Knowledge House & Walnut Tree Publishing

Knowledge House & Walnut Tree Publishing

表演藝術概論

目　錄

CHAPTER 1

緒論

第一節　表演藝術的特性和影視表演的特點

一、表演藝術和影視表演藝術的發展簡說

　　表演藝術的種類有很多，從人類有了伴隨勞動的娛樂生活，就產生了表演。所以說，人們很難對表演產生的年代做出準確的考察。表演是人類的一種動態的活動，依託於人們身體的一種動態的藝術。在遠古時期，有了伴隨勞動的娛樂，如小把戲、摔角，一直發展到最後，成了歌舞、戲劇。隨著社會逐漸進步，表演學科也有了自己的發展。

　　戲劇天然地表現為表演形態。但是表演藝術卻不為戲劇所獨有，特別是在近代。

　　戲劇是一門古老而又年輕的藝術。如果以古希臘悲劇和喜劇為開端算起，戲劇表演已經有兩千多年的歷史了。按戲劇家黃佐臨先生所講，戲劇表演已有兩千五百年的歷史了。戲劇是一種動態造型的藝術，它是在一個相對固定的時空裡（劇場），演員以自身的「動作」把劇本中的人物表演給觀眾看的藝術。也就是說，劇本、演員、劇場（場地）、觀眾，為戲劇的四要素。其中，演員與觀眾是戲劇存在的核心基礎，沒有任何一方就沒有戲劇的存在。而演員的表演又是戲劇藝術的核心，是在綜合了文學（劇本）、戲劇（導演構思）、美術（佈景、燈光、化妝、服裝、道具）、音樂（背景音樂與音響）、舞蹈（演出中的形體造型）等其他藝術手段，由演員在舞臺上直接傳達給觀眾的。演員是戲劇舞臺藝術的中心。

　　電影是一門僅有一百多年歷史的藝術。電影表演是攝影機拍攝下來的演員表演的影像，是現代科技發展下的一種影像表演形態。一九八五年十二月二十八日，法國公開放映了盧米埃爾兄弟（Auguste and Louis Lumière）的短片《工廠大門》（*La sortie de l'usine Lumière à Lyon*）、

《水澆園丁》（*L'Arroseur arrosé*）、《火車進站》（*L'arrivée d'un train en gare de La Ciotat*），標誌著世界電影的誕生。

　　儘管表演藝術先於電影而成為一門獨立的藝術形態，但電影表演藝術的出現卻是因為有了電影。電影表演藝術依附於電影而存在。因此，我們認識電影表演的發展史時，必然脫離不了對電影的發展和演變過程的認識和瞭解。最初的電影《工廠大門》、《水澆園丁》、《火車進站》等只是一種攝影機對生活情景的純客觀記錄，出現在銀幕上的人物並沒有進行有意識的表演，當時的人們更對這種新興的電影藝術形態感興趣，盧米埃爾兄弟的作品以現實性與逼真性取得成功。攝影機被稱為「活動攝影機」和「重現生活的機器」。但這種表現手法很快就被觀眾看膩了，十八個月後，喬治·梅里愛（Georges Méliès）首先把戲劇帶入電影，他把自己熟悉的舞臺藝術中的劇本、演員、服裝、化妝、佈景、機關裝置等系統應用到電影中。戲劇發展趨於完美成熟，表演是戲劇構成的主體。由於早期電影是無聲的，喬治·梅里愛指導演員效仿舞臺劇的做法，讓演員用大的形體動作與手勢進行表演，同時區別於默劇

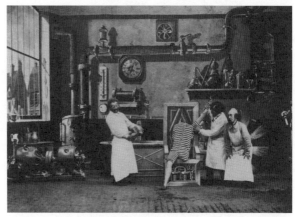

喬治·梅里愛首先把戲劇帶入電影，且把自己熟悉的舞臺藝術中的劇本、演員、服裝、化妝、佈景、機關裝置等系統應用到電影中。

表演。隨後，喬治・梅里愛又在電影技術上有所創造，在影片中運用了「迭印」、「多次曝光」、「移動攝影」及「場面轉換」等技術手段。這就形成了電影逼真性和假定性並存的特性。繼盧米埃爾兄弟與喬治・梅里愛之後，英國出現的布里奇頓學派在影片中注意了外景的完善使用，並出現「追逐」和「援救」場面交替的蒙太奇手法，在同一場面中出現特寫與遠景交替使用、視點變化的鏡頭。場景變化、鏡頭鏡位與景別的變化，打破了原來一次性長鏡頭的生活場景實況記錄，分鏡頭拍攝的出現從而產生非連貫的表演組合，使電影表演與戲劇表演逐漸有了區別。隨後一九〇三年到一九〇九年間，法國企業家查爾・百代（Charles Pathé）把電影企業變成了龐大的工業，支配了世界電影市場。他在技術與藝術創新、企業管理、培養導表藝術人才、調查觀影效果等方面都做出了努力。他採用大場面移動攝影，買下大量戲劇劇本改拍電影的版權，創造了新的「即興喜劇」人物，一反常規地啟用名演員來演電影等，使得默片初期的表演藝術有所發展。在電影史上，這一時期被稱為「百代時期」。百代公司最突出的明星是安德列・第特和麥克斯・林戴（Max Linder）。到一九一四年之前，法國喜劇片一直稱霸世界。麥克斯・林戴的喜劇表演形體動作和面部表情豐富，尤其在大特寫中他那細緻的面部表情顯示出卓越的表演才能。一九一四年他應徵赴前線作戰後，標誌其全盛時代與法國喜劇霸權的結束，取代他的是卓別林。

在一九〇八年至一九一二年間就導演了四百部電影的大衛・

卓別林奠定了現代喜劇電影的基礎，後來也成為一名非常出色的導演。

格里菲斯（David Llewelyn Wark Griffith），憑藉著自身出色的藝術感覺把世界各國電影先驅的發明加以融會貫通，經過摸索試驗，創造出電影的語言，使電影成為一門獨立的藝術。他在一九一六年拍攝的《忍無可忍》（*Intolerance: Love's Struggle Throughout the Ages*）中運用大特寫，使演員的表演細緻入微，加強了電影表演的特性。格里菲斯和麥克·塞納（Mack Sennett）在推進默片時期表演藝術的發展與成熟方面作出了傑出的貢獻，並且他們發現了卓別林的天才，後者把喜劇表演推向了默片表演的高峰。一九一四年二月二日查理斯·卓別林演了第一部影片《謀生》（To make a living）後，接下來的一年裡共拍了三十五部影片。

大衛·格里菲斯拍攝的《一個國家的誕生》和《忍無可忍》是美國電影早期的兩個無法逾越的高峰。它們預示着格里菲斯達到了個人生涯的頂峰，也展示了電影技術上的最佳手法，為電影開始爭取作為藝術的地位。

他從麥克斯·林戴那裡學來了圓頂帽、小鬍子、特大鞋、大肥褲、小上衣套背心的全套打扮，加上他那特有的走路姿態，從此銀幕上出現了一個新人物：夏爾洛（Charlie Chaplin）。卓別林的影片大部分運用全景，以展示他那富有表現力的形體動作。由於卓別林的出現，在整個默片時期，美國喜劇流派在世界上一直佔據獨一無二的地位。

默片時期，前蘇聯電影大師愛森斯坦（Сергей Михайлович Эйзенштейн）、普多夫金（Все́волод Илларио́нович Пудо́вкин）、庫里肖夫（Лев Влади́мирович Кулешо́в）等也為電影藝術的發展作出了傑出貢獻。愛森斯坦在《戰艦波將金號》（*Броненосец Потёмкин*）中運

一九〇五年秋，北京豐泰照相館拍出的京劇《定軍山》標誌著中國電影的誕生。

用突出的蒙太奇手法和大量徵集來的各種類型的非職業演員，運用演員表演以外的造型手段（如氣質、外貌類型、鏡頭組接等）完成人物塑造，創造了非職業演員成功塑造銀幕群像的範例。庫里肖夫的「實驗工作室」則強調蒙太奇的作用，用特寫組合試驗使表演僅為「活的模特兒」。普多夫金的《母親》（Мать）等系列影片則是運用傑出戲劇演員進行創作的成果，他的《電影演員論》較早地論述了戲劇與電影表演的異同以及電影表演的非獨立性。

中國電影誕生於一九〇五年秋，以北京豐泰照相館拍出京劇名角譚鑫培主演的京劇《定軍山》為標誌。一九一三年完成第一部故事片《難夫難妻》，同年香港完成《莊子試妻》。當時，表演受文明戲的影響，或是直接模仿文明戲的舞臺演出。一九二三年拍攝的《孤兒救祖記》，主演王漢倫一反文明戲中裝腔作勢的表演風格，真切地刻畫了人物的內心世界，形成了「影戲」的銀幕表演觀念，成為中國二十世紀二〇年代的電影表演特色。阮玲玉在一九三四年主演的《神女》，代表了中國默片時期的表演藝術高峰。還有《漁光曲》、《大路》等影片，反映了社會底層人民的生活，具有濃郁的時代氣息和現實主義的特徵。演員們認真地體驗生活，鑽研角色，提高演技，為中國默片時期留下了傑作。

世界電影的發展大致劃分為這樣幾個時期：一八九五年至一九三〇年為無聲片時期；一九三〇年至一九六〇年為有聲電影的發明與發展

期;一九六〇年後為現代電影時期;約一九九〇年後為後現代時期等。時期的劃分根據電影藝術與技術的發展、電影美學觀的發展變化而定。電影聲音的發明使電影表現手段有了質的飛躍,聲音極大地豐富了電影藝術的表現力,是對電影本性認識的發展與完善。它改變了默片表演僅發展獨特的形體技巧表達情感,強化了演員接近生活形態的表演功能,並重視強調聲音造型及人物語言的表現力,推動與促進不同流派風格的發展:如改編莎士比亞戲劇經典名著的戲劇式表演形態的規範性;義大利新現實主義電影強調生活真實、細節真實、人物真實的紀實主義美學主張;法國新浪潮的意識流手法,宣導即興表演表現人物心理活動;以英格瑪·伯格曼(Ernst Ingmar Bergman)為代表的瑞典電影,演員的精湛演技以及細緻刻畫人物心理的影片風格;匈牙利電影理論家貝拉·巴拉茲(Béla Balázs)的「電影微相學」強調演員本色表演的重要;法國電影理論家巴贊(André Bazin)的長鏡頭理論是對表演功能的強調、對表演技巧的考驗,等等。

電影發展到當代,數位技術進入電影創作,也直接介入表演。演員余男談到她參加拍攝美國影片《駭速快手》(Speed Racer)人與動畫合成拍攝的全新感受,表演是處於一種極度誇張的狀態中,人要和動畫保持和諧,從化裝接近怪誕的臉譜到拍攝中的無對象交流,都需要演員有極大的適應能力。

電影成為一種藝術,就是逼真性與假定性的結合。逼真性表現在活動攝影、微相功能對所拍物體的影像紀實性;假定性主要通過蒙太奇起作用,既能打破時空的驟變與連續進行重新組接,又能通過技巧變化生活的實際、時空與運動速度,用科技手段、藝術隱喻象徵手法表現創作意圖。這種逼真性與假定性的結合直接作用與制約了電影表演,電影表演正是在對這種逼真性與假定性結合的電影本性的不斷認識中發展的。好的演員,各種風格流派的好演員,都要很好地認識電影特性,磨礪自身的內外部表演技巧,把自身與角色有機地融為一體,塑造出鮮明生動

的銀幕形象來。

電視的誕生，一般是以一九三六年十一月二日英國廣播公司首次開播黑白電視節目為標誌。電視藝術是以電視為載體的藝術形態，利用電視手段塑造審美對象的藝術形象，包含各種形式和類型的電視專題文藝節目以及電視劇。我們所說的影視表演一般是指電影、電視劇表演。電視劇吸收了戲劇藝術與電影藝術的表現手法與技巧，在電子技術發展過程中，又逐漸完善了自身所具有的特點。電視劇是一種運用電子技術進行製作，融合戲劇與電影藝術的表現手法與技巧，適應電視螢幕播出，讓人們在家庭、宿舍、賓館房間觀賞的「小」電影。之所以稱它為電視「劇」，是因為它仍具有戲劇手法通過演員塑造人物形象的動作敘事功能來體現和完成故事情節敘述的特點。

可以說，影視藝術是繼音樂、文學、舞蹈、建築、繪畫、雕塑以後出現的對前六種藝術的綜合，是時空綜合的藝術，視聽綜合想像的藝術，動靜結合的藝術，並且是與不斷發展的現代高科技緊密結合的藝術。

二、表演藝術的特徵

1.「三位一體」與「兩個自我」

表演藝術的鮮明特點是，表演者自己既是創作者，又是創作的工具、材料和成品。表演的這個特點是其他的文學、美術甚至是音樂、雕塑等所不具備的。藝術是用來表達人的情感活動的。表演藝術通過人體的動作狀態和相應的情緒流動的力度，用這一動態的過程、動態的造型來展現人的情感，成為一種獨特的藝術形式。

舉例來說，繪畫的創作者是畫家，創作的工具和材料是畫板、畫筆、顏色，成品是一幅完整的畫。文學的創作者是作家，作家創作作品的工具和材料是筆和紙，最後完成的作品是一本文學著作。音樂的創作者是作曲家，創作工具和材料是樂器、音符、曲譜紙，最後完成的作品

是樂章和歌曲。雕塑家以刀、鏟、鑿為創作工具，以泥、木、石為創作材料，以形態各異的雕像為創作完成品。只有表演是三位一體的，演員（表演者）自己是創作者，自己的聲音、體態、情感是創作的工具和材料，最後以自身展現人物形象（角色）作為創作的成品。這就是表演區別於其他藝術的一種重要特徵。

另外，「三位一體」在創作過程中，又是「兩個自我」──演員（第一自我）與角色（第二自我）──統一（或融合）於一身的創作，這也是其他藝術所不具備的。

2.演員的表演藝術創作和藝術的欣賞者（觀眾）

演員的表演創作和觀眾對演員創作的欣賞，必須在同一個時空中進行。表演創作完成了，觀眾對表演者創作的欣賞也就結束了。這與其他藝術創作與藝術欣賞不同。如上文中的例子，作家的作品可能是幾年前、幾十年前甚至是幾個世紀前創作的作品，我們現在仍在欣賞。美術作品、攝影作品、音樂作品，全都有這樣共同的特點。而表演藝術，如果沒有影像記錄，我們是不可能看到幾年前甚至是幾十年前優秀演員的表演的。表演藝術是在同一時空中演出者和觀賞者的創作（授予）與欣賞（接受）的關係。這是表演藝術創作的第二個特點。

3.表演藝術是人體的動態造型藝術

只有人處於一定的情境中，用各種動作狀態，表述豐富多變的情感，才算得上是表演。如果人站在那裡一動不動，就不存在表演（其實，一動不動也應是表演。不動，也是動作。人停，可時間在流逝，同樣是一種表演的藝術處理）。演員按照劇本的要求，用動作或行動表現劇本中的人物在規定情境中活動的情感，方可稱為表演。所以，我們來談表演，常常說表演是動作的藝術。這裡所謂的動作，是在規定情境中的動作。規定情境就是在劇本裡提示的，劇本要求的時間、地點和發生

的事件，表演者在這個規定情境中去展示他的行動過程。動作是局部的、細節的，行動則是整體的、成體系的。

所以我們在提及表演的時候，常常就要從規定情境和動作這一組關係來進行分析。表演首先要學會行動。學會什麼行動？學會在規定情境中行動，規定情境中的有機的行動。我們在分析演員表演的時候也是這樣，既可以用動作和規定情境來分析演員的初級表演，也可以用動作和規定情境分析成熟演員的高級表演。就是說，這個演員能否在劇本的規定情境中，展開人物有機的行動，有極其鮮明的特點和個性化的行動。

三、影視表演特點

影視表演既具有表演的共性，又有自己的特點。影視表演的特點，是隨著現代科學技術的發展，通過「視覺暫留」現象而形成的。它是對演員表演的一種影像記錄。從一八九五年世界電影誕生，一九〇五年中國電影誕生，至今在這一百多年的歷史中，電影表演形成了自己的特點。最初影片中的表演，僅僅是人物影像的活動記錄，並不是真正意義上的表演。直到喬治·梅里愛把戲劇引入電影之後，才將逼真與假定結合產生了電影表演。電影藝術與技術的發展，經歷了從默片時代到有聲片、彩色片、寬銀幕、身歷聲、銀幕合成、數位技術的發展過程，同樣，表演在電影藝術中也有它自己的發展過程，形成了自己的特點，具體如下：

1.非獨立性

科技手段的介入使得電影表演具有非獨立性，這是它的第一個特點。戲劇表演從最初的起源發展到現代、當代戲劇，它的組成因素，首先是演員、劇本、時間、場地，其他的還有音樂、音響、燈光、服裝、道具等，但是所有這些，發展到當代戲劇，正如波蘭戲劇革新家耶日·

格洛托夫斯基（Jerzy Grotowski）所說：拋棄一切手段，只要有觀眾和演員這組關係，戲劇就存在，這就是戲劇。它有極大的獨立性。而影視表演就不是這個樣子，它是演員在攝影機、攝像機面前，透過鏡頭的拍攝，記錄下來演員的表演的影像。

影視表演是通過攝影機，運用不同的景別、不同的技巧鏡頭、不同的場景和不同的運動方式，最後通過組接剪輯而形成的。演員在攝影機、攝像機面前完成表演之後，還只是導演手中的素材。從這一點來講，要明確影視表演是通過不同鏡頭的組接，運用不同時空的場景變化和不同的攝錄技巧，最後綜合而成的。沒有這些元素的綜合，就不存在影視表演。因此，影視表演是不能脫離影視科技手段而獨立存在的，它是非獨立性的。這是相對一般的表演特點而言的。實際上這樣也就大大地削弱了表演的「三位一體」特性。它既是創作者，也是創作的工具和材料，但它不是創作的最後成品。只有通過導演，經過鏡頭的組接、洗印、配置之後，才能是一個完整的表演作品。

2.生活實感

相對於舞臺表演而言，影視表演更具有生活實感。其實，相對於歌劇、舞劇、默劇和戲曲的表演來講，話劇表演已經去掉了一些表演所具有的程序化的內容。話劇雖然追求生活實感，但是和影視劇相比，後者更加追求生活化、具有生活實感的表演。匈牙利電影美學家巴拉茲說，電影表演是一種「微相」的表演，就是在顯微鏡下面的一種表演，一般通過鏡頭拍攝，再放大幾倍、幾十倍甚至幾百倍，而後放映到大銀幕上。即使是表演者很微弱、細小的動作和眼神，觀眾也能看得一清二楚，所以它是一種「微相」的表演。這樣說來，影視表演比戲劇舞臺上的表演更強調生活化和生活的實感。

對生活實感極其逼真的要求，就出現另一種現象，即非職業演員的問題。對於優秀的、完整的舞臺演出來講，是不可想像有非職業演員出

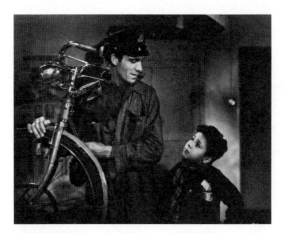

單車失竊記

現的,由非職業演員來塑造一個完整的人物形象,那是絕不可能、很難想像的。但是在影視劇中,這種情況就可以存在。導演可以借用非職業演員的形象、氣質或是他的某種生活技能,完成角色的創作。導演啟用一個不會演戲的人,通過導演鏡頭的組接技巧,使觀眾在影片放映時看到他演出得非常成功,這樣的例子有很多。

二十世紀四〇年代,義大利著名導演德・西卡(Vittorio De Sica)的影片《單車失竊記》(*Ladri di biciclette*),是由一個叫馬齊奧拉尼(Lamberto Maggiorani)的失業工人出演的。《單車失竊記》在電影史上是一部經典的新現實主義題材的作品,最初導演想請美國著名演員亨利方達(Henry Fonda)出演失業工人這一角色,並且已經試鏡,但後來不知什麼原因,換用了這個非職業演員,結果竟一舉成功。馬齊奧拉尼就是不會表演的非職業演員,但在這部影片中,他的表演是成功的。後來,這個演員再沒有演過其他影片,因為其他影片角色的要求和他本人差別很大,他又不可能在演技上有所變化。而《單車失竊記》中的失業工人角色,其形象氣質、職業特點都與他很吻合。

也就是說,在非職業演員的形象、氣質或者是某種技能與片中人物極其吻合的前提下,加上導演處理表演的能力,非職業演員也可以和職業演員一樣表演成功。所以說,電影藝術的特性,要求表演逼真、紀實,具有生活實感。導演運用鏡頭組接手段和技巧,創造了非職業演員出演的可能性。

至於其他電影，像前蘇聯電影大師愛森斯坦的名片《戰艦波將金號》，幾乎都是啟用非職業演員；張藝謀的《秋菊打官司》，除了四個主要人物由職業演員鞏俐、劉佩琦、雷恪生、戈治均出演外，其他角色全是由非職業演員演出的。回顧電影表演歷史，我們發現，這是職業演員和非職業演員共同譜寫的歷史。這就是電影表演的第二個特點。

《秋菊打官司》，除了四個主要人物由職業演員出演外，其他角色全是由非職業演員演出的。

3.導演對風格理念的總體把握

影視表演，它的風格特色，或是表演的觀念，是通過導演對整部影片的整體蒙太奇思維來體現的。這是要強調的一點。影視表演，通俗地說，它的決定因素最後掌握在導演手中。過去常有這麼一句話，「演員是舞臺的主人」。上了臺以後你怎麼演都是你，這時候誰也不能夠左右你，導演不能左右你，劇本不能左右你，觀眾看的是你，是你完整的創作。而「電影，是導演的藝術」，就是演員不管演得怎麼樣，最後都在導演的剪刀下完成，有時演員覺得自己演得很好的戲，但是導演認為不好，就給剪掉了；也有演員認為其實很不理想的東西，但導演覺得應該保留。也可以說，電影藝術是由導演來主宰的。這是影視表演一個很重要的特性。

電影大師鄭君里早在一九三五年就說：「演員既是許多材料中之一部分，他的演技只有在全部材料的構成，在編接之最後的程序裡才產生統一的、綜合的影像。導演處理材料的時候，他是在燈光、佈景、攝影等全盤的設計裡運用演員的才能，演員常常沒有這種全盤設計的可能，有時甚至連這場戲接到哪場戲都不知道。同時，這段戲拍上二十尺底

片，導演僅欲從中採用三尺，這些事也不是演員所能預知的。因此，演員的獨立的、創造的機能和自信在這裡完全被解除，而為導演所把持，但他的演技也可在導演的統一的處理下產生他始料所未及的印象。」（《再論演技》）

影視表演的發展過程，從默片、有聲片、色彩、身歷聲、變速攝影到數位技術合成等，這些因素都會直接地作用於影視表演。尤其是二十世紀八〇年代後，數位技術被運用到電影拍攝中，不論是功夫片《新龍門客棧》，還是美國的科幻片《魔鬼終結者》、《世界末日》，以及隨後如《臥虎藏龍》、《英雄》、《十面埋伏》、《集結號》，和二〇〇九年的美國《2012》、《阿凡達》等，都是運用數位科技手段，創造了精彩的影像魅力。這是舞臺表演所不可能達到的，而這些手段的運用，都是在導演手中完成的。應該說電影發展的一百多年歷史，它本身是有變化的。但是變化來變化去，即使是「演員電影」，也還是控制在導演的手中，由導演來做總體的把握。所以說，電影是導演的藝術，電影表演的風格流派也掌握在導演手中。作為演員，一定要明白這一點。

四、電視劇表演具有電影表演的一切屬性，並強化了表演、語言功能

電視劇在中國已有五十多年的發展歷史，應該說，電視劇表演具備電影表演的一切屬性，但它們之間也存在著差異，如電視劇表演在傳播方式、觀看方式上與電影是不同的。由於技術要求的不同，電視劇的正常拍攝生產進度一般要比電影快得多，拍慣了電影的演員，對電視劇的「長鏡頭」的一氣呵成的拍法以及人物大段大段的臺詞會感到不習慣、不適應，有倉促應戰的感覺；常拍電視劇，偶插拍電影的演員，則會產生一種創作的愉快與享受感。因為電影與電視劇拍攝的技術手段不同，拍攝電影時，現場演員的創作會更從容些。

電影與電視劇的長度規範不一樣,在結構故事情節上也是不同的。一部電影的標準長度是九十分鐘,一部單本電視劇長度為四十五分鐘。二十世紀九〇年代後,電視連續劇的大量生產成為趨勢。長度的變化和容量的增加對同樣塑造一個完整人物形象來講,電視連續劇有更多的篇幅讓演員發揮其優勢,演員創作時也可「堤內損失堤外補」;電影給演員的創作篇幅則較少,演員需要謹慎地精雕細刻。電影的拍攝有多種風格,作為一部九十分鐘長度的電影,有時候在「散文電影」、「詩情電影」中,景色、民俗就占了很重要的部分,演員的表演可能只需進行淡淡的處理;而對於一部幾十集的電視連續劇來說,要是沒有人物在中間活動,沒有以人物為中心的生動的故事情節,那是不可想像的事情。電視劇中演員的表演更為強化,同時,因為演員的表演和人物的語言在推動劇情的發展過程中很重要,所以,演員對人物語言的表演處理和語言在創作中的功能也就自然而然地得以強調。

第二節　影視表演與戲劇表演的異同

有關影視表演與話劇舞臺表演的異同這個問題,在中國電影與話劇誕生發展的一百多年中,曾經多次展開過大討論。中國電影和世界電影一樣,最初的電影演員隊伍的構成都是借助舞臺表演的力量,正如導演大師鄭君里所說:「在任何國家的電影史上,電影最初是承接著戲劇的遺產而發展的」。「如歐美的電影史所見的一樣,中國黎明期的電影是從舞臺上徵集它的演員……而且用的都是新劇(即所謂文明戲)演員。新劇演員的文明戲化的演技曾經成為初期中國電影表演的主要內容……漸漸有一些不假助舞臺經驗而成功了的新的電影演員(如王漢倫女士等),而且,這種成功,從電影的技術觀點來看,是躍出了文明戲演技的體系的一種新穎的、比較寫實而自然的形式,達到了新劇家的表演習

慣所不及的限度。」（《再論演技》）。這番話說明了電影表演與戲劇表演的淵源關係。因此，一九二五年前後，電影界曾經有過一次關於表演觀念的論爭。那是對文明戲演員和新進入電影拍攝的演員表演的不同看法的爭論。一方認為，文明戲演員的表演有著較重的舞臺痕跡，在銀幕上顯得「做作」和「加倍用力」，這種表演方法與電影的拍攝不相適應；另一方認為，「新人」演員缺少豐富的表演經驗與技巧，在銀幕上「呆若木雞」，少有光彩。這實際上也就是對話劇表演與電影表演異同的初步探索。文明戲演員堅持電影創作要有表演技巧的運用，「新人」演員堅持表演要懂得分寸，力求自然地適應鏡頭。鄭正秋在他的《新劇家不能演電影劇嗎》一文中，以公正的態度很好地剖析了這兩種表演狀況，並明確指出新劇(文明戲)家從影，在表演上要有所改變以適應電影。這場在當時電影表演的實踐中引發的爭論表明，以文明戲演技為主體的中國電影初期的表演逐漸被衝擊，電影表演觀念在實踐中逐漸調整變化。鄭君里說：「當時的新劇家和電影演員的演技彼此都有缺點。」「要解決舞臺與銀幕演技問題，是以理解兩種演技所依存的，不同的藝術的全部機構為前提。」「民國十五年（一九二六年）後，差不多很少人提到戲劇與電影間的糾紛問題了。一直到民國二十二年（一九三三年）前後，許多話劇演員在參加電影工作的時候，這問題才重新被提起，而且開展了更大範圍的討論。」（《再論演技》）長期的戲劇與電影表演創作的交融，是中國影劇界表演藝術的特點。在二十世紀三、四十年代的抗日戰爭中，「電影工作者參加到話劇隊伍裡去聯合作戰，取得話劇藝術的空前繁榮。同時也為抗戰勝利後電影藝術的繁榮發展培養了人才，積累了經驗。」這又再次說明兩種表演有共同之處。

一九八〇年，在大陸影劇界又曾經有過一次大討論。一些在話劇舞臺和銀幕上都有過豐富創作經驗的演員們也眾說紛紜。北影劇團演員張平認為，電影和話劇是姊妹藝術，在表演方面，終究是個分寸問題。北京人藝演員董行佶講，電影和話劇表演上的不同，不是分寸，而是表現

手段的不同。中國青年藝術劇院演員石羽則認為，兩種藝術各有特點，一個不熟悉兩種藝術表演區別的演員，常常不能運用自如地在銀幕上進行角色的創造。中國兒藝演員王鐵成認為電影演員的訓練應和話劇演員不同，等等。

「有一次我白天拍電影，晚上演戲。演的是同一個戲，角色都為《報童》裡的同一個角色。但不同的導演卻對我的表演提出了不同的要求。電影導演說：『你這裡稍微收斂些。』話劇導演說：『鐵成啊，我怎麼覺得戲溫了些？』這就給我提出一個很大的難題。雖然作為演員，應當有很強的適應能力，但做起來仍然是很困難的。我舉這個例子想說明，儘管從大的原則上講，電影和話劇都是要塑造真實可信的人物，這點是一致的，但又畢竟不全相同。」

「在某種意義上說，電影表演的中近景、近景、特寫要比生活中的還要『小』。這個分寸的掌握，是靠你的內心和外部的技巧，說得再絕對一些，外部技術，是主要的！要學會隨心所欲地操縱身體的一切部分，來表達你的內心所感受到的最細微的心理、思想以及情感活動。」

這是電影界和戲劇界幾十年間不斷爭論的問題。近來人們似乎不去談這個問題了，但實際上它還是值得表演者加以重視，就是電影表演和戲劇表演在創作方法和美學原則上是有相同之處的。首先，演員和角色的統一，內部體驗和外部體現的統一，都是追求近似生活的表演形態，都是現實主義的創作方法，在做案頭工作、分析劇本、體驗生活、組織行動等方面，應該說，話劇與電影表演都是一致的。雖然它們之間存在差異，但是優秀的舞臺演員可以極大地適應並完成影視作品創作。若干年來，一些優秀演員，既能在舞臺上塑造鮮明、生動的人物形象，也能在影視作品中有很成功的創造，這都是有力的證明。但我們還是要說一說它們的不同之處，這種分析可以讓一些表演初學者明白，在各自的美學特徵、表現技巧和手段不同的時候，該怎樣去處理、把握。

第一，在話劇舞臺表演中，演員和觀眾處於同一時空，維持著授

予和接受的關係，演員是在進行一次連續的、不間斷的、完整的人物創作。這是話劇表演的特點：同一時空。演員的情感與其他舞臺因素，如音樂、音響、燈光等是同步進行的，並且能夠得到觀眾觀賞時的訊息回饋，強化和影響演員的表演。

影視表演則割裂開演員和觀眾，在同一時空中形成各種藝術的想像和審美，演員是在沒有其他藝術效果的配合下進行表演的。配合表演所需的音樂、音響都是後期合成時才加上去的，更沒有觀眾在觀賞演員表演時的訊息回饋，沒有「演得太好了」的掌聲。所以，演員就無法使自己在創作過程中保持一種連續的、積極的、衝動的狀態，這是第一點。表演者和觀眾處於同一時空還是相互分離，這是話劇舞臺表演和影視表演的第一個不同點。

第二，話劇表演是在觀眾在場的情況下，通常是在一個封閉的劇場舞臺環境中進行，是在與生活同等的時空中，一次完成的、完整的形象塑造。演員進入創作狀態以後，他的「第二自我」創作心境和表演動作連貫完整，情感的抒發和表演的節奏也由演員自己把握，所以每次演出對於演員來講，都是對角色的一種重新的情感體驗、體現的過程。話劇演出是一次性地在一個封閉的舞臺環境中的創作。

而影視表演，即使有觀賞者在觀賞，也僅是一種參觀或圍觀，而不是那種很安靜的欣賞，常常伴隨一些指手畫腳和各種各樣的議論。也就是說，觀眾在戲外的「旁白」特別多，影響演員的創作。影視表演是在一種開放的、雜亂的拍攝現場進行的，不是虛構的、封閉的舞臺環境。一個完整的人物創造過程，通常需要幾十個甚至上百個鏡頭，開拍、停、開拍、停……這樣斷斷續續地完成。所以影視演員的創作，動作是分割零碎的，感情不易捕捉，每個鏡頭的拍攝是一次性完成以後就定型，等待著導演的剪輯處理，之後再拍另外的鏡頭。演員需要有良好的記憶力，去和前面已經拍過的鏡頭銜接呼應。有時候，屋裡屋外一場戲，屋裡的內景戲拍完，屋外的戲要幾天、幾個月以後再拍，演員還要

記住當時人物的穿戴服裝和當時的情緒，只有這樣，才能把戲連貫地接下去。

第三，話劇演員的創作群體經常是同一個劇院或劇團的演員，演出團體相對固定，演員之間彼此熟悉。一個劇碼的演出，演員會在反覆排練中將自己化身為角色，在完整地把握人物之後，至少熟練掌握臺詞的情況下，才能進行演出。話劇演出是一種經過排練的、規範化的表演；規範化以後，還可以在連續的演出期間做調整、改進，甚至是重排或改戲。

影視表演創作，其攝製組成員不固定，流動性很大，受生產週期的影響與制約，缺少或者是很少有排練，而且演員之間並不熟悉，缺少創作默契。電影拍攝的間斷性、無順序性、一次完成的特點，使得演員的創作，常常是在整體地把握人物之後，進行的一種即興式的表演。演員的戲不能經過反覆排練，常常是一個場地或場景的景搭好了，演員去走走戲，導演感覺行了，就進行實拍，拍完了，導演認可了，這場戲就算完成了。下場戲可能再換另外一個場景、場地。它不是一個完整的、反覆的排練過程。在拍成膠卷以後，很難再對某個局部進行調整和修改。

第四，在舞臺表演中，演員與觀眾之間有相對固定的空間距離，這就形成了一種戲劇美學的特徵。因為空間的寬闊距離，有時候需要一種藝術的強調與誇張（比如，幾千人觀看的劇場演出或幾萬人觀看的廣場演出），這就要求演員的表演必須有藝術的誇張，有些是一種戲劇程序化的動作，有些是一種圖解式的語言動作，這都是劇場藝術所允許的。

電影空間的變化自由，它不排除藝術的誇張，但要求極強的逼真感，更強調生活化的表演，是一種「微相」和全景式結合的逼真感。影視表演應該是一種細膩的、有時候需要情感抑制的表演，有時又需要與誇張相結合的表演。

第五，話劇表演和觀眾處於同一時空，演員對於自己在劇場舞臺空間裡的位置和角度以及觀眾等都很瞭解。觀眾是在固定的視點欣賞，演

員是在有限的舞臺空間中進行一種主動的、自由的表演。演員經過若干次的排練，對這個舞臺相對熟悉，到哪說哪句話，到哪是什麼手勢，這些都是相對固定和穩定的，演員可以自由自在地、主動地表演。

電影表演是在無限廣闊的空間裡進行的，演員表演時往往無法知道未來觀眾的審美情緒，也不知道自己在鏡頭中間的位置變化。因為有時候攝影機是用長焦距來拍攝，有時候是多機位拍攝，演員不知道觀眾是從哪一個角度、哪一個方向來欣賞，是在一個什麼景別，以什麼樣的視點欣賞。所以說，電影表演是在無限自由的空間裡，在任何地方都可以行動，但是，是在鏡頭機位限制下的一種不自由的表演。

第六，話劇表演，觀眾看到的是演員的實體，是演員形象創作的本身。話劇的表演創作過程和觀眾的觀賞過程在同一時空，演員表演完成，觀眾欣賞結束。

影視表演完成的僅是導演手中的創作與再創作的素材，影視表演本身也正是導演的視聽蒙太奇創作的重要組成部分。演員的表演創作過程和觀眾欣賞表演的過程是分離的，觀眾看到的是經過導演綜合了其他造型因素後的演員表演的影像。

以上六個方面把影視表演和話劇舞臺表演進行了區分，作為影視表演初學者，應對此有一個大致的瞭解，之後再去把握，才能更好地完成舞臺表演創作和影視表演創作。

第三節　做一名合格的影視演員

「思想、生活、技巧」，是我們經常談到的作為一名演員要不斷修煉的不可缺一的要素。演員這個職業的特點總是吸引著成千上萬的青年人，因此每年藝術院校的表演考生總是多於其他專業。在生活裡，可以說人人皆有表演的潛質，但不是每個人都能成為一名好演員。一名合格

的演員，首先應具有先天的形體與聲音條件，按一般的標準來說，要求五官端正，身材勻稱，口齒清楚，聲音洪亮。這只是從外觀上講，經過進一步的接觸瞭解，還要從他的談吐中看出生活閱歷所形成的氣質、生活素養、思想精神、文化修養。在良好的基礎條件上，再經過嚴格的專業技巧訓練，使思想、生活與技巧都有所提高，這樣才有可能成為一名合格的影視演員。

一、思想——加強自身的思想修養

表演藝術的任務是，演員以劇作中的文學形象為依據，以自己的準確理解、豐富的生活底蘊及熟練的表演技巧為依託，以及導演對這些文學形象的藝術處理的解釋，創造出生動鮮明的影視劇人物形象。為了使自己塑造的人物形象具有審美價值，使觀眾獲得思想的啟迪和情感的震撼，使他們對生活有新的認識和感受，這就要求演員具有較高的思想素質。從這一點來講，稱演員是「人類靈魂的工程師」並不為過。加強演員自身的思想修養，是對演員隊伍不斷提出的要求。過去的一句老話：「清清白白做人，老老實實演戲」，應該成為演員的座右銘。因為只有具備較高的思想修養與較好的精神境界，具有正確的人生觀、世界觀，演員才能在創作中很好地理解作品，解釋與評價人物，也才能對生活中的各種社會現象給予正確的認識，賦予藝術形象以準確的、獨特的理解和解釋。演員具有較高的思想修養與較好的精神境界也表現為演員自身在現實社會生活中的激情和熱情，這是演員以較好的心態，投入創作狀態的思想和心理基礎。

二、生活——汲取深厚的生活素養

社會生活是一切文學藝術創作的源泉，表演藝術同樣需要演員自

己對社會生活的認識和體驗作為創作的基礎。藝術創作有兩種。一種是第一次的創作，如作家、畫家等，他們把自己對生活的感受、對事物的態度用文字、線條、色彩表達出來，感染讀者；而表演藝術及導演等則是第二次（二度）創作，他們是在編劇的文學創作的基礎上再進行創作，重現為更具體的視覺、聽覺形象的表達，以此感染觀眾。二度創作是在第一種創作基礎上的創作，但同樣離不開演員自身對生活的理解和體驗。這就需要演員有分析劇本和表達劇本的能力，這兩種能力都要求演員本身具有豐厚的生活積累和藝術修養。演員只有對社會各階層的人的豐富的、深刻的理解，才能檢驗作品裡所描寫的人是否真實可信，只有對社會上的人的觀察、體驗、分析、研究，才能有表達作品中所描寫的人的感情的基礎，編劇和導演的認識與體驗是不能代替演員自身的體驗的。要把理解生活放在深入生活的首位，只有「理解了的東西才能更深刻地感覺它」。要把觀察生活看成深入生活的重要一環，積累豐富的表演創作素材，豐富自己的創作庫藏。演員應將社會生活中的一切都視為自己觀察的內容，但最重要的是，觀察現實生活中的人，他的外形特點、說話語氣、行為動作、氣質性格特徵、情感表達方式、社會地位與人物關係等等。演員尤其要注意對生活中人物的細枝末節的觀察，努力獲得細緻敏銳的觀察能力，這就要求演員對生活有極大的熱情，並需要長期的實踐積累。

　　生活是表演藝術創作的源泉，這是所有取得表演創作成果的演員總結出的一條真理。表演藝術是演員以自己的軀體與情感去塑造各種類型的人，這就需要演員努力地深入生活、觀察生活、理解生活、體驗生活，才能有真實、鮮明、生動的人物創作。京劇藝術家蓋叫天在《粉墨春秋》一書中，曾談起我國戲曲科班裡的少年在學藝中要十分注意觀察生活與體驗生活，他強調表演程序感很強的戲曲藝術也要遵循生活是創作的源泉，要從生活中提煉表演程序。老一代影視劇表演藝術家如趙丹、石揮、崔嵬、謝添、張瑞芳、于是之等，他們接近完美的銀幕與舞

臺形象創作均是如此，近年來的李雪健、李保田、倪萍、余男、吳軍、富大龍、李幼斌、孫紅雷的影視人物創作也是如此。毛澤東曾講：「有出息的文學家藝術家，必須到群眾中去，必須長期地無條件地全心全意地到工農兵群眾中去，到火熱的鬥爭中去，到唯一的最廣大最豐富的源泉中去，觀察、體驗、研究、分析一切人，一切階級，一切群眾，一切生動的生活形式和鬥爭形式，一切文學和藝術的原始材料，然後才有可能進入創作過程。」當代著名導演徐曉鐘講：「走進生活的深層，開掘生活的本質，避免用假浪漫主義去粉飾生活，也不因只看到生活的表層──生活中的坎坷──失去對永恆江河的信念！」

三、技巧──鍛鍊精湛的專業技巧

演員加強了思想修養，對社會與人生有了正確的看法，對複雜豐富多彩的生活有所理解、認識和積累，是否就能演好戲呢？答案是還必須有表演專業技巧的磨煉。「師傅領進門，修行在個人」，「曲不離口，拳不離手」，這些都是表演藝術前輩們的訣竅。著名崑曲演員俞振飛八十四歲時還能上臺唱崑曲「八陽」，連唱帶舞；芭蕾舞大師烏蘭諾娃（Galina Ulanova）六十歲還能上臺跳「天鵝湖」；著名歌唱家王昆八十五歲還能連續登臺唱「農友歌」等，這些都是「千錘百鍊」的苦練結果。

梁伯龍、李月教授等把影視劇演員的專業創作素質總括為必須訓練有素的「七力」與「四感」，這是在不同階段的學習過程中需要以不同作業的形式來訓練與磨礪，以加強專業技能。演員創作素質的「七力」是：(1)敏銳而又細緻的觀察力；(2)積極而又穩定的注意力；(3)豐富而又活躍的想像力；(4)敏銳而又真摯的感受力；(5)真實、準確而又合理的判斷與思考力；(6)靈敏而又細膩的適應力；(7)鮮明的形體與語言的表現力。「四感」為：(1)真摯的信念與適度的真實感；(2)善於捕捉人物特徵

的形象感；(3)具有喜劇情境的幽默感；(4)具有適應行動發展所需的節奏感。

　　做一名合格的影視演員，在思想、生活、技巧上不斷地錘煉自己，不是一朝一夕之事，也不是僅掛在口頭上的「套話」，而是要在實際行動中扎扎實實地去做、去實踐的事情。「活到老、學到老、做到老」應成為演員的座右銘。

CHAPTER 2

表演技巧基礎訓練

第一節　明確表演藝術的實質──動作

一、表演藝術的實質──動作

　　戲劇舞臺表演的實質是動作，影視表演的實質仍是動作，其實質都是心理與形體相統一的動作過程。

　　世界上自有戲劇藝術以來，歷代演員們的舞臺創作，不管他們自己是否意識到，其實質都是作為人物在舞臺上進行「行動」或展現人物的行動過程的。而在康斯坦丁・史坦尼斯拉夫斯基（Константин Сергеевич Станиславский）創立「行動」學說以前，全世界似乎只有一位演員──法國十八世紀最著名的體驗派演員瑪麗・弗蘭柯伊絲・杜麥尼爾。她在自己的演劇著作中提出過與史坦尼斯拉夫斯基的「行動」說近似的見解：「劇場藝術的原則可歸納為如下：在戲劇情境中我是誰？在每場戲裡我是幹什麼的？我在什麼地方？我已經做了些什麼？現在我要做些什麼？」我們可以這樣理解，杜麥尼爾女士提出的「做什麼」就是指進行什麼行動。她的這段話，可以說已經將史坦尼斯拉夫斯基的「行動」說的要旨說明了。可惜當時人們沒能理解她。是的，自有戲劇藝術的兩千多年來，在史坦尼斯拉夫斯基創建「行動」學說以前，歷代千千萬萬在戲劇舞臺上創造過人物行動過程的演員，除了杜麥尼爾女士外，似乎沒有一個演員意識到演員的表演藝術實質上是創造人物行動過程的藝術。確切地說，是沒有意識到「表演藝術是演員在舞臺上創造人物行動過程的藝術」。

　　那麼，影視表演又該如何認識呢？影視表演的實質仍是動作，是心理與形體相統一的動作過程，是人物在規定情境裡的個性動作，是肌肉與神經系統配合下「動力定型」的一種技巧。它──動作，囊括了感覺、直覺、下意識。「戲劇是動作的藝術，電影是感覺的藝術，當代影

視是直覺的藝術」的說法是不準確的。在這裡，舉例說明動作敘事是影視與戲劇表演共同的特點。我們前面說過，表演藝術的特點是「三位一體」，在同一時空進行，是動作的藝術。現在來談影視表演，為什麼還要強調動作？因為表演理論應該為表演的實踐服務，錯誤的理論容易導致錯誤的表演行動，但是正確的理論，是不是就能有正確的表演呢？答案是有了正確的理論未必就有正確的表演。這是因為，表演本身不是文字的、理論的概念，不是一種文字的藝術形式，而是動作、行動、行為，也就是說，表演是行為、行動，是動作實踐的藝術。另外，表演是「練」，是練習，可以這麼說，練的技巧是一種「動力定型」。表演是肌肉與神經系統配合下「動力定型」的一種技巧，它不只是一般的對藝術觀念的把握。正確的理論和正確的表演中間要有一個訓練的過程，就像騎自行車、開車、游泳、打乒乓球，只是明白了道理還不夠，還必須有一個「練」的時間過程才能真正掌握其中的要領。所以說，表演理論應該為演員的實踐服務，應該是樸素的、易懂的、大眾化的，而不是玄而又玄的。

　　為什麼這麼說？因為現在有人強調，「表演是動作的藝術」，這個沒錯；「影視表演是感覺的藝術，現代影視表演是直覺的藝術」，這就把表演的實質做了一些調整，這個調整實際上就常常會強調表演中的感覺和直覺現象的出現，有時候會讓演員找不到感覺。在表演的行動過程中，本身可以說包含有強烈的感覺，在即興表演中間，也會含有直覺、下意識。但是，如果只用感覺和下意識的直覺來表演，則不能概括影視表演的實質和整體性。作為一種「動力定型」，也無法進行檢驗。表演是動作的藝術，它是以人物自身的動作再現人物的行為。正確的表演是演員藏起自身的動作和情感特徵，達到演繹他人的效果。人物的動作、情感活在演員的身上，人物的靈魂活在演員的軀體裡，就是說，演員和角色要很好地融合、統一。這就要求，一名演員應該對自身的動作特徵有所瞭解，要認識，要訓練，要調整適應。演員要看到多年來自己的動

作形成的個性習慣特點，認識自己的動作局限性，增強自身的可塑性，加深對自身動作特徵的瞭解、認識、調整。同時，演員要對自己扮演的劇中人物進行準確的分析：人物的基調是什麼？人物的核心是什麼？人物的動作特徵是什麼？要把劇作者筆下的文學人物變成舞臺上、銀幕上的由自己的身心體現出來的活生生的人，達到「角色附體」，合二為一，最大限度地將二者融合，實現雙重的自我。這本身就包含演員自身的可塑性，體現演員對所扮演人物的準確的理解能力，全面的思想藝術修養，以及演員對自身、對自身肌體的一種造型的變化的可塑性。影視表演具有微相性，一個人在具體的規定情境下，有時候會一動不動，有時候會產生很微弱的一種感覺，這是有可能的。但若因此就把影視表演歸結為一種感覺的藝術，或者說一種直覺的藝術，則是不妥的。因為，這種感覺、直覺，一定要通過可見的外部形態來表現，讓觀眾能夠看清楚，得到觀眾審美的認可。觀眾是通過演員的外部動作體察到演員的感覺和直覺，體會到演員所要表達的情感。就是說，哪怕是微弱的睫毛的顫動，青筋的跳動，嘴角的抽動，手指的抖動，只要展開了動作，都能反映出人物內心的情感，這樣演員的表演才有其生動性。有人說當代電影，就電影本身已經和舞臺表演不同了，電影已經進入新的境界，它是感覺的藝術、直覺的藝術，並且舉了很多例子來證明。對於這些，我們還是用一些例子本身來說明當代電影表演的實質還是動作的藝術。

當我們談到表演動作本身，常常強調其是心理和形體相統一的動作過程。以美國影片《瑞典女皇》（*Queen Christina*）為例，該片由美國著名演員葛麗泰·嘉寶（Greta Garbo）主演，她當年是美國好萊塢的影后。在影片的最後一個鏡頭裡，女皇要上船，離開她的祖國，她要和心愛的人一起遠走高飛；但是臨到上船前，因為國內反對勢力的阻撓，她即使不當女皇了，也不能和她愛的人一起離開。她破除了一切阻撓，歷經千辛萬苦，上了遠洋船，本想在船上與心愛的人相會，結果上船等待的時候她才得知，她所愛的人已經被阻撓他們相愛的勢力殺死了。這個

時候，導演對嘉寶的要求就是，她在這個時候不要表演，什麼也不要演，巨大的悲痛不要演，很深沉、很強烈的激情不要演，這也就是人們常說的「零度」表演。這個「零度」表演，實際上包含很豐富的內容，我們不能忽視，這個時候同時出現的音樂、音響、光線、色彩造型和攝影機的綜合作用，鏡頭從全景逐漸地推移成人物的大中景▶中景▶中近景▶近景，一直到特寫。此時，攝影機旁邊還有鼓風機在吹動著，嘉寶的長髮微微飄浮，她的披風的衣襟隨風捲起，另外再加上劇情本身的積累效果，所以在這

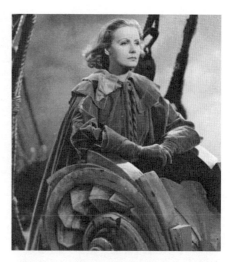

葛麗泰・嘉寶是世界電影史上最卓越的演員之一，也是瑞典的國寶級影星。她像一個高貴的藝術珍品，到目前她仍是二十世紀公認的最美麗的女人，一九五四年因其「閃耀而令人難忘的表演」而獲得奧斯卡終身成就獎。

個時候，雖然演員沒有再去強烈地表演她如何悲痛、傷心欲絕，但是觀眾在這種「靜中有動」的綜合造型因素中深受感染。這個鏡頭也因此成為一個非常經典的鏡頭，即「零度」表演的鏡頭。這種「零度」表演所說的就是電影感覺。但是這種感覺要有演員強烈的內心動作作為基礎；如果沒有演員內心的這種情緒和對情緒的抑制，沒有內心的積累，她不可能營造出這樣一種感覺，觀眾也不可能通過她的眼神看到那種悲哀情愫。

　　再以「金雞獎」獲獎影片《黑炮事件》為例。演員劉子楓憑藉在《黑炮事件》中扮演趙書信一角而獲得了當年「金雞獎」的最佳男演員獎。其中有一場戲，就是趙書信找回了失去的象棋棋子之後，受到了組織的批評，他一度精神失落，深夜不知道該幹什麼，很孤獨。對於這個場景的處理，導演本來要用一個近景鏡頭表現他的情感，劉子楓自己提

劉子楓在二十世紀七〇年代期開始參加影片的拍攝並長期從事表演藝術方面的研究，在電影《黑炮事件》中飾趙書信，獲第六屆金雞獎最佳男主角獎。

出來一個想法，他對導演說：「導演，這個時候我不要近景和特寫，也不要我的面部表情，我只在一種昏暗的燈光下，背著身踱步就行了。」這實際上也是一種靜態的表演。在前面發生了一系列事件後，趙書信明白一個道理，因為自己愛下棋的癖好，使國家的財產受到億萬元的損失。而這是因為那個年代對高科技人員有一種審查制度，他被弄得哭笑不得，所以他內心有一種非常複雜的失落、恍惚的情感。他沒有用很清晰的、指向性很強的表演去做，而是只用一個背影，讓觀眾通過他的背影，通過這個昏暗燈光環境下的人物的踱步去感受人物的心境。

再舉一個例子，《翠堤春曉》（*The Great Waltz*）是一部著名的音樂片，影片主要表現作曲家史特勞斯（Johann Strauss）的愛情故事。當影片快要結束的時候，女主人公蕾娜（Luise Rainer）為了奪回她心愛的丈夫（因為她知道丈夫和女歌星之間有一種曖昧關係），她拿了槍要去決鬥一番。她急匆匆地趕到劇場，但她一到觀眾席以後，卻一動不動了。她極其複雜的內心情感是由攝影機鏡頭的變化，對她外化展現出來的。這時的攝影技巧處理是連續著十個景別的跳拍：在她趕到劇場前，是一組很強烈的移動鏡頭，表現她內心的激動；她進入劇場後，先是一個特寫，然後變成近景▶中近景▶中景▶大中景▶全景▶大全景▶遠景▶大遠景，一直到最後。這會讓觀眾產生什麼感覺？她本來是下定決心要去搏鬥一番，但到了劇場以後，她看到的是丈夫史特勞斯和女歌星，一個

在樂池裡盡情指揮，一個在臺上縱情歌唱，他們珠聯璧合的樂章是那樣完美，劇場整個觀眾席的人們都沉浸在他們創作的絕妙的藝術氛圍中，她突然感覺到自己的渺小，自己的無力。在這個環境中，她的丈夫在樂池裡指揮著，和臺上的歌星眉目傳情著，他們的距離是如此親近，而她自己和他是那樣遙遠。現實使她失去了鬥爭下去的勇氣。像這種表演，都是通過鏡頭的變化，把人物的心理動作展現出來的。

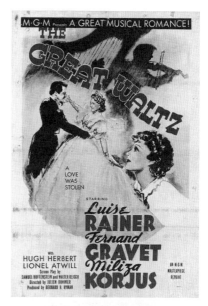

《翠堤春曉》是「圓舞曲之王」小約翰・史特勞斯音樂傳記片，本片獲第十一屆奧斯卡最佳攝影獎。約瑟夫・魯頓伯格在本片中以高超的攝影技巧，將許多動人的場面拍得美不勝收。

影片《翠堤春曉》還有一個場景，史特勞斯聽了妻子蕾娜委婉的傾訴後，感到自己對妻子的冷淡，決定與妻子外出旅行，想切斷自己和那個女歌唱家的情感糾纏。正在這個時候，音樂商來買歌曲，史特勞斯就隨意地唱了一首《當我們年輕的時候》（*one day when we were young*），這是他寫給女歌唱家的歌曲，在唱的過程中間，觀眾通過蕾娜近景中的眼神變化就能體會她的心境，蕾娜的眼神從安詳的聆聽到突然意識到什麼，再到最後的不安，這其中的變化非常細緻。蕾娜起先是安詳地陶醉地聽，而後她突然感覺到門外進來了一個人，在細緻地打量她，那是一個不速之客，啊，她明白了她丈夫深情唱的歌就是寫給女歌星的歌，內心開始不安起來。像這些地方，都沒有語言，只有一種感覺和直覺。但是這種感覺和直覺，演員還是可以通過可見的細節表現出來的。

另外還有像演員潘虹在《人到中年》裡飾演的陸文婷在彌留之際的

感覺；影片《克拉瑪對克拉瑪》（*Kramer vs. Kramer*）中，梅莉‧史翠普（Mary Louise Streep）飾演的克拉瑪妻子在家裡哄孩子睡覺，準備離家出走的感覺。影片裡的這些小片段都直接印在了膠卷上，成為一種「微相」表演的很具體、很生動的實例。也就是說，有時候演員的一種很微小的動作，甚至是一動不動，也能展現出此時、此地、此事應該具有的一種複雜心情。所以我們在分析演員的表演時，僅用感覺、直覺或「不表演」來概括是不準確的。「不表演」是不行的，必須要有心理和形體的統一，內外的統一。

當然，影視表演可以借助於其他造型手段，但是演員必須時刻都處於人物的行動或動作之中，這就是說：舞臺戲劇表演是動作，影視表演的實質仍是動作，是心理與形體相統一的動作過程。那種「戲劇是動作的藝術，電影是感覺的藝術，當代影視是直覺的藝術」的說法，從認知表演的實質來講是不妥的。以上的例子，不管是「零度」表演、感覺表演、直覺表演、靜態表演、「微相」表演還是「淡化」表演等，都說明動作敘事是影視與戲劇表演所共有的特點。

「表演藝術是感覺的藝術」，這不是什麼新的觀點，早在五十年前導演大師焦菊隱就曾說過。但就其表演的實質來講，應該是：表演是行動，是動作，是可見的動作。

二、表演基礎元素

學寫漢字要從一筆一畫開始，學習英文要從讀ABC開始，學習任何一門知識與學科都是由淺入深，由易到難，循序漸進。既然我們認定表演是動作的藝術，那麼動作（外部動作與心理動作）的構成是什麼？要怎樣去把握它？這就是學習表演的開始。史坦尼斯拉夫斯基說：「為了簡便起見，我們把所有這些東西（假使、規定情境、想像、注意力、真實感與信念、情緒記憶、交流、內部和外部動作等）都稱為元素。」

「元素」的概念，是從自然科學中借鑒而來的。表演基本元素是指演員在表演創作中必須具備的種種心理要素和能力。通過不斷的訓練和實踐，掌握表演基本元素就是學習表演的開始。表演基本元素的內涵，本是社會中正常生存的人與生俱來的存活狀態，人生在世的喜怒哀樂、七情六欲、生老病死等，都伴隨著人對事物的情感表達而存在。所以，正常的人本身就具有表演的潛質。當進行表演學習與訓練時，就是要調動演員原有的對人生生活情感的積累，在一種「假使」的想像驅動下，重現各種人生的情感。而這種假定與假使在表演中又是最重要的，是誘發一切情感的開始。所以史坦尼斯拉夫斯基稱其為「有魔力的假使」。演員為了能在假使中展現不同人的生存與情感狀態（而不僅僅是自己），就需要對社會生活進行觀察，對自己的聲音、形體及情感表達方式進行訓練。

　　當前正規表演藝術院校對演員的培訓包括生活觀察、創作素質、創作方法。經過聲音、語言、形體、表演分科及綜合訓練，讓演員達到對自己的身體、聲音、情感能夠有機地控制，在假定情境中能自如行動。科學的訓練是為了讓演員達到在創作中體驗與體現的結合，以迎接影視人物的表演創作。其目的是為了通過對演員心理與形體的訓練，實現其「在體驗的基礎上對人物有機的再體現」。而這種再現不能僅是生活本身的翻版、另一種形式的重複，表演行動成為藝術應該具有藝術的審美價值。

三、解放自我肌體，達到控制自如

　　表演——動作的藝術，是以演員自身的動作再現人物的行為。演員自身具有「三位一體」的特點，既是創作者，又是創作的工具和材料，同時又是創作成品。因此，對於任何一名演員及初學表演的人來說，都有一個認識自我和學會控制自我心理與肌體的過程。

　　在日常生活中，正常人在做一件事時行動是自如的，手腳聽從自己意志的支配，因為它是有目的的、合乎生活規律的行為，是符合生活客觀環境的動作，肌肉的鬆弛與控制是適度的。但當演員在舞臺上、攝影機前進行表演，即使做的是同樣一件事，也會有很多不同。因為這不是演員在生活中的正常生理、心理需要的行為動作，而是出於表演的目的，並且是處於眾目睽睽之下，與產生動作的實際客觀環境有很大的差異，這就必然造成演員心理狀態的緊張，形體動作的拘謹、不自然，失掉生活裡做事的正常感覺。思想上的雜亂和肌肉的緊張可能會導致演員陷入不能由意志來支配自身的境地。所以要獲得「當眾孤獨」感，排除緊張，在當眾表演狀態下獲得心理與肌體的鬆弛自如，是表演基礎訓練的第一個重要環節。

　　在《演員自我修養》一書中，專門有章節講述「肌肉鬆弛」與「注意力集中」。史坦尼斯拉夫斯基認為，演員的肌肉鬆弛是形成創作自我感覺最重要的條件，要從做消除肌肉緊張的練習開始訓練演員。人在生活中，在不同的客觀環境下處理不同的事，心理及肌肉會有不同的反應。遇到過分激動的事，人的呼吸會急促，精神緊張，肌肉難以控制，這將直接影響到人們行動的準確性。一般來說，在表演中，肌肉緊張是不可能徹底消除的，但演員通過鍛鍊與訓練，可以學會控制克服自己的肌肉緊張，做到使自己的身體狀態接近於正常。現在的表演技巧與專業基礎課基本採用分科訓練教學法，形體動作課的開設旨在訓練演員自身對肌體的控制，這需要花費工夫去做。但僅靠形體課的訓練是不夠的，演員自己也要長期磨煉。肌肉鬆弛與肌體控制（即形體的表現力），實際是在表演入門直至表演全過程中要不斷解決的問題。

　　在解決演員的心理肌體鬆弛與控制自如方面，各個國家的各種表演學派都有自己的方法途徑。芭蕾舞與中國戲曲均有悠久的表演傳統，同時也有著一套嚴格可循的訓練方法和表演程序。電影、話劇表演，同屬接近生活形態的表演，在訓練上除借用及消化吸收芭蕾、戲曲等的表

演方法外，也有大量加強身體素質、進行形體訓練的方法，會運用武術等技能進行訓練。前北京電影學院院長章泯曾在一九六一年講過：「太極拳是一種很好的訓練方法。太極拳便於進行練習，它講究剛柔不斷變化，手腳虛實鬆緊調整自如。在練習過程中，亦可檢驗自己，在邊打邊琢磨中不斷調整自己。」著名京劇藝術家周信芳之女、旅英戲劇家周采芹一九八五年回到在北京電影學院做講座時說：「演員最重要的是要知道自己的氣和節奏。」這要經過長期的訓練才能奏效。她也強調了太極拳的練習可訓練氣與身體感覺控制的結合，並提出中國氣功、印度的瑜伽功都是訓練解決肌體鬆弛與控制的好辦法。她在上課中也經常進行一種「木偶練習」，讓學生感覺自己像是個被無形的線操縱的提線木偶，讓心中的「線」控制著身體各個部位，目的是放鬆、訓練演員的頭、臉、眼、舌、手指、手腕、手臂、肩、胸……身體可高可低，亦可躺倒在地。當做了一段時間的練習之後，學生就會慢慢地瞭解和掌握自己身體每一個部位的緊張與放鬆的程度。

　　一九八四年英國戲劇專家西塞莉・弗胡西絲摩爾夫人（白瑞）與肯尼士・李在北京中央戲劇學院授課期間，在形體─聲音─表演的綜合練習中亦強調了放鬆技術，通過各種遊戲和練習，檢查學生形體各部位的鬆弛狀態，並訓練他們在立、臥、躺、跑等各種姿態下能自如地呼吸和發聲念詞（本質上就是加強演員的繪畫性創作能力）。

　　繼史坦尼斯拉夫斯基、布萊希特之後，當代受西方歐美戲劇界普遍重視的波蘭戲劇革新家耶日・格洛托夫斯基，在學習和研究了史坦尼斯拉夫斯基體系、布萊希特（Bertolt Brecht）理論、歐洲優秀表演方法及吸收東方（中國、日本、印度等）古典戲劇表演特色後，創造了一套演員訓練的基本功練習，包括形體、造型、面部表情、發聲技術訓練等。格洛托夫斯基的訓練方法在於激發演員的內在衝動和外部反應，使它們有機地成為形體、心理、激情完整統一的表演方法。

　　一九八六年夏，北京人民藝術劇院邀請德國西柏林藝術大學戲劇系

教授普賴爾，他採用波蘭格洛托夫斯基及日本鈴木的表演訓練法對學員進行培訓，學員們通過形體的熱身訓練來培養形體本能，熱身訓練後可擺脫多餘的緊張，達到形體有機天性與心理有機天性的融合。

在二〇〇八年夏，北京中央戲劇學院請來希臘著名導演特奧多羅‧泰爾左普羅斯（Theodoros Terzopoulos）排演希臘名劇《被縛的普羅米修斯》。全劇演出時間為八十分鐘，運用的表演方法近似格洛托夫斯基的訓練方法，強調演員的形體造型和非生活常態的動作體態造型。例如，男生長久不動地站立並手舉雙牌，女生排成佇列蹲下走蹲步及四肢著地挺腰說詞等，這些動作都是訓練演員語言與聲音的功能，也是拓寬其表現力，強調動作中說、跳躍中說、氣息極度的變化中說，直至達到體能的極致。沒有經歷嚴格殘酷的基本功訓練的演員是無法完成這種形式的演出的。在表演時，演員之間幾乎沒有交流，而是面向觀眾的上方和神與觀眾進行交流。面部有時要求達到一種中性的木訥。人物的處理幾乎完全排除了生活形態的動作情感敘事，場面調度也完全排除了生活場景寫實的藝術再現。該劇由中央戲劇學院2005級三十五人共同扮演劇碼中的八個角色。普羅米修斯一角由十名男生共同扮演，他們總是以直行、斜行、圓形的佇列變動地出現，輪換著說出角色的臺詞；有十名女生以歌隊排列出場後便背對觀眾在前列隊而坐，在一個多小時的演出中，只有幾次往觀眾方向斜望並伴有幾句合誦；另有十名女生為表演者，她們都具有排列著走蹲步、四肢著地挺腰說詞的技巧。演員們的服裝整體設計考究，具有希臘黑白鮮明的特色。舞臺簡明，沒有佈景，燈光也僅有幾束光的運用，音響單調強烈，化妝具有臉譜化。這在當前話劇舞臺上是極少見的演出。該劇是一種戲劇風格的極致探索，但它把舞臺人物由具體形象予以抽象化、意念化，人物應有的生動交流完全被割裂和模式化，排除生活動作體態而採用變形的體態技巧表現人物的心理狀態。它雖不能與中國戲曲的程序化相比，雖強調了觀眾在觀劇中的理性思辨，實際上也削弱了普羅米修斯藝術形象的生動感人，削弱了常規戲劇的生

活化動作敘事的魅力，但它對演員肌體與聲音訓練的強調，不是一般演員的表演功力所能達到的。對此，北京中央戲劇學院資深教授常莉、羅錦麟評論說：「『肢體戲劇』在當今希臘戲劇中也僅是一個派別。」

　　以上這些專家們宣導的太極拳、氣功、瑜伽、提線木偶、放鬆技術、熱身訓練等多種形式的訓練，都是為演員在訓練中解放自我肌體的。在一些戲劇創作的探索中，也常會把形體造型運用到極致。

　　介紹這麼多情況，本意是要說明，解放自我肌體不是一朝一夕的事，也不是僅通過幾次課，做一些戲劇性的練習便可解決的，它需要花費大量的時間和氣力。演員要把它看成表演創作的準備階段，並貫穿於表演創作的始終，它是演員在從事表演藝術的旅途中，需要刻苦訓練並最終掌握的必備的功力。

　　經過持續的形體放鬆技術的訓練後，演員在表演時，會把全身心的注意力集中在所要做的事情（對象）上，多餘的緊張與雜念、分散注意力的干擾就會漸漸消失。一般來說，人在生活中把注意力高度集中在某個目標上而排除其他干擾是可能的，靠的是意志的作用。表演中，因為一切都是假定的，缺少與生活類似情形的同樣心理，這就需要演員加強自己的意志，把注意力集中在所做的事上，以情緒記憶的方法，把生活中待人處事時應有的感情，在假定的表演中表現出來。這種內心情感的尋求絕不能是客觀冷靜的回憶，而應如同此時此刻身臨其境，並在感同身受地完成某項行動的積極狀態中獲得。當演員把注意力集中在這種以假當真的行動過程中，其他一切干擾就會在思想上淡化，或不致影響到心理訓練表演的指向性。

　　在注意力集中的訓練中，各個表演學派除了有各自不同的訓練形式外，也常做一些近似兒童遊戲的練習，以激發演員的童心。正如史坦尼斯拉夫斯基所講：「你們在藝術中達到孩子們做遊戲時所達到的真實和信念，這時你們才可以成為偉大的演員。」

　　在表演中，還需解放演員的創作天性。關於「解放天性」一說，在

一些表演院校的教學中，有的教師特別強調表演訓練要在「解放天性」上下工夫，把它列入表演基礎訓練中的重要階段和內容。但對何為「天性」，怎樣才算「解放天性」，則含混不清。「天性」說，可能是源於史坦尼斯拉夫斯基體系著作中常提到的「有機天性」。「通過演員的有意識的心理技術達到有機天性的下意識的創作。」但什麼是有機天性？應該說，史坦尼斯拉夫斯基並沒有做出明確的界定。倒是史坦尼斯拉夫斯基著作的權威翻譯家鄭雪來先生在他的著作中談過「有機天性」。「從表演學的角度來看，「人的有機天性」，也有「人的有機體」或「人的有機的性能」的意思。史氏說：「創作首先是整個精神和形體天性的集中」。「這不僅包括視覺和聽覺，而且包括人的所有五覺」。在這裡，天性的涵義就更具體了，甚至比「人的肉體和精神兩方面的本質力量」更為具體。它是指人的有機體內部和外部機能的。

　　「天性」，即人的先天的本性，也即通常所說的人性。有一種看法是：人在社會生活中，會受到各種規矩、紀律、道德、理智甚至性格的約束，而對人的先天本性「食、色、性」有所約束。學習表演時也存在類似的情況。當在課堂上讓學生們表演他們在生活裡不被人們所關注的動作行為時，他們就會覺得不自然、拘謹，甚至緊張。所以說，表演初學者首先要「解放」自己，敢於在課堂上、舞臺上表演出在生活裡不被一般人所觀察到的人的「天性」。然而，在「解放天性」的名義下，在一些低俗的舞臺與影視作品裡，出現了不少導演要求演員表現生活中不堪入目的場景。這裡則有一個藝術審美和藝術趣味的問題，也有一個藝術如何表現生活的問題。在基礎訓練中，不是「敢」演、「敢玩真格的」就是真實的，就是解放了天性。生活的真實與藝術的真實是有區別的。同時，我們還要有藝術美的認識標準。在藝術表演中，若堅持用「天性」一詞，那前面至少必須加上「創作」二字，為「創作天性」才確切。「天性」若是包含了人的一切自然本性，那「創作天性」則是在藝術的範疇裡，通過藝術的想像對人類本性具有審美標準的再創作與美

的展現的能力，給觀眾帶來美的享受，而排除在人的自然天性中不利於
生活美的展現、不利於表演創作的東西。

　　這些練習的目的，是解放演員的身心，讓演員對自身肌體活動有一
種專業眼光的認識。例如，演員要明白自身肌體的靈活度，自身動作的
特點，自身心理的感應能力、想像力和信念感等，以便在表演行動中排
除多餘的緊張，從而在假定情境中，獲得一種最初的對自身肌體和心理
的控制自如。

第二節　開展各種訓練表演動作的手段

一、動作，亦稱「行動」

　　表演藝術把人們在生活中為實現自己理想、願望、要求的所作所
為，包括感官、思維和肌體活動等，統稱為動作。演員的表演，也是運
用自己的五官（眼、耳、鼻、舌、身）的感覺（聽覺、視覺、嗅覺、味
覺、觸覺）在假想中的變化及運用肌體和情感再現生活中人的動作行為
的。因此，人們常稱動作是表演藝術的實質和基礎，表演藝術是動作的
藝術。

　　《演員自我修養》一書中：「在舞臺上需要行動。行動，動作──
這就是戲劇藝術、演員藝術的基礎。『戲劇』一詞在古希臘文裡的意思
是『完成著的行動』。所以，舞臺上的戲劇便是在我們眼前完成著的行
動，走上了舞臺的演員便是行動著的人。」

　　劇本在舞臺上（或在影視作品裡）的表現，是通過演員創作完整的
人物行動和動作過程來展示的，不論是劇本的故事情節還是主題思想，
若沒有演員在舞臺上（或影視作品裡）的表演行動，就沒有劇本的演
出。因此，表演藝術是演員在舞臺上和影視作品中創作人物行動過程的

藝術，動作是表演的實質和基礎。

有關「動作」、「行動」、「行為」的區別，我們在看一些表演理論書籍時，由於大量翻譯與引用外國的表演理論，出現了不同的譯法，對「動作」、「行動」、「行為」的譯法常通稱為「動作」或「行動」或「行為動作」。事實上，較準確的說法應是：「動作」是指看得見的五官及肢體的活動；「行動」是指有目的的由一系列動作和語言組合完成一個活動的過程；「行為」則是對行動的抽象概括。例如，對一個人給予政治和思想上的評價時，稱其行為高尚或卑劣等。「動作」一詞，沒有「行動」一詞能體現出人的情緒力度和性格色彩。在專業的表演術語中，「動作」、「行動」則常有心理、形體的多重涵義，有時又通稱為「行為動作」。

行為動作具有其自身的規律性：(1)任何動作都是有目的性的，受思想意識的支配。一個動作過程的產生，是由五官、四肢經受客觀的刺激，大腦進行思考判斷後的行動而組成的。(2)任何動作都不可能離開產生動作的客觀環境──規定情境。(3)任何動作的發生過程都要符合一定的生活邏輯順序，符合客觀環境的要求。行為動作的規律性，是在人的意識活動中自然形成的，是不需要經過訓練的，生活實踐的本身就是訓練。而表演動作要在假定情境中掌握動作的規律，它不是生活真實的主觀需求，也不存在真實的客觀環境對動作的制約，因此，就需要演員做一番認真的訓練。

人的行為動作是心理與形體兩方面的結合。兩者不可分割，又不能合二為一。形體動作是指看得見的五官四肢形體活動，消耗外部肌肉力量改變客觀事物的動作；心理動作是指為達到目的而消耗心理精力的活動，它直接受到規定情境中人的性格因素影響，是可以用語言或無言動作表達的心理活動。人的行動中的每一個動作，都是一個統一的、完整的心理活動過程，也是人物此時此地怎樣想與怎樣做的統一的過程。通常情況下，形體動作是心理動作發展的結果。演員在表演動作中不僅要

創造人的情感的外在形式，而且要創造相應的內在體驗。只有這樣，表演才能準確、生動感人、形神兼備。否則，人的情感的外在表現就會被簡化，產生虛假的表演空殼；或只顧體驗過程本身而忘了表演的目的，陷入某種情緒感受裡，毫無鮮明的表現形式與手法。動作的心理與形體兩方面是相互作用的。心理動作應通過形體活動、形體動作予以外化。所以，表演基礎的動作訓練也是心理與形體兩方面訓練的統一。

二、生活動作與表演動作

　　人在生活中總是在不停地動作著，動作構成了各種各樣的人以及人與人之間的各式各樣的關係。演員在劇本規定情境中的動作也是一時一刻不能停止，動作構成了劇本規定情境中的各種各樣的人及人與人之間的各種各樣的關係。

　　生活中，人的自然動作是人們生存實際需要的真實的動作，它受到自己的意志支配；演員的表演動作是表演者按照劇本中規定的假使情境行動，自己的意志要服從於劇本的假定。

　　生活動作是此時、此地出於某種需要而自然發生的真實的動作；演員的表演動作是在虛構的規定情境中，演員以自己的生活經驗為基礎，排除種種干擾而變成藝術中的「我」的動作，是沒有實際生活意義的。

　　生活動作具有真實的目的性，合乎生活邏輯，儘管有時可能極為瑣碎，但它是一種自然的狀態。演員的表演動作則是根據劇本、小品、練習中人物的要求而完成的一種「假使」動作，既要符合生活邏輯，真實、準確地予以再現，又要有所選擇，鮮明生動，不是自然主義的，是經過藝術加工的。

　　由於這種「假使」的動作與內心的真實要求的割裂，常導致演員表演虛假而找不到真實的動作感覺。當然，能以假當真也就構成了表演藝術的關鍵。這種「假使」的動作，是以演員的生活經驗為依據的。

在學習表演的班級裡，最初很難讓每位學生都能鬆弛自如地單獨進行表演，因為初學者在眾目睽睽下做一件假定的事總會感到緊張，不妨在教師的口頭提示下，全班同學在自己的座位上同時進行綜合感覺練習。大家同時去行動，同時做動作，那種一個人表演的「當眾孤獨」的緊張感就會自動消除。

當演員運用想像在假定情境中做動作與思索，就已經開始了表演。

聽覺　聽課、聽報告：聚精會神、心不在焉、煩亂、焦急、困、硬撐、打哈欠；聽音樂：《梁祝》、《史特勞斯圓舞曲》、貝多芬的《命運交響曲》；夜深人靜複習功課：思索、小蚊蟲嗡嗡聲、警車聲、鐵鍬刨地聲⋯⋯

視覺　黑板、紀念碑、浮雕、廣場、森林、大海、找人、送別、訣別親人⋯⋯

嗅覺　汽車加油站、醫院藥房、清晨的森林公園、廚房、菜市場、飯燒糊味、濃煙嗆得睜不開眼⋯⋯

味覺　吃藥（苦）咽不下去、鴛鴦火鍋、麻辣麵、吃麵條不能剩、吃檸檬、美味水果、酸倒牙了⋯⋯

觸覺　洗衣、揉麵、攤煎餅、熨衣服、縫衣服、穿珠子、擦玻璃、漆桌子、抓宰活魚、逮鱔魚、推磨、上網廝殺⋯⋯

當學生們隨著指導教師的語言提示，調動自己的想像力開始做動作時，就進入了以假當真的表演狀態。信念感強的人會很認真地聽從教師的每一個提示，並且會在動作中加以發揮；信念感弱的人也會在周圍環境的帶動下逐漸進入以假當真的表演狀態。這是一種集體綜合感覺練習進入表演的方式。

正如史坦尼斯拉夫斯基所說：「通過眼睛和耳朵，最容易對我們的感覺起作用。」「儘管我們在藝術中很少運用味覺、觸覺、嗅覺的回憶，它們有時還是有很大的意義。」「因為我們的五覺的緊密聯繫和相互關係，以及五覺對情緒記憶的影響，由此演員不僅需要情緒記憶，還

需要我們所有的五覺記憶。」

三、動作、情緒記憶和情感

　　演員是通過想像在表演動作中喚起情緒記憶，而在假使中使動作獲得情感。史坦尼斯拉夫斯基說：「幫助你去重現你所熟悉的、你所經歷過的情感的這種記憶，就是情緒記憶。」

　　動作是表達思想的主要手段。表演藝術通過演員在規定情境中的動作真實表達感情感染觀眾。情感的真實表露發生在人的行為動作的過程中。情感不是物體，而是過程。情感總是在客觀環境、外在條件對人產生真正的刺激後，隨著人的某種思想活動的產生而產生，依附心理形體動作過程的發展而得以表達，又隨著某種心理形體動作的結束而終止的。它不是隨意發生的，也不是由意志控制的，有時甚至是違反意志的（如激動時，想控制自己不流淚反而淚流不止；又如黑夜走路，想控制自己不緊張，人的情緒反而更緊張害怕等）。這就是生活中人的情感的發生規律。但在表演中的情感，雖然表現形式要與生活相同，但其來源則不一樣。表演中的情感來源，不是由真正的刺激的影響而產生，而是從演員自己情緒記憶的深處喚起的。舞臺表演情感產生的唯一方式就是情緒的記憶（演員在進行角色創作過程中要依據自己的生活經驗，回憶尋找，不能完全靠個人的局限的情緒記憶，有時需要以生活經驗及個人對生活的理解發揮想像力）。要瞭解舞臺情感的性質，就應該研究情緒記憶的特點。

　　從人的神經系統來說，沒有一種體驗是不留痕跡的。情緒記憶是過去體驗的痕跡的復活，因此，情緒記憶是情感的再現，而不是情感的本身。它和情感的不同之處是，它不僅使整個人都沉浸在情感之中，同時還保留著現實的存在。但是，情緒記憶這種情感的再現有時也很強烈。

　　在日常生活中，人的情緒記憶是經常出現的。外面的情景重新喚起

內心的感覺，或者說引發「觸景生情」的聯想。它既可能是一處環境，也可能是一個物件、一首歌曲、一張照片等。這種感覺一來，人便不知不覺地受到它支配，並且很強烈。對於這種感覺的記憶，我們只要去喚醒它，便可以在創作中支配它，把內心的自我同扮演的角色聯繫起來，達到表演創作的真情實感，給角色以生命。情緒記憶是演員想像的基礎，也是創造情感的基礎。

演員用什麼方法在自己內心喚起必需的表演情感呢？人的行為的每一個動作，都是心理與形體的完整的、不可分割的統一體，演員應在一開始表演的時候就要把握住這一基本原則。雖然情感是一個過程，但同時情感也是一種態度，不會隨意發生。而動作卻是意志的結果，每個人都是按照一定的目的去完成意志支配的動作。因此，演員掌握情感的方法是動作。史坦尼斯拉夫斯基說：「不要等待情感，立刻動作，在動作的過程中情感是會自行來到的。」「只要你從合理的、有邏輯性的、為了達到一定結果的形體動作開始，心理動作就會自行發生。動作起來吧，不要擔心情感，情感會自行來到。」

我們只要緊緊抓住動作——設身處地、身臨其境、真實地在虛構假定的情境裡，去積極地、有目的地、合乎生活邏輯順序地行動，就能獲得所需的舞臺情感。

四、簡單動作練習

在明確生活動作與表演動作的關係之後，我們即可從一般的遊戲性練習過渡到「做一件事」的簡單動作練習，它是表演的想像力、信念感、感受力、注意力綜合訓練的最初形式。練習時，要求演員想像「假使」做某一件日常生活中的事，如炒菜、洗碗、做木工、做針線活等。動作要求：(1)明確目的；(2)合乎邏輯順序；(3)鮮明的視覺可見性（不只是在想）；(4)準確自然；(5)有吸引力。只要能把這些生活裡常見的、習

以為常的動作過程表現得使人感興趣、有吸引力，就表明你具有一些表現力素質。在這類練習的起步階段，不必在規定情境、情節結構、人物心理上有更多要求。只要做了，自己感覺到行動的有機、有興趣，便達到了訓練目的。這種練習，也可歸為演員的「梳洗」一類。

五、無實物練習

無實物練習是表演基礎學習中一種開發想像力、建立信念感的重要的訓練形式。要求是在有規律的形體動作的可見行動過程中，以無實物的虛擬動作形態做一件事。只要有準確的動作邏輯順序，過程清晰可見即可。最初不要求有太多的情節（虛掉了規定情境——動作的目的性，抽掉了動作的敘事），練習時強調對物體的態度的準確無誤（如對重量、體積、質地的感覺），注意動作過程的五官感受，注意力集中，有信念地對待假定虛擬的物體，鬆弛有度、控制自如地進行表演。無實物練習提供了廣闊的想像天地，可以更好地培養和訓練學生的注意力集中、肌肉鬆弛與控制、想像、信念與真實感、情緒記憶，也可提供豐富的規定情境。

影視表演課堂對無實物練習的訓練，常是在要求訓練注意力集中，展開想像、動作的邏輯順序的準確性上，並以生活的實際狀態作為檢驗表演真實與否的標準。實際上，無實物練習的訓練在虛擬的、寫意性的表演藝術中有著獨特的藝術魅力。如在戲曲表演中的程序化的動作，「餵雞」、「養豬」、「撐竿划船」、「撒網捕魚」等，都是由無實物動作提煉出的一種藝術動作的美，「開門」、「插門」、「上樓」、「下樓」、「乘車」、「坐轎」、「騎馬」等，也是一種對有實物動作的藝術美化虛擬的形式。

無實物練習的訓練，實際是對戲劇舞臺假定性的呼應。訓練的深化，由寫實到寫意，由追求真實到藝術誇張，有些會作為表現形式與手

段，直接運用在寫意性的戲劇表演中，並產生意想不到的效果，還能通過訓練開掘出演員的幽默素質來。

關於無實物練習在培養和訓練演員的過程中的作用與重視程度，看法與做法不一。有人認為它和其他的表演元素練習一樣，讓學生明白、做一兩次就可以了；有人則認為現在教學環境教具缺乏，一切均是無實物，認為不訓練也能逐漸做到熟能生巧。上海戲劇學院陳明正教授十分強調無實物練習的重要性。他說，無實物練習是初學表演者起步的最好練習。「無實物練習，實際上是以『動作』為綱的各種元素訓練的結合。它不僅是對演員形象思維的訓練，也是對演員動作性思維的訓練，是演員獲得正確的創作狀態的最為有效的練習。只有將這些規律和方法掌握之後，才能促使演員形成第二天性這種重要的創作習慣。而第二天性對一個演員的一生而言，其解放程度有著至關重要的作用。」

六、音樂、音響感覺練習

音樂具有激發人們的創作想像及引發生活聯想的聽覺感受的能力。音樂通過旋律、節奏、音色、力度等手段可以表達思想，抒發情感，描繪景物，渲染氣氛等。音響是指在自然界人們的生存環境中存在的、可能會影響人們行動的聲音。在無實物集體組合練習的基礎上，起初可以選擇與動作和環境相吻合的音樂相配，表演者根據自己對音樂的感受讓動作更生動，不斷調整自身的動作節奏和內心變化。接著，配合以自然界的風雨雷電、大海波濤、鳥叫蟲鳴的音響，戰場上的槍林彈雨、炮彈地雷的爆炸聲的環境音響，營造一種聽覺感受，而後展開想像的動作練習。

七、佈置環境即興動作練習

　　佈置環境即興動作練習，是學生在最初的表演學習過程中需要掌握的一種練習形式，以便在以後的表演過程中表演動作時，能夠明確動作和展開動作與環境的關係。通常來說，表演動作必然是在某種環境中發生的，練習中所展開的動作也必然是和某種假定的環境有關。表演者在假定的環境裡動作，自己必須明確也必須首先讓觀眾看清楚這個環境的特點，環境的佈置從觀眾的角度看應是平衡的；同時環境又必須是利於表演者展開行動的，有演員活動的支點，便於觀眾觀賞演員的動作表情。這樣反覆地運用一些簡易佈景和道具佈置一個個不同的、有特色的環境後，每次都由表演者在環境中做一件事，讓表演者明確動作與環境的密不可分的關係。表演者也能逐漸明確對表演空間的處理（在一些戲劇演出中，尤其是中國的傳統戲曲中，常常把環境虛擬化或進行寫意的處理，但這並不表明動作環境的不存在，而是對表演提出了更高的要求）。在這裡很重要的一點是，表演者要學會處理表演與觀眾的觀賞之間的關係，而這也是其在以後的表演動作中始終要謹記的一個原則。

八、動作與規定情境

　　我們講生活動作是指在此時、此地因某種需要真實發生的事，「此時、此地、此人所面臨的一切主客觀情況（及其發展變化）」，就是表演術語中規定情境簡括的含意。詳盡地說，包括年代、時間、地點、環境、事件、人物、人物相互之間的關係等對表演的制約條件。「能給予已創作出來的角色內心生活以補充的那種虛構，我們稱之為『規定情境』。」「演員的工作不是製造情感本身，只是創造能自然而直覺地產生熱情的、真實的那種規定情境。」

　　生活裡沒有離開具體時間、環境、具體的人物而產生的抽象動作，

做任何一件事總能反映出在什麼時間，什麼地點，和什麼人做什麼，此人又是為什麼、在什麼心情下，怎樣在做。表演中亦是如此。一切動作的產生都必須符合規定情境的要求，動作要表現出此人在此時、此地對規定情境的感受、思索等相應的反應過程。明確並深刻挖掘表演中的規定情境是展開表演動作的重要前提。同時，規定情境也是演員捕捉人物行動的依據。戲劇事件也是規定情境的核心部分。

可以這樣說，表演（動作）中有了規定情境，含意才能從抽象的動作概念變成具體的行動。表演只有在挖掘規定情境中展開事件，動作才能具有實際含意和豐富的個性內容。

生活中的一切事物都是運動發展著的，而不是靜止的，人的思維活動也是隨著時間的推移變化發展的，而不是凝固不變的。人對客觀事物的認識是在對發展中的事物不斷地感覺的過程中建立和發展的，這些構成了複雜生動的社會生活和豐富細膩的人的心態。表演不同於攝影、繪畫、雕塑藝術等，只是攝取生活中一個有表現實質意義的瞬間，變動為靜、寓動於靜地來表現生活，表現人物。在表演中，概括主客觀一切情況的規定情境，絕不應是靜止地凝固在某一時刻上，它是由千變萬化的豐富瞬間構成的有價值的藝術時空，因此要理解和掌握規定情境的不斷變化，並在行動中表現出這種變化，是極為重要的。只有抓住若干「量」組成的「質」的變化，在表演中構成、體現出豐富的心理形體動作的變化，才能使表演具有藝術吸引力。簡括地解釋規定情境發生變化下的表演，即：表演者在完成一個有預定目的的行動過程中，由於主客觀情況發生了變化，影響、干擾了表演者的行動正常進行。而這個變化以及對它進行恰如其分的處理過程，就是我們在表演中常說的事件、判斷與適應。

事件——事件是行動的依據。在一個行動過程中，發生了意外的情況（有當場發生的、早已潛伏存在的、中途發現的、外界突來的），影響或干擾阻礙了動作按原來的目的正常進行。影視表演作品刻畫人物、

情節結構都是通過一個個大小事件組成的。

　　判斷——對周圍環境或自身的情況發生變化的觀察、感受和分析過程（表演中常以內心獨白的形式出現，即表演中的思維、感受的過程）。

　　適應——為完成既定任務（原有目的的動作），對變化了的主客觀情況所採取的新的動作，以排除障礙達到目的或改變原目的。

　　在表演中，只有做到在規定情境不斷發生變化的事件中，能夠正確地判斷並有機地適應，同時能展開新的動作，才算具備了初步的表演能力。學會在不同規定情境下的有機動作，也是表演訓練中能概括一切的、豐富其表現力的重要內容。它既是對初學表演者入門能力的檢驗，也是演員表演昇華到高層次產生閃光魅力的關鍵所在。

　　規定情境是通過動作展現的，通常由劇作者提供給演員（練習、小品則由表演者自行設計），有的是用作者提示的方法，有的則是在劇情（小品、練習）進展中，在人物的動作或對話、獨白中潛藏著。因此，演員在進行表演前要認真研究、設計、感受劇本，並在表演中通過動作展現出來。掌握好規定情境，並不斷深入地挖掘、活躍、強化規定情境，是使表演克服一般化、達到有藝術吸引力的重要因素。在這裡還要補充說明，我們講述的動作與規定情境是從角色行動的角度來說的。演員對角色的創作過程，尤其是在影視表演創作過程中面臨的規定情境則是千變萬化的。

九、交流與無言交流練習

　　戲劇形象只可以在運動中，在人與人的交流中加以體現。

　　　　　　　　　　　　　　　　　　　　——〔蘇〕季摩非耶夫

　　演員在虛構情境中與某一對象相互的感受和給予某種情感的過程，稱之為交流。在這裡，強調交流是「相互」的感受和給予，表明交流對

象都應是有生命的，而不是一般的物體，感受和給予的過程也說明它是感官刺激、反映情感的流動與發展的過程，它絕不應是凝固、靜止、孤立、僵化的瞬間。交流過程必須能看見對方表情中的細膩變化，聽見對方語氣中的微妙含意，感覺到對方思想感情的複雜活動，才可能產生虛構環境中的真實交流。因此，交流過程包含著判斷對手與適應對手的動作過程。

　　交流既然是相互的（有對手才能構成交流，至於人與物也存在交流的說法，確切地講，應是歸為對物體的態度），在與具體對手的交流中也必須包含著與交流對象的特定關係。自然、生動、有機的交流必然要以展示準確的人物關係為前提，它是一種具體的情感表達方式。不同人物關係之間的交流，從心理感受到外部動作的表達方式也必不相同。在生活中有著極微妙的、極生動的、含量豐富的、多義的交流，演員要能細緻敏銳地觀察到這些，並能在表演中真實地再現這個生動的過程，才可能擺脫一般化的「對看」等一些浮於表面的交流形式，創造出具有藝術魅力的表演。

　　交流在生活形態裡是極其自然的，它是根據人在生活中對客觀的要求，在不同場合、瞬間與不同對象之間產生的一種純自然的感情流露，演員在表演中則需要根據表演的內容與任務進行總體設計，並努力在與對手的相互配合中感受和給予。因為交流是通過各種感官的內外部活動表達的，所以表演初學者需要認真學習表演中的各種交流形式。

　　在舞臺表演中，交流對象是有實體的。所以當表演者與一個表演經驗豐富的對象合作時，對方給你的目光和語氣是真切的，使你充實、自信，幫助你產生真實的感受，自如地生活在假定情境中。而當你碰到一個「蹩腳」的演員與你配戲時，你會感覺沒有默契，只能強制自己去表演，這時表演者的感受一定是十分痛苦的。

　　在攝影機前，尤其是特寫、近景的拍攝，由於實拍場地的種種限制，交流對象常常是無實體對象的虛擬視點，這就需要演員在實拍前要

做好充分的醞釀準備，拍攝時聚精會神，排除那種給予感受情感的各種干擾，以豐富的想像與充實的信念，通過情緒記憶與虛設的視像、視點進行交流，達到同現實生活中的真實交流對象在場時同樣的效果。

在角色的創作過程中，真實、有機的交流，對塑造完整形象具有十分重要的作用。表演是群體性藝術，獨角戲很少。一齣戲，當演員一開始動作，就有交流對象相配合。表演創作常常是在不斷排練的過程中，與對手相互的交流適應中，挖掘劇本與人物，豐富表演細節，選擇表達情感的手段，調整自己原有的案頭設計。在戲劇表演裡，演員甚至可以在不斷的舞臺演出中進行調整，這是舞臺表演相對於影視表演的優越之處。影視表演常常缺少舞臺演出那樣充足反覆的排練與密切默契的配合，演員與對手的交流，常常在想像之中完成，有時演員還容易完全陷入自己想像的設計中，而缺少接受對方給予的刺激。加之有些缺少訓練的演員，不善於或根本不會與真實對象交流以獲得真切的感受，而只是做看狀，這就更需要進行一些最基礎的交流練習的訓練。

在訓練交流環節，訓練常以各種練習形式進行，通常做的即興無言交流練習成效較為顯著。要求在一個假定情境中，有兩人或多人通過相互衝突的、積極的形體動作來表現人物的情感（要求不用語言因素），讓觀眾看清人物之間的關係及發生了什麼事情，進一步要求看出人物的個性特徵。也有以命題的形式進行無言交流練習，如練習「離別」、「送行」、「歸來」等。開始時，要求禁止使用語言交流的表演形式，表演者要在動作的可見性上下工夫，尋找生動的典型動作細節，增強動作的表現力。

交流練習，如即興無言交流練習、命題交流練習等，在表演基礎訓練中，對促進思考、活躍想像、鍛鍊表演初學者的感受力和即興適應力都是很有價值的。

十、簡短對話的交流練習

在無言練習的基礎上，進之可以說一句關鍵的對話——一句話交流練習，表演者應很珍惜這句話的作用，重視語言在表演交流中的重要功能。要求在簡短的一兩句對話中，語言有較豐富的內涵，有豐富的潛在思想，交流過程中人物要有複雜的內心活動。還可以用「躲雨」、「歸來」、「夫妻之間」等命題做進一步的多種想像提示。

十一、其他訓練形式的練習

在表演技巧的訓練過程中，各種形式的訓練都是為解放學生的創作天性，展開想像，達到鬆弛自如地運用自己的肌體進入表演狀態服務的。如動物類比練習、面具練習、改變對物體的態度練習、合理動作練習等等。梁伯龍、李月教授在其主編的《戲劇表演基礎》一書中，把表演基礎的訓練手段與練習形式按八個單元（①鬆弛與控制；②注意力的訓練；③想像力的訓練；④信念與真實感；⑤感受力與適應力的訓練；⑥觀察與模擬的訓練；⑦形體、語言表現力的訓練；⑧綜合訓練）、近百個練習與遊戲予以分類，組成了最基礎的演員創作素質的訓練過程。

表演綜合練習階段是學習表演基礎的基礎，是讓學生們在各種形式的表演練習中（佈置環境、簡單動作、無實物動作、無言交流、規定情境變化、人物關係變化、音樂感受、激情練習等）明白對表演元素的學習與把握的關鍵階段。明白動作（組織行動）是表演的實質。表演者能在假定情境中組織人物的真實的、有機的行動是這一階段的學習目的。學習與學會組織表演行動，是表演者在整個學習過程中要始終不渝地把握好的核心內容，整個學習階段都是為將來進行完整的人物塑造打好基礎，只不過不同的教學階段有不同層次的要求。總之，在表演的綜合練習階段，做的練習越豐富多樣，越能真正起到練習和熱身的作用，對挖

掘和拓展學生的創作想像，把握好表演的基礎元素起到關鍵性作用。

第三節　影視表演語言技巧、形體動作、聲樂的綜合訓練

　　在進行表演技巧的基礎訓練的同時，要相當重視表演專業基礎課（語言技巧、形體動作、聲樂）的綜合訓練。因為演員是以自己的身體、聲音、語言、情感去進行角色的塑造和再現人物，這就需要有可塑性極強的身體、聲音、語言、情感的表現力。這些是表演內外部技巧的基礎，表演動作的諸元素綜合訓練就是對演員這種最基礎的技巧進行訓練。所以，一般正規的表演院校都會開設語言、聲樂、形體這幾門專業基礎課，優秀的學生會不偏重地學好各門基礎課。但不是所有的學生都能如此，甚至於某些教師也會有些不恰當的看法。

　　影視表演的生活化形態，不同於戲曲、芭蕾舞蹈的表演，戲曲等表演是用某些非生活形態的表演程序的技巧語彙來表達情感、塑造人物。影視演員也確實不需要像戲曲、芭蕾舞演員一樣，從少年時代就進行培養訓練。不過，正因為如此，就使一些想當話劇、影視演員的表演愛好者誤認為話劇、影視表演的生活化形態沒有技巧，也不需要技巧，因為在現實生活裡但凡是正常人，有誰不用語言交流情感？有誰不會以語言敘事？有誰不會正常行走和動作？他們殊不知，正如我們常說的，話劇、影視表演的生活化形態不是沒有技巧，而是它所需的表演技巧是「沒有表演（痕跡）的表演」，是「不露痕跡的表演技巧」。對影視表演中的語言技巧和體態動作造型的把握更是如此。既要表述自然，又要有技巧處理；既要有內心感受，又要有鮮明體現；既要有生活實感，又要有藝術美感。在正規的影視表演訓練中，通常要把語言藝術、聲樂藝術、形體造型藝術等作為影視演員的專業基礎課綜合訓練的重要內容，並分別開設語言技巧、聲樂、形體動作、舞蹈等課程。

一、影視表演的語言技巧訓練

影視表演的語言技巧訓練通常可用氣、聲、字、意來進行概括。技巧用氣，調整呼吸狀態；科學發聲，腔體氣聲的結合要控制自如；吐字清晰，咬字、氣聲字的結合能運用技巧過關；語意明白，動作性強，讓觀眾感到是人物有感而發說出來的話。進而達到語言所表達的情感飽滿到位，語音性格鮮明，並能運用哭（中說）、笑（中說）、喊、弱、輕、強聲外部技巧等表達人物在不同規定情境下的動真情、說真話的語言態勢。

影視表演的語言技巧訓練，一般包括聲母、韻母、四聲片語、古詩、繞口令、寓言、散文、演說、對白、獨白等形式的練習，該練習要貫穿表演學習的全過程。語言技巧的基礎訓練由吐字發聲開始，應由訓練有素的專業語言教師帶領進行。從集體「梳洗」練習、開口、戳口、轉舌、抵舌、點舌、發聲、彈力發聲、四聲等，到背誦古詩、讀繞口令階段，就有著語意的表達，必須有情感的進入。如古詩凝練的詩句中有豐富情感的表露，繞口令快口中有幽默詼諧的情趣表達，寓言中有擬人化的深刻哲理涵義，散文中有抒發內心情感的傾訴，演說中有語言邏輯清晰的鼓動與振振有詞，還有評書、贊口、故事、相聲等需要一些特殊的方言俚語技巧，這些都是影視演員的語言技巧要涉及的。所謂「藝多不壓身」，多學習對演員語言表現力的訓練大有益處。

影視作品中的語言多是以人物對白與獨白（或畫外音、人物心聲）的形式出現的。一般的情況是，電影的語言分量比話劇少，連續劇的語言分量比話劇多。表演者可以選用經典的話劇人物獨白進行語言技巧的訓練。

人物獨白是劇本臺詞中難度較大的，揭示人物心靈深處所想的核心段落，有時需激情的宣洩，有時則需抑制住激情的迸發，用反向內抑的輕聲處理。語言的內外部技巧的統一，哭、笑、高喊、低吟等豐富複

雜的多重情感常寓於精彩的人物獨白中。處理人物的獨白，首先要理解劇本的時代背景、作品風格和人物性格。獨白是展示人物內心的精彩段落，可以有以劇本為依據的段落設計。既然是獨白段落，表演者就應注意它是整體人物的一部分，是恰到好處的設計，而不能將其塞得太滿、太多、太拖，尤其是節奏的把握，假如有很多想法和細節想要對其進行豐富設計，就要進行篩選，找出最好的，不要把所有想法都擠進去。處理人物年齡變化的語音，通常來說，青年人是高音，中年人是中音，老年人是沙啞的低音。聲音的造型，在聲區位置上要進行一定的變化控制，人物的身份和個性又會對語言、語氣、語調有影響，哭中說、笑中說也要有身份、個性的技巧處理。對於人物一生的幾個階段的語音處理，應根據人物不同階段的人生經歷、社會地位，注意由此帶來的心態、體態、語音、語氣的變化，對它們進行調控，注重它們之間內在的聯繫。在影視表演中，語音技巧能獨立於舞臺表演，語音與舞臺行動並不是處於不可分離的狀態，常有後期配音。隨著影視藝術生產的發展，不僅譯製片需要配音，影視作品也有後期配音的大量需求，配音在影視表演教學中成為語言技巧訓練的一個重要單元。

　　語言技巧的訓練，不要規範成朗誦，而是要把情感調動起來，在「動」中說，同時理性地加以控制，這是在表演基礎元素訓練階段就需要掌握的內外部結合的技巧。從表面看，語言既要表現生活形態的喜怒哀樂、打摔砍殺，但又不可能是生活情感和動作形態的本身，演員一方面要調動與喚起某種激情，另一方面又要有理性的控制，不致偏離情感表露的軌跡，而出現某種藝術創作中的差錯與失誤。動作是語言的翅膀，「動」中說，使臺詞內容表達得更淋漓盡致，更生動感人。品讀練習是一種理解社會、理解人生的手段，經常演練精彩的人物獨白是演員展示表演才華的重要方式。語言技巧的訓練也有一定的訓練規律的階段劃分，最好能與表演訓練的階段很好地進行配合。

　　在這裡，再要強調的是，由於影視和話劇表演不像戲曲表演有自己

傳統的磨煉藝術技巧程序，影視表演的語言基礎訓練很容易給人們造成無技巧可練的印象。而優秀的演員則是以勤奮去磨煉舞臺語言和影視語言的。如果讀過《石揮談藝錄》一書中的「舞臺語」一文，就會明白，他們在進行人物語言創造時，從中國的傳統表演藝術中汲取了營養，完善並提高了話劇和影視這種看似最接近生活形態的表演藝術中的語言問題。石揮提出「舞臺對話應該像動聽的歌唱」，應有基調、變調、主音、裝飾音、顫音、呼吸運用等若干技巧，用實踐總結了他的理論。

大陸在二十世紀五〇年代末，表演藝術院校的語言教學裡曾經有過向民族藝術語言傳統學習的號召，一時間單弦、大鼓、梆子、琴書、快板等都紛紛走進教室，語言說唱大師侯寶林、白鳳鳴、駱玉笙、魏喜奎等都成為藝術院校的客座教授，為學生講學，培養了一批優秀的演員。「語言必須親切、生動、流利、口語、輕鬆」；「清晰的口齒沉重的字，動人的聲韻醉人的音」；「念字千斤重，聽者自動容」；「聲音的流露要靠氣息的支援，善歌者必先調其氣」；「聲音、口齒、氣息，不可缺一，必配合好」；「氣口是忙中吸取，快而不亂」；「久動傷音，久靜傷氣」；「冬練三九，夏練三伏」等等，這些口訣似的藝術語言規律，被他們提煉講解得通俗易懂，易於銘記。「演員一分一秒放棄『想』不行，放棄『練』也不行，淨想不練是空的，淨練不想是傻子。爛熟不等於滲透。百聽不厭的東西是千錘百煉出來的。」這些口訣警句是演員在進行語言基本功訓練時要牢牢記住的。

二、影視表演的聲樂技巧訓練

聲樂技巧訓練在表演專業訓練中一直存有爭議。有的專家認為，聲音的好壞是先天性的，話劇、影視演員的創作是以語言對白體現的，有的演員嗓子不好，音感差，天生五音不全，沒有必要進行訓練，也練不出來。我們要明確的是，聲樂技巧的訓練和語言、形體技巧的訓練一

樣，語言、形體技巧訓練的目的不是為了把學生培養成朗誦家、舞蹈家、武術家，而是作為演員的基本功訓練的一種方法。同理，聲樂和聲音的訓練，其目的也不是培養歌唱家，而是訓練學生能夠科學地運用自己的聲音，更好地進行表演創作。聲樂技巧訓練的成果不容易馬上顯現，因為它是一種聽覺的感受。學生首先要有一種敏銳的聽覺訓練，培養自己精準地分析音高、音強、音色的聽覺能力和區別旋律的能力，以及調整聲音技巧的能力，達到氣息貫通、聲音洪亮、氣聲結合、吐字清晰以及對樂感、節奏感的準確把握。在聲樂技巧訓練中，不要忽視聲音技巧性的把握在藝術語言中的運用，「聲情並茂」常常是聲樂訓練的總體要求。

三、影視表演的形體技巧訓練

　　形體技巧訓練也是專業演員不可忽視的重要的基本功。優秀的演員都有自己的一套保持身體體態靈活自如的鍛鍊方法，以適應更多角色的塑造。通常來說，表演專業院校一般都會開設綜合的形體集訓課程，採用「扶把」的若干練習和調整自身體態動作的系列組合，以嚴格規範的基礎動作來調整自我的習慣性動作，動作的姿態、力度、流程、爆發力、節奏、速度、韻律感等都要經過嚴格的訓練。訓練視覺的記憶力、觀察力、模仿力和造型的想像力，使肢體動作訓練有素，具有適應性、可塑性，柔韌有度，靈活自如，增強肢體動作的表現力，這是形體技巧訓練的目標。

　　舞蹈課是形體訓練的一部分。舞蹈藝術與影視藝術的相同之處是，都是以演員的自身體態、情感來表達人物心理，塑造藝術形象和反映生活；二者的不同之處是，影視更趨向於寫實而舞蹈更趨向於寫意。舞蹈把演員肢體、體態的變化多端的造型推向了極致，並形成了一種特有的舞蹈語彙，限制語言，而僅用形體的豐富造型去展現人物的內心情感，

刻畫人物形象，產生一種動態的美感意境。舞蹈的寫意，使觀眾有更廣闊的想像空間，在想像中觀眾的情緒受到感染。群舞要求動作統一，排列組合規範，動態造型的嚴謹形成整體造型美的表演魅力。舞蹈表演無聲，但演員心裡卻有著音樂的韻律與節奏，並以旋律、節奏調動自身的情感，指揮著自己的動作。蒙族舞蹈的蒼勁，藏族舞蹈的舒展，維吾爾族舞蹈的歡快，朝鮮族舞蹈的飄逸，漢族秧歌的熱烈……都是通過舞者肢體動作的展示，表現了民族地域特色。

演員掌握各種民間舞、民族舞及外國代表性舞蹈，通過豐富多樣的動作組合變化，對所表現的內容有準確的理解和感受，動之以情地表現出不同地域、不同民族風格的舞蹈語彙特徵，通過自己訓練有素的形體，表現出不同舞蹈組合的典型特色，做到剛柔相濟、柔韌有度。形體訓練還包含佇列的自覺調整變化，以及對空間的協調把握，這些訓練可以讓演員在表演中有意識地把握其空間位置。這些都是演員外部技巧訓練中的重要組成部分。

開設戲曲武功身段、武術課，練習摸爬滾打、擒拿格鬥，瞭解民族的刀劍拳術技能，是向傳統戲曲藝術虛擬寫意表演學習的重要內容，目的是培養學生具有一種民族傳統的精氣神。

形體訓練從消除每個人動作的「個性」毛病開始，克服習慣性，達到規範化。在最初的訓練階段，學生要頑強地克服習慣性動作，以達到標準的規範動作要求。手位組合、腳位組合、胯的開度、站姿方向、眼神轉動等，絲毫不能遷就自己長年養成的習慣。這一點，常常是在訓練中容易被忽視的。

我們一定要明白，舞蹈、武術以及一切形體技能的訓練，都是在提高演員的形體基本素質，目的是使演員表演時具備可塑性極強的形體條件。史坦尼斯拉夫斯基強調：「體現器官和形體技術在我們藝術中起著十分重要的作用，它們能使演員的看不見的創作生活成為看得見的。」「外部體現之所以重要，就因為它是傳達內在的『人的精神生活

的』。」「不能用沒有受過訓練的身體來表達人的內在精神生活的最細緻的過程，正如不能用一些走調的樂器來演奏貝多芬的《第九交響樂》一樣。」形體技巧訓練，正是對演員這個創作者的工具與材料的磨礪和篩選。可是當前在一些藝術院校，對形體的訓練多少有所忽視，存在僅強調語言而輕視形體的情況。而當塑造人物形象時，又感到學生功力不夠。每個人物都有不同的語言個性表達，同時也會伴隨著不同的體態手勢。

有的演員在表演中手不會做動作，有的演員在表演中手勢則千篇一律。關於手勢，史坦尼斯拉夫斯基曾經多次講過：「在舞臺上不應該有為手勢而做出的手勢」，「我不承認舞臺上的任何手勢，只承認動作」，「每一個角色……都有不同的手勢」。掌握人物的不同手勢也是演員形態技巧的重要部分。我們從不同演員所扮演的電影人物中也可看到不同的、豐富的人物手勢，這些手勢幫助演員塑造了眾多鮮明的人物形象。這些手勢的表達都要有訓練有素的形體技巧作支撐。

四、影視演員的基本素養

作為演員，除了要在語言、聲音、形體等方面提高自己的基本素質外，還需全面加強自身在文學藝術和思想道德方面的修養，認識社會，洞察事物，感悟人生。作為演員，應該具備的素養實在太多，所以一些優秀的演員都提出演員「學者化」的問題。演員于是之曾經這樣說過：「我尊重有書生氣的、「學者化」的同行們，在他們面前我自慚形穢；學習之心，油然而生。我最害怕演員的無知，更害怕把無知當做有趣者。演員必須是一個刻苦讀書並從中得到讀書之樂的人。或者他竟是一個雜家。淺薄，而不覺其淺薄，是最可悲的。我自己，只不過是一個淺薄而能自知淺薄的小學生。這樣，便能促使我不斷地有些長進。」想要成為一名真正的演員，應為自己立下這樣的座右銘：「認認真真地演

戲，老老實實地做人。活到老，學到老。」

第四節　觀察生活與表演習作

一、觀察生活題解：優秀的表演作品是對社會生活敏銳的觀察

在學習影視表演的基礎訓練中，鍛鍊和拓寬學生觀察生活的能力與創作想像的能力是提高表演專業素質的重要方面。

表演藝術是表現人的藝術。演員是表演藝術的創造者，同時又是表演藝術的工具和材料。表演創作是以劇本中的文學人物為藍圖，以生活為依據，對自己的身心（形體、聲音、心理）進行符合文學人物的設計，運用內、外部表演技巧，把對人物的認識和設想創造性地感受和體現在自己身上。

要以自己的身心去表現人，就要研究人，研究自己，研究這個「化身」的過程。觀察生活與創作想像在這裡就起著極為重要的作用。

關於藝術的定義，作家托爾斯泰講：「藝術只是表現人們的感情。」而美學家普列漢諾夫（Георгий Валентинович Плеханов）則講：「藝術既表現人們的感情，也表現人們的思想，但是並非抽象地表現，而是用生動的形象來表現。藝術的最主要的特點就在於此……藝術開始於一個人在自己心裡重新喚起他在周圍現實的影響下所體驗過的感情和思想，並且給予它們以一定的形象的表現……一個人這樣做，目的是把他反覆想起和反覆感受到的東西傳達給別人。藝術是一種社會現象。」

在有關藝術特點的定義中，包含兩個重要因素：一是對社會、對周圍現實的觀察和認識；二是通過體驗和想像，用生動的形象表現出來。

表演藝術要求演員具備兩種能力：分析劇本（是否真實地反映了生活）和表達劇本（準確地、創造性地表現出「這一個」人物而不留下

表演的痕跡）。這兩種能力就要看演員的生活基礎、藝術修養和表演技巧。

　　表現人的藝術，僅有技巧是不行的。只有具備對社會各階層的人的細緻、深刻的觀察和瞭解，才能體驗出作品裡所描寫的是否真實；只有對社會中的人進行觀察、體驗、分析、研究，才能有正確表達作品中所描寫的人物感情的基礎。

　　在日常表演創作中存在著這種情況，演員拿到劇本便匆忙排練，儘管拍攝效果可能還不錯。這裡有多種因素，但演員平日對生活的觀察積累是一個重要因素，尤其是演員親身經歷過的感觸很深的生活積累（非職業演員的創作優勢也正在於此）。很難設想演員扮演一個生疏的角色，既無對生活的直接觀察為基礎，又無對間接生活的體驗做補充，便能演好這一角色的。演員要創造眾多的人物形象，把「自己在現實中的體驗」，把「反覆想起和反覆感受到的東西傳達給別人」，就必須有自己對生活進行觀察、積累的創作「倉庫」，僅依靠編劇與導演對生活的觀察體驗是不行的。

　　觀察要重視對生活的理解。心理學家將觀察解釋為同積極的思維相結合的、有計劃的直覺過程，這就包含對所觀察對象的理解。理解，來源於對生活的深刻觀察和感受。魯迅從學醫救國變為拿筆戰鬥，是因為他在現實生活中目睹了一些中國人看了「侮華影片」而並不覺醒，使他對社會的觀察認識發生了變化，他的創造也是在自己觀察、理解生活的基礎上進行了選擇、提煉、加工、改造。魯四老爺、祥林嫂的原型的改變，使作品更深刻地反映了生活本質（《祝福》），也正是基於他對社會的深刻觀察，才寫出了狂人（《狂人日記》）和阿Q（《阿Q正傳》）這樣的人物形象。

　　藝術反映生活。俄羅斯美學家車爾尼雪夫斯基（Никоиай Гарцович Чернышевскнн）說過：「生活中普遍引人興趣的事物就是藝術的內容。」「所謂藝術應當再現普遍引人興趣的事物，即：藝術家不應當徘

徊於『個人趣味』、『身邊瑣事』，而應當在自己作品中深刻地反映時代所提出的問題，並且給人以回答。他的心要與時代的脈搏一同跳動，他應當和同時代人共呼吸。一個有思想的人，絕不會對同時代人不感興趣的事情發生興趣。」歷代的優秀作品、當代的電影佳作都是作者對生活進行了深刻的觀察理解之後創作出來的，作品中包含了作者對生活傾注的強烈感情。

有人分析青年演員表演創作的「悲劇性」，不同於其他藝術創作，它常是在對生活觀察理解不深透的情況下匆匆進行的，當演員在生活中（包括自己經歷中）真正理解了角色的時候，往往已經時過境遷，從年齡上也已經不再適宜扮演某個角色了。所以演員要更重視平日的生活觀察、體驗、理解、感覺，積累成豐富的創作庫藏。

二、觀察具體的人的特徵

演員要認識到觀察生活的重要性，並重視在觀察中去理解，然而，作為一名演員要怎樣去觀察呢？從整體上講，生活中所發生的一切都是觀察的內容，只有日積月累，才能積累成豐富的生活倉庫。而圍繞著具體的創作任務，觀察所需的一切，觀察現實生活中的人，具體社會中的人，則是我們要掌握的本領。

在現實生活裡，心理與外部特徵完全相同的兩個人是找不到的。而人與人之間的差異正是由一系列的特徵所區別的，這些特徵的總和構成人的個性。我們在分析表演時，常用「動作三要素」的第三點，即「怎樣做」來區分不同的人。這是表現人物個性的重要方面，用人物的動作特徵來判斷他此時此地的行為動作。我們在生活裡最普通、最直接的觀察就是看被觀察對象怎樣說、怎樣動（即「我準備如何來扮演他？」「他哪一點表現吸引了我的注意？」）。

外形衣著、體態、面目、隨身「道具」。衣著的職業特點，看其式

樣、價值；體態的職業特點，看其地區、性格、經歷；面目，看其肌肉結構和經歷；隨身「道具」，看其職業及其態度。說話聲調、語氣、語言動作（感染力）、語言結構都是強烈的、個性化的、豐富多樣的。動作（形體動作）注意對不同表現形式的富有個性特點的動作觀察。如咳嗽、眨眼、打噴嚏等無意識動作；受驚、憤怒、興奮等反射動作以及表情的示意動作；不同年齡、職業、地區形成的習慣動作。這些都是在生活中自然產生的，無需控制。這些動作在人的日常行為中是不具有本質意義的，但能體現人的個性特點，演員對此要有意識地觀察與掌握。當把這些動作有意識地運用在刻畫人物中時，就會產生藝術的吸引力。

還有運用極微弱的無意識動作，有意識地去展現人物豐富、複雜的內心世界。上官雲珠在《舞臺姐妹》中飾演商水花上妝時，從鏡子中窺視戲班子又來了新人的一剎那；里諾・凡杜拉（Lino Ventura）演《沉默的人》（Le Silencieux），在聽到心愛兒子死了的那一瞬間，眉頭微動，表情極其微弱卻富有內涵；達斯汀霍夫曼（Dustin Hoffman）在《畢業生》（The Graduate）中初次偷情的拘謹親吻；于是之在《茶館》中擦桌子、靠櫃檯；丁嘉麗在《過年》中飾演的懶大嫂躺在床上嗑瓜子；葛優在《過年》中飾演的「色狼」大姐夫初見弟妹就握手緊緊不放等，這些細節處理都是通過演員的表演形體設計把人物淋漓盡致地刻畫出來。總之，觀察動作要從其內容、造型狀態、節奏變化等方面進行細緻的分析。

情感表達，情感表達是對周圍事物和現象所持的態度，是依附於動作過程中的。觀察時要注意引起情感的原因。情感特徵能通過一系列身體特徵的變化表現出來，如呼吸和血液循環器官的變化。人在興奮時，呼吸急促、深沉，它能明顯地在面部表情與體態上顯露出來，引起聲調和音色的明顯變化。情感的變形表現在生活中是常見的，這是生活的複雜性和豐富性所致。真實情感常在一種掩飾下表露為另一種形態，甚至完全相反的形態，如緊張故作鎮靜，沉重反作輕鬆，真實的內心感受與

外部表現（情感表達）形成了一種不等式。情感的靈敏與遲鈍也常具有個性色彩。人對周圍事物態度的表現是迅速還是遲鈍，應觀察分析其原因。

社會地位與人物，關係人的生活環境構成了社會，所以必須從人的社會地位（共性中）分析人物的個性。但同一類型的人又有所不同，人物關係要從人與人相互之間的行為態度中判斷。

時代感與時間屬性，瞭解大的時代變遷，積累具體年代變遷的社會風貌，從一個人的衣著、舉止、觀念找出時間屬性的依據。

以上從不同角度講述了觀察人物時應注意的事項，而實際上它們是有機地融為一體並存在於社會中具體的人的身上。

觀察本身就是學習的手段，要經過長期實踐的積累。演員要養成善於觀察生活的習慣，借助於一些手段使自己的觀察更加深化：(1)經常提出明確的任務去觀察，有意識地做調查提綱，注意對事物本質細節的觀察；(2)寫觀察生活人物筆記，如《契訶夫手記》就是一本內容豐富的觀察生活事物的筆記；(3)鍛鍊形象的講述能力，可使觀察更細緻、準確，從而加深記憶；(4)做觀察生活表演練習，是鞏固觀察成果，將其變成表演素材的重要手段。

總之，要熱愛生活、熱愛藝術，要有高度的工作責任感和表演創作的衝動，這樣才能堅持不懈地觀察生活，提高自己的專業素質。

三、觀察生活表演練習

在老演員蓋叫天的《粉墨春秋》一書中，他這樣寫道：「科班裡平時也注意訓練孩子們隨時留神生活裡的形形色色。我們那會兒上戲館下戲館，都是排著隊走的。臨出發前，老師指定五個人一組，各組都給派上一個任務。譬如說，這一組今天的任務是在街上留心看挑擔子的，那就不問什麼人挑什麼擔子都得留神注意。那一組看街上拉車的，那就

不問什麼人拉的什麼車都得看。這一留神，看的可就仔細了，生活中什麼情景都有：就拿挑擔子來說，那就有許多種，有挑水桶的，有挑醬油的，有挑菜籃的，分量不同，挑法也不同；老年人挑擔和年輕小夥子挑擔不同；六月暑天挑擔和臘月寒天挑擔也不同。挑著一擔菜進城來賣，擔子沉，腳步快，臉上是一副愁著賣不出去的神情；賣完了菜，一副空擔子往肩上一挑，兩手向袖裡一攏，一搖一晃，那股閒散勁兒和來時又不同……平時注意生活，看得多，學得多，上了臺扮什麼自然會像什麼。平時沒留心過拉車、挑擔的生活，讓你在臺上扮拉車、挑擔的，自然也就不像那麼回事兒了。」蓋叫天所描述的可以說是中國早年戲曲界在培養演員時的一種觀察生活練習。

前面說的做觀察生活表演練習，是鞏固觀察成果並將之變為表演創作素材的重要手段。若干年的教學實踐證明，觀察生活表演練習是表演元素綜合訓練階段中一項重要的練習內容。

這種練習要求表演者必須到生活中找素材，在練習中，按自己平日觀察到的生活中的另一個人的生活形體去動作。起初並不需要藝術加工，但從表演觀念看，「他」的生活形態移到了「你」身上並反映出來，即便完全是模仿，也是一種創作加工了。最初的要求是，親自看到的（不是聽到也不是想像的，更不是生編硬造的）與自己的特點有距離的人，在練習中一開始就要注意形象感。這項練習把觀察生活這一永久性課題強制性地提到「目前必須這樣做」的環節上來。這種練習的重要之處在於觀察人們在現實生活中的行為，從生活中汲取表演創作的養料。許多演員依靠從戲劇和電影中模仿別人學習表演（當然這也是一種學習方法），但裝腔作勢正是從模仿拙劣的表演而得，真實生活對他們來講是陌生的。觀察生活的表演練習對於克服因襲陳舊的表演手法，防止刻板化，都極有意義。

怎樣看待這種在練習之初要經歷的模仿階段？表演藝術不是模仿，但演員要想塑造不同類型的人物，必然要從模仿起步。當創作者開始用

工具和材料進行創作實踐時，已不是停留在思想活動和口頭理論上了。在觀察生活人物的基礎上，在藝術模仿的實踐中，要不斷地去體驗角色（生活中人物的原型），檢驗自己，提高自己的表演塑造能力。

從模仿開始做觀察生活人物的練習，本身已是在抓人物的個性特徵了。這是在改變演員自身的特點，有意識地從年齡、性格、聲音、動作上模仿另一個人的特點（表演另一個人的特點），表現出演員在有意識地擺脫本色的自然主義表演，有了新的藝術追求。演員從這種對生活人物模仿的表演起步，將使其日後創作角色的手段更加豐富。還要說明的是，模仿是從客觀的觀察、分析研究到主觀的體驗、體現階段的開始。這個體驗還不僅僅是去重複生活中的人物所固有的勞動職業特徵和行為（這當然也是一種模仿），而是把它帶入表演藝術領域；不是在靜止的思考中去體驗人物的行動，而是在假定的情境裡和自身的行動中去體驗人物，以達到再體現。因此，藝術模仿是演員深入觀察生活、汲取生活養料、進行表演創作的重要階段的開始。

概括地說，觀察生活練習的有益之處是：(1)能訓練學生更深刻地瞭解外界事物，而不是局限於主觀臆想；(2)提高理解力，增長感受力，感受得越多，反應也就越多；(3)有助於觀察能力的提高，學會分析人們的行為，表演時能夠創造出產生同樣行為的刺激；(4)幫助獲得另一個人的外部感覺，作為表演性格化的工具；(5)檢查自己的表演動作是否具有真實的標準（因為有了生活中的人物原型）。除此之外，觀察生活還能鍛鍊學生的抽象能力，在生活的表象中抽象出本質性問題。比如，衝突的形態、矛盾雙方的屬性狀況，甚至還能得到解決問題的方法。

從表演教學的角度來看，在過去相當長的一段時期裡，不少藝術院校的表演教學基礎訓練比較偏重於小品與無實物練習等，對觀察生活練習沒有給予應有的重視，這對教學成果是有損失的。觀察生活練習不是一種單一的訓練，而是表演基礎訓練中的一種綜合訓練方法，它既是表演的內外部技巧等各種元素的綜合訓練，也是表演元素技術訓練與表

演創作（涉及人物特點與創作想像）的綜合。它是在表演教學實踐中摸索從小品式的「自我」到片段中的人物的一種有意模糊分界、自然過渡的方法。通過這一方法，學生在學習表演的最初階段，在剛剛能夠進行簡單動作練習時，就把表演（表演技巧與表演創作）緊密地和生活結合在一起，使其一開始的表演就被打上生活的烙印，讓他們重視向生活學習，根據生活來表演，用生活來檢驗自己表演的真偽，提高生活素養。

　　觀察生活練習是把訓練心理和形體技術以達到表演適應性，與訓練捕捉性格特徵以達到表演可塑性進行有機的結合（是表演基礎訓練中兩階段的有機結合與過渡），通過觀察生活的真實達到藝術的再現。也就是說，是「在體驗的基礎上實現演員對生活人物的再體現」。觀察生活練習，最初必從模仿開始，但要把練習做好，僅靠觀察與模仿是遠遠不夠的，必須調動演員本身的心理與形體手段去體驗才能奏效。

　　學生通過觀察生活人物，模仿與揣摩人物的形與神，在對生活中各種人物的形神個性特徵（即「這一個」）深入研究後，自己再在假定情境下進行動作，就不再是抽象地表演一般人的動作，也不僅是自己的生活動作。觀察生活練習讓學生只要開始表演（動作），就要注意研究「人」，並努力用自身的形體與語言去表現這個「人」。通過不斷的積累，激發學生捕捉形象的敏銳性，逐步掌握捕捉並再現生活中人物的方法與能力，這樣，在學生的表演「庫藏」中，就必然貯存大量的、具體的（不是抽象的、概念的、一般化的）、系列的表演創作的人物草圖、速寫與習作的生活形象。

　　過去在表演元素的綜合訓練與小品教學中，重點常常放在挖掘學生原有的生活積累，要求他們表現自己的生活，強調「假使我就是……」因而在小品階段，雖然時間、地點、事件、職業、人物關係等均有差異，但在人物性格上則多是「自我」的、「本色」的。因為常常強調感覺的真實、動作的準確，似乎一脫離演員本人所固有的性格本身，就會產生表演「形象」、表演「性格」等表演通病。所以，表演元素訓練是

游離了創造人物的（或可稱為半游離狀態），沒有具體措施來開拓和深化學生的生活面，進攻式地解決他們捕捉形象的能力。從而形成這樣一種創作狀態：演員按照自身的生活形態去表演動作就感到是真實的、準確的，自己也「感覺」良好；按照另一個人的生活形態去表演動作就感到做作、不自然。於是，「虛假」、「過火」、「表演情緒」的批評就紛至杳來了，使得學生長期在「自我」上下工夫、做文章，很難突破「性格」、「形象」這一關，學生原有的性格氣質中的多因素也不容易得到擴展，創作個性很難深入開掘。

有一種看法，在觀察生活練習裡，很可能出現「過火表演形象」的傾向。「過火演技——這首先是外部模擬，沒有為形象的內心生活所充實……但是，懼怕過火演技，可能更危險。它束縛學生的創作主動性。」史坦尼斯拉夫斯基曾說道：「假使學生『過火表演』形象，那麼為使他能積極起來，舒展自己，作為教學上的權宜之計，是允許的。」

演員重視與加強觀察生活練習的訓練，並真正把它當做一項必不可少的訓練內容，自覺地刻苦練習，必定會提高自身的專業素質。在觀察生活練習中，需建立專門的觀察筆記，把最有趣的印象和窺視到的人的某些性格的因素（如步態、習慣、服裝或服飾細節、舉止、走路、手勢、思考等）速記下來，並養成勤於思考的習慣。

第五節　激發藝術想像進行小品創作

一、小品的構思

優秀、生動、富有表演美的觀察生活練習，絕不僅是表演者把生活原型表演得很逼真，它必須含有演員豐富的創作想像。生活本身不是藝術。藝術就其本質來說，需要藝術的虛構，即使紀實性很強的當代電影

也是如此。藝術的虛構又是藝術家在對生活深入觀察、瞭解後，通過想像而完成的（是通過想像對生活事實的加工表現）。激發藝術想像對演員創作尤為重要，正如史坦尼斯拉夫斯基所講：「我們在舞臺上的每一個動作、每一句話，都應該是正確的想像生動的結果。」「在創作過程中，想像是引導演員的先鋒。」

　　心理學家講，想像，是人們對頭腦裡過去所感知的形象進行加工而創造出新形象的心理過程。

　　演員的想像力是指在表演上創造藝術形象的能力及這一過程的本身和結果，包括認識現實、創作構思、整理素材、提煉加工表現等手段，它是組成表演基本環節中的重要因素。

　　我們之所以說它是重要因素還在於：(1)演員有了豐富的想像，才可能以假當真產生表演的信念，相信假的規定情境，並從中獲得感覺，真實地去動作。我們說注意力集中是進行創作的前提和必要條件，想像則是一切創作的開端，它能推動創作合乎邏輯順序地發展。(2)演員有了豐富的想像，才能把觀察生活所積累的創作素材運用到表演角色的創作中去，這一過程本身就是拼湊、融合的加工過程。(3)有了豐富的想像，演員才能把作者的簡單注釋及說明、導演的提示及要求用自己的想像來加以補充、深化、豐富。(4)有了豐富的想像，演員才可能尋找到富有藝術魅力的表演手段，產生吸引人的表演。所以，演員訓練和拓寬自己的表演想像力是非常重要的。

　　演員要訓練和拓寬自己的想像力就必須做到：多生活、多體驗、多讀書、多動作。首先，一切想像都是來自過去的感知（對生活的認識）留存在記憶中的素材形成的。想像是對這些素材的加工和改造，要從記憶中發展想像。豐富的觀察生活的積累，直接或間接的生活體驗，是演員發揮創作想像的前提。扮演一個戰士形象，頭腦裡就應有十幾個生動的戰士原型，才能使「這一個」更可愛。

　　其次，對各類藝術的研究欣賞、融會貫通，觀察生活後的認真

思考，能使創造的想像突破一般。任何角色的創造都是在對生活觀察的改造中完成的，像生活但又不是生活原型。卓別林在《摩登時代》（*Modern Times*）中的擰鈕扣，《淘金記》（*The Gold Rush*）中的皮鞋舞；蓋叫天「老鷹展翅」的體態造型；演員上官雲珠、石揮、趙丹、謝添等在若干影片表演中的典型細節造型，都緣於他們深刻地體驗了生活，在豐富的想像中創造了這些經典。沒有想像，精美的藝術創作也就不存在了。

再次，要鍛鍊自己能把感覺、文字形象與視聽形象轉化為自身表演動作的能力，也就是要善於把聽到的故事、閱讀的材料在腦子裡形象地活化起來，跨越時空，變成「自我」，打破現實生活經驗的一個人的狹窄圈子。

最後，學習表演，發展和拓寬藝術的想像力，小品練習是培養訓練的極好形式，它能最為具體地把活躍的想像思維過程變成可見的自身動作過程。也就是說，通過演員的表演行動，可以檢驗其藝術構思想像力和表演想像力。因此，構思和表演小品是表演基礎訓練階段一種重要的學習形式。

二、小品的想像構思與加工

在表演基本功訓練中，小品與各種表演練習一樣，是訓練演員表演技巧的一種形式。與其他練習形式不同的是，相對來說，小品從思想內容的表達、情節結構的安排、表演技巧的綜合運用上，都更具有藝術的完整性。小品練習也是在訓練過程中，從各種練習（例如簡單動作練習、變化規定情境練習、觀察生活練習、無言交流練習或人物關係練習等）發展而成，綜合進行的表演訓練。一般在基礎教學中，進入到小品的構思排練階段時，常會在想像構思與加工排練中遇到一般即興練習所不曾碰到的問題，即想像難以展開，或排練僵化枯燥，這些都需要注

意。小品階段的學習，讓學生生活在自己創作的規定情境中，注重審美理想和審美情趣的追求，因此可以說，這一階段是提高和深化藝術創造能力的重要階段（包括理解社會生活、理解人生、理解政治與生活的關係）。

小品，顧名思義是指短小的表演動作作品。常規教學小品，一般是在同一時間和空間裡，在排除一兩個矛盾障礙中有可見的行動，情節雖簡單，但結構應有趣、有吸引力，能表達一種健康、積極的思想。即：環境具體，事件明確，動作真實，情節合理，立意清楚。

從練習過渡到小品，要考慮小品完整性的綜合因素。注意立意的深度、難度和審美趣味。小品階段，特別要強調由學生自己來構思創作（即原創），這是在若干不同的練習訓練後再對學生的想像構思能力進行的強化訓練。現在有些教師認為，學表演的學生只要會演就行，不需要在構思小品上下工夫，學生很費精力，效果也不明顯，有時成果也很差。他們認為「編小品」是編劇的事情，學生只要會演就行。選擇把一些社會上經常演出的小品劇本拿來讓學生演，或者是拿一些經典小品讓學生效仿。這就會導致因「照搬」現成的小品去表演而禁錮了學生本來自己可以開掘的構思想像力。我們強調小品的原創性，哪怕學生在此階段沒能構思一個完整的小品出來，但他通過自己的學習與實踐，逐漸學會自我總結與領悟。自編自演原創小品，是基礎訓練中一個重要的學習階段。當然，既可以改編小品，也可以從其他類似的題材入手創作小品。

三、如何構思單人小品

首先，從生活出發，積極展開想像，對直接或間接觀察體驗的材料進行加工；其次，從做一件事入手，在「做什麼」中發生了變化，如探親、燒水、歸來、出差、算帳、旅遊等等；再次，從某種職業入手，什

麼人幹了什麼事，如郵差、護士、客服員、農民、工人等等；最後，從假設的內外規定情境入手，如離隊之前、受傷以後、迎親前、風雨夜、除夕夜等等。不少藝術院校的教學實踐表明，單人小品的構思及加工難度要大於多人小品，但它對訓練與挖掘演員的獨立工作能力是很有幫助的。

當單人小品初步成立，應該怎樣進行加工調整呢？需要注意以下幾點：

第一，明確小品的事件，劃分單位段落。前面講過，事件是指在一個行動的過程中發生了意外的情況，影響了動作按原方式正常進行。事件帶來規定情境的變化，變化的規定情境推動著原有動作向前發展或產生新的動作。在明確小品主要的事件後，按規定情境發生變化的契機——事物轉化的關鍵處，劃分單位，確定自己的任務（要幹什麼）和目的（為什麼），尋找準確的動作（應該怎麼去做）。這就是在表演術語中常常講到的「動作三要素」。

第二，釐清小品的行動線。小品是由人物在若干事件中的一系列動作過程相連而成的，把每個事件中的動作串聯起來形成「我」在小品中動作的行動線。行動線是人物在規定情境裡行動，合乎生活邏輯地發展心理和形體動作線索，是由為完成角色在某個事件中確立的任務所採取的一系列動作連貫而成的。選擇什麼動作和捨棄什麼細節都應以探索人物行動線來確立。要求在行動線上的每件事都是朝著既定高潮發展的，是一環扣一環的，是必要的，而不是可有可無的。動作與動作的相連、銜接是緊湊而合乎邏輯的，順應事態發展的，要「戲劇式」結構（衝突律），不要總在平淡的進程中無衝突地表演動作（無事件、無規定情境變化的動作）。這就要求小品有讓觀眾期待觀賞的重要一環。

第三，挖掘與感受規定情境。規定情境就是此時、此地演員面臨的一切主客觀情況及其發展變化，即年代、時間、地點、環境、人物、人物關係及事件的發展變化等。我們說過，動作是不可能在抽象的規定情

境中發生的，要努力使內外部規定情境在腦海裡（視像中）具體化，想像越具體，信念才能越強，感受才能越準，動作才能越積極。這要求表演者對規定情境有強烈的感受力。

第四，情節結構要吸引人，不沉悶、不拖杳，要能較快地進入變化，並注意情節單線發展的戲劇性效果。把動作與事件置於同一個場景的環境中，這是舞臺表演小品的特性。它不同於電影。電影有時空轉換的自由，或將鏡頭逼近人物，或有多線索動作的平行發展。小品一定要有時間概念，動作發展不宜遲緩、鬆散，不要有多餘的動作細節。舞臺時間不等於生活時間。這裡要學會處理表演時空和生活時空的不等同性。

第五，注意動作的可見性。努力創造具有視覺魅力的場景、事件與動作，盡最大可能尋找用形體動作表現人物的情節與細節。少用語言，不要有說明性語言。

「一般說來，創作小品的過程應當是在教師的監督下，由學生獨自去完成。用不著教師越俎代庖，教師不要起劇作家和導演的作用，不然就會失去作小品的意義。」

四、雙人及多人小品的排練創作

在獨立完成單人小品的學習創作，初步摸索把握表演完整小品的創作規律並能進行文字的分析與梳理後，再進行雙人及多人小品的學習創作就會容易些。雙人及多人小品除了需具備單人小品的一切要素外，要有二至三人以上的表演者才行。由於多了表演中可見的人物關係，增加了真實的交流對象，產生了在事件中相互之間的判斷適應，因人物不同的動作目的，構成了矛盾衝突及最後的轉化解決。雙方及多方動作目的衝突的設置，使事件衝突鮮明可見，動作的積極性加強。當多名表演者融入小品的規定情境和人物關係，真正展開人物行動時，往往能在即

興的創作中，產生出一些事先沒有想到的、出於明確動作目的的表演細
節。經過不斷的豐富和調整，小品的趣味性得以增強，並趨於完整。由
於在前面的觀察生活練習與多種交流練習中有對交流環節的熟練把握，
通過單人小品的學習成果，學生在進行多人小品的創作時，將會抱有更
大的興趣和熱情。

在小品階段，學生要學會為自己的表演去佈置場景，要有設想，這
是規定情境可見性的重要表現——地點的展現。要規範、嚴謹；要有環
境特點；要讓觀眾與自己有共同的認定，觀眾才能順利入戲。

在小品排練中，要注意每個表演環節的真實感受，嚴禁表演的「大
概齊」，要不斷尋找獨特的表現手段，謹防表演處理的一般化；要在可
見的動作敘述中展示內心世界，強調意境的表現，在明確規定任務的行
動中，真正做到用即興的交流適應突破僵化的安排。「即興表演可以使
學生的想像力、意志和隨機應變的能力活躍起來」，使他們從構思到表
演都能有新的進展。

五、命題小品的想像拓展

在表演基礎訓練階段進入小品階段時，常常會以一個簡單的命題
讓學生迅速展開想像，進行即興表演。學生就要立即進入情況，展開想
像，按命題去行動。例如《歸來》這個命題，學生看到就要立即想像是
從何處歸來，要儘快把大命題具體化，變成「出差歸來」、「放學歸
來」、「打工歸來」、「刑滿歸來」、「戒毒歸來」、「服役歸來」、
「賭輸歸來」等等，這樣很快就有了簡單的時間、地點與人物身份了。
隨後考慮歸來又遇到了什麼人、發生了什麼事，這樣就有了事件與人物
關係。接下來進一步在人物對待事件的不同態度上展開積極的行動，從
而不斷發展小品的情節。

在瞭解了表演的基本要素，懂得表演動作的規律後，要經常以即興

命題的形式進行即興練習與表演小品，以此來活躍自己的創作想像，使之保持一種積極的創作（行動）狀態。學生在舞臺上要善於完成一些在熟悉情境中發生的最簡單的有機行動。這是表演基礎訓練階段的教學目的與要求，也是對學生表演能力的一種考核方法。

第六節　表演的影像記錄與影視小品的創作學習

一、鏡頭淺說

　　戲劇表演是在舞臺上全景式地面對觀眾，我們的表演訓練也是在課堂（舞臺）進行的。當學生經過基礎訓練階段，學會組織表演行動並且通過自編小品來檢驗學習成果後，此時進行影視表演的學習，將要第一次接觸鏡頭。

　　鏡頭的涵義，一是指安裝在攝影機的前端，供拍攝影像用的光學物鏡；二是指導演進行影視作品構思、創作時，連續拍攝的一組畫面。一部完整的影視作品都是由一系列鏡頭經剪輯、組接而成的。

　　在影視表演學習的最初，學生要把在課堂（舞臺）演出的小品作業面對鏡頭演出來。通過鏡頭的記錄和放映，學生可以看到自己表演的影像。在這裡，我們不去全面地講述影視表演和舞臺（課堂）表演的區別，僅是讓學生通過攝影鏡頭把自己在課堂完成的小品作業進行兩種處理：一是用單鏡頭（樂隊指揮視點的固定機位）記錄下來；二是以「鏡頭寫人」的做法，有藝術處理地把小品分切成（推、拉、搖、移、仰、俯、遠、近等手段）若干鏡頭，分鏡頭進行拍攝錄影。明確鏡頭的介入後再進行表演，將使表演過程和表演審美發生微妙的變化。這在後面我們會加以總結比較。

二、影視小品的創作學習

影視藝術區別於舞臺藝術的特點之一，是觀眾看到的不是演員的實體，而是通過鏡頭拍攝，留存在膠卷或磁帶上的演員表演的影像。最初，可能僅是「複製」舞臺演出的「紀錄」，僅是「活動照相」留存了我們在舞臺與課堂上表演和學習的成果。但只有當我們對攝影藝術的光線、運動、畫面構圖的處理及各種攝影技巧有些瞭解後，懂得鏡頭的結構和鏡頭的組接，就像瞭解舞臺一樣瞭解鏡頭，我們的表演才會應用自如，才會像運用舞臺空間組織表演行動一樣來把握鏡頭的分切，更好地展現想要表達的內容。視點的轉換、場景的變化，都應是以觀眾想看到的和演員想告訴觀眾的為出發點，以獲得生動、完美的影視形象。

例如，電影演員趙君、娜仁花、李芸在電影學院表82班學習時的多人小品作業《歸來》。小夥子趙哥因為要滿足未婚妻小花的物質追求而犯法，服刑期滿歸來。芸妹幫他打掃久未居住的房屋，勸他鼓起勇氣重新做人。小花知道趙哥回來，帶著歉意來看望。芸妹卻不想讓她進門，趙哥勸阻；小花承認了自己的錯誤，趙哥原諒了她，兩人一起開始了新生活。

小品在舞臺表演時，僅採用了一個場景——趙哥家。在進行小品拍攝時做了調整，除了主要場景趙哥的房間外，還增加了看守所、胡同裡、雜院大門內、外來做輔助場景。小品中還增加了幾個群眾角色：在胡同裡倒垃圾的鄰居小夥，胡同口兩個嘀咕議論的中年婦人，雜院門口牽小孩的老太太，他們雖然都只是在鏡頭前一晃而過，但都表現出對小花的鄙視和遠離，刺激著小花內心，悔恨因自己不當的物質追求對趙哥所造成的傷害。鏡頭景別的遠、中、近、特的變化，鏡頭技巧的推、拉、搖、移的運用得當，再加上演員表演的緊密配合，為小品增色不少。

三、小品學習階段的重要性

　　通過編演小品的形式進行表演技巧的基礎訓練，首先是讓學生建立舞臺的假定生活，依據劇本事件確定人物行動；再依據性格尋找人物行動的力度和色彩。這對訓練學生形象思維的認識，把握、體現藝術的本質，有著十分重要的意義。它是藝術院校教學中理論指導實踐、探索表演規律的一種重要的、行之有效的方法。有的學生雖然有影視拍攝的表演實踐，但也較少接觸這種形式。學生要想提高自己的專業素質，開掘自己的創造個性，應十分重視這個學習階段。

　　編演小品是鍛鍊、發展演員的創作想像和綜合訓練表演元素，提高表演專業素質的好形式。史坦尼斯拉夫斯基在進行表演研究與表演教學時，把表演技巧中的各個基本環節逐項進行分解，然後加以研究、訓練，並稱之為元素。小品正是在對每一個元素（表演環節）的分別闡述及訓練後，從總體上把握在虛構的條件下（規定情境），如何讓表演達到真實自如的訓練形式。演員的創作想像——這種在表演上創造藝術形象的能力，不僅僅是對具體場景人物的表演想像，而且還有對人物整體構思的想像。在自編自演的小品中，演員沒有固定的劇本限制和依賴，都是先從編劇角度、以人物為中心來構思小品情節，然後再按照人物身份設身處地去感受，「我」就是「他」，既沒有劇本的限制，自己可以充分地展開想像，又沒有劇本做依賴，完全要靠發揮自身表演系統的功能（編、導因素也在自身），因此這是對表演者全面修養的鍛鍊，是在沒有任何依託的情況下，對每個人的表演才能及創造個性的檢驗。談到表演專業素質，心理學解釋素質「主要是感覺器官和神經系統方面的特點」，「是在社會實踐中逐漸發育和成熟起來的」。演員應具有內部理解感受的能力（較強的記憶力、想像力、信念感、感應力、注意力）和外部塑造表現的能力（模仿力、節奏感、形體聲音可塑性、言語口齒清晰性）。這些內、外部素質的全面發展是演員提高內、外部表演技巧的

基礎。

其次，編演小品是演員汲取生活源泉進行表演成品創作的一種最自由、最靈活、最迅速的形式。各種練習、小品都是表演基本功訓練的形式，是演員在創造角色過程中逐漸接近人物的一種手段。這種練習更側重於某種表演技巧的掌握，不具有成品意義。而小品從思想內容的表達、情節結構的安排、表演技巧的綜合運用上來說，都相對具有藝術的完整性。怎樣把自己感觸多、體驗深、有興趣的事表達出來，讓人深思，常常是小品的立意所在。編演小品一定不能只著眼於身邊瑣事或局限於自己的直接生活，要開闊視野，到現實生活中去汲取。雖是小品，但有時也能反映深刻的主題。表演藝術院校歷屆的小品作業，由於年代不同，其內容有多種類型。有些與時代生活密切相關，具有豐富的生活基礎、時代特點。編演小品能鍛鍊學生的創作能力，提高表演藝術的品格，讓學生全方位地認識表演藝術和藝術整體的關係、與時代生活的關係，為創造新的表演藝術作品積累能量。

再次，編演小品也是讓學生將所學習的編劇、導演知識同其他專業基礎知識綜合起來進行表演習作、實踐的一種形式，探索與體會表演與編劇、導演、舞美、錄音的關係以及演員自身內、外部技巧及修養的關係等。

影片劇本的構成通常可分解成若干小品，也可以說是由若干小品構成。影片《克拉瑪對克拉瑪》的「妻子出走前」、「是父親又是母親」的段落是單人小品，「單親家庭的早餐」、「父子離別前」是雙人無言小品。

最後，當對同一小品進行課堂排練演出，隨後又以它進行單鏡頭錄影及分鏡頭錄影的不同創作後，就有了最初的課堂（舞臺）表演實踐與鏡頭前的表演實踐之分，從而思考和認識舞臺上的表演和鏡頭前的表演的異同。

影視表演教學的基礎階段應以課堂實踐起步，以鏡頭實踐檢驗學習

的成果。既要瞭解舞臺，也要瞭解鏡頭，並取二者所長，從而提高和鞏固學生的學習成果。

四、舞臺戲劇小品與影視小品的異同

在同學們完成了舞臺戲劇小品和影視小品的作業，並對自己的表演實踐進行思考總結後，我們再來歸納一下二者之間的異同。目前討論的內容主要是課堂表演基礎教學（不是以鏡頭前表演實習為主），這本不應是講述的內容，但一些同學認為不弄清楚此問題則作業無法進行，或者認為只通過課堂表演訓練將會產生「戲劇」式的表演。其實，舞臺戲劇小品與影視小品的區別主要還是在表現形式和藝術手段上，它們各自帶有舞臺或影視作品的特性（見**表2-1**）。

這些歸納並不全面，僅從以上的不同點來看，舞臺戲劇（形式）小品中的表演系統更需功力，對我們訓練表演基本功，有更實際的意義。二者的相同點是，從表演觀念的要求上，都應注意表演的生活化，力求真實、自然，達到人物內心動作的視覺化。表演的可見性不同於文學作品，小品在結構和表演行動組織上都要依靠事件，即要在規定情境的變

表2-1

舞臺戲劇小品	影視小品
①時空相對受局限	①時空自由轉換
②(結構)在一個場景單線進行	②(結構)動作可多場景平行發展
③靠表演變化觀眾視線，靠小品情勢和建立敘事焦點轉移觀眾視線的關注點	③鏡頭介入視點變化豐富
④以橫向的演員調度為主	④景別與場面縱深調度（鏡頭與演員調度結合）
⑤表演系統的單一形象	⑤攝、錄參加的複合形象
⑥節奏主要由表演系統控制	⑥節奏由內、外多種因素構成
⑦從劇場效果考慮掌握表演的分寸	⑦表演分寸要有鏡頭感
⑧現場假定	⑧蒙太奇假定

化範圍內展現人物，要有結構衝突。

　　還要注意的一點是，小品在加工排練中引起的表演「模式化」問題。我們進行各種表演練習，多是為訓練某個表演環節（某種元素）的表現技巧，更多是帶有即興表演的性質，排練易保持體驗式的新鮮感。一旦我們確定了小品的框架，進行再加工時，就會有反覆的排練過程，這是不斷地在相對完整中追求一種「範本」式的表演，力求達到精益求精。這個重複過程的本身也是對表演技巧進行磨礪的過程。但事實上，情感的表達（自然流露）不能總是在重複原有體驗後產生調度及表現形式，這樣就會失去新鮮感，而本來已獲得的有機過程也會變成一個模式化的外殼。為避免僵化的表演，就要在表演內部技巧上下工夫，努力去體驗與感受，在明確動作任務之後，還要不斷選擇動作的手段，深化規定情境。

CHAPTER 3

角色創作基礎訓練

第一節　探索形象創造的重要學習階段

表演創作在藝術創作領域中屬於二度創作。表演創作是演員以編劇筆下所寫的劇本文學人物為依據，在自己對生活的觀察、對社會的理解、對文學作品人物有準確認識和把握的基礎上，用自己的體態、聲音、情感把人物準確地再現在舞臺上或影視作品中。

實際上，我們在第二章第五節裡已經初涉形象的創作。這本身說明表演技巧基礎訓練的完成必然是以形象的出現為基礎，也說明各個學習階段的連續性與不可分割性。

一、探索形象創造的重要學習階段

1.片段教學階段在影視表演教學中的重要性

在藝術院校的表演教學中，運用完整作品中的片段材料進行教學，是在學生掌握表演技巧的基本環節之後，到最終創造鮮明完整的人物形象中間的極為重要的教學過渡階段。這個片段教學階段也被稱為創造角色教學階段（或稱表演習作階段）。

(1)片段教學階段是銜接表演基礎教學與創造完整人物形象教學的過渡階段，是學習創造角色的基礎階段。它是學生從自己假想的、靈活的規定情境中去組織有機行動，到嚴格地按照劇本的規定情境去組織人物有機行動的過渡。如果說小品階段的學習是讓學生在自己創作的規定情境中來組織人物行動，那麼在這一階段則是訓練學生依據劇本捕捉人物行動的能力。

片段教學階段是學生在生活中學習觀察、模仿，提高捕捉人物形象性格的能力，到以劇本文學形象為依據，通過學生自己的體驗，將人物體現為視聽形象的過渡。

　　片段教學階段是從鞏固掌握表演技巧的基本環節，使之運用自如，到以劇本為依據，掌握不同人物個性特徵的表演，明確性格決定行動的力度和色彩，最終向塑造完整的人物形象的過渡。

　　(2)從整體與局部的關係看，對局部的掌握，要在有了總體認識後，再具體地、一部分一部分地駕馭。片段教學是表演教學與學習訓練全過程的重要局部，而片段的選擇又是全劇中有重要意義的局部，一個片段中人物的特徵，常是這個完整人物特徵的重要局部。因此，如果學會在一個片段中體現出人物性格的應有特徵，就能為完整地體現人物打下堅實的基礎。片段階段學習得扎實與否，對整個表演學習過程也有著十分重要的影響。

　　(3)在片段教學階段中，學生通過接觸多種風格、體裁的作品，以及不同性格特徵的人物，摸索出創造角色的規律性。

　　(4)在角色創造中，掌握正確的方法，突破創作局限，增強表演可塑性，開拓學生的創作個性，是這個階段的教學目的，也是教學法的核心。教師在第一教學階段中對每個同學的創作特點、可塑性與局限性均有了初步認識，針對每個學生創作的可能性進行探索，盡力挖掘和擴展其創作潛力。

　　(5)片段排練對影視演員表演技巧的訓練也極有價值。以經典文學戲劇作品中有一定難度的人物作為對象進行表演，應是影視演員一種執著的藝術追求。可以說，名劇片段排練是影視演員對自己表演的深度和廣度進行磨煉的一種最靈活、最可行的形式。

　　課堂的片段排練中，對人物表演的準確把握，對於學生進入分割的、非順序拍攝的影視表演來說，也是一種牢固扎實的基礎。影視表演的間斷性（分鏡頭）更應以這種表演連貫性的訓練達到準確為目標；電影表演的「一次性」應多進行這樣的反覆排練來提高基點。名著人物的嚴格規範性，舞臺戲劇衝突展開時空的嚴格制約，也能提高學生自覺掌握表演節奏的能力；而學生準確的自我感覺及對表演保持新鮮感受的能

力，在片段階段與即興小品練習的比較中也將得到一種新的鍛鍊。

2.創造角色（片段）教學階段的目的與要求

片段教學階段是以小說、戲劇、影視文學作品中的片段為主要素材，在一年至一年半的教學時間內，由淺入深地組織學生進行三四輪的片段排練，並輔之以各種體現人物性格的練習等。

片段是針對一部文學（小說、戲劇、電影、電視劇）作品的部分而言，是完整作品中的一部分，能表達作品一定的思想。從情節的發展、結構的安排、人物在事件中的行動（不需調整或稍加調整後）來看，片段都具有相對的獨立性與完整性。有關文學片段改編，要注意「是以人物動作的完整性和細膩深化來統領改編」。片段的長度與含量可根據教學需要自由節選，一般要比多幕劇中的一幕戲篇幅小，比電影中的一場戲篇幅稍大（時間大約十～二十分鐘，大片段也可能長達半個小時）。

創造角色（片段）教學階段，是表演技巧基礎訓練教學階段的發展。表演技巧基礎訓練教學階段是通過各種表演練習與小品的想像構思排練，使學生掌握表演技巧，學習提煉生活，組織表演動作，開掘創作個性，提高專業素質。創造角色教學階段則是學生通過幾輪片段的不同類型的作品與角色的排練，掌握分析劇本片段與學會體現人物性格特徵的技能，突破創作的局限，增強表演可塑性。在表演練習與小品創作階段，學生組織表演動作是在自己假想的規定情境裡進行的，具有極大的靈活性與創作的隨意性；片段教學階段則要求學生學會按照作品中的人物的規定情境真實地、合乎邏輯地、有目的地行動與生活，也就是學會有機的動作，逐步把握處理人物的語言。在表演練習與小品創作階段，學生捕捉形象的能力和加強形象感的訓練是從生活中直接攫取，或從自己豐富的生活經歷的情緒記憶中提取；而片段教學階段則是要嚴格根據完整的文學作品（小說、戲劇、電影、電視劇）的提示，進行捕捉與體現人物形象的能力訓練，要牢牢以作品人物的提示為依據。在片段教學

階段，學生的表演要受作品的人物心理、形體動作的制約，是嚴格規範的，而不是隨意的。因此，學生首先要學會對作品進行初步的案頭分析與動作分析，要對作品的時代背景、主題思想、構成作品情節發展矛盾衝突的中心事件和重大事件以及人物在這些事件行動中表現出的個性特徵及人物關係等方面進行分析。在對作品作出總體的較為正確的認識和理解後，再重點對片段本身進行細緻的處理、體驗和排練，最終達到準確的體現。

片段教學階段的目的與要求，是要通過多輪片段教學，讓學生們在不斷的實踐中逐步掌握一種自覺的、能多方面開掘自己創作能力的角色創造方法。

3.片段表演學習的深層次意義

片段教學的普遍規律性問題，對於有過影視表演實踐的年輕演員來講也是極為適用的。除以上所說的內容外，我們還要強調對劇本的深刻理解與把握，以及對自我創作表演素質與潛能（多側面）的深入挖掘。

一些青年演員在進行影視形象的創作時，多是以現代生活題材為主，或是串組演一些小角色，有些演員甚至到自己的戲拍完之時還看不到完整的劇本。影片拍攝的文學基礎雖深淺不一，但能稱之為一個時期經典之作的為數不多。而且影視創作受生產週期、生產組織形式以及它的繁雜程序的限制，使演員很難有一段較穩定的時間來理解與把握劇本人物，演員常常是隨著生產過程全面出擊，倉促應戰。在片段教學階段，則可以選擇最具經典性的作品來進行排練，表演者能在較充裕的時間內探索、理解與把握劇本。

青年影視演員在以往的拍片活動中，其扮演的角色一般由導演選定，這是基於導演對演員的認識與理解（或印象），甚至以此形成了演員對自己的認識與創作系列。情況究竟是否如此？演員是否有機會對自身的創作素質進行多方面挖掘？在緊張的藝術生產中，由於受各種條件

（例如經費等）的制約，其可能性較小。有些導演不願意冒險嘗試，他會有所選擇地使用演員。因此常有演員抱怨道：我的戲路絕不僅在於此，我的潛能是多方面的。片段教學階段，正是一個讓演員較自由地充分展示自己、開掘自己創作潛能的探索階段。

二、從小品向成品劇過渡

在進入片段教學階段後，一定要讓學生明確，從小品向成品劇的過渡是從小品的我演「我」到改編或原創劇碼中的我演「他」，要讓學生明白片段教學階段在表演創作中是一個新的階段。教學中的小品，應是表演者對生活的感悟與發現。這種感悟與發現能藝術地體現在學生的表演創作中，作為原創者，學生完全可以根據自己的創作意圖和想法對小品內容進行調整、取捨或變更，有較大的隨意性。變更的依據是學生對生活的理解與自己對所要表現內容的認識，直至完全體現自己的創作意圖。成品劇（或其中的一個片段）中的人物，則是由劇作家創作的有嚴格規範的藝術形象。繁漪、周樸園、陳白露、李石清、愫芳、文清、瑞珏、覺新、祥子、虎妞、林道靜、余永澤等都是經典的藝術形象，演員表演創作這些人物，必須以劇本作者的提示為依據，不同的演員，其扮演雖各有特色（甚至有著創造性的發揮），但必須讓觀眾認可這就是劇作家筆下的人物，這就是成品劇表演創作的嚴格規範。在小品學習階段，學生可以藝術地想像與假設「我」在這樣的規定情境中怎樣行動，並最終產生了小品中「我」的行動；到成品劇（或其中的一個片段）階段，演員的行動必須符合劇中人物「他」的所作所為，只能是把「我」變成「他」。這是演員在進入成品劇創作時必須明確的表演規則。從小品向成品劇過渡的過程中，對表演創作的嚴格規範，檢驗著演員對文學作品的理解能力、閱讀文學作品的形象感受能力，也考驗著演員的可塑能力。

三、再現文學人物練習

在片段教學階段，學生開始接觸文學作品，並以文學作品為基礎進行表演。學生要從自我出發，在動作練習中過渡人物，同時進行再現文學人物練習（也稱為「捕捉」人物練習）。再現文學人物練習，既是觀察生活（人物）表演練習的重要補充，亦是觀察生活表演練習的發展與歸宿。它與觀察生活表演練習相輔相成，能為演員擴大適應性、提高可塑性打下良好的基礎。

再現文學人物練習，要求表演者選取文學作品中某個人物的一件事或一段生活進行表演，表現出人物的主要特點。表演練習不要求情節完整，但必須忠實於原著中的人物，規定情境與人物動作也必須符合作品的提示，要從文學作品中找到依據。

再現文學人物練習，是演員閱讀文學作品（尤其是影視劇本）後的一種即興的「靈感式」的探索，是應該認真對待的即興練習。但不應超標準地要求它，學生應在教師提示後，反覆琢磨，達到組織人物行動與尋找角色感覺相結合。

再現文學人物練習的基礎在於文學人物的生動、豐富，具有特色。為了便於在生活中找到依據，並能充分運用自己在現實生活中的觀察體驗與積累，學生應以選擇熟悉的近代文學作品為宜，同時也可選用某些經典作品中性格非常突出的人物做練習。

再現文學人物練習，是學生運用自己在現實生活中的體驗（或過去的積累）和對文學作品的理解基礎之上進行的。這種練習形式避免了自我表演的隨意性及在觀察生活練習中產生的主觀推斷，而讓「假使」受到作品規定情境、人物性格的制約，使自己的表演動作更加接近藝術真實。這種練習形式促使演員去閱讀、理解文學作品，體驗與感應結合為一體，不斷把自己化身為角色。

既然是再現文學人物練習，就應體現出它既有規定性（有作品依

據）又有靈活性（在作品提示下發揮想像），既有嚴謹性又有即興性的表演特點。它常產生在閱讀作品後演員的「創作衝動」與對人物個性特徵的感應之中。在全班各組不同作品的片段練習中，同學之間相互嘗試著即興地表演另一片段中的人物，這種表演方式也帶有再現文學人物練習的性質。有時，一個練習做了，但是不到位，感到雖然認真地從心理上感受了人物，但還是不能恰當地予以表現；或是雖然抓住了人物的一些外部特徵，可感覺還只是在模仿，缺少充實的內心，這些都是在「練」的過程中必然會碰到的問題，同時也是被允許的。

當然，在從自我出發過渡到人物、再現文學人物練習的過程中，要經過不斷積累、不斷調整，最終深化、豐富而成。

做再現文學人物練習時，學生常常會遇到本人的外形氣質與文學人物有較大差距的問題，按照通常對文學作品的理解和審美，認為此時的練習是不可信的。高大魁梧的身材演武大郎，運動健將的體魄演林黛玉，單從外貌上就難以讓人認同。但如果學生能敏銳地抓住人物的動作特徵，並有準確的內心活動的展示，還是應給予肯定的。因為這畢竟是開拓創作個性與戲路的嘗試練習，至於每個學生將來創作個性的發展與戲路的形成則受多種因素的影響。

第二節　文學作品片段案頭工作程序

一、片段案頭工作程序

目前，片段階段的教學仍採用史坦尼斯拉夫斯基體系的行動分析方法和從自我出發過渡到角色的創作方法。這兩種方法強調通過各種形式的表演練習，在反覆進行動作探索的過程中逐漸掌握角色。

當拿到一部作品時，在表演創作的最初階段對作品進行一定的案頭

研究是十分必要的，它是對演員的理解力與想像力的檢驗。正確的、科學的、注重感性色彩的分析，將使自己較快地與角色融為一體。「演員不要理性」、「只靠直覺表演」是很容易走向歧途的。但這個案頭會話的時間一定不宜過長，不宜過於理性化，不能割裂於行動分析之外，應與行動分析緊密地結合。

1.對作品整體的理解和認識

當表演者準備從一部作品中選擇片段進行表演時，必須認真閱讀原著，要對作品有整體的理解和認識。

(1)時代背景

時代背景包括作品中人物生活的典型環境，作品所反映的時代，當時的形勢與本質的特點，角色生活地區的風俗所形成的人物心態及語言特點，所選片段的規定情境與時代背景的必然聯繫等。對以上這些內容的理性分析不是最終目的，而是要為角色的創造和人物的行動找到符合歷史事實的依據。有的作者對作品的年代、時間、地點描寫得非常清楚。如老舍的《茶館》共三幕戲，三幕戲的時間雖然跨越了半個世紀，但他把每一幕的時間都寫得清清楚楚。第一幕的大時間為一八九八年（戊戌）初秋，此時維新運動失敗；具體時間為早上。第二幕的大時間為二十年以後，民國軍閥混戰時期；具體時間為初夏的一個上午。第三幕的大時間為距第二幕將近三十年，解放戰爭時期；具體時間為秋天的清晨。楊利民的《地質師》中四幕戲的時間也非常具體。第一幕時間為1961年9月4日傍晚4點10分；第二幕為1964年1月6日下午3點；第三幕為1977年11月6日下午3點40分；第四幕為1994年10月9日早上7點15分。劇情和所講述的內容也非常符合作者明確規定的時間。但有的作者則不明確地寫出時間和地點，如曹禺的《雷雨》時間只寫明「夏天」或「鬱熱的早晨」，表演者就要認真地從劇本中去尋找。分析時代背景，一般可

從三個方面著手，以話劇《雷雨》為例：

　①作品中人物的交代。作者曹禺雖未寫明具體的時間、地點，但在
　　劇本第二幕中，魯媽對周樸園說：「光緒二十年，離現在有三十
　　多年了。」光緒二十年發生了甲午海戰，即一八九四年，它以後
　　的三十年是一九二四年，也就是說，此時劇本中的事件發生在
　　一九一九年五四運動以後。

　②事件的獨特性與歷史性。劇中魯大海是煤礦領導工人罷工的談判
　　代表。周樸園說：「魯大海有背景」，指的是魯大海的身份為共
　　產黨員。這就是說，此時劇本中的事件發生在一九二一年共產黨
　　成立以後工人運動發展的初期。

　③人物的獨特心理狀態。劇中繁漪敢於向封建禮教挑戰要求愛情，
　　魯媽「跑八百里地去女學堂當老媽子」，從這些都可以看出這是
　　發生在五四運動以後、一九二五年之前的事，此時百姓處於北洋
　　軍閥統治下，沒有北伐前夕的氣息。

　　人物的心態及活動的情境必然是在一定的時代背景中，所以讀劇本
首先要弄清劇本的時代背景，才能逐步去領會和理解時代背景對人物心
態的形成與影響。引申來說，演員要掌握一定的歷史知識，這對演員理
解作品的時代背景很有幫助。

(2)主題思想

　　概括地說，一部作品以主要矛盾所反映的問題為主題，作品主題
所闡明的思想即主題思想。主題思想是作品的概括，是通過人物相互衝
突的行動給觀眾造成的總的結論印象。劇本的主題思想應是貫穿於全劇
始終的，而且是通過全劇中所有的形象共同表達出來的，是一種具有概
括性的思想。《日出》是揭露那個人吃人的社會「損不足以奉有餘」；
《地質師》是「人應該用自己的生命本身去感受土地、陽光和空氣，扎

扎實實地做事，老老實實地做人」。要注意的是，很多作品的主題涵義
是豐富的，很難（也不應該）僅做簡單的概括。

(3)人物在作品裡的最高任務與貫穿行動

最高任務與貫穿行動，是史坦尼斯拉夫斯基的學術用語。我們在下
一章講完整人物的創作時還要進行詳細的闡述。在這裡簡單概括地說，
即準確地說明人物在作品裡一系列活動的最終目的，以及人物為達到最
終目的所採取的一連串行動。

(4)對作品風格樣式的認識

曹禺、老舍、郭沫若等劇作家及當代蘇叔陽、李龍雲、楊振民、劉
恆等劇作家的作品都有自己的風格，對不同風格的作品的理解會影響演
員表演創作在藝術處理上的把握。

2.對片段的理解和認識

(1)片段的中心思想

選擇此片段所要表達的（不一定完整，但要明確）中心思想（在此
不宜用主題思想），明確此片段在全劇中的地位與作用。

(2)片段的事件、單位劃分及命名

事件：指在一個行動過程中發生的意外情況，它影響了人物行動的
正常進行（事物的發展變化），有可見的矛盾。這種矛盾衝突構成片段
中的情節。

單位：基本上以事件的發展變化劃分，便於排練工作。

命名：是為推動演員行動的，有深化其涵義的效果。有人認為，
劃分單位與命名是一種繁瑣哲學。並不盡然。只要運用得恰當，它能幫
助你思索得更積極，行動得更準確。命名是對作品事件、單位概括本質
的說明。如話劇《雷雨》，通常把它命名為「借錢」、「說鬼」、「喝

藥」、「訓子」、「約會」、「談判」、「相認」、「起誓」、「決裂」、「真相」等來進行排練。

(3)片段中角色的任務與行動

任務：我要做什麼（目的）。

行動：我要怎麼做（手段）。

任務與行動的確定，與人物在作品裡的最終目的和一連串行動有著密切的聯繫。

(4)片段中人物的行動線（可參照小品學習時的尋找方式進行）

人物的行動線是人物在規定情境裡行動，合乎生活邏輯發展的心理形體動作線索，是由為完成角色在事件中所確定的任務所採取的一系列動作連貫而成的。它應是人物整體的貫穿動作在某幕、某場、某個事件中的具體體現。

臺詞和動作是實現行動線的手段。

(5)寫人物小傳

這是演員創造角色時案頭工作的一項重要內容，是演員從心理上逐漸把握角色的一種手段。

寫人物小傳不是讓表演者憑空捏造去編寫一個人的經歷故事，不是胡編亂造，而是深入、仔細、反覆地閱讀、研究劇本，找出作者筆下對自己所扮演人物的有關描述（年齡、出身、主要經歷、性格、人物關係等等）的種種提示，理出人物行動的來龍去脈，在劇本的時代背景、情節事件中，將人物與其他人物之間的關係通過一點一滴的行動凸現出來。表演者要在反覆的閱讀和思考中，找依據、找感覺，逐漸把自己變成「他」，並用第一人稱自述，化成極具感性的自我經歷。表演者亦可通過想像給人物做合理、必要的補充，建立創作人物必需的情緒記憶，讓人物在自己的感覺中活起來。著名劇作家曹禺在他的名劇《雷雨》、

《日出》、《北京人》中，在每個人物出場時，都有對人物極為細緻的描述說明，這都是演員把握人物的重要依據。在有些劇碼中，人物出場不僅沒有人物的說明，整部作品也缺少對人物的解釋和注釋，那就要從人物臺詞的自我描述以及人物和人物之間的對話中去尋找依據。

　　以《雷雨》劇本中作者對周樸園的提示為例。周樸園，他有五十五歲，鬢髮已經斑白，帶著橢圓形的金邊眼鏡，一對沉鷙的眼睛在底下閃爍著。像一切起家立業的人物，他的威嚴在兒子們面前格外顯得峻厲。他專橫、自是、倔強。他穿的衣服，還是二十年前的新裝，一件團花的官紗大褂，底下是白紡綢的襯衫，長衫的領扣鬆散著，露著頸上的肉。他的衣服很舒展地貼在身上，整潔，沒有一些塵垢。他有些胖，背微微地傴僂，他的半白的頭髮很潤澤地分梳到後面，還保持著昔日的風采。在陽光下，他的臉呈著銀白色，一般人說這就是貴人的特徵，所以他才有這樣大的礦產。

　　除劇本的直接描寫外，還有劇中其他人物對周樸園的評述。

　　繁漪對周萍說：「你父親是第一個偽君子，他從前就引誘過一個下等人家的姑娘，他用同樣的手段把我騙到你們周家來。」

　　周萍對繁漪說：「父親一向是那樣，他說一句就是一句。」

　　大海對周樸園說：「你叫員警殺了礦上許多工人。」「你從前在哈爾濱包修江橋，故意叫江堤出險，淹死兩千二百個小工。每一個小工的性命你扣三百塊。」

　　四鳳對繁漪說：「老爺回來幾天了，經常在省政府開會。」「警察局長來拜訪他。」

　　魯媽對周樸園說：「三十年前，過年三十的晚上，我生下你第二個兒子才三天，你為了要趕緊娶有錢有門第的小姐，你們逼著我冒著大雪出去，離開你們周家。」

　　周樸園對周沖（講自己）：「你讀過幾本關於社會經濟的書？我記得我在德國念書的時候，對於這方面，我自命比你這種半瓶醋的社會思

想要徹底得多！」「我覺得做人不容易，今天一天發生的事……」

以上幾個人的評述和作者的提示，已經對周樸園的歷史經歷、處事態度、性格特點以及目前的社會地位做了全面的介紹。這都是演員寫角色自傳的依據。

這裡，我們再以《日出》劇本中作家曹禺和導演歐陽山尊對李石清人物的提示為例進行說明。

劇本提示　李石清，他原來是大豐銀行的一個小職員，他狡黠和逢迎的本領使他目前升為潘月亭的秘書。他很猥瑣，極力地效仿他心目中大人物的氣魄，卻始終掩飾不住自己的窮酸相，他永遠偷偷望著人的顏色，順從而諂媚地笑著。當他正言厲色的時候，我們會發現他額上有許多經歷的皺紋，一條一條的細溝，蓄滿了他在人生中所遭受的羞辱、窮困和酸辛。在這許多他所羨慕的既富且貴的人物裡，他是時有自慚形穢之感的，所以在人前，為了避免人的藐視，他時而也無中生有地誇耀一下，然而一想起家裡的老小便不由地低下頭，忍氣吞聲受著屈辱。他恨那些在他上面的人，但他又不得不逢迎他們。他把憤恨咽在肚裡，只有在回家以後，發洩在自己可憐的妻兒身上。他有這麼一個討厭而又可憫的性格。他有一對老鼠似的小眼睛，他很瘦小，穿一件褪了顏色的碎花黃短袍，外面套上一件嶄新的黑緞子馬褂。他咯噔咯噔地走進來，腳下的漆皮鞋（是不用鞋帶的那一種）雖然舊破，也刷得很亮，腿上綁著腿帶。

導演分析　李石清，你的父親曾在前清一個知縣的手下當幕僚，那個知縣由於得罪上司丟了官，你的父親也就失了業。你還是孩子的時候，就跟著你的父母在你的伯父家裡過著寄人籬下的生活。你的伯父是個吝嗇的商人，你的伯母兇狠刻薄，常常用冷言冷語來刺激你，再加上你的堂兄弟們總是欺負你，使你從小就嘗到了遭人白眼的難堪的滋味。你十多歲時到一家小鋪子裡去當了學徒，過著替掌櫃倒夜壺和替老闆娘抱孩子的生活。出師之後，你就在這個鋪子裡當夥計，以後你又在好幾

個別的商店裡當店員。經過長期的生活的煎熬，你看清了人情冷暖和事態的炎涼，你認為人生一切都是假的，只有金錢和勢力是真的。為了達到有錢有勢的目的，你就必須想盡辦法拚命地往上爬。為了增加往上爬的資本，你節衣縮食地省下錢來進商業夜校，你從那裡學到了簿記。以後，經人介紹，你進了潘月亭的大豐銀行當了職員。也就在那一年你結了婚，那時你已經三十五歲了。由於你的狡黠和逢迎的本領，你慢慢地由辦事員、行員爬到了經理秘書的職位。你替潘月亭出主意減薪裁員，替他剋扣工人的工資來討好他，你踩著別人的頭頂往上爬。你的薪金雖然在一點一點地增加，但是無論如何都趕不上家庭負擔的增加。你有著年邁的母親、老婆和五個孩子，七張嘴都指著你吃，再加上添置衣服、孩子進學校、看病吃藥……樣樣都要錢，光憑你的那一點點薪金是不夠開銷的。生活逼迫你不得不從歪路上想辦法，所以你偷偷打開了潘月亭的抽屜，抓住了他的秘密，以此作為把柄來進行敲詐。你覺得那樣做是完全對的，你看清了要在這個世界上活下去，就必須心狠手辣，不擇方法，這就叫「無毒不丈夫」。你有著很強的自尊心，最怕別人看不起你。你恨那些既富且貴的人，你覺得他們並不比你高明，可是他們卻比你有錢，他們能過舒服的日子，他們能夠享樂。你恨他們，但是又不得不將憤恨咽進肚子裡去，裝著笑臉卑躬屈膝地逢迎他們，不得不打腫臉裝胖子，用當掉大衣的錢去陪他們打牌，和他們應酬。你就具有這樣一副既討厭而又可憫的性格。

　　在劇本中，透過李石清和他妻子的對話也可看出他的性格和出身，「我沒有一個好出身，我不是生來就有錢，所以必定受人的氣。」「這群人，我不比他們壞，他們也不比我聰明，就因為我出身寒微，父親沒有錢，我就得低三下四地伺候著這群人。」「我今後絕不同情，絕不憐憫別人，心要像石頭一樣硬。」另外，從他和黃省三、潘月亭等人的對話中也能揭示出人物的性格特徵。

　　總之，寫人物小傳，實際上體現了演員對作品人物的認識及進行表

演創作之前對總體形象構思的想像。寫人物小傳是表演者在理性認識角色之後，將其感性地化成自己的生活經歷。人物小傳一定要有助於表演行動，這才有實際意義。在排練中，因對人物有新的、深入的理解而對人物小傳進行適當修正也是必要的。

(6)選擇片段進行表演訓練的目的與要求

片段表演的訓練過程，一般要進行兩三輪（或五六輪）。教師會根據學生的不同情況做安排，使學生的創作天性得到釋放，捕捉人物性格的能力有所加強。但作為學生也要思考：我為什麼要選演這個片段，而不選其他？它對我的訓練有哪些好處？我還需要在哪些方面進行嘗試和突破？學生在表演的過程中，探索與開掘的目的一定要明確，尤其是在自選片段劇碼時。這樣，幾輪片段練習下來，表演上也會取得一定的收穫。

關於片段的案頭工作，實際是個「多思」的過程（成熟的演員不一定都把它文字化，但對初學者來說，一定要努力這樣做）。有人認為，演戲完全不必這樣，這是在下笨工夫。實際上，有些演員確實把演戲看得太簡單了。理解、認識是表達的基礎，而案頭工作正是說明表演者理解和認識劇本與角色的一種手段，不可忽視。

二、表演創作走向角色，建立人物心象的依據

表演創作走向角色，建立人物心象的依據，是要處理好劇作與生活的辯證關係。我們強調進入片段教學的表演，是在緒論、表演基礎訓練後的第二教學階段，它與表演技巧基礎訓練階段最大的不同在於，表演的依據不僅是學生自己熟悉的、經過觀察生活模擬的人物，而且必須是劇本中的「這一個」，必須緊緊地以劇作者筆下的劇本人物為依據，從作者對人物的描述中理解人物，只有當這個人物在自己的心裡「活」起

來，表演才能做到心中有數。我們可把「這個人物在自己的心裡「活」起來」看做是建立了「心象」。著名導演焦菊隱先生強調，演員在對劇本進行二度創作時以及在表演創作中，不能忽視「心象」的孕育過程，並把深入開掘和鮮明體現人物的性格形象作為創作目標，要把「史坦尼斯拉夫斯基體系的思想與中國戲劇藝術的美學原則融匯於自己的導演創造之中，逐步形成自己的導演學派」，在演劇藝術理論上創造「心象學說」。

「心象」就是演員通過對人物生活的體驗和研究，逐步在心中孕育起角色的具體形象。「心象學說」是以建立及體現人物心象為核心的演員一整套的創作方法和理論。「心象」的建立，演員先要在心中產生人物形象，再在排演時按人物的行為邏輯假想生活於劇中人物的規定情境之中（建立了心象，找到自己和人物「心象」之間的距離，通過不斷的練習，刻畫出人物）。最後在排練中，按劇本規定的情境和內容，在和對手的交流中去體驗，修正自己前幾個階段對人物「心象」建立的偏差，直到這個人物完全符合劇本要求。

人物「心象」的醞釀過程，切記是由「我」來體現「他」，要考慮自身條件，與人物達成最好的有機重合。「知己知彼，百戰不殆」，在表演上就是要瞭解自己，瞭解角色。不同的人在扮演同一個角色時，各自都要找到自己和角色之間在語言、形體、心理、性格、氣質方面的差距，要努力靠近角色。「我」演這個角色與「他」演這個角色要解決的問題是不同的。表演要注意個性化的東西，要喚起自己個性化的創作激情。

要善於從閱讀作品中找到人物感覺。在捕捉人物的過程中，必須調整自我，人物創作必須要有生活的依據。要生活、自然，但是必須有設計，不露痕跡的設計，才能擺脫在表演中流露出自我習慣的動作狀態。要有意識地削弱個人的言語與形體特徵去靠近人物。表演是要「演」的，只是演得不能太露痕跡，太裝腔作勢，那種「讓角色靠近自己」的說法和做法是不妥的。

三、熟悉與深入生活對於表演創作的至關重要性

　　本書第二章第四節已對觀察生活做了詳細的論述。觀察生活是演員必須掌握的表演基本功。無數優秀演員成功的實例說明，表演來源於生活。演員熟悉與深入生活的方式也是多種多樣的，于是之在《龍鬚溝》中塑造的程瘋子，在《駱駝祥子》中塑造的人力車夫老馬，《茶館》中塑造的王利發，就是以不同的方式從生活中汲取營養而獲得表演創作的成功。崔嵬在《老兵新傳》中塑造的戰長河、《紅旗譜》中的朱老忠，趙丹在《烏鴉與麻雀》中塑造的肖老闆，張瑞芳在《南征北戰》中塑造的趙毓敏、《李雙雙》中的李雙雙，也都是創作者以不同方法從生活中取得創作素材的例證。

　　演員深入生活進行表演創作的方式是多種多樣的：一種是瞭解、體驗與感受人物類似的生活環境、職業特徵；一種是觀察與捕捉人物的性格特徵；一種是在閱讀分析劇本的過程中，思索劇中人物在規定情境中的作為，以自己多年的生活經歷與閱歷的積累去理解和把握人物。在表演技巧基礎訓練階段的觀察生活人物練習，以及進入角色創作基礎訓練的再現文學人物練習，都是為片段學習打基礎的重要練習形式。同學們可以根據自己的學習創作，逐漸積累深入生活進行創作的經驗。但演員的深入生活，必須緊緊地圍繞劇本人物，必須是在體現劇本中的「這一個」人物上下工夫。演員熟悉與深入生活，要學會觀察分析自己看到的一切，並對此進行研究，刨根問柢。如遇到一個乞討者，便可以分析他的經歷。為什麼他的身上有知識份子感？研究他。或感覺他俗，俗在哪裡？像是搞情報的，又為什麼？總之，要設法擴大觀察的結果，從所看見的分析看不見的。找出你的感覺是從哪裡來的，找到最細緻的東西。這種分析與研究用在自己的表演創作中，就會得到一種新的啟示。

第三節　學會行動分析方法——演員走向角色的途徑

一、形體動作方法

　　經過表演基礎訓練，明確生活動作與組織表演動作的區別後，再進行角色創作，可以有不同的方法。

　　史坦尼斯拉夫斯基體系在總結出豐富的創作角色經驗之後，抓住表演藝術的實質，即不僅是感覺、直覺、語言，也不僅是理性分析的案頭把握，而是有情感的動作敘事。他晚年總結出一種創作方法：形體動作方法。

　　「這種方法使演員的工作具有很大的具體性。它是以人的形體生活和精神生活的完全統一為根據的，它的基礎就是演員在舞臺上（攝影機前）的形體生活的正確組織。它的目的在於通過正確的形體動作，通過形體動作的邏輯，使演員深入到為創造某一舞臺（銀幕）形象而需要在自身激起的那些最複雜、最深刻的情感和體驗中去。」形體動作方法，是演員在對劇本初步瞭解進行案頭分析後，很快地在行動中、動作中去分析劇本與角色。通過各種練習（如小品），摸索、調整、接近人物，目的在於準確地體驗和體現出來。

　　這是演員對表演學科規律的認識，並以此為橋樑，從而行之有效地把握角色。

　　錯誤的工作方法是：拿到劇本就數臺詞、背臺詞，背熟後就死記地位和調度，沒有去把握角色應有的感受，沒有和同場的其他人物（扮演者）在相互有機的交流中，做出人物生動的動作，而是在機械的、僵化的、呆板的設計下，不走心、不動心地表演「說」詞。

　　臺詞是劇本骨架，是表演創作的依據。更確切地說，戲劇事件是戲劇情節的骨架，臺詞是角色在事件中行動的言語指向，也是演員創作角

色行動的依據，或者依靠。

正確的工作方法應是：科學地研究臺詞，領悟臺詞的內在涵義（語言的動作性、潛臺詞、字裡行間豐富的內涵），透過臺詞的提示，分析人物，展開藝術想像，讓人物先在自己心裡「活」起來，在「心象」——視像中活起來，在可見的行為中活起來，並能和自己重合起來，以自己的動作展示人物，通過動作打腹稿、畫草圖、勾輪廓、作素描。

具體方法應是在初讀劇本，劃分事件，明確人物特徵後，再開始動作：

(1)做人物生活練習；

(2)做幕後事件練習；

(3)基本把握了人物後，做劇本事件練習；

(4)事件排練（開始處理臺詞）；

(5)細排（要求準確的臺詞）；

(6)規劃成「範本」；

(7)綜合因素的合成。

演員在動作排練過程中，更能明確人物在規定情境中的行動、事件中的任務，展開積極行動，把人物生動地展現出來。

在行動中分析劇本和角色的方法，「使演員從接觸劇本和角色開始，就以自己的頭腦、思想，及整個身心都投入到創作意識中去，幫助演員迅速地感覺到自我和角色的融合，推動了演員愉快地向人物形象邁進。實踐證明這是演員最容易理解和接受的方法」。

在每一個行動過程中，演員要弄清楚自己在做什麼、為什麼做、怎樣做，這也稱為「動作三要素」。著名表演藝術家趙丹在給青年演員趙聯的有關表演創作的通信《這一個》中講道：表演關鍵是要在「怎麼做」上下工夫。在劇本排練過程的動作排練，也是要不斷地弄清任務，

明確目的，選擇有個性的手段去行動。「怎麼做」既體現著演員自身的創作魅力，又符合觀眾對劇情人物的審美期待。

為讓此問題能得到強調說明，再舉幾個創作實例：

例一，前蘇聯戲劇專家潘珂娃一九六〇年在北京電影學院為師資進修班排練維什涅夫斯基的話劇《樂觀的悲劇》時，按劇本事件劃分、分解為若干小品，讓學生在劇本規定情境中展開行動，如「女政委來到軍艦上」、「離港晚會」、「與無政府主義水兵的對峙」、「保護政委」等。潘珂娃讓學生們在劇本事件中任意選擇自己的態度採取行動。其中，作為進修生的戰友話劇團的導演魏敏擔任一個無臺詞的群眾演員，但他以鮮明可見的動作，理出一條清晰的人物行動貫穿線，從開始對女政委的排斥，因女政委的正義果敢而震動，軍艦離開軍港時的思想彷徨，佩服女政委的立場堅定，到最後為保護女政委而犧牲。他把人物思想情感的發展變化，以鮮明可見的外部動作十分清晰地展現出來，成為有鮮明特點的「舞臺行動的主人」。

例二，前北京人藝總導演焦菊隱在排話劇《茶館》第一幕的群眾場面時，也是由演員們分別做出若干小品，作為在王掌櫃的茶館裡豐富的人物生活後景，來展示出、組合成生動的茶館眾生相的。

例三，德國戲劇專家普賴爾在北京交流排練《哈姆雷特》片段，英國戲劇專家麥克排練《櫻桃園》片段，也是運用類似的形體動作方法來組織演員在舞臺上的行動。

例四，魯韌導演拍攝影片《李雙雙》時，要求女演員張瑞芳等把握農村婦女的爽直、「管得寬」的性格，擺脫演員之間平日說話溫和相處的習慣。因此，為了找「針尖對麥芒」的感覺，練習「吵架」成為女演員們每天必練習的功課。

例五，謝晉導演拍攝影片《牧馬人》時，要求演員朱時茂、叢珊為接近人物，在劇本基礎上做出概括許靈均與李秀芝兩人從相認到相親相愛過程的「十天」十個小品，使二人逐漸接近了角色；拍攝《高山下

的花環》，讓演員們到部隊生活、軍訓，做若干小品接近人物與調整自我，很有成效；在《芙蓉鎮》、《鴉片戰爭》拍攝前，也是讓演員做了大量小品來接近人物。

《克拉瑪對克拉瑪》是一部一九七九年的美國電影，影片由勞勃‧本頓根據艾弗瑞‧科曼的同名小說改編並導演，影片在第五十二屆奧斯卡獎角逐中獲得十項提名，並最終拿下最佳影片、導演、最佳男主角、最佳女配角、最佳原著改編五項大獎。

例六，美國演員達斯汀霍夫曼在簽約拍攝影片《克拉瑪對克拉瑪》時，提出了三個條件：參加劇本的修改；參加演員的挑選；堅持排練一個月後再實拍。他要通過排練建立準確的人物關係，尋找到體現人物心態的豐富內心動作，最終塑造出具有鮮明個性的人物形象。他憑藉充滿即興式的「內抑」的表演，獲得當年奧斯卡最佳男演員獎。

以上這些實例說明，演員都是在動作的排練、相互的切磋中，逐漸在動作的草圖中把人物「心象」變成了形象，即心理—形體動作方法，這是史坦尼斯拉夫斯基晚年確立的新的排演方法。這是引導演員在規定情境中認真動作，以獲得人物準確情感的方法。其理論依據是，人的行為中的每個動作都是完整統一的心理形體過程，情感是在動作的過程中產生的。該方法能幫助演員以形體動作入手獲得角色的心理體驗，喚起相應情感，從而塑造形象。動作中分析角色的排演，有利於發揮演員創作的主動性，在動作過程中自然接近角色；避免機械地、毫無感受地背臺詞，消極被動地等待導演調度而找不到內心依據；幫助演員迅速在動作中與角色接近、重合；從行動逐漸自如有機，到內心自我感覺的充實，是表

演者堅持在行動中接近人物的結果。

　　焦菊隱的從「心象」到形象，也是一個字——「練」，即在行動中分析並逐漸把握人物。

二、設身處地地在行動練習中過渡到人物

　　在片段的案頭工作之後（很可能實際上是與案頭工作同時進行），學生就要在自身的表演行動上（絕不僅是理性分析上）向角色靠攏。通常來說，我們不是把角色臺詞背熟了，以片段情節發展順序進行排練，而是設身處地地在各種行動練習中從自我出發逐漸過渡到人物。

　　「從自我出發」是史坦尼斯拉夫斯基體系中演員創造角色的重要原則。它要求演員不能脫離自己的內心體驗去表演，不能脫離自己的外形條件去造型，而是運用自身的內部和外部條件，從自我出發逐漸過渡到人物。完整的涵義包括三點：從自我出發逐漸過渡到人物；在角色中以本人的名義動作；既成為別人又保持自我。在表演基礎訓練中，當開始把動作與規定情境結合起來時，已經不只是一種純技術的肌肉鬆弛與控制，而融入演員自身的表演。對自己表演身份的信念，對假設的規定情境的感受，以及與表演對手人物關係之間的有機交流……一切都是在「假使」中進行，假使自己在「身臨其境」中獲得人物的「感同身受」。「我就是他」，不是「我演他」。

　　從自我出發進行表演，使演員的「我」和表演練習中人物的「我」達到和諧的統一。一旦演員在主觀意念上想表演點什麼，想透過人物的行動來「歌頌自己」或「批判自己」，表現人物的偉大、高尚或卑鄙、醜惡，必然是演員在內心脫離了人物的軌跡，違背了人物在規定情境中所應有的心態下的行動，這經常是表演中演員與角色脫離的現象之一。還有一種表演上的思想障礙是出在藝術的審美觀念上，自己不願扮演「高大英雄」或「醜惡靈魂」，認為與自己為人的「品質」距離太大而

無法從自我出發過渡到角色。他們沒有從角色的經歷及所接觸的現狀研究，不敢從「人性」上去剖析角色，也沒有喚起自己心底所具有的角色的某種情感或類似角色的某種情感。此時往往是表演雜念泛起，阻礙自己從自我出發去感受與淋漓盡致地表現人物。是否克服類似的這種思想障礙就能「從自我出發」了呢？還應該清楚自己與角色之間的距離，在這裡所指的是性格特點上的差異。在進行小品作業時，人物性格特徵多為學生自己設計或從生活中攝取的形象，沒有準確規範的客觀標準，隨意性、靈活性較大。而一旦接觸劇本，尤其是成熟的經典劇本，人物就有相當嚴格的是與非的區分了。並且一般讀過此劇本的人，會有一種共同的審美認定。在創造角色時，演員應在逐步的案頭工作中，瞭解清楚自身與人物性格的「異」與「同」，尤其是明確了「差異」後，努力尋找共同之處，從內心情感中挖掘與角色的相通之處，從相通處擴大共同處，最後達到在角色所處的規定情境裡能像角色一樣地去思維和行動。那種直奔「差異」而去，要展現一個另外的「我」，常常容易使演員脫離自我，而直接表演缺乏豐富內在情感的外表「形象」。

演員從自我過渡到人物的途徑是多種多樣的。史坦尼斯拉夫斯基的主要手段是運用形體動作方法，在實際教學中就是以各種表演動作為媒介，在動作中靠近角色，進而分析、體會、修正、補充、豐富。由於演員不是立刻進入角色說劇本片段的臺詞，開始的行動不會有明確的約束感，也易於展開豐富的想像，可以通過做各種人物生活練習來捕捉人物性格特徵，掌握人物關係後，做劇本事件練習，深挖劇本中的規定情境和事件的內涵。

劇本分析，也稱為分析劇本，是表演教學中非常重要的環節。目前，一些表演院校對此不夠重視，對戲劇事件、戲劇衝突、戲劇矛盾以及戲劇情節和人物及角色行動之間的這種必然的有機的聯繫講授得很少。劇本是演員創作角色的藍本。演員是依照劇本，以自身創造角色的生命。劇本分析絕不應僅停留在理性層面上，而是要切切實實地落實在

表演行動上。

三、有關「從自我出發」的解釋爭議與疑慮

　　史坦尼斯拉夫斯基晚年曾對演員從自我過渡到人物的創作途徑，做出闡述：「演員不可忘記，特別在戲劇性的場面中，他必須經常從自己本人出發而不是從角色出發去生活，從角色那裡所得到的只是他的規定情境罷了。」「演員不論演什麼角色，他總應該從自我出發，誠心誠意地去行動。如果他在角色裡沒有找到自我或失掉自我，那就會扼殺角色，使他失去活生生的情感。這種情感只有演員本人，只有他一個人才可以給予他所創造的人物。因此，扮演任何一個角色時，都要用自己的名義，在作者所提供的規定情境中去表演。」史坦尼斯拉夫斯基提出「從自我出發」，是要求演員在表演中任何時候「都不要失去你自己」，記住是以自己的活生生的情感在劇本的規定情境中行動。

　　著名電影表演藝術家趙丹在總結自己多年的表演創作經驗後也曾提出了他的表演體系的三段論：從自我出發進入角色；再現生活於角色，體驗角色的思想感情；而後尋找體現角色性格特徵的技法與手段，完成角色形象創作的任務。

　　在《電影藝術詞典》（修訂版）中，「從自我出發」的詞條解釋如下：史坦尼斯拉夫斯基體系術語，體驗派的重要創作原則；是演員運用自身的內部和外部條件或資質，從自我出發走向形象的創作途徑。完整的概念包括三點：從自我出發走向形象；在角色中以本人的名義動作；既成為別人又保持自我。「從自我出發」的基本要求是演員不能脫離自己的內心體驗去表演角色。演員必須在自己的內心情感中喚起角色所具有的真實情感，必須運用「假使」，在劇本的規定情境中真誠地問自己：假使我現在處於如此這般的情境中，我將如何行動？喚起「我就是」角色的感覺，使角色在自己身上活起來。

但「從自我出發」的創作方法也曾被一些人質疑。

「演員的表演創造由於強調的是從自我出發，對於演員自我與角色的個性、氣質距離小是可行的，而演員自我和角色個性氣質有著極大的距離時，就使得人物的塑造不鮮明生動了，因為自我與角色的差異太大，無法從自我出發中完成。」

「『學院派』的演員，常是受過正規訓練，學過史坦尼，戲路子正，表演質樸真實，行動貫穿；但真實有餘，生動不足，自我出發，不善於創造生動鮮明的人物形象。」並認為這是多少年來及目前表演藝術院校教學普遍存在的問題。

前蘇聯戲劇界也一直對「從自我出發」有著不同的看法。

……

北京人藝的演員們也曾對表演是否『從自我出發』進行過辯論，事後演員于是之還著文說道：「對於「從自我出發」的主張，我不一概反對，這種辦法也可以創作出好成績。但另一方面，如果只強調『自我』而不『出發』的話，也就很容易出現『無形象性』的毛病。」

(1)演員與角色的矛盾如何統一，應當採用什麼方法。一種觀點認為，強調了自我就很難表現人物，普通演員飾演英雄人物因為達不到英雄的思想境界而很難駕馭，而若扮演一個心裡骯髒卑鄙的人（如流氓、惡棍、叛徒）時，演員自己心裡又有障礙，認為這些人物中沒有自我，只能對其批判，或以人生觀、世界觀的不同而無法使二者統一。正如表演創作要身臨其境、設身處地一樣，演員不能脫離自己的內心體驗去表演，不能脫離自己的外形條件去造型，只能運用自身的內部和外部條件，也只能用自己的情感表達方式傳達角色的情感。正如史坦尼斯拉夫斯基所說：「『我』，正是『我』並且首先是『我』，應當借助於『假使』，沉浸到劇本的情境中去。」

(2)演員創作角色的鮮明性問題。從自我進入角色創作，不能停留在

「自我」上，還要「出發」走向形象的創作途徑。「要根據作者的意圖與風格體現出作者寫的那個人。不能僅僅是『我』，而應當是『他』。因此，為了塑造人物性格，需要注入自己對作者的理解、自己對作者所描繪的現實的理解和自己對今天現實的態度。」因此，這個「出發」和「過渡」是十分重要的，目的地是過渡到「角色」——作者筆下鮮明準確的人物形象。至於在創作中遇到的種種問題，如演員的塑造力差，本人與角色差距大而完成得不好，理解上的問題等等，不能完全歸罪於「從自我出發」走向形象的創作方法與道路。

「要學會塑造形象和演形象之間的區別，演形象通常是離開人物的行動，在那裡展覽人物的性格特徵。塑造性格是生活在形象中，是揣摸到角色的思想邏輯、性格特徵，並找到性格的體現形式，極重要的是琢磨人物的精神狀態。人物的精神狀態與性格的體現形式，我們是兩者都要。」

第四節　變劇作者的文學語言為演員口中說出的話

一、變劇作者的文學語言為演員口中說出的話

我們在表演練習、小品階段盡量要求大家少說臺詞，這不是說臺詞在影視表演中不重要，而是要盡可能地尋找動作敘事的可見性。慎重地運用語言，直到非說不可時，才準確地用語言表達出人物的心態，就更能顯出語言的重要性。我們要從內心發出的真正非說不可的聲音。當我們進入片段作業後，因為有了現成的固定的臺詞，初學表演者（甚至有些演員）就忙於記詞、背詞、說詞，而丟掉了人物行動任務的現象是常有發生的。

　　我們在前文反覆強調要研究劇本的臺詞，一切以劇本的臺詞提示為依據，但是要求學生不要輕易地去說出臺詞、背臺詞，尤其是在最初接觸劇本時，只要求按照一般化的意義閱讀文學作品，讀清楚，讀連貫，讀出作品的語言邏輯重音、語言的動作即可。這樣做是讓學生不要輕易地把自己和人物結合而用人物的語氣處理臺詞，防止輕易的結合把人物處理得不準確而形成一種不妥的開端。直到學生找到和把握了劇本的事件和人物的動作後，逐漸提出要求，或學生自然而然地表現出不將劇本臺詞準確地說出來就難以把握人物，直到此時，劇作者的文學語言就水到渠成地變成演員口中說出的人物的語言了。人物語言個性的捕捉不是表現在外部腔調、聲音上裝腔作勢的模仿，而是在研究人物的語言個性特徵後，真正地把它變成自己的語言（習慣）而自然地說出來。

　　還有這樣的情況，有的演員不嚴謹地按照劇本臺詞表演，或認為臺詞不夠口語化，不上口，而任意改動，說個大概的意思，自己還不以為然。如《雷雨》二幕魯媽對周樸園的一段講述：「誰知道我自己的孩子偏偏要跑到周家來，又做我從前在你們家裡做過的事。」說成「沒想到我的女兒又到你家做著和我當年在你家做的同樣的工作。」「工作」二字一加，時代背景全不對了，令觀眾啼笑皆非。

二、在臺詞中（感受言語視像）尋找人物動作的依據

　　劇本臺詞是表演創作的依據。進入片段練習，我們常講「不要背詞」，要研究臺詞。以劇本臺詞為依據分析和組織人物動作，通過對臺詞字裡行間的分析，既要從整體上把握人物的全貌，又要瞭解人物的經歷、性格，挖掘人物的內心世界，努力在語言的表述中派生出許多生動的表演細節。

　　臺詞分析法也是一種劇本分析的方法。它只有嚴格地和行動分析法相結合，才能夠幫助演員尋找和捕捉到語言的動作性。通常藝術院校在

組織教學時，演員進入角色創作階段後，因為課時太少，語言的行動性分析比舞臺行動分析還少，教學結果是模糊的。

片段排練開始後，在表演者為捕捉人物特徵所做的各種練習中，在大量具有創作衝動的即興式對人物感應的表演中，衡量與鑒別表演者是否在逐漸接近人物的特點，選擇的動作是否是人物的行為，最主要的依據就是劇本臺詞。

文學作品形式的多樣性，導致刻畫人物所採用語言手段的多樣性。一般來講，劇本（尤其是話劇本）刻畫人物的主要手段是臺詞，它包括人物的對白、獨白、旁白、心聲、解說等等。臺詞在劇本中不僅僅是交代情節發展的手段，它在刻畫人物性格，揭示人物的內心世界，展示人物之間的相互交流與關係的發展等方面都發揮重要的作用。

在進行片段案頭工作時，對作品進行一定程度的理性分析的依據是劇本臺詞，這無疑是重要的。但更重要的是，在大量的即興練習動作排練中，逐漸使人物更準確、更規範，其依據也必定是表現劇本事件的臺詞，而別無其他。

每位表演者的個人經歷不同，對生活的理解不同，個人的心理和性格特徵自然也不同。不同的表演者扮演同一角色，要解決本人與角色之間的差異，解決的辦法與途徑也各不相同。怎樣解決這些矛盾，達到相對的統一，只有以劇本為依據。

以劇本臺詞為依據去尋找、組織人物動作，既要通過對臺詞的研究，從總體上把握人物的全貌，又要通過字裡行間的臺詞，分析人物的經歷、性格，挖掘出人物的內心世界。如《雷雨》中推動戲劇衝突發展的繁漪與周萍，是新舊交替時期內涵極豐富的兩個人物，在他們身上，既有歷史的束縛又有新的追求，在心理與行為上有很多矛盾。怎樣把握繁漪的叛逆與周萍的歸順？透過臺詞可看出二人的不同經歷：繁漪是個受過新式教育的舊式女人，內心壓抑著一種野性，當時女性覺醒的標誌是對愛情的追求，她曾大膽地背叛了家庭和親人而與周樸園結合；周萍

則是從小在祖母嬌慣下沒有生活活力的「多餘的人」，他十分後悔自己曾經有過的愛，內心有著沉重的負罪感。繁漪與周萍的愛情悲劇，緣於封建重壓下人性被扭曲的病態發展。想準確地把握二人的行為動作，可將繁漪努力想恢復與周萍已經失去的愛情的心理動作為主導，並通過二人在全劇中的幾次對話來掌握。如繁漪對周萍採取的激將法式的談判、威脅，以及乞求、挽留、報復，直至最後表現出對自我追求的否定。這裡列舉幾句繁漪對周萍的話：「我在你們這樣體面的家庭已經十八年啦，周家的罪惡，我聽過，我見過，我做過。我始終不是你們周家的人。我做的事，我自己負責任。」

「你父親對不起我，他用同樣手段把我騙到你們家來……十幾年來就像剛才一樣的兇橫，把我漸漸地磨成了石頭樣的死人。你突然從家鄉出來，是你，是你把我引到一條母親不像母親，情婦不像情婦的路上去。」

「你不要把一個失望的女人逼得太狠，她是什麼事都做得出來的。」

「哦，萍，好了。這一次我求你，最後一次求你。我從來不肯對人這樣低聲下氣說話，現在在我求你可憐可憐我，這個家我再也忍受不住了。……我沒有親戚，沒有朋友，沒有一個可信的人，我現在求你，你先不要走——」語言動作，來自強烈的感受，來自言語的視像。生活中，當我們和別人進行言語交流的時候，總是以內心視覺見到所說的東西，然後才說出所見到的。如果是在聽別人講話，也是先以耳朵來領會聽到的，再產生視像見到所聽到的。這是一種視聽的規律。以上這些強烈的心理動作所產生的臺詞，既滲透著繁漪鮮明的個性，也有著她經歷的印痕，有著人物關係的發展變化。但作為扮演者說出這些臺詞時，首先要在自己心裡產生言語的視像，讓她有非說不可的願望，同時，她對改變現實處境的渴望與追求又必須通過演員的理解與處理，強烈地表現在她的外部動作上。

又如《地質師》二幕盧敬與洛明的對話。

盧敬：我問你，你給我寫了那麼多信，為什麼不寄給我？

洛明：……我拿不定主意。

盧敬：為什麼？

洛明：怕妳跟了我吃苦……

盧敬：你怎麼知道我能跟你……

洛明：別欺騙妳自己。妳愛我，從妳的眼睛裡我看到了這些。

盧敬（笑）：你這個自私的傢伙！（傷感的）……是啊……我一直猶豫不決，遲疑不前，或許是真的愛上了你了……（哭了）駱駝，你使我想起了父親……我總是站在窗口，望著北京車站上的時鐘，等待你回來……

洛明：還有兩個小時，我就要回油田去了……在繁華的大街上找不到石油，我的生命在遠方，在土地裡……

盧敬：駱駝，別忘記我……（哭起來）

表演者在理解和掌握了這些臺詞後，可以在排練中進行若干人物動作練習及人物關係練習，借此把握人物的經歷、個性及相互之間的人物關係。當通過這些練習使自己對人物有一定的把握後，再去做臺詞本身（片段）的排練工作，這樣既能把練習中可尋找到的若干細節豐富到片段臺詞中去，又不至於一開始因反覆地排練臺詞而束縛自己的想像力或因排練工作不得法使得臺詞僵化。

三、挖掘臺詞裡的潛臺詞

表演者在經過一個階段的動作練習後，逐漸要接觸劇本臺詞的排練，並逐漸把練習的隨意性、語言（對話）的即興式規範到人物行動與臺詞的準確性上來。在動作排練過程中，有一個「坐排」階段的做法，即演員初步有了人物的感覺後，再認真坐下來對詞，挖掘臺詞的動作

性，挖掘臺詞裡的潛臺詞。

小品與練習中的語言，常常是表演者在表演有機的行動中，在與對手的交流中產生並逐漸確立的。雖然有時在語言上還需提煉，在藝術性上還需潤色，但往往出自內心，是生活自然的，有動作性的。某些表演者一接觸片段時，就有些像鸚鵡學舌，似乎認為只要把劇本臺詞全部記住、背熟，就能把握住人物，演出劇本的事件來。其實不盡然。那些沒有深刻理解劇本臺詞的含意，只按臺詞表面意思說念臺詞的演員，對作品人物的理解必定膚淺，其表演趨於簡單化、表面化。所以，要真正念好臺詞，注意其含意的準確表達，認真挖掘潛臺詞。

潛臺詞是指角色臺詞字面上未直接表達的、潛藏在臺詞字句底下的真正含意。潛臺詞實際上是人物性格的心理體現，是人物整體風格的局部透射。潛臺詞是緊緊依附臺詞而存在的，它是作者沒用文字寫在劇本裡，卻需要演員從作者規定的人物臺詞中準確表達出來的言外之意。「它是在臺詞字句底下不斷地流動著，隨時都在給臺詞以根據，予臺詞以生命。」「在創作的時候，臺詞來自劇作家，而潛臺詞是來自演員的。如果不是這樣的話，觀眾就不必費力到劇場裡來看演員表演，坐在家裡讀劇本就行了。」俗話說：「聽話聽音」，它是人物語言的思想實質。正如美學家王朝聞所說：「正因為劇作家所用來表現自己的認識的形象是含蓄的而不是直率的，他才給演員提供了有所發現的創作自由。而演員的發現在表演上是有所控制的，他才給觀眾提供了有所發現的欣賞的愉快。」

同樣的臺詞有時卻常有不同的潛臺詞含意。有時臺詞表面意思和內在含意相反，有時是人物說的和想的並不一致。因此，演員在進行角色創作時，必須根據劇本臺詞和作者提示，尋找到人物說念這些臺詞的思想動機，深刻地挖掘出作者要表達的潛臺詞，這樣才能符合劇本規定情境，塑造出人物的真實性格。

劇本的潛臺詞是演員創作形象的基礎，是人物行動的心理依據。一

些強烈的心理動作和言語動作往往都潛藏在臺詞後面，潛臺詞是劇本語言的生命。演員只有在明確角色的任務並在動作中獲得人物的情感後，才能在臺詞裡準確地表達出潛臺詞含意，使人物語言鮮明、生動、準確而富有光彩。

所以，在片段學習階段，在臺詞中尋找人物動作的依據，必然落實到對語言行動性即潛臺詞的挖掘。這是演員把握角色心理指向力度的重要的外部技巧的展現。

《雷雨》一幕繁漪首次登場與四鳳對話，既是主僕關係，又是情敵，在對話中，常隱含著另外的話。（四鳳拿一把大蒲扇給繁漪，繁漪望著四鳳，又故意轉過頭去。）

繁漪：怎麼這兩天沒見著大少爺？

四鳳：大概是很忙。

繁漪：聽說他也要到礦上去，是嗎？

四鳳：我不知道。

繁漪：妳沒有聽見說嗎？

四鳳：沒有，倒是侍候大少爺的張奶奶這兩天盡忙著給他撿衣裳。

繁漪：你父親幹什麼呢？

四鳳：不知道。他說，他問太太的病。

繁漪：他倒是惦記著我。（停一下，忽然）他現在還沒起來嗎？

四鳳：誰？

繁漪：（沒有想到四鳳這樣問，忙收斂一下）嗯——大少爺。

四鳳：我不知道。

繁漪：（看了她一眼）嗯？

四鳳：我沒看見大少爺。

繁漪：他昨天晚上什麼時候回來的？

四鳳（紅臉）：我每天晚上總是回家睡覺，我不知道。

繁漪（不自主的）：哦，妳每天晚上回家睡！（忽而抬起頭來）這

麼說，他在這幾天就走，究竟到什麼地方去呢？

　　四鳳（膽怯地）：您是說大少爺？

　　繁漪（注視四鳳）：嗯！

　　四鳳：我沒聽說。

　　繁漪：他又喝醉了嗎？

　　四鳳：我不清楚。（想找一個新題目）——太太，您吃藥吧。………

　　在以上這段臺詞對話中，是繁漪觀察到周萍與四鳳之間微妙的關係，按捺不住自己對周萍的思念，想從四鳳嘴裡打聽到有關周萍的情況，並觀察四鳳的態度。而四鳳則是剛從父親（魯貴）那裡知道大少爺曾與太太「鬧鬼」，而極力在太太面前回避自己和大少爺之間過於親密的關係。優秀劇本中的臺詞，常具有豐富的含意與潛臺詞，演員的再創造，一定要認真地研究臺詞，把其豐富的內涵表達出來。

四、組織人物的內心獨白

　　能否挖掘出臺詞的真正含意，決定因素是表演者能否把握住人物此時此地的心態，包括說臺詞時的間隙與聽對手說話時的整個表演過程中人物的心態，也包括人物在劇本規定情境裡的單獨行動過程，要很好地組織人物的內心獨白。

　　內心獨白和潛臺詞一樣，是劇作者沒有寫在劇本臺詞表面的文字語言中，卻需要演員在人物創作時以臺詞為依據，進行挖掘再創作，將人物的性格準確地體現在表演行動中。內心獨白是指人物在劇本出現的場景裡對主客觀規定情境判斷思考的意識活動，是人物在內心思索而沒有實際說出的語言，是一種「心中的話」。內心獨白是由演員在創造角色過程中，對人物的內心思想感情進行深入挖掘後，以人物所特有的思維方式設計並融合滲透在角色的心理和形體動作過程中，它使人物的外部形體動作和語言與人物的內心活動成為有機聯繫的整體。組織角色的內

心獨白是表演的內部心理技術之一，是演員為掌握人物的內心思想感情而運用的一種手段。正是由於組織了恰當的內心獨白，才使人物的語言表達得準確、有根據，使人物在沉默無言的交流和動作過程中表現得生動、有內容。

如《地質師》二幕的開始，羅大生來到分別三年的老同學盧敬的家。劇本的提示是這樣的：盧敬（接電話）……是你嗎？天哪！真的是你嗎？終於回來了……你現在在哪兒？樓下？那你為什麼還不上來，讓我在電話裡和你廢話！快上來，我等你！當然……我還是一個人。（放下電話，有點慌亂，突然笑了，接著又有些傷心，照了照鏡子，試著把屋子整理一下。此時傳來敲門聲。盧敬快步走到門邊，但又返回原處，稍平靜了一下。）

盧敬：請進。

（羅大生推開門。他穿著舊軍大衣，圍著圍巾，肩頭灑滿雪花，臉黑了，還隱隱地生出了鬍子。他手裡拎著旅行袋，默默地站在那裡。）

盧敬：幹麻站在那兒？快進呀！

羅大生：我……我……真想擁抱妳。

盧敬：還是握握手吧……勇士。（主動走過去）

羅大生：我夢想著我們重逢的這一天。

盧敬：我也是……

（羅大生和盧敬緊緊握手。盧敬幫羅大生脫下大衣，掛好。）簡短的一個老同學見面的興奮場景，在作者的提示和人物的對話中，尤其是括弧裡的作者提示，揭示了人物豐富的內心活動和人物之間微妙的關係。演員要把二人見面時的激動、難以控制的情感通過動作展示出來，必然要準確地組織好人物的內心獨白。

接下來的一段戲更是如此。

羅大生：領導特別看重我！（發現盧敬有點異樣）這些年妳生活得怎麼樣？……有沒有什麼變化？

盧敬：我在咱們學院地質系，教大學一年級。

羅大生：挺好吧？

盧敬：生活不能應有盡有，一切如意——至少我沒能像你們一樣，悲壯一次。

羅大生（動情的）別這麼想。我回來了……這不是我的錯。要是……我們能在一起……妳知道，我愛妳……

（撫摸著盧敬的手，比常禮久了一點。）

盧敬：（抽回手）我得去做飯了。

羅大生：好。

盧敬：什麼好？

羅大生：做飯的時間選得好。（兩個人對望著，突然沉默了。）

這一段對話，人物的內心活動更加複雜，人物關係的發展變化更加微妙。尤其是臺詞中的「……」代表很清晰的內心獨白，把二人的情感準確地表達出來。

內心獨白與內心視像不同。史坦尼斯拉夫斯基說：「只要我一指定出幻想的題目，你們便開始用所謂內心視線看到相應的視覺形象了。這種形象在我們演員行話裡叫做內心視像。」內心獨白是演員的創作活動，是一種技巧。內心獨自組織得體就能激發演員情緒流動，避免表演情緒。劇作對此只有模糊的指向，演員對此則必須是具象的。這是演員的表演功力所在。

演員組織好人物的內心獨白，可以集中表演時的注意力，上場前排除雜念和內心的緊張情緒，獲得人物應有的內心感覺。正如人們常說的，演員要有把自己「哄騙」進規定情境的本事，喚起自己的創作想像。

人物的內心獨白是一種複雜的思想意識活動，正如生活中人的思維活動一樣，有時是以無聲的語言方式構成的；有時長時間的思考，只是緩慢地探求一個問題；而有時一瞬間的思索則包含閃電般的千變萬化，

腦海中出現若干畫面或聲響。演員在組織人物的內心獨白時，開始常常要經歷用語言形式去思索、記錄的階段，但由於正常人的大腦意識反應活動與語言表達速度的時間不等同，表演時若完全運用語言形式的速度來重現、組織人物的內心獨白，勢必會造成表演的拖沓、鬆懈和失敗。因此，表演應遵循生活中意識活動的形式去進行。當人物的內心獨白在演員腦海裡真實而自然地產生出來的時候，也正是演員逐漸獲得人物在規定情境裡正確的自我感覺的過程，這時表演者的一舉一動、一言一行就是舉止自如、生動有機的人物動作了。

　　二十世紀五〇年代，大陸著名演員金山為演出名劇《萬尼亞舅舅》，在準備角色期間，把人物的潛臺詞與內心獨白用筆錄的形式寫下了十餘萬字的筆記，演出之後他把這部手記交由中國戲劇出版社出版，書名為《一個角色的創造》。他在書中講明：演員生活在人物的規定情境裡，人物的自我感覺裡的潛臺詞、內心獨白，「絕不是要演員在臺上講了一句臺詞就停半天，等自己默誦完了『潛臺詞』或『內心獨白』以後再講第二句臺詞。我認為一個人在生活中的內心活動，有時被敘述起來雖然很多很長，但當演員把它們體現於舞臺時，僅僅是，也只能是一閃眼的工夫就夠了的」。「這個手記的記述過程和記述形式，只是為了我（演員）本身的需要才產生的，這也絕不是意味著一個演員在創作人物時，必須要按照這個辦法做。」「手記的寫成，不等於我的人物創作已經完成，我將隨時把自己的新的感受補充進去，使人物的創作得到不斷的改進和發展。」金山作為一位有豐富表演經歷的藝術家，在接演一個新的角色時還能不斷探索，這種嚴肅認真的態度和方法是值得我們學習的。

第五節　再談組織「這一個」人物的行動與深化規定情境

一、「這一個」的關鍵是：我要「怎麼做」

　　在表演教學裡，曾不斷引用恩格斯在指導藝術創作時的一句名言：「一個人物的性格不僅表現在他做什麼，而且表現在他怎麼做。」「做什麼」與「怎樣做」即我們常講的人物的任務（目的）與動作（手段），也是我們所說的「動作三要素」的內容。人物「做什麼」常是劇本規定好的，而「怎樣做」則是演員在處理「做什麼」時融入自己的理解和體現。表演要塑造鮮明的人物性格，「這一個」（不是這一群）在「怎麼做」時，要有鮮明的個性，要在對待複雜的社會事物中表現出自己獨特的方式和手段。因此，演員要認真分析劇本對人物的描述（在人物的行動與臺詞中找到「怎麼做」的依據，分析研究人物的性格形成的歷史，人物所處的環境以及人物之間的相互關係），才會將人物行動組織得鮮明、生動，具有獨特的個性色彩。除了在人物的行動中找到「怎麼做」的依據，準確分析研究人物之間的關係外，還要依據人物對待戲劇事件的態度來判斷和尋找人物性格的特點。只有確定人物的性格，才能建立人物行動的方式、力度和「動作」色彩。此外，還應深刻地挖掘出劇本中沒有標識出的那種幕後的社會的文化屬性和生理機理等方面的內容，深化規定情境，使本來模糊的地方清晰起來，以凸現出「這一個」。

　　例如，在中共建政十周年的《青春之歌》、《紅旗譜》、《風暴》、《聶耳》中，都有革命青年在鬥爭中加入共產黨的場景。怎樣將相似的場景表現得不雷同，讓表演更真實生動，裡面大有學問。影片《聶耳》放映後，青年演員趙聯曾寫信向扮演聶耳的趙丹請教。趙聯說：「聶耳在知道自己被批准入黨後，先默默地低下頭，片刻，然後

才慢慢地、激動地抬起頭，內心似有無限深情，凝視著他的入黨介紹人……這一處理，很有特色，很不一般化，與其他影片表現入黨迥然不同，而且比文學劇本的描寫豐富得多。因而，希望（趙丹）談談是如何設計這一動作的，如何能夠突破一般化，能夠不雷同，不重複。」

趙丹以「這一個」為題給趙聯回覆，講道：「你提的是一個具體的問題。實際上是一個如何尋找典型動作與具體的細節，來刻畫人物的性格、心理，從而使之能成為真實、生動、豐富、深刻的藝術形象的問題。」「對於一個演員的角色創作來說，不外乎這樣三個方面：做什麼？為什麼做？怎樣做？」「現在，有些演員在銀幕上之所以給人一般化的感覺，這往往是在完成做什麼、為什麼做之後，就認為自己的創作已告完成了，至於『怎樣做』這方面的創作努力卻不夠。」「演員創作的三方面，果然都是重要的，有聯繫的。但是，唯有解決了『這一個』人物『怎麼樣在做』的問題，人物才可能有鮮明的獨特的個性。因為，做什麼，為什麼做，往往是出於某種共同的原因，唯有『怎樣做』卻是因人而異，不同的人就會有完全不同的表現方法。抓住了『怎樣做』，人物形象的與眾不同的『這一個』才能被描繪出來。」「做什麼，為什麼做，又是在案頭工作中就能完成，彼此區別不大，但是，『怎樣做』卻是一個演員不同於另一個演員的關鍵所在，他們的修養、技巧、技術都將在這一點區別高低。」

軍旅戲劇，在處理與表現「這一個」怎麼做上比一般戲劇難度大，原因是，在描寫部隊戰士的生活時，戰士的服裝相同，年齡相近，執行任務和目的統一等，似乎是難以表現個性眾多的「這一個」。但優秀的影視劇作品，如電影《董存瑞》、《上甘嶺》、《冰山上的來客》、《張思德》，話劇《英雄萬歲》、《霓虹燈下的哨兵》中的人物群像，眾多的「這一個」都是那麼鮮明、生動、毫不雷同。如《董存瑞》中的董存瑞、致振標、牛玉河、王海山、老班長、趙連長等，《霓虹燈下的哨兵》中的童阿男、陳喜、趙大大、洪滿堂、魯大成等，這些人物被成

功塑造，除了劇作的生活基礎厚實、人物性格鮮明外，與演員對部隊生活熟悉，對人物性格的準確把握並找到了「這一個」的完美體現是分不開的。

在描寫中共建政後的知識份子的影片裡，《人到中年》中的陸文婷、《黑炮事件》中的趙書信、《蔣築英》中的蔣築英與路長琴、《橫空出世》中的陸光達、《袁隆平》中的袁隆平，在處理與表現「這一個」上都有獨到之處。人物身上既具有知識份子的特性，各自也有「這一個」的鮮明特點，因而生動感人。

二、深化與活躍規定情境是人物行動的依據

「能給予已創作出來的角色內心生活以補充的那種虛構，我們稱之為『規定情境』」。「為了角色，我們需要什麼呢？需要使規定情境始終活躍著，需要感受到規定情境。別人對你說：『請你像昨天那樣來感覺今天，像今天那樣去感覺明天』，你是做不到這一點的，但你可以將在某種規定情境中做過的形體動作鞏固下來，而當你開始重複形體動作的時候，對各種規定情境的感覺就會回來，形體動作也就成為情感的定影液。」史坦尼斯拉夫斯基的這段話說明，規定情境不僅使我們的「假使」動作成為有根據的行動，而且要不斷地深化與活躍它，讓它成為我們內心生活的客觀依據，持續不斷地作為人物內心生活與動作的依據。

動作與規定情境，是我們在表演基礎元素訓練階段就需要不斷磨煉的表演藝術的核心技巧。我們說，在現實的社會生活裡，沒有離開規定情境的動作。人的一舉一動，都是在非常真實、具體的某種情境之中產生的。作為社會的人，只要考慮「我」在面臨這種情況下怎樣去行動，完成「我」需要做的事即可。但當我們進入表演狀態後，因為是在假定的虛擬情境中動作，同時，演員又是以角色的名義在動作，規定情境只

能靠演員在內心想像中產生的信念，假想它的客觀存在：時間、地點、事件、人物之間的關係等。這種在假定、虛擬的情境中建立的信念是很容易被動搖和破壞的，而使我們的（人物的）動作失掉依據。為了使我們的（人物的）動作更真實，更充滿活力，我們必須不斷地深化與活躍規定情境。練習與小品階段的規定情境是由表演者自己設定的，規定情境的信念比較容易建立；進入作品片段的學習階段，要表達一部作品中人物的規定情境，就需要不斷地對它進行挖掘、深化與活躍，使其成為真正存在和影響人物動作的依據。動作是可見的，是由演員的肢體活動組成的，規定情境是通過人物對虛擬情境的客觀感受表現出來的。表演者只有把劇本中描述的情境變成自己真正的身臨其境、感同身受，才能使其成為自己動作的依據。一般來說，演員在經過一段時間的技巧訓練後，在假定情境中掌握形體動作和言語行動的邏輯是能夠做到的，但怎樣深入人物內心的精神生活，使劇本的規定情境更加明確和深化，則必須經過反覆的練習。否則，僅是演員對劇本情境進行「一般化」理解後的自己的技巧行動。

深化並活躍規定情境的途徑有以下幾種：(1)反覆研究劇本中人物活動的背景、年代以及日常生活的情境；(2)反覆研究能說明那個時代人們的心理和行為的特徵，人物的外貌、個性以及人物之間的相互關係等；(3)人的意識是由他的社會存在決定的，表演者應當研究自己所扮演角色的各個方面能說明其特點的細節；(4)研究作者為什麼要這樣寫，理解作者的構思和作品的風格特點。作者對生活、對劇中的事件和人物的看法，是我們理解把握的關鍵。只有把以上這些理解清了、研究透了、弄明白了，真正的感受才能來到，人物的動作才會更鮮明、生動。

話劇《駱駝祥子》中由于是之飾演的人力車夫老馬，在劇中僅有兩場戲，是個總共上場十幾分鐘的小角色。劇本提供的創作依據也並不多，讀完劇本，于是之寫申請飾演老馬，申請書的字數比角色臺詞可能還多些。于是之對這個角色之所以情有獨鍾，是因為他自幼與車夫為

鄰，他住的胡同裡就有個車廠子。「我覺得我應該演他們。我的出身，叫我更喜歡文藝作品中寫的下層的人，能夠寫出小人物的哲理來。」為演好這個角色，于是之以自己豐富的生活閱歷充實人物細節，付出了很多創造性的勞動。「他怎樣才能獲得老、冷、餓的自我感覺？勞動。沒有別的竅門或快捷方式可找，只有不斷的觀察和體驗。他自第一次聽完劇本後，就開始了這些勞動。他回憶過去的老人；他到前門外或在市場的茶館裡與老車夫交朋友，瞭解他們，觀察他們；他還從小說原著中搜集到大量與老馬有關的材料，然後一次又一次地去琢磨、去排練，像沙裡淘金一樣，找到了他出場後第一分鐘的自我感覺。這一分鐘與他整個貫穿動作不能分割，這一分鐘的真實不是出場才開始的，而是他在上場前所體驗的一系列生活的繼續，也是他上場後一系列語言動作的起點。」在西北風呼嘯的嚴冬，他那搖搖欲墜的身子，顫悠悠地蹣跚進來，沒來得及坐下就暈過去，又被救活過來；寒冬臘月天，烤火取暖，憨厚、慈祥地撫慰別人的創傷，對待小孫子的舐犢之情等，使老馬的形象真實可信，讓觀眾看到了一個鮮明生動的、在生死線上掙扎的老車夫。于是之曾說：「我把假的演活了。」老馬這個形象的成功不是偶然的，十幾分鐘的卓越表演是演員付出了巨大的努力去深化與活躍規定情境的結果。

第六節　在動作中把握表演時空

一、把握表演時空，認識戲劇時空的假定性

演員是舞臺的主人，應能在舞臺上展示豐富複雜的人生。人生大舞臺，舞臺藝術的時空假定性是演員與觀眾之間的審美認定，「戲劇藝術在長期的發展進程中，逐漸形成了假定性的特殊表現範圍和表現形式。

如處理舞臺空間的假定性方式等。『假定性』的含義在於對生活的自然形態進行變形與改造，使形象與它的自然形態不相符。在戲劇藝術中，諸方面的假定性程度唯一的限度就是與觀眾之間的『約定俗成』……」《中國大百科全書・戲劇》，假定性是演員在舞臺上展示生活的重要依據，要認識和大膽地運用戲劇時空的假定性。

　　在我們的訓練中，經常強調的是，要在作品的規定情境中真實地生活，演員通過真實情感的表露打動和感染觀眾。演員要在自己的表演中營造一種真實的氛圍。但是，即使再大的舞臺也僅有幾百平方米（何況學生的表演訓練場地、教室更是小得多），而另一方面，舞臺又是一個可以無限變化的空間，要真實地表現豐富的社會生活和人生百態，談何容易。舞臺的表演行動並不等於生活行動。表演是在虛構的規定情境中進行的。在基礎訓練與小品階段，這種虛構是演員在自己的假想中；進入片段練習後，這種虛構就由劇作家的創作預先規定了，並且應符合劇場藝術的特點要求——既有藝術表現力，又能為觀眾的審美所接受。導演和教師們會在要求學生情感真實的同時，要求學生認識舞臺表演空間和時間的假定。

　　追求自然的寫實主義戲劇，其舞臺空間佈置得十分寫實，「為了使一堂佈景能動人、真實並具有特點，首先應該按照可見的事物進行裝置，無論是一個風景場面或是一間內室。如果是一間內室，應該在四面建造，有四堵牆；不必為第四堵牆擔心，為了使觀眾看到室內在進行的事情，第四堵牆以後將會消失」。《雷雨》的演出，「無數的舞臺演出為它結構了逼真的周家客廳，牆壁、門窗、傢俱、擺設，甚至頭上的頂棚和吊燈，事無巨細，應有盡有，實可謂「四堵牆」式環境空間的典型」。而當代戲劇革新家彼得・布魯克（Peter Stephen Paul Brook）在他的《空的空間》（*The Empty Space*）一書中，第一句話則是：「我可以選擇任何一個空間，稱它為空蕩的舞臺。一個人在別人的注視下走過這個空間，這就足以構成一幕戲劇了。」正如童道明先生所說：「一個空

蕩蕩的舞臺，由於演員的富於想像力的表演和觀眾運用想像力的觀賞，無形變成了有形，劇作家正是通過這種『有形』的外界動作的世界，進入觀眾的內心感受的世界。空蕩蕩的舞臺上不僅能容納整個世界，也能表現人的一切方面。這是戲劇的魅力所在。」

先由十六世紀文藝復興時期義大利戲劇理論家提出，後由法國古典主義確定和推行的「三一律」，規定劇本創作必須遵守時間、地點和行動的一致，即一部劇本只允許寫單一的故事情節，戲劇行動必須發生在一天之內和一個地點。「事件的時間應該不超過二十四小時。事件的地點必須不變，不但只限於一個城市或者一所房屋，而且必須真正限於一個單一的地點，並以一個人能看見的為範圍。」到了二十世紀，這種戲劇創作必須嚴格遵守的金科玉律早已被多元的戲劇創作所代替。戲劇時間帶有極大的假定性。由演出時間、戲劇時間、感受時間三重含意構成的舞臺時間，隨著戲劇藝術的發展也在不斷變革著。綜上所述，戲劇時空的假定性——這種與觀眾的「約定俗成」也是可變的。

同樣一間表演教室裡，幾塊積木、幾片屏風的搭造，可以成為二十世紀二〇年代的周公館（《雷雨》），也可變成九〇年代的盧敬家（《地質師》）；可以是中國古代忠心救孤的程嬰家（《趙氏孤

話劇《地質師》　　　　　　　　　　唐國強宋曉英在話劇《趙氏孤兒》中

舞臺空間的假定性，可以營造一個實而又實的環境空間，也可以成為一無所有的空的空間，通過演員的表演讓觀眾產生藝術的想像，相信舞臺空間的變化。

兒》），也可能是外國古代哈姆雷特的王室（《哈姆雷特》）。舞臺空間的假定性，可以營造一個實而又實的環境空間，也可以成為一無所有的空的空間，通過演員的表演讓觀眾產生藝術的想像，相信舞臺空間的變化。學習表演，要展開藝術的想像，充分發揮舞臺假定性的魅力，學習、掌握多種多樣的舞臺空間的構成，寫實與寫意相結合，嘗試著開拓舞臺空間新的表現形式。虛實結合，從而更好地表現現實生活。

　　舞臺上的時間，可以是僅等同生活裡的兩小時、一天，也可能是幾年、幾十年、半個世紀、一個人的一生。舞臺上的空間和時間的變化非常巨大，舞臺上事實事件的發展千變萬化。演員在舞臺上的行為是以生活中人的行為規律為基礎的。創作開始於「假使」，也就是從現實生活的領域轉入想像的生活的領域。在一些完全寫意的舞臺處理中（戲曲常用這種手法），空蕩蕩的舞臺上一無所有，但通過演員的表演，觀眾可以感受到舞臺環境空間的千變萬化。在舞臺的假定時空，要隨劇本情境要求調動自己（人物）的情感。這些都是演員所需的表演功力。

　　總之，戲劇美學中的時空，比現實時空要廣闊得多，可以有無窮無盡的變化。對於演員來說，應注重現實時空和心理時空的關係，因為戲劇情勢的變化會引起緊張度的增減，從而影響演員在創作角色行動的節奏上和速度上的處理。演員用動作與調度展示規定情境，會使藝術時空變化萬千。

二、組織表演動作的時空規則

　　我們講述戲劇、影視劇的表演特性，強調它區別其他表演的特點是，它的紀實逼真、生活實感（微相功能）最接近於原生活形態。動作是表演藝術的實質，學習表演就是學習組織動作技巧——把生活中正常人所具有的情感表達的本能，作為一種在意志控制下進行表述的技術。生活動作與表演動作究竟有哪些異同點呢？

1. 生活中的動作——人的所作所為，離不開具體的人，動作在具體的時間、地點（空間）中產生。表演動作亦是如此。但，生活動作的目的是（動作的人）為達到生活理想、願望、企求的真實動作、本能動作；表演動作的目的是（動作的人）為塑造藝術性格，再現生活中的人產生藝術美的仿生活形態、生活實感的假定動作、技巧動作。

2. 生活動作是真實、自然地產生的，有為生存的實際意義；表演動作是仿生活真實、自然的外貌的一種藝術假定，是一種（不求動作實際所需要）類比的假定。

3. 生活動作是瑣碎、零散的自然狀態，內心有時是無形的；表演動作是提煉、概括（典型化了）的，動作的內心需要藝術地外化為可見的，追求鮮明可見。

4. 生活動作是在無限的時間，自然有序地在生活自然規律中完成動作過程——動作組合，如生火、掃地、做飯、吃飯、工作、學習、睡覺等。表演動作是在有限的時間，藝術地展現動作組合，既要符合生活的邏輯順序，又必須有藝術的「剪裁」，不能自然照搬，必然有對生活時間的壓縮與省略。除了在動作過程中和觀眾達到共同認定外，戲劇常可通過暗轉、場景、幕次變換等把時空進行切換、組接，影視劇則常可通過鏡頭變化、場景銜接等表現生活時空的變化。兩個小時的戲劇和電影可講述生活中的一天，如《雷雨》、《黃土謠》、《過年》、《十二小時奇蹟》、《七天七夜》等；也可講述延續數月的一件事，如《秋菊打官司》、《北京人》等；還可講述幾十年至一個人的一生，如《茶館》、《小井胡同》、《地質師》、《大雪地》、《我這一輩子》、《九香》、《茉莉花開》、《長恨歌》、《全家福》、《風刮卜奎》等。

5. 生活動作是在無限的空間，自然有序地達到預期目的即可，無需考慮與動作環境之外的任何空間關係。表演動作是在舞臺上、鏡頭裡

的有限空間中存在，演員除了要再現其動作外貌，達到動作本身的真實、協調，讓觀眾認定，而且還要有審美意識，表演空間應有平衡感，具有整體造型美感（高、低、正、側，聚散變化、錯落有序的空間劃分，讓觀眾有一種欣賞藝術的視覺美感），這些在生活動作中是不需要人們去考慮的。表演動作是表演動作的人外部動作設計的延伸，是一種有機的舞臺調度、場面調度，表現出一種生活、自如而真實的假定，應是不露技巧和痕跡的。

6. 生活動作完全是個人在此時、此地、此事的正常感覺下進行的。對個人來講，是他最自然、省力的表露情感的行動動作狀態；表演動作是在規定情境中，以某一個人在某個年齡段（老、中、青）應有的正常感覺下進行。對演員來講，進行某個人物的表演動作，有時要掩飾自己而努力地表演「他」的自然狀態下的體態，如《茶館》、《大宅門》、《康熙王朝》中的于是之、斯琴高娃、陳寶國、陳道明，《長征》中的唐國強，《周恩來》中的王鐵成，《秋菊打官司》中的鞏俐，《金婚》中的張國立、蔣雯麗等，都成功地塑造了角色。

7. 生活動作的內外心理形體是自然有機統一的，受動作目的支配控制，不存在動作的人的兩個「自我」的關係。表演動作應有前提，那就是藝術的本質之一是虛構，可著重強調逼真。表演是演員在對人物的體驗，在想像假定中模仿人物外部動作，建立內心感受，達到人物動作的內外有機結合；在外形逼真、內心有充實感受的同時，又需要有理性控制（處理好演員「第一自我」與人物「第二自我」的關係，表演中的打、殺、愛、恨要和生活動作的心理有明顯區別）。

8. 生活動作是人在生活環境裡按照此時、處地，處理此事的態度，按照本身自然的節奏、速度在動作；表演動作則是演員在理解把握「這一個」人物後，對他的處事態度進行藝術的設計，以角色的名

　　義進行張弛有度的動作。

　　明確生活動作與表演動作的異同，處理好表演動作與藝術時空是表演外部技巧的重要方面。藝術時空不等同於生活時空；藝術時空在表演中，常體現為節奏的張弛有度和場面調度的變化有機。

　　劇本結構本身對表演動作與藝術時空的關係有一定的制約，導演風格也必然對演員的表演動作有一定的影響（例如，導演會在節奏、調度處理上給演員一些有指向性或規定性的限制），但一個好的演員，會以豐富的藝術修養和很好的「悟性」去領會編導風格，主動地進行生動的表演創造。

　　在組織表演動作時，真實地再現生活，造成逼真的生活幻覺，從生活的真實再現中求其生動性，求其藝術的美感，是演員組織表演動作的目標。

三、外部動作和調度的產生與設計

　　選擇鮮明的外部動作和精彩的舞臺調度，揭示所扮演角色的內心生活，是表演者應掌握的外部技巧。它屬於表現力的重要方面。

　　外部動作是相對內心動作而言的，二者應是辯證統一、相輔相成的關係。好的表演總是「動於衷而形於外」。演員既要能把握角色豐富而細膩的內心情感，也能運用各種手段將情感充分地展示給觀眾。但表演作為一門藝術——視聽造型的藝術，單純依靠內心情感的自然流露還不能達到「最佳」，尤其是演員創造的是一個藝術的「活人」，要受藝術時空的限制，只強調真實的、良好的自我感受而「不要表演」便能出「戲」是不可能的，雖然這些內心生活的獲得，對人物的理解、想像、信念都能幫助演員建立人物的自我感覺。演員有了較好的自我感覺，也能在行動中誘發出、即興產生一些可取的外部動作。但假若演員只憑藉這些自發產生的人物的外部表現，往往是很不夠的，還必須煞費苦心地去琢磨，

精心設計。這個琢磨與設計必須是以人物性格為依據，以人物所處規定情境為前提。如電影《列寧在十月》中演員瓦甯所扮演的衛隊長對小梳子的多次運用，《沉默的人》中，演員里諾・凡杜拉在受審時聽到兒子已摔死時眉毛微微地一蹙，這些設計都展示出人物的性格，前者風趣、幽默、機警、從容，後者則深沉、壓抑，都十分符合人物此時在規定情境中的人物動作。又如，影片《過年》中丁嘉麗扮演的大嫂躺在炕上嗑瓜子、吐瓜子殼的姿態，葛優扮演的大姐夫與二弟的對象握手，緊緊不放，色迷迷地瞅著她的眼神；影片《相伴永遠》中，王學圻、宋春麗扮演的李富春、蔡暢隔著窗玻璃，二人雙手緊緊貼在一起，難以離去的動作設計等，這些都鮮明生動、真實可信地展現了人物性格。

　　外部動作的產生必須符合此人、此地，也就是要有鮮明的個性屬性，因此不能一般化地去表演，或用一些概念化的手勢和動作去表現人物，而必須在有了充實的內心生活後，在外部動作的設計上下工夫。

　　場面調度（在影視作品中分為鏡頭調度與場面調度，在戲劇藝術中也稱為舞臺調度），一般是指導演對場景演員的行動路線、位置和演員之間的交流等表演活動所進行的藝術處理，給觀眾一種造型美感的藝術構思。其特點是：一方面，它是依據劇本內容、人物性格與心理活動、人物關係與所處環境關係等形成的；另一方面，又要達到從觀眾的角度看能最好地表現劇情的視點，具有藝術審美特徵。導演的藝術構思對刻畫人物性格、揭示人物內心、渲染環境氣氛、創造特殊意境等都起到積極的作用。由於它直接在演員的表演行動中體現，作用的發揮常取決於演員的表演，所以它也是演員表演藝術重要的外部技巧。有時，演員對某場戲的表演感到束手無策時，也常希望導演給個調度以便使戲「活」起來。這說明演員必須懂得調度，善於接受導演給予的調度。

　　史坦尼斯拉夫斯基批評過去的舞臺調度是導演在演員拍戲之前制定好的，排演時以現成的形式提供給演員。他說：「舊的舞臺調度方法，導演是獨裁者。我至今還在進行鬥爭反對這種獨斷專行。新的舞臺調度

是由導演依靠演員共同制定的。」演員在案頭工作後，對人物有了理解，又在無數次接近人物的行動練習中，逐漸靠近了人物，當著手對劇本事件進行行動分析時，就開始表演空間位移了，演員的表演在不斷地選擇和調整變化著，尋找最佳行動方案，把自己與周圍的真實環境聯繫起來。而後演員深入劇本的規定情境、人物關係、事件和任務中，明確自己的行動線，對每個舞臺事件就找到了最有表現力的造型處理。

人物在規定情境中的有機行動、對發生事件的判斷以及人物之間的交流都會自然產生有位置變換的行動路線，人物外部動作的幅度變化等也都自然形成了最初的場面調度，這些往往是由人物所處的角度形成的。此外，演員還必須從觀眾的審美感受來考慮自己的造型，從人物的相互感應中產生動靜的變化、位置的變化，以形成同一舞臺或電影場面間人與人、人與景的和諧統一。因此，懂得一些戲劇與電影場面調度的基本常識，加強戲劇與電影表演的造型觀念，再進入片段階段的排練是十分必要的。

富於表現力的舞臺調度往往是演員在排演過程中，在規定情境的有機行動中，無意地、自然而然地產生的，是對手之間生動的相互作用和他們對劇本事件正確感覺的結果。「真正的演員從來不會滿足於盲目地執行導演所指定的舞臺調度。他既遵照劇作者和導演的指示，同時與自己的對手合作，自行構成舞臺調度。甚至在導演提出舞臺調度的情況下，演員也不應當機械地再現，而是要創造性地領會，使它成為自己的舞臺調度，並以自己的情感，為規定的造型外形提出根據，並加以豐富。」「舞臺調度應當在排練過程中作為導演和演員共同創作的成果而形成。只有這樣，它才能體現對手的相互作用的一切微妙之處，體現他們的創作的獨特的特點。」

因此，演員既要能從人物與規定情境出發，設計出符合劇情發展的生動的場面調度，又要善於把導演的提示和要求體現在自己的表演中。

調度對於演員來說，應主要掌握和理解兩個方面：一是導演在敘事

中建立的焦點，角色當然是這個焦點的主體，但焦點的建立和轉移的依據是敘述和製造戲劇或影視劇的情勢；二是演員在這一調度中應將角色最鮮明、最有表現力、最能突出性格造型的形式融入角色的行動中。

第七節　鏡頭介入使表演審美產生微妙的變化

一、樹立「鏡頭寫人」的觀念

　　「一定要用鏡頭寫人」，這是著名導演謝晉常說的一句話。片段階段學習結束，我們還是採取小品排練結束後進行兩次鏡頭前的學習實踐的方法，一次是用固定機位一氣呵成地把片段作業錄製下來，一次是經過分鏡頭（可稍作時空的調整後）把它進行剪輯後完成。通過兩個影視表演作業的對比，讓學生自己找出它們的不同。一次性演出單鏡頭的全景機位的錄製和分鏡頭（稍作時空的調整）拍攝的創作過程也會讓學生們有親身實踐的體會。單鏡頭的全景機位的錄製雖然使表演成為了影像，但只是一個全景記錄，沒有鏡頭的處理，觀眾觀看時不會像在劇場觀劇時，因演員表演的強調或變化而自由地轉換視點。雖然舞臺上的一切全在鏡頭裡，但看起來會覺得沒有視覺的衝擊、節奏的變化，顯得單調拖沓；經過分鏡頭處理後，就會有另一番感受了。

　　謝晉導演曾講：「文學是人學，電影也是用鏡頭寫人的。我這個導演最怕的是電影拍完了以後，人家說：『哎呀，這個畫面真棒。』第二次問他，他又說：『哎呀，音樂不錯。』但最重要的是人物怎麼樣，沒有印象。我說，這部影片拍糟了。」他還強調，「拍攝現場，當攝影、照明等技術與表演創作發生矛盾時，要保證演員的戲，不能使演員的戲受損失」。這表明他的影片明顯偏重表演而不是攝影，偏重戲的挖掘而不是其他。這也是學生在將自己的表演創作作業用鏡頭記錄下來時一定

要牢牢記住的。

二、「微相」下的表演處理

在用鏡頭記錄表演時，也要運用特寫發揮電影鏡頭的「微相」功能，除了必須要強調的細節外，「微相」要更多地注意對演員心靈的窗戶——眼睛的展示。謝晉導演曾多次在不同的場合說過影視演員的培養和訓練，要注意對眼睛的表現力的訓練。演員王鐵成在一次表演討論會上曾講：「謝晉導演問過我：『你研究過人有多少種眼神嗎？』我說：『沒有。』他說：『我在曹禺的劇本中摘錄下來的就有幾十種，《紅樓夢》中談眼神的也有上百種。』回來後我趕快找曹禺的劇本收集描寫眼神的資料。既然人的眼神有那麼多種，難道我們不能在技能技巧方面、肌肉控制方面把它們掌握起來嗎？於是我就對著鏡子來回練各種人物的眼神。」演員李志輿說：「當電影用大特寫表現人物的眼睛時，我們會看到一種舞臺表演永遠不可能傳達出來的真實，一種只有電影才能表現出來的細膩、內心的真實。匈牙利電影理論家巴拉茲談到電影特寫時說：「它不僅使人的臉部空間同我們更加接近了，而且使它超越空間進入另外一個新領域——微相世界。」」

我們在進行鏡頭實習、把我們的舞臺片段作業予以鏡頭化時，要充分運用鏡頭特寫手段表現人物內心的優勢，將表演作業進行電影化的再創造。

汪歲寒教授在其《眼神的魅力》一文中，曾對影片《紅色娘子軍》中祝希娟的表演進行了精闢的分析，並講述了眼神在電影表演中的重要性。文中講：「在化妝技巧相當高明的今天，二十多歲的青年可以變成七八十歲的老爺爺，不論是頭髮、鬍子、臉部肌肉、手腳都可以化妝，但只有一樣東西不能化妝，那就是眼睛。而劇中人物的『精神世界和內部形象是通過外表——通過面部、通過眼神來認識的，因為它們直接反

映著內心世界。」（史坦尼斯拉夫斯基語）只有從眼神中，我們才能最鮮明地看到人物的年齡、經歷和性格的閃光，一個演員的眼神是多麼重要啊！」「一個好演員所拍下的鏡頭，導演是無法在剪接臺上依靠剪刀任意顛倒或調換的，尤其是具有極強的眼神表現力的近景，

汪歲寒教授在其《眼神的魅力》一文中，曾對影片《紅色娘子軍》中祝希娟的表演進行了精闢的分析，並講述了眼神在電影表演中的重要性。

中途如果在情節上有所變動，必須重拍。」「演員對自己的眼神是無法做『自我檢查』的，因為當你對著鏡子的時候，角色就跑掉了，只剩下演員自己的眼神，正確的、表現力豐富的眼神，只有當演員全身心地生活在角色的規定情境中：你在什麼時候、什麼地方，面對著什麼人、什麼事件，並滿懷激情地完成角色的任務時才能有機地產生。」

　　成蔭導演在講課時曾強調：選擇演員一定要注意他的眼神。好的演員可使自己情感的眼神很單純也很複雜，但這種演員不多。有的演員故作單純狀時，那只能使人肉麻。（《藝術家講課筆記》）

　　謝晉導演也多次講「臉部表情，這是電影學院培養電影演員非常重要的一課」。「臉部體現是很重要的，要把表演好的片段搜集起來，編成一本本的片子，有扮老頭、婦女、少女的表演，讓學生不斷地看。」

　　「形神兼備」，「眉目傳情」，表演中人物的「神」與「眉目」這些都能通過鏡頭得到很好的展示，這是鏡頭的微相功能在起作用。

三、綜合造型元素的介入

我們強調「鏡頭寫人」和「微相」功能，但作為與舞臺表演審美不同的影視表演，要充分運用影視的綜合造型元素。電影表演的最後完成是以銀幕形象出現，銀幕形象是電影對各種藝術形式兼收並蓄的結晶，演員所扮演的角色實體只是這個人物銀幕形象的組成部分之一。它是和不同環境、音響結合在一起帶給觀眾的綜合感覺，是在不同景別、不同運動方式和組接方式的鏡頭中，通過蒙太奇作用共同產生的綜合效果。這眾多的銀幕因素，甚至包含文學形象在觀眾心目中的地位，都會直接影響銀幕形象的效果。這些都是由統一在導演創作意圖下的電影綜合力量所致，它是不能由演員主宰的。演員只有瞭解電影藝術與技術的發展在銀幕造型上的手段，明瞭總體造型的最後效果，充分運用電影的綜合藝術的特性，才能更好地發揮自身表演系統的功能，正確認識自己創造性勞動的作用及自身在整體創作中的位置。

曾主演過《虎穴追蹤》的趙聯曾深有體會地說：「拍電影時，演員一定要瞭解鏡頭的攝法和銀幕造型（鏡頭與鏡頭之間的蒙太奇組接及鏡頭內部蒙太奇）的綜合效果，這些常常會直接影響你的表演結果。有的激情戲，你已經演得很飽滿，可是鏡頭再一推（成特寫），音樂、音響再一加渲染，本來恰到好處的表演處理，一放映出來你都會覺得表演太『過』了，慘不忍睹。」所以，演員趙丹曾總結說：「電影演員必須信賴導演和攝影師，信賴作曲家。有經驗的導演懂得把演員的創作納入他的蒙太奇構思，而有經驗的演員也懂得把導演、攝影師和作曲家的創作納入到自己的表演中來。一場戲從佈局、規定情境、場面調度、鏡頭處理等方面，導演和攝影師對刻畫人物都做了精心的設計和安排，演員就該完全依賴於導演、攝影師的匠心，他們既然用他們的蒙太奇、畫面構圖在做戲了，演員就不應再做不智的努力。這樣做，既符合戲的規定情境和節奏，也符合藝術表現的規律。一句話，要服從戲的整體。」。

又如，我們曾舉例《瑞典女皇》結尾的「船頭站立」的「零度」表演；《翠堤春曉》中的波蒂走進音樂會大廳，站立在那裡，一動未動，通過十個直跳鏡頭，展示了人物複雜、豐富的內心情感，這都是銀幕造型的綜合效果所致。

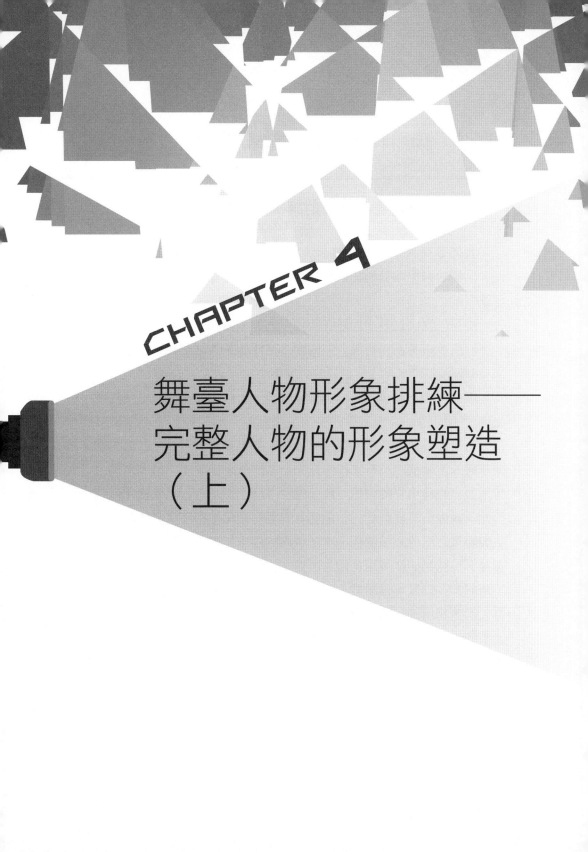

CHAPTER 4

舞臺人物形象排練——
完整人物的形象塑造
（上）

第一節　話劇排演對影視演員的訓練價值

一、話劇排演對影視演員的訓練價值

我們要學習電影電視表演，為什麼要用話劇排演作為一個教學階段，話劇對影視演員的訓練有什麼價值？影視演員為何要用話劇手段來訓練呢？

這裡，我們對表演功能在兩種不同的視聽綜合藝術中的重要性進行一下分析，對其創作特點做些回顧，從而認識到話劇舞臺也應是影視劇演員磨煉演技的一個十分重要的訓練場地。

戲劇與電影雖都被稱為視聽綜合藝術，但演員的表演分量與手法是有所不同的。話劇演員的表演在視聽綜合藝術中佔有舉足輕重的地位，它是舞臺形象塑造的直接完成者。戲劇發展到現代，被西方國家普遍重視的波蘭戲劇革新家格洛托夫斯基的戲劇觀是：「戲劇無論怎樣大量地擴充和利用它的機械手段，它在工藝上還是趕不上電影和電視的。因此，我提出質樸戲劇。」戲劇具有電影和電視所不具備的特質，即演員與觀眾之間的直接關係，這是戲劇的根本元素，也是發展戲劇藝術的關鍵。他認為即使不用化妝、服裝、佈景、燈光，不用音樂效果，甚至不用劇本，仍舊可以演戲；然而，如果沒有演員和觀眾，戲劇就不能成立。話劇想用搖鏡頭的方式和電影機械拚一拚，這條路是走不通的，而必須把演員的藝術水準提高一步，完全靠演員下工夫，不靠或少靠別的東西。當代英國戲劇家彼得·布魯克說：「與電影的靈活性相比，戲劇曾經顯得笨重不堪，而且還有吱吱嘎嘎的響聲。但是舞臺越是搞得真正空蕩無物，就越是接近於這樣一種舞臺，其輕便靈活和視野之大，都是電影和電視所望塵莫及的。」

電影銀幕形象的完成，則更需強調各種藝術元素的綜合，演員的表

演只是融入這些畫面中，而不能主宰這些畫面構成的元素。銀幕人物造型，視聽手段的多樣性、豐富性，常常取代了僅靠演員演技來表達人物的單一功能。正如導演鄭洞天所說：「電影演員所扮演的角色實體，只是這個人物銀幕形象的組成部分之一，是他和不同的環境、不同的音響結合在一起所給予觀眾的綜合感覺，也是他在不同場景、不同運動方式和不同組接方式的鏡頭中跟『蒙太奇』共同產生的綜合效果。只有相信電影綜合的力量，才能找到電影表演藝術的奧秘。」綜上所述，藝術發展到了現代，在對待表演這一元素上，戲劇強調它的單一功能，而電影則更強調它的綜合效果。

　　首先，在人物性格的刻畫上，話劇因受舞臺時空的制約而需要高度集中的特點，常是在集中、強化的戲劇性衝突的對話中展現，刻畫人物要依靠演員臺詞為主要手段，又因其劇場演出特點，使得舞臺語言動作具有鮮明的韻律性。這就要求演員具備高度的表現技巧，聲音洪亮，語言清晰，氣息控制自如，節奏鮮明準確，具備刻畫人物整體感強的高深功力；而電影在表現人物上，由於時空的自由，更側重視覺的直觀性，演員常常是在系列的生活場景中，在人物表面平淡而內涵豐富的生活動作中展現人物，尤其電影「微相學」的紀實功能，更強調人物對白的自然、生活，不露技巧的痕跡與表演的細膩、真實，富有生活實感。這種電影表演觀，加之強調其銀幕造型的綜合效果，常使導演在選擇演員時首先考慮外形氣質的吻合，而忽略演技，因為它是「正常生活形態」的紀實，無表演程序可循，有時非職業演員的表演獲得成功，更使得一些人認為電影表演無技巧可言。其實，一個完美舞臺形象的塑造，演員若沒有深邃的表演功力是難以完成的。但對於一個在觀眾中獲得了聲譽的銀幕形象來說，觀眾常把綜合效果作用下塑造的完美的銀幕形象全部功歸於演員，這使得有時演員自己都感到意外和惶惑。以上這些，都在無形地銷蝕著電影表演隊伍本身對技巧的鑽研磨煉與探求。

　　其次，從表演創作的特點來看，我們常講電影與話劇在創作人物

的方法上是一致的，演員都應先從理解入手，在體驗的基礎上對形象進行再體現，但創作的過程不盡相同。話劇的表演創作能留給演員一個相當長的、相對完整的排練週期，演員可以集中精力反覆排練，直到完整地把握人物的全部語言與行動，才得以上臺演出。甚至在演出過程中，在與觀眾的交流中得到劇場訊息的回饋，還可以不斷地調整自己的創作。這是劇場表演藝術極有利於演員的一面。又由於話劇要經過反覆排演，演員的記憶不會減弱與淡化。舞臺排演給演員創造了一個從孕育、揣摩角色到完整體現人物的實踐探索、反覆調整與磨煉技藝的條件與機會。而電影表演創作，由於受生產組織形式的限制，攝製組成立之後，很難有一段充裕的、穩定的時間留給演員理解與把握人物，影片生產的週期性、拍攝的斷續性、創作的一次性，也使演員很難在實拍之前對人物有那種經過細緻排練而達到的準確的總體把握（而這一點又是完整的人物創作極為重要的）。一場戲開拍時，演員的創作常常只是自己心裡對人物處理的方案，一經實拍，就會成為無法再做調整的段落固定在膠卷上，這些帶有即興性的、不穩定的表演，構成了影視表演創作的整體性。同時，與表演配合的各種造型元素也無法由演員左右。表演和眾多造型元素一樣，只是導演在總體藝術構思下可以任意取捨的創作素材。以上這些作為一種綜合藝術的創作特點是無法改變的，但對於演員在表演單功能上進行的技藝磨煉是不利的。從這個意義上來講，攝製組對於演員只是使用，而不是培養。

所以，大多數中外演員在談到電影與戲劇的表演體會時，都有一個共同的看法，即：電影是導演的藝術，對演員來講常常是被動的、遺憾的；而舞臺才真正是演員發揮表演才能的天地，在戲劇表演中，演員是舞臺的主人。

影視演員僅靠本身形象、氣質的魅力來演戲，是不能持久的。要延長藝術生命，必須加強可塑性的訓練。從國外資料來看，不少優秀的電影演員都不斷在舞臺上出現，如老一代的蘇聯演員契爾卡索夫（Nikolai

Cherkasov）、瑪列茨卡婭（Vera Maretskaya），英國演員勞倫斯・奧利佛（Laurence Kerr Olivier），以及隨後的美國演員達斯汀霍夫曼、德國演員羅美・雪妮黛（Romy Schneider）等。他們明白，只用受生產方式限制極大的電影拍攝來提高表演技巧是不行的，而要把舞臺實踐作為磨煉表演技巧的途徑。總結歷史經驗，我們要研究電影與話劇舞臺表演的不同特性，切不可把電影表演中的虛假、過火歸結於「舞臺化」，同時在探索提高電影表演的可塑性上，不可放棄舞臺這個能較好磨煉電影演員表演技巧的領域。

二、演員與編劇的關係

劇本是「一劇之本」。但對演出來說，它只是一個半成品。即使是再完好的劇本，沒有演員在舞臺和銀幕上的體現，也只是一個「睡美人」。編劇要說服的直接對象是演員和導演，劇本在舞臺和銀幕上的體現，依靠的也是演員與導演。劇本是導演和演員進行再創作的直接依據。演員的創作需要能反映社會生活、給人以思想啟迪的劇本。好的表演創作，優秀演員的演技，都是依託在一些劇本人物的身上；同時，優秀的演員在認真地以劇本人物進行創作時，在充分理解作者的創作意圖的基礎上，對人物的解釋做局部的豐富與調整，使得劇本更為完整，人物性格更為鮮明生動。

影視作品更是如此。不同於舞臺劇，當一部影片的演員選定後，劇本的人物似乎就是專為這個人物的扮演者所設置的。而演員的表演達到與角色的最好重合，他們的演技才得到了最佳的發揮。好的劇本，除了要有一個好故事和精彩生動的人物語言，還要能讓演員讀後浮現人物視像，產生躍躍欲試的、有個性的人物行動。劇作在很大程度上給演員提供了藝術再創作的條件。美學家王朝聞在評老舍的劇作《茶館》時曾講：「劇作家是否能被演員視為知己，正如演員是否能被觀眾視為知己

一樣，並不容易。每一個人有每一個人不同的生活實踐，因而人們對於同一現象所引起的感受，至少大同中有小異。演員與劇作者之間，矛盾不可避免。然而高明的演員，卻能成為自己所扮演角色的知己。演員能做到這一點，正是由於演員是劇作家的知己，因而才能體現劇作家的心曲。」

三、演員和導演的關係

　　一部戲劇作品在舞臺上的完整體現，讓劇本這個「睡美人」甦醒過來，要由導演為統帥、演員為主體來體現的。導演的藝術職能，概括地說包括兩個方面：一是對舞臺演出總體形象的構思和呈現；二是以演員的表演藝術為主體，塑造鮮明而又生動的人物形象，體現導演對人物總體形象的構思。在這裡引用一段話，能很好地說明演員與導演的創作關係。劇本屬於文學作品，要搬上舞臺給觀眾看才能成為戲，在這方面，導演是可以大顯身手的。作為「劇本的解釋者，演出的組織者和演員表演的鏡子」，導演可以在自己的二度創作中，通過演員對人物的塑造以及其他演出的綜合因素，在觀眾面前生動地再現生活，再現歷史，再現時代氣息，並且還能運用二度創作來發展劇本所給予的內容、深化主題思想。導演除了表達出劇作者的風格外，還能表現出自己的導演風格，但所有這一切都不應該離開劇本的基礎另搞一套。導演可以對劇本進行一些合理和必要的增刪，目的是為了豐富和發展原著，使主題思想更加深化，而不是將劇本當成「一堆素材」，拋開原作的主題思想和藝術風格來隨意拼湊。我們常講「演員是舞臺的主人」，這話不假，但要明確「劇本是一劇之本」的道理。劇本是演員創作的依據，而導演是「演出的組織者和演員表演的鏡子」，雖然在創作過程中，演員可以極大地發揮創作的主動性，在藝術處理上也可以與導演探討，但作為綜合藝術的舞臺表演，不可忽視這門藝術的基本規律。演員創作優勢的發揮是與演

員準確深入地領會導演的創作意圖和整體構思結合在一起的。

　　導演的創造性勞動是把戲劇從文學作品轉化成視聽的舞臺立體形象，調動演員及其他一切編創人員去共同創作。所以，好的導演，總會用自己的藝術追求和探索，鼓舞和激發演員的創作和行動。北京人民藝術劇院在排練《趙氏孤兒》時，林兆華對戲劇風格進行了新探索，取消了演員大量的形

北京人藝演出的話劇《日出》
北京人民藝術劇院成立於一九五二年，是中國話劇團體，國家級話劇院。戲劇大師曹禺是首任院長。該劇院以演出話劇而聞名，始終堅持創作，形成了真實、深刻、質樸、含蓄及人物形象鮮明、生活氣息濃郁、舞臺形象和諧統一、具有特色的北京人藝風格。

體動作，全靠臺詞和內心情感進行表演，使得臺詞非常簡練，敘述簡短有力。濮存昕飾演的屠岸賈、何冰飾演的程嬰也都從開始的不適應到接受，並按導演意圖創作，且最終成為自覺的過程。

　　影視作品的創作也是如此。導演的拍攝是在深入挖掘演員創作主動性的基礎上形成的。例如，黃建新導演當年在拍《黑炮事件》與德國演員奧爾洛夫斯基合作時，奧爾洛夫斯基經常提出幾個方案由導演挑選。在談論影片《建國大業》演員的表現時，黃建新導演說：「每個人不管戲多戲少，都準備得非常認真。哪怕只有幾句臺詞都會準備好幾種演法，然後到現場跟我說：『我都演一遍，你來選合適的。』比如姜文，他來的時候帶過來很多資料，包括服裝道具行頭，其中有一副蛤蟆鏡。我感覺不太對，但他堅持說對，因為他嚴格考證過。他把他搜集的資料拿給我，我看了才知道，原來一九四幾年的時候，麥克阿瑟就戴過這種眼鏡。你還可以注意看姜文演的毛人鳳的敬禮方式，和其他國民黨將領不大一樣。一開始我也疑惑，姜文解釋別人都是英美軍系，只有毛人

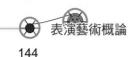
鳳是留日的。日本軍校出來的人就應該有日本人的習慣，敬禮的時候會習慣性撅屁股。好演員之所以能成為好演員，天賦是一部分，更重要的是，他們一定是下了比別人多的工夫，像姜文這樣，這麼小的角色他都要研究透了才來演。」

在當今影視界的導演裡，導演們會有不同的風格追求和工作方法，對演員的表演要求有啟發式、灌入式，也有不願讓演員想得太多，甚至有僅讓演員當活的造型道具的。演員只有對人物有了深刻的理解之後，才能將導演的要求消化、體現在自己的表演行動中。

四、排練完整劇碼的工作程序

演員的角色創造的完整性，是寓於一個完整的舞臺（或影視）作品之中的。表演者應該明瞭自己的創作在整體中的地位，也必須知曉一部完整劇碼的創作全過程。演員是在導演的意圖和工作計畫中完成自己的二度創作，一般完整劇碼的工作程序如下：(1)劇本的選擇與確定（應根據演員的具體情況和排練的目的確定）；(2)劇本案頭工作（閱讀劇本，分析時代背景、規定情境、中心事件、矛盾衝突、主題思想、貫穿行動與最高任務、風格樣式，進行人物分析）；(3)閱讀與劇本人物有關的圖文資料；(4)深入生活觀察體驗；(5)劇本排練（人物行動練習、劇本事件排練、初排、細排、連排、合成）；(6)演出。

例1：黃佐臨導演「排演劇碼的十大步驟」

(1)閱讀劇本：①感性認識（欣賞劇本）；②理性認識（分析劇本）；③讀後意見（批評及修改劇本）。
(2)明確主題：①小組研究；②大組討論；③導演總結。
(3)分派角色：①導演提出初步名單；②演員及本組演員提意見；③藝委會參照導演最後的意見批准名單。

(4)分析角色：①演員輪流發表對所擔任之角色的初步認識；②本劇其他演員對此認識發表意見；③導演總結，使認識統一。

(5)準備工作：①閱讀與戲有關的參考資料；②體驗生活；③整理分析，閱讀及體驗的心得。

(6)體現角色：①試寫角色自傳；②角色性格化，形象化；③演員創作日記。

(7)掌握戲劇性：①劃分「單位」，明確每單位的「任務」；②確定每單位之基調及節奏；③尋出全劇的起伏及貫穿線。

(8)對詞：①集體朗讀；②摸索潛臺詞；③口語化對詞；④性格化對詞；⑤交流對詞。

(9)排練：①「即興走動」排練；②「內心獨白」排練；③「走臺」排練。

(10)演出：①化裝演出(本院同志座談後做必要修改)；②預演(領導、同行座談後做必要修改)；③正式演出(觀眾代表座談後做必要修改)。

例2：《利害關係》的排練計畫（2003年2月）

一周（24/2—2/3）：分配角色，通讀劇本，熟悉劇情，走動中對詞，初找人物的語言與動態感覺。

二周（3/3—9/3）：修刪劇本，確定排練本，對詞中定位，事件練習，摸索大的場面地位，抓人物的語言個性特徵、人物身份感、人物關係。查閱有關劇作資料，看參考片，輔導報告。

三周（10/3—16/3）：粗排一幕、三幕八場。①劃分單位事件，明確任務、動作；②確定調度與語言，動作處理；③確定美工設計。

四周（17/3—23/3）：粗排二幕、三幕九場。①劃分單位事件，明確任務、動作；②確定調度與語言，動作處理；③案頭工作：檢查人物分析，完成人物小傳。

　　五周（24/3—30/3）：粗排三幕，連接一、二、三幕（同上），劇作風格探索。

　　六周（31/3—6/4）：連排全劇，確定全劇貫穿動作線，把握人物基調後，初定調度，尋找、豐富表演細節。

　　七周（7/4—13/4）：再次研究劇本，抽排，調整節奏，選定配樂。

　　八周（14/4—20/4）：細加工，定服裝，化裝造型，強化劇作風格。

　　九周（21/4—27/4）：全劇合成，佈景、大道具定位。

　　十周（28/4—4/5）：內部演出，進入院校劇場，計畫演出六場。

　　無論是排練步驟也好，還是排練日程也好，都說明表演創作是需要在目標管理下有步驟、有計劃地進行的，它是一種有順序、有條理的藝術生產活動。當一個劇碼不能按步驟、按計劃實施時，就應思索其原因，並對安排做出必要的調整。完整劇碼的創作演出是有其自身的藝術規律的。

五、教學劇碼的選擇

　　在前面已經講過：話劇排練對影視演員的訓練價值；演員與劇本和導演的關係；完整劇碼的工作程序。以上這些都是我們進行教學排演話劇時，在認識上要明確的。但具體來說，教師在安排某一個班級的排演時，應明確選擇有利於這個班級學生學業成長的教學劇碼。在戲劇藝術兩千多年的發展歷史中，劇碼極其豐富，但要從某個班級某些學生的具體情況考慮，則要動一下腦筋。所謂教學劇碼，必須從教學角度考慮，從學生學習的循序漸進、劇碼的難易、學習量的相對平衡、戲份相對平均等方面考慮，並且劇碼要相對成熟、經典，學生在這個階段的學習要比在片段學習階段的基礎更上一層樓。如果劇碼選得好，則能教學相長。不要怕各班教學劇碼重複。教學劇碼的選擇不能僅從教師的創作探索出發，而要從學生的專業成長與開拓戲劇視野及每個學生的學習負荷

量考慮。一般本科生在校學習，每人至少應排練三個以上的完整劇碼，這樣才能使學生有一個從熟悉到熟練地進行完整人物創作的過程。選擇劇碼時，應儘量選擇不同內容、風格的劇碼，使每個學生都能得到更多的鍛鍊和展現。

第二節　扎實的案頭分析——劇本事件、人物行動、主題思想、最高任務與貫穿動作

一、案頭分析是排練成功的前提

我們在第三章「角色創作訓練階段」已經開始創作人物的案頭分析了，而進入完整人物的創作學習階段，案頭分析則更是不可缺少。甚至可以說，案頭分析做得認真、做得好，是排練成功的前提。

劇本，一劇之本。演員進行完整人物的創作，更要先從認真地閱讀劇本，進行扎實的案頭工作開始。

關於劇本的分析方法，不同的導演有不同的做法，但以下幾點是不應忽略的：(1)演員對劇本的整體分析；(2)演員對角色的任務和行動的分析；(3)演員對角色性格在劇本中（表現）的挖掘；(4)演員在導演對劇本解釋後對角色的再認識；(5)其他人的意見和建議。

通常來說，導演會將自己的想法注入所排演的劇本中，而作為演員也必須要理解導演的「二度創作」，揭示劇本的主題，並通過自己的舞臺表演說明觀眾理解戲劇作品和劇中人物。這些都是從案頭工作開始的。首先是對劇本的閱讀，初讀，再讀，細讀。我們要求閱讀劇本至少三遍，每遍有一定的目的和要求。第一遍是對劇本的感性認識，那就是說，當劇本通過讀者的感受，在腦中浮起了許多印象時，我們該注意的是這些直覺的印象是否引起了我們的共鳴，有哪些地方是打動了我們、

感染了我們的。這一次的閱讀很重要，在我們心靈上起的作用幾乎可以等於將來的演出在觀眾的感受上所起的作用；因為觀眾看戲時也就是第一次接觸劇本，除了極少數例外，他們不可能事先讀過本子或是看戲看過一遍以上。對一個藝術作品的第一個印象往往是深切的（即使不是最深刻的），最能生根的，它是使我們想像力生長的種子。因此，我們讀它的時候必須要頭腦清醒，注意力集中，安排整段的時間，一口氣將它讀完。如果精神散漫，情緒不飽滿，那麼我們對作品的感受必然會不正常，處理起來必受影響。按一般的工作進程，對劇本進行認真的、反覆的閱讀十分重要。

初讀：瞭解全域的故事情節。讀後思考一下作品要表現的是什麼？哪些段落最吸引你，為什麼？劇本的藝術特色是什麼？劇本的重大事件和矛盾衝突是什麼？你所要扮演的角色在劇本中是一個什麼位置？當有了一個大體的輪廓印象後，就要進行細緻的工作了。

再讀：以演員的姿態做扎實認真的從頭到尾的再讀。任務：按劇本場次、按事件發展的進程與人物的上下場劃分單位（段落）、事件，並找準在場人物的任務與動作（你扮演的人物動作是什麼？）；在理清每幕（場）的事件後再來看每幕（場）戲的大的事件是什麼？全劇的重大事件是什麼（你扮演的人物的貫穿行動是什麼）？主題思想是什麼？

細讀：通過初讀、再讀後，在對全劇情節事件有所瞭解的基礎上，再對局部和你所扮演的人物段落進行細緻的閱讀，以進一步檢驗你前面閱讀的印象是否準確，尋找的人物動作是否正確，開始思考自己怎樣進入角色。

總之，要徹底理解一部劇本，必須反覆閱讀，在一遍一遍的閱讀中，從一開始的感性認識上升到高級的理性認識，在理性認識的基礎上思考，對劇本進行準確的把握與體現。

二、時代背景與主題思想

　　前文已經講過，進行劇本分析的案頭工作時，對劇本所寫的事件、人物所處的時代背景的瞭解與把握十分重要。這是劇本規定情境包含的重要內容。要想瞭解劇本的時代背景，一是靠劇本作者的明確提示，二是靠演員自己的分析，從劇中人物的對話去分析，從劇本事件的獨特的歷史性去分析，從人物獨特的心理狀態去分析。這就要求演員有較豐富的歷史知識，對不同時代的社會習俗和人物風貌有所瞭解。演員對劇本的時代背景與主題思想不僅要有理性的概念的把握，而且要有感性的形象的把握，並且要努力地從劇本的字裡行間去尋找。例如，在《地質師》劇本中，作者不僅對每一幕的具體事件有明確的說明，給出了提示，並且人物的臺詞也常常和具體的時代事件相關聯。這就要求演員要去理解那個年代的具體情境。

　　如《地質師》中第一幕，在盧敬與洛明的對話中，就包含許多特定年代才有的專屬名詞，例如「三年前咱們在十三陵水庫勞動」，「本

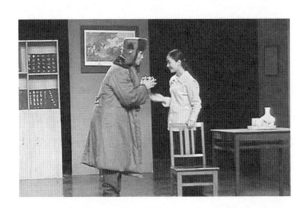

《地質師》該劇本是楊利民先生以大慶石油專家王啟明為生活原型，講述了五個石油地質專業的畢業大學生對事業執著追求的故事。該劇以現代人的觀念，通過六〇年代到九〇年代，一代知識份子獻身事業的崇高精神和悲壯命運，揭示了不同政治背景，不同的時代對知識份子生命意義的影響。

來想多買一點，可我只有半斤糧票」，「快到學生處去，給你補助二十尺布票，三斤棉花票，十五元錢」。第二幕，盧敬與羅大生的對話中也包含特定時代背景的相關資訊，如「中國人民用洋油的時代一去不復返了」，「你該去問四清工作組」。第三幕劉仁說的話：「我說我爺爺給林彪剃過頭，可惹了大禍了！他們說這是污蔑副統帥。後來林彪死了，又查我祖宗三代與林彪的關係……」也是同樣。

主題思想的精確對整體的藝術體現至關重要。「主題有時不易找到，找來找去弄不清楚，理由有：1.不成熟的作家，沒有經驗，表現力弱；2.好作家，生活經驗豐富，有深度，反映生活中的錯綜複雜的各方面、各角落，因而意義深奧，讀了不易立即體會；3.另有一種，深入淺出，表面看來主題已相當明確，但如往深處挖掘，則更加意味深長，仁者見仁，智者見智。」

三、劇本事件與人物動作

沒有衝突就沒有戲劇。衝突是事件的核心，是戲核，是戲劇的內在動作性。在案頭工作中，弄清戲劇衝突與戲劇情境十分重要。「戲劇情境作為戲劇作品的基礎，由三種因素構成：劇中人物活動的具體的時空環境；對人物發生影響的具體情況事件；有定性的人物關係。」「事件與人物關係的相互作用推動人物的行動，從而構成情節的發展。」《中國大百科全書‧戲劇》因此，在分析劇本時，要按劇本情節的發展過程將劇本分切成若干單位，明確劇本的事件及人物在單位事件中的動作。

例如，《雷雨》全劇有四幕戲，按情節發展的進程與人物的上下場劃分單位（段落）事件，即：第一幕，包括「借錢」、「說鬼」、「主僕」、「母子」、「喝藥」、「訓子」等八個單位事件；第二幕，包括「約會」、「談判」、「母女」、「相認」等十個單位事件；第三幕，包括「飯後」、「幻想」、「起誓」等六個單位事件；第四幕，包

括「父子」、「決裂」、「兄弟」、「出走」、「真相」等九個單位事件。

　　關於人物動作，不僅要看人物的外部動作，還要準確地理清人物的「內部動作」。例如《雷雨》第一幕的「借錢」、「說鬼」等事件中人物的動作，對魯貴來說，是「要保住女兒這棵搖錢樹」，四鳳則是「要掩飾內心的慌亂，擺脫父親的糾纏」。「舞臺動作不外乎要在舞臺上走路，移動，做手勢，諸如此類。舞臺動作——這是從心靈到身體，從心靈到邊緣，從內部到外部，從體驗到體現的活動。舞臺動作——這是沿著貫穿動作線奔向最高任務。」所以，對於一個完整劇碼的人物動作來說，必須找到動作與動作之間的內在聯繫。

四、最高任務與貫穿動作

　　完整劇碼的排練，演員在劇本案頭會話研究作品的主題思想和情節時，就要對劇本的最高任務與貫穿動作進行分析和尋找。但一般來說，它們不是一開始就能確定下來並保持一成不變的，而是需要演員在排練實踐中不斷地認識，進行調整和修正。

　　最高任務與貫穿動作是史坦尼斯拉夫斯基體系術語。史坦尼斯拉夫斯基認為，它們在體系中佔有極重要的位置，是體系的靈魂，甚至「認為沒有最高任務與貫穿動作就沒有『體系』。

　　最高任務是指一部作品創作意向的真正目標，是作者在創作過程中指導他、推動著他的某種思想情感，是作家創作這一作品的目的。演出的主要任務就是要在舞臺上傳達出作家的思想、情感、理想、痛苦或喜悅。演出中的一切工作，大大小小的任務和創作構思也都是為了這個目的。最高任務要比作品主題更具有行動性和形象性，直接體現在塑造形象進程的方方面面。「奔往最高任務的意向應該是連續不斷的，應該貫穿在整個劇本和角色之中。」「演員應當親自去探索最高任務，要善於

使每一個最高任務都成為自己本人的，要在最高任務中找到和本人的心靈一脈相通的內在實質。」「作家的作品是根據最高任務而產生的，所以演員的創作也應該奔向這個目標。」

每個角色的最高任務都是與一部作品的最高任務相聯繫的。它是作者在創作過程中最能使自己激動的那種思想情感。探索與尋找角色的最高任務時，同樣也必須找到能激發演員自身體驗的正確的命名。因此，給角色確定最高任務不僅需要從角色，也要從演員自己的心靈去探索。作者賦予角色的最高任務只有一個，但如果有幾個不同個性的演員來扮演同一個角色，命名就會有些不同。因為，角色的最高任務必須能喚起演員自己心靈的反應和對完成這個最高任務的渴求。在對最高任務命名時，要從「我要做什麼」、「要達到什麼目的」去尋找。

如《地質師》中的洛明，他的最高任務應是「做一個在艱苦中跋涉，尋找石油給人民帶來幸福的人」，貫穿動作則是「放下個人得失、欲望、情感，堅定地從事自己喜歡的工作」。

又如《智者千慮，必有一失》（*Enough Stupidity in Every Wise Man*）中的葛洛莫夫，他的最高任務應是「要過美好的生活，想方設法一定要進入上層社會」，貫穿動作則是「尋找和利用一切可以利用的機會、關係、手段，以達到自己的目的」。

在創作分析時，演員應把角色的最高任務與劇本的最高任務聯繫起來。角色的最高任務是從劇本的深處提取出來的，它能給演員提示出角色的內心生活，所以，在整個演出中，演員必須牢牢地掌握住最高任務，否則角色的內心生活就會中斷。

通向實現最高任務的一系列的動作就是貫穿動作。貫穿動作是奔向完成最高任務的意向，是「演員（角色）心理生活動力奔向演出最高任務的積極的、內在的意向，是對最高任務的執行。它把演員表演中的一切零散的元素串聯起來奔向最高任務」。「一個好的劇本裡，它的最高任務和貫穿動作總是有機地從作品的精神實質引申出來的。」「貫穿

動作是由一長列大任務形成的。每一個大任務都包含著大量通過下意識來完成的小任務。」在表演基礎訓練階段做練習、排小品，不會提到貫穿動作，只是提動作，但處理一幕戲、一齣戲時，就不能不涉及最高任務與貫穿動作了。對貫穿動作的明確，也應選用適當的動詞進行精確的說明。貫穿動作由貫穿動作線連接而成，「貫穿動作線就像一根串聯零散的珠粒的線似的，把一切元素串聯起來，導向總的最高任務」。『體系』中的一切東西首先應該為貫穿動作，為最高任務服務。」史坦尼斯拉夫斯基在他的學說中多次強調最高任務與貫穿動作的重要性，說明我們所常說的表演藝術的實質是動作要有明確的目的性。

　　通常在貫穿動作向前發展的同時，有一種和貫穿動作相對抗的朝著相反的方向發展的反貫穿動作。一齣戲的最高任務是通過貫穿動作線與反貫穿動作線的抵觸表現出來的，在對抗的過程中，形成了一系列與此相適應的任務和解決這些任務的方法，激起活動和動作。演員只有把握住貫穿動作與反貫穿動作，才能奔向最高任務，揭示出主題思想。

　　在完整劇碼的排練中，最高任務與貫穿動作是緊密關聯的一個統一的整體，演員應該善於給自己扮演的角色找到一個能傾訴出全部創作熱情的最高任務，和一個能推動自己積極奔向最高任務的精確的貫穿動作。

　　最高任務與貫穿動作的講述，似乎僅是一種理性的分析與概念的糾纏，抽象，能懂，但不太容易做好。但它對演員尋找與明確自己扮演角色的具體行動會有所幫助。這是一種集體的行動線的探索，每個演員（人物）還應尋找具體行動的依據和推動行動向前發展的原點。演員應在劇本分析開始就有所思考，最後的確定則是在反覆排練工作中才逐漸明確的。甚至，有時可能到最後也沒有找準，但我們要注重研究劇本的過程，研究了，思考了，就會逐漸清楚了。要重在研究，重在參與，在創作過程中需要理性的思考。

五、勾畫角色的歷史──角色個性分析表

　　寫人物小傳，是演員進行角色創作案頭人物分析的一種方法。關於人物分析，上海人藝導演黃佐臨在排戲時，通常先填寫一張角色個性分析表，對他（角色）進行客觀理性分析，然後再以第一人稱寫成「我」（角色）的自傳。

　　「角色個性分析表」包含的內容如下：

(1)角色的家庭環境（出身情況、幼年生活、父母性格、教養方式、家庭生活方式與習慣等）；

(2)角色的社會環境（學歷、經歷、社交生活等）；

(3)角色的外表（性別、年齡、神情神態、服飾等）；

(4)角色的內心（思想情況、嗜好、脾氣、心理狀態、待人處事、勞動態度等）；

(5)角色的特徵。

　　角色分析表是以劇作者提供在劇本中所發生的一切為依據的。演員以正確的思想觀點和方法對角色進行客觀的分析，從而能更好地把握角色。演員填寫角色分析表的過程可以對角色做到心中有數，再設身處地想一想「我為什麼會是這樣的」，這樣角色的思想線與行動線就較清晰了。這其中包括與必要的藝術想像相結合，很好地認識角色、理解角色、把握角色。寫人物小傳與角色分析是案頭工作中的一部分，一定是為找到角色自我感覺而做，不要胡編亂造對實際的創作與行動沒有用的東西。

　　在劇本分析階段，演員要明確所扮演角色及事件發生的來龍去脈，初步把握角色的心理感覺，這是寫人物小轉、角色分析表的目的，也是通過文字的表述來強化這種認知的做法。當然也有通過「講故事」的方式來進行的。例如北京人民藝術劇院排練《雷雨》，導演在劇本案頭分

析時，要求「講故事」。「每個演員要講三遍：一是用第三人稱講全劇的故事，二是用第三人稱講你要演的角色的故事，三是用第一人稱講你要演的角色的故事。這無非是叫你理解劇本、接近角色的一種辦法。」也有富有繪畫天賦的演員，在表演創作的最初階段把自己所扮演角色的相貌體態用畫筆勾畫出來，找人物的感覺。

　　總之，寫人物小傳，填寫角色性格分析表，講劇本人物故事，勾畫人物草圖等，均是演員從心靈上接近角色的途徑。另應補充思考的是：(1)這個人物對劇本中發生或引爆的事件的態度是什麼？(2)人物對劇中所表述的社會形態的看法是什麼？(3)人物向劇中的社會生活提出了什麼具體主張？這樣演員捕捉和確定角色行動，不管是最高任務還是貫穿行動的尋找和確定，都有明確的依據。這樣就不是泛泛地、概念地，而是具體地、逐步地建立起這個角色的「心象」來。

第三節　反覆強調「練」的學習過程，在行動與感覺中把握人物基調

一、「練」是提高表演能力的重要手段

　　在第三章，我們就經常強調教學的指導思想不是演出觀念而是教學觀念。即：不是以一部作品或一個作業的排練演出、拍攝成功為目的，而是要以在教學過程中解決人的表演問題為學習目的。不僅表演基礎教學階段如此，整個教學過程也應如此。

　　反覆強調排練是一個教學過程，就是說，不是以排演一齣戲、創造一個角色為目的，而是在排練中自覺地掌握表演的形體動作方法和鍛鍊獨立創造角色的能力。這是前兩個階段學習組織表演動作與捕捉人物性格的繼續。它們的區別在於：

小品練習在自己設置的假定情境下假定自我，在自選事件中有機地組織行動，想像可以任意發揮、發展。

劇本練習在劇本確定的規定情境下假定自身為劇中人物，在劇本事件中有機地進行行動，想像應在劇本制約下展開。

小品練習，自己組織行動線，進行有機的、合乎邏輯的行動。

劇本練習，分析劇本作者所規定的人物行動線，進行有機的、合乎邏輯的行動。

我們的排練方法仍是從小品練習、劇本事件練習入手，尋找人物動作、人物感覺，豐富人物細節，而不採用背詞、拉大地位（調度）進行排練的方式，那樣做容易使創作僵化。

在完整劇碼的排練中做小品練習，焦菊隱導演曾經有過這樣的提示：「做小品，主要是體驗人物的生活、思想情感、相互關係。做的時候，千萬不要還想著主題思想和表演術語（自我感覺、貫穿動作、交流反應等），要通過想像和假設，生活在小品之中。《茶館》）第一幕中的人物，離我們的生活很遠，要多做即興小品。有時看起來似乎離題，但只要不脫離人物，對表演就會有幫助。」「如何將小品練習的內容組織到戲劇結構中，這是導演的工作。演員不必顧慮這些。當然，如果有關於戲劇結構的設想，可以提出來。自己做小品的時候，只管放開做，真實地去感受，不要去考慮互相之間是否重複、上下場怎樣安排。要生活在人物當中，也就是我們常說的「暈」進去。」

演員首先應建立角色生活（也叫建立舞臺生活），在這樣的藝術創作生活中捕捉人物的思想感情、立場態度及與他人之間的相互關係，之後才能夠進入體驗角色生活這一步。

形體動作方法，是引導演員在劇本規定情境中認真動作（行動）來獲得人物準確情感的方法。這是史坦尼斯拉夫斯基晚年「動作中分析角色」排練方法的總結，是把分析、體驗、體現角色有機結合在一起的排演，也是發揮演員的獨立創造能力，通過展開豐富想像來塑造人物，以

達到生動有機創作的手段。

　　在我們這一階段的教學安排上，初讀劇本、選排片段與案頭分析、動作排練，都是力圖給學生提供一個充分發揮自己的表演才能、主動探索體現自己的創作意圖的過程，這就要求學生必須認真地熟讀劇本、理解人物，在劇本臺詞字裡行間的提示中理清事件，從做人物生活練習開始，尋找人物的感覺，分析人物的行動，把握人物之間的相互關係，在進一步挖掘劇本的規定情境和大、小事件中去豐富表演細節。在此基礎上，導演（或教師）再進行重點加工，局部調整。這種獨立工作能力的加強，必須是學生對自己嚴格要求，下大工夫才能做到。「練」，反覆地練，是對劇本進行初步分析之後，必需和必要的創作過程。

　　「練」，不僅要在排練掌握人物的階段進行，即使是上了臺演出，也要不斷地調整與改進表演的處理方案。好演員就是在不斷的「練」中成長起來的。北京人民藝術劇院的演員有個傳統，總是在抓緊著一切可利用的條件和時機進行角色的練習。人藝舞美設計陳永祥就曾說過，《雷雨》排景、排光時，演員一般不用來，只有舞臺工作人員在臺上活動。可是他經常發現朱琳穿著代用服裝出現在舞臺上。她抓緊對光中間的空隙時間，在不妨礙別人工作的情況下，一遍遍地撫摸著那古老的衣櫃，又拿起侍萍的照片，然後在舞臺上走動著，思索著「默戲」。徐帆也曾講過：「我特別想念演舞臺劇。我在演話劇的時候，有時候是去享受觀眾的掌聲，享受觀眾和我們一起去呼吸的那種歡樂，可是最關鍵的是我在享受那三個月的排練的過程……」

　　演員在「練」（排練）的過程中，要認真地感受規定情境，真正在規定情境裡展開行動，注意在行動過程中與合作對手之間產生的真實有機的交流適應。

二、在「練」中把握人物基調

　　「練」的過程，就是演員逐漸從自我摸索接近、走向、重合成人物的過程。怎樣衡量這個創作「練」的成效呢？首先要看演員是否把握了人物的基調。在開始排練後，演員通過大量的人物生活練習、劇本事件練習後，可能對劇本的時代背景、事件、人物關係有了一定的熟悉和瞭解。但要明確這一階段的中心要求是：在行動和感覺中把握人物的基調。在案頭分析、動作訓練的階段初期，為了打開學生的創作想像，並不要求其嚴謹地、準確地按劇本、人物去推敲，首先是要把理解的、感覺的人物在行動中體現出來，把自己變成假定情境中的活生生的人，而不是機械的、概念的人。對歷史年代、準確的人物身世不要考慮得太細，尤其在排練與現時代有距離的歷史劇時，如果考慮得太細則特別容易把自己束縛住，特別要予以注意。

　　基調，或稱「人物基調」，是指「這一個」人物區別於其他劇中人物的所作所為的結論性看法。演員通過創作自身展現的人物行為，得到觀眾認可與共識的對人物的總體印象。在話劇舞臺上，于是之在《龍鬚溝》中飾演的程瘋子、《駱駝祥子》中飾演的人力車夫老馬、《茶館》中飾演的王利發掌櫃；在電影創作中，張豐毅、斯琴高娃在《駱駝祥子》中分別飾演的祥子與虎妞，潘虹在《人到中年》中飾演的陸文婷，劉子楓在《黑炮事件》中飾演的趙書信；在電視劇的表演創作中，李幼斌在《亮劍》中飾演的李雲龍，王寶強在《士兵突擊》中飾演的許三多等，飾演了一些讓人印象深刻的角色。這些由於演員鮮明生動的創作留在銀幕與螢幕上的鮮活形象，都是演員在理解劇本中的人物後，準確地把握住人物的基調，在劇本的規定情境中按照「這一個」會怎樣行動（顯現出他待人處事不同於其他人的做法）進行演繹的結果。

　　在開始排練、行動起來的時候，切記不要輕易破壞自己的創作信念。尤其是當自我感覺與角色距離較大時，更要敢於行動。演員的二重

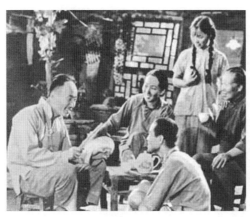

于是之在影片《龍鬚溝》中　　　　　　　于是之

于是之一九四九年二月參加華北人民文工團（北京人民藝術劇院前身），一九五一年塑造了《龍鬚溝》中程瘋子的藝術形象，奠定了他優秀話劇演員的地位。在《茶館》中扮演的王掌柜，成為中國當代話劇舞台上最為經典的藝術形象之一。此外，在影片《秋瑾》中，以精湛的演技塑造了清末附庸維新官僚貴福的形象，維妙維肖地刻畫出角色的複雜性格。

性永遠都是存在的，怎樣才能達到自我與角色矛盾體的統一？應按劇本要求，以自己的意志支配角色動作、喚起情感，克制自己進入是起點。矛盾總是辯證統一的。演員與角色統一只是相對的，角色本身不可能等同於生活中的另一個人，而只是演員將自己的行動和情感準確地按另一個「範本」（心中的人物——「心象」）的標準支配之所得。為了達到準確性，演員要不斷地調節自身。演員能很好地支持自己行動和適度地調節自身，處理好自我與角色的關係，是謂創作信念；過分地檢驗自己的行動，不能控制與克制自我，按所設想的人物去行動，則為雜念。表演創作永遠是在「似與不是」之間，不能企圖完全進入角色，一旦演員失去了對角色的控制，那也就不是藝術創作了。

　　演員在行動和感覺中把握人物，首先是在有意識地組織人物有機的舞臺表演行動中，捕捉與獲得人物細膩的心理和形體感覺。這種感覺的

不斷獲得、鞏固及發展，是表演技巧感受力的重要組成部分。我們通過舞臺劇的反覆排練，也正是為在未來多場次的演出中，與情感的僵化和刻板化的重複作鬥爭；在無數次外在調度基本不變的重複動作中，內心仍去不斷尋求新的感受、新的刺激、新的適應，以達到準確的表演「範本」。即使達到了「範本」，也不能終止體驗，這就是內部技巧的磨礪。內部體驗與感受一旦終止，它將立即失去生動性，而成為程序化、刻板化的匠藝表演。

三、「練」的成果要在貫穿行動線中體現

在排練中的動作、人物動作、角色動作、人物行動、角色行動、（角色的）舞臺動作、（角色的）舞臺行動，這些術語經常在各種文章中出現，實際上是統一的。至於叫什麼，都可以。

在不斷的練習過程中，不要盲目去練，要看演員能否把握住人物在一連串的行動中形成的人物在劇中的貫穿行動線，並且人物基調要在貫穿線中體現。

演員在行動與感覺中把握人物，必須認清建立與組織人物心理行動線的重要性。要使舞臺的動作與語言準確有機地結合，時間清楚連貫，則必須依據劇本中的規定情境，準確地建立起一條連續不斷的人物思想線索（此時人物內心是怎麼想，又怎麼樣影響行動的），才能達到人物在心理與行動上的有機統一。「創作角色行為的合乎邏輯順序的動作線和生動有機地體現這個動作線，就是創造未來的完整的舞臺形象的基礎，因此，演員扮演角色的工作自然應該從探索這一動作線，探索它的『實體』做起。這是最正確的，或許可以說是唯一正確的道路。」焦菊隱導演在排演《茶館》時強調：「每一個茶客要有具體的動作，只靠說話是不行的。要設想自己在第一幕從頭至尾全場事件發生的過程中，內在與外在的動作。這就要找出自己的心理動作線與形體動作線。如果一

時沉不下心進入角色時，可以先找人物的形體動作線，然後再找思想情感的線（心理動作線）。這樣，戲就不至於亂。合乎規定情境要求的形體動作線，往往能誘發豐富的內心活動。」「組織好形體動作線，可以幫助演員體驗人物的思想情感。如果形體動作線不清楚，反而會影響內心活動，妨礙對人物的體驗。」

一九六〇年，蘇聯戲劇專家潘珂娃為北京電影學院師資進修班排演蘇聯名劇《樂觀的悲劇》，在啟發學生的創作想像上有許多可取之處。這個劇碼是個難度較大的群戲，是個大潑墨的寫意戲，很多場景都是由學生自己做的練習與小品構成的。潘珂娃要求在劇中扮演眾水兵的群眾，在沒有臺詞的情況下也要有自己的行動線。有一場「舞會」著意描寫艦隊經過改組後即將離港開赴衛國戰爭前線的情景，劇本提示不多，潘珂娃讓全班學生每人必須按自己劇中人的身份構思表演一個舞會上的小品，在她分別檢查了每個學生的作業後，再把這些小品串排在一起交叉進行。當時完整地演下來，約四十分鐘，其中有戀人相會、抱嬰見夫、老母尋子、父女離別、兄妹及朋友告別等，情感也是豐富多樣且生動精彩的，然而這些細節最後在劇中被刪節壓縮成僅剩幾分鐘。但這些生動的人物關係與離別的小事件卻在「舞會」一場中被保存下來，有些是人物可見的舞臺行動，有些變成了演員豐富的內心生活，使得這場戲給觀眾留下了深刻印象。

此外，劇中有眾多水兵角色，既無名姓也無經歷，全由學生根據劇本事件的發展設計自己的行動線索。當時話劇團導演魏敏在班上學習，扮演水兵時，他沒用一句臺詞，而是設計了一個無政府主義水兵最後參加了革命並為保護女政委而英勇獻身的形象。從女政委沒來之前他用匕首威脅眾人，女政委到來後他吹口哨起鬨圍攻，女政委鎮壓鬧事首領後他的驚愕，艦隊離軍港時他的彷徨，艦隊改組後他上前線的英勇，最後為保衛女政委用自己的身體掩護她，光榮獻身，沒用一句臺詞，僅用了豐富的「動作性強」的可見的表演細節，圍繞劇情的發展，組織了一條

清晰可見的人物行動貫穿線，就在舞臺上塑造了一個完整動人的形象，以至於演出結束時，潘珂娃也讚揚魏敏「是舞臺上真正的主人」。

在「練」中提高表演能力，在「練」中把握人物基調，在「練」的行動與感受中把握人物的行動線，也正是要通過準確的行動與感受，向觀眾清楚地揭示出劇本的規定情境、事件以及人物與人物之間的關係。

第四節　在豐富的細節中展現人物性格與表演功力

一、細節的可見性

在文學作品裡，對事物的細部描寫，常常是作者要強調的部分，描寫得好，也常常是作品的動人之處。

細節通常表現為以下幾個方面：(1)細節是敘事的焦點；(2)細節是戲劇情勢的展示點；(3)細節是心理動作的外化點；(4)細節是推動行動向前邁進的動力點；(5)細節是情緒流動的閘點；(6)細節是情感凝結的點。

在影片裡，「一個微小的動作可以表現一種深厚的感情，心靈的悲劇可以從一皺眉之間表達出來」（貝拉‧巴拉茲）。在電影和戲劇中，通過細節來貫穿劇情和刻畫人物是極其重要的手段。細節的含意當然是廣泛的。有時是一件重要的道具，有時是一個習慣的個性動作或語言，有時是一種情緒的凝練、一個場面的局部展現。細節一般可以歸納為：情緒細節、動作細節、對象細節、場面細節等。無論怎樣，細節都應是鮮明可見的、典型化的。

在電影和戲劇中，細節是最能打動觀眾情感的、可見的人物視覺感受。一些優秀話劇的演出、電影的放映，演員在表現人物經典的細節時，常常能讓觀眾久久不忘地印在心裡，甚至是由這個細節想到整個演出或影片。也可能演出忘了，影片忘了，甚至是哪個演員也忘了，但卻

記住了這個表演細節。這就是表演細節和細節處理在整體創作中的重要性和它的魅力所在。例如，黃宗洛在話劇《茶館》中飾演的松二爺有一個習慣性的掛鳥籠的動作，起初生活富足的他到茶館來喝茶，把他養的畫眉鳥籠往橫杆上一掛，再坐下來品茶，這是他的習慣。二十年之後，他淪落了，仍提著鳥籠到茶館來喝茶，他小心翼翼地蹺起足跟，雙手托舉去掛鳥籠，可茶館也敗落了，橫杆也取消了，他掛鳥籠的動作引起觀眾的陣陣笑聲，讓人感到意味深長。這個半個世紀前的話劇表演中的人物動作細節至今讓人記憶猶新。後來讀了演員黃宗洛的《讓角色在自己身上活起來》，才更深刻地理解了他在尋找人物細節上付出的努力：「為了避免一般化、概念化，演員的創作必須注重細節。沒有細節就沒有個性。普天下的人都是一個鼻子兩隻眼睛，他們之間的區別，不就在於那些表現於言談舉止的細枝末節嗎？我遵守的格言是『具體、具體、再具體，細緻、細緻、再細緻』。具體方能真實，真實才會感人。也許別人認為我是在搞繁瑣哲學，我情願擔此罪名。」

又如二十世紀五〇年代一部香港電影《喬遷之喜》，片中男主角戀愛結婚了，當他知道妻子懷孕後，興奮地往床上一躺，把雙腳擱放在椅背上，鏡頭裡是一雙漂亮的皮鞋底；幾年生活的奔波，當他聽妻子說又懷了第二個孩子後，他慘叫一聲，焦慮地往床上一躺，把雙腳擱放在椅背上，鏡頭裡則出現的是一雙已經被忙碌的生活奔波磨穿了鞋底的皮鞋，不禁引起影院觀眾哄堂大笑。影片看完也就過去了。當時我也不會記住是誰導演、誰主演的。到了八〇年代，有一次去香港片場，我和香港導演胡曉峰接觸，他說起他的從影經歷，說起他曾主演過《喬遷之喜》，頓時，讓我閃回了那個印象深刻的細節。我一說出那個細節，他都不免驚訝，並十分興奮。普通影片的一個細節，三十年過去了，觀眾還能記得住，這說明細節在影視劇作品中的重要性。但凡優秀的、成功的影視演員在創造人物的過程中，都要認真地、苦苦地、刻意地去尋找生動典型的、能表現人物性格的細節。

1.動作細節

演員宮子丕在話劇《霓虹燈下的哨兵》中飾演連長魯大成，他在佇列前指揮大家唱佇列歌曲打拍子的動作，詼諧幽默地表現了他的樂觀性格；演員奚美娟在影片《蔣築英》中扮演妻子路學琴，在同丈夫的遺體告別前用手撕白布條讓兒女戴孝時的悲痛欲絕，通過撕布條的慢鏡頭及誇張的撕扯白布的聲響給人留下極深刻的印象。

2.對象細節

美國影片《紐約奇談》（*Tales of Manhattan*）中的一件西服貫穿了幾個故事；希臘影片《偽金幣》是用一枚偽金幣貫穿了幾個故事。

3.情緒細節

影片《紅色娘子軍》中，瓊花外出偵察，偶遇仇人南霸天，《林海雪原》中，楊子榮進山打入匪窟，初見座山雕時，都使用了變焦鏡頭急推的攝法來展示人物的情緒。

4.場面細節

在《翠堤春曉》中，當史特勞斯的音樂從餐廳傳出，吸引了四面八方的聽眾，大樓的窗戶同時打開，居民們都探出頭來聆聽，安樂椅已空，但仍在搖晃著。

《建國大業》因是一部「大主題、大歷史」的影片，所以編導在藝術處理上更強調「精人物、精細節」，綜合運用了各種細節處理與刻畫人物的藝術手法。如「淮海戰役勝利，大家狂歡」的情節中，周恩來、朱德借酒狂歡，毛澤東獨坐一旁天真地憨笑；吹燈開會，主席與總理登上屋頂談政；馮玉祥提白燈籠找蔣介石告別；蔣介石不滿李宗仁當選副總統，不與李握手而去；蔣家父子席地而坐談未來，以及在有鴿群飛翔於上空的類似圓形競技場的空間裡談話，等等。細節決定成敗。情緒細

節、動作細節、對象細節、場面細節等，只要恰當的運用，都可給觀眾留下深刻的印象。

二、細節的尋找與篩選

一個完整人物形象的塑造，從人物外部造型中的化妝、服裝、道具的選擇和運用，怎樣更貼近、符合人物，到人物的舉手投足，是需要演員通過無數次的行動過程完成的。這個行動過程又是通過無數細節的拼湊整合而成的。怎樣在細節的尋找和篩選上確認更符合「這一個」人物性格的展現，演員需要對人物進行準確理解並施展一定的表演功力。

例如，話劇《雷雨》這個被無數次搬上舞臺的保留劇目，在演出第一幕「喝藥」的事件時，周樸園命令周萍跪下「請」（實際上是逼）繁漪喝藥，此處的處理，周萍究竟要不要跪下？能不能跪下？又如第四幕，繁漪乞求周萍留下或帶她一起走，苦苦哀求時能不能跪下？在不同劇團的演出中，均有不同的處理。怎樣做更符合人物在規定情境裡的動作？在北京人民藝術劇院演出的《茶館》中，演員童弟在設計大傻楊的細節處理時頗費心思，對於青年、中年、老年大傻楊的神態、語氣、音量等方面的處理均顯示出較大的差異。在義大利影片《卡貝利亞之夜》（*Le notti di Cabiria*）中扮演女主角的茱麗葉塔・瑪西娜，（Giulietta Masina）在人物造型上，她自己做了一套認為不錯的設計，可導演費里尼不認可，他去掉了演員對人物的衣著修飾，讓她換上平底鞋，帽子上插上一根羽毛，一身短打扮，使人物外表看起來更粗俗。起初，演員自己都難以接受，但後來逐漸明白，這樣才更貼近於一個身份低下的妓女的審美。

在排練中，把握與接近人物或挖掘劇本事件時，怎樣才能使表演練習的目的性更明確，更行之有效？一是在人物練習中和內容的編排上，不要只在大情節上下工夫，以求完善，這樣會節外生枝又編出若干

場戲，而是要更注重劇本事件中的細節處理——生動地揭示人物之間的特定關係、富有人物個性特點的表演細節，這樣才能直接或間接地豐富和把握人物感覺，並將其運用在未來的整體創作中。二是在挖掘劇本事件的練習中，不要直接截取完整的劇本片段來表演事件，儘管因為段落大、臺詞早已完善，容易直接表演事件，但內心卻沒有細緻的感受，表演一個「大概齊」，會把重大事件簡單化處理。因此，最好採取分場、逐步遞增的方法來準確地揭示劇本情境中的事件。在練習中，要把注意力放在表演上，而不是放在情節結構上，要注意表演的層次，體驗角色豐富細膩的情感變化，同時又要尋找好的契機，並以豐富生動的細節動作，將其展現在外部形體動態上。這種動作的展現可以是多義、含蓄的，但應該清晰、鮮明、準確而不含混。

生動的表演細節動作，一種是孕育在個人案頭分析和設計中；一種是把握了人物感覺後的偶然所得；一種是在與對手排練的交流中的自然流露。即使是事先設計，但通過反覆練習，也要做到在行動中的自然「流露」。

而一旦將其作為典型的、可保留的細節，就要有序地歸入設計的動作線中，並要在每次排練中，不斷地認真感受規定情境，成為此人、此時、此地、此事有感而發的。

好的導演會誘發演員在創作中產生很多生動的細節，總體來講，這樣的細節動作在排練中越多越好，即興產生的動作細節將會大大豐富角色創造。

于是之在話劇《茶館》中飾演王利發的倚櫃而立的姿態，貼「莫談國事」標語，摩挲著雙手的姿態，手拿毛巾的姿態，走路略帶弧形的步態等，若干動作細節及造型刻畫出了「這一個」獨特的王掌櫃。于是之講：「我由衷地感到演員一定要是個關心生活、熱愛生活，善於很細緻地觀察、體驗生活的人；粗枝大葉、潦草膚淺地對待生活不行，要『多情善感』。生活裡的一些細節，常常可以極大地幫助演員獲得角色的可

貴的自我感覺。」

　　唐國強、寇振海在排演話劇《趙氏孤兒》時，「程嬰出宮，韓厥搜查」一場的動作中凸現的靜態造型（韓厥在盤問時，突然雙手高高地舉起利劍欲向程嬰藏匿嬰兒的藥箱刺去，程嬰趕忙以身體護住藥箱，揭示了二人的不同心態），也讓觀眾印象極為深刻。

　　電影演員在排練中豐富人物表演細節的例子也有很多。蘇聯演員別爾涅斯談到他在《帶槍的人》中飾演配角的經歷，從無姓名、只有兩句臺詞的小角色，到在工作過程中參觀博物館時豐富了人物外形，再到設想是隊長的勤務員而能經常入鏡頭，他在拍攝時向導演提出自己對角色的建議，才逐漸出現了勤務員的形象與即興臺詞。他為角色增添了手風琴道具，他哼唱的革命歌曲最後成為影片的主旋律，並在影片中多處出現。影片完成時，他的角色終於有了名字——日古列夫。由於他熱愛這個角色，生活在這個人物的規定情境之中，參與到人物周圍所發生的事件中，而產生了這個角色的話語與動作。

三、細節的典型性

　　我們現在需要大量的、生動的，能展示人物個性、人物關係及規定情境的細節來豐富、充實我們的表演，排練的目的也在於此。如前面提到過的經過小品排練後《茶館》第一幕結尾的改動，原結束在龐太監看見暈倒在地的康順子，大喊：「我要活的，可不要死的！」然後怪笑，落幕。後改成龐太監見康順子漸漸甦醒，悲聲哭出來接著說：「哈哈哈！她又活了！」緊接著下棋的茶客十分得意地朝對手喊了一聲：「將！你完了！哈哈！」喊聲打斷了龐太監的怪笑，龐一驚，周圍的人也一愣。幕急落。這一改動，是導演組織演員在小品排練過程中，竭力挖掘劇本的思想內容，再以鮮明的舞臺形象表現出來的結果。這一對棋迷的行為，既有戲劇性又合乎生活邏輯，同時也點綴了茶館生活的色

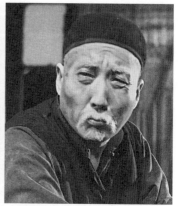

《茶館》是老舍先生的代表作之一；劇中故事全部發生在北京城一個茶館裡，茶館裡人來人往，彙聚了各色人物、三教九流，一個大茶館就是一個小社會。老舍先生抓住了這個場景的特點，將半個世紀的時間跨度，概括了中國社會各階層、數個勢力的尖銳對立和衝突，揭示了中國的歷史命運；此劇亦是北京人民藝術劇院的經典劇碼，多次被改編為同名電影、電視連續劇。

彩。「將！你完了！」既是人物的臺詞，又寓意著對龐太監所代表的封建王朝即將崩潰的警告。

《茶館》第三幕的結尾，三位老人為自己的末日撒紙錢，唱輓歌，也是演員對劇本的豐富，極具典型性。

不少優秀劇碼在刻畫人物上都有著豐富的具有典型性的細節。如《雷雨》中周樸園的「逼藥」，要四鳳取藥，周沖、周萍「勸」母親喝藥，都體現了家長制的說一不二，同時展現了繁漪、周萍、周沖的個性。《智者千慮，必有一失》中的葛洛莫夫見人就要吻手的動作該怎樣表現，給演員的再現提供了創作餘地，是對演員表演功力的考驗與鍛鍊。

具有典型性的細節多了，形象就會更加豐富、鮮明。

第五節　言語的處理與舞臺言語的風格規範

一、人物語言的動作性與性格化

　　話劇排演，在刻畫人物性格上，臺詞處理應是極重要的手段與技巧。一般來講，臺詞是劇作者寫在劇本中的人物的對話，是人物在舞臺行動中的語言。演員在處理人物語言時，就應該找尋屬於「這一個」人物的言語本身所含有的動作性。在這裡，「語言」泛指演員所說的人物臺詞，而作為演員個人來講，則是以自己的言語來說出屬於「這一個」人物的話。

　　演員拿到劇本，首先看到的是人物的臺詞，最後傳達給觀眾的也是作者筆下人物的臺詞。一些演員的創作，常常習慣於從背臺詞開始。我們的工作方法應該是，在動作排練的開始階段，一定不要死背臺詞，不要讓臺詞約束自己。臺詞是演員進行動作排練時的行動依據，應該學會從臺詞裡感悟人物，找戲，找無言的戲，而不要受臺詞的約束，更不要死背臺詞。

　　演員在通過小品練習進行行動分析時，可以暫且用自己的言語代替劇本的臺詞，等到深入排練時，再逐漸地、不知不覺地接近劇本的準確臺詞。「這種方法，很自然地避免了演員機械地背誦臺詞，並促使人物的語言真實地產生於行動之中，不僅表達了語言的動作性，臺詞所包含的情感也相應油然而生。」

　　要研究臺詞，要在臺詞裡找到人物的心理與形體動作依據，在臺詞裡尋找其中豐富的潛在含意，捕捉臺詞的弦外之音。優秀的劇本常常是在人物的臺詞上體現著劇作者非凡的創作功力，優秀的演員又會以自己的表演功力，借助臺詞塑造鮮明的舞臺和銀幕形象。演員趙輝如在一篇《十幾分鐘背後的巨大勞動》的文章裡曾評論于是之在話劇《駱駝祥

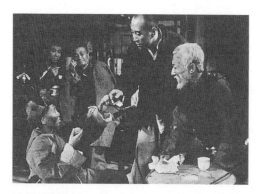

演員趙韞如在一篇《十幾分鐘背後的巨大勞動》的文章裡曾評論于是之在話劇《駱駝祥子》中扮演的老馬：「一場在臺上不到十分鐘的戲，于是之就能獲得觀眾的信任，是因為演員付出了創造性的勞動，把臺詞和動作有機地糅合在一起」。

子》中扮演的老馬：「一場在臺上不到十分鐘的戲，于是之就能獲得觀眾的信任，是因為演員付出了創造性的勞動，把臺詞和動作有機地糅合在一起」。于是之「善於從文學劇本挖掘臺詞的動作。比如他『七十一了！』『……拉著輛破車溜溜兒轉悠了一天，可沒張羅上什麼座兒。』『人家看我這個歲數，真想坐車的主兒也害怕。』『天又冷，風又大……我怕一下子倒臥在雪地上就算完了……這才……掙委著爬起來，想暖和暖和……』這些臺詞都充滿了動作。有時一句臺詞說明他的一生，有時一句話說明他的上場目的，有時一個字比如上面的『掙委』與『怕』就說明了他在特定情境中的心理狀態。演員僅僅理性地去挖掘動作是不行的，他必須用自己的感情去體驗。」當年于是之不到三十歲，牙齒沒掉，視力很好，身體也很健康，但給觀眾塑造了「他的終年傷風不通氣的鼻子，使他說話帶著鼻音；怕說話漏風就以牙床代替牙的作用，因而他說話時較常人更多地牽動著下巴。他的聲音是顫抖的，精神狀態是疲憊的」這樣一個令人難忘的老人力車夫的生動形象，他在動作性格化和臺詞性格化上取得了成績。臺詞本身給演員的創作是有視像和想像的天地的，如《地質師》中第二幕羅大生與盧敬的對話：

盧敬：你黑了，瘦了，還長了鬍子。你們一定吃了很多苦。

羅大生：……怎麼說呢？那種艱苦是超出人們想像的，甚至超出

人們的承受能力。（自豪地）可我們是男子漢，真正的男子漢！妳相信嗎？我曾三個月沒脫衣服睡覺，渾身長了蝨子，頭髮長得像個囚犯。冬天手腳都生了凍瘡；夏天的雨季，打著雨傘在帳篷裡畫地層圖，臉被蚊蟲咬得像饅頭……妳吃過黃花菜嗎？

　　盧敬：就是那種叫金針的乾菜嗎？它可以炒肉。

　　羅大生：肉？（笑了）要是只放點鹽，讓妳拿它當飯吃，妳就會覺得自己是食草動物。有的人當了逃兵，有的人生病死在那裡……可我闖過來了，連續三年被評為會戰紅旗手。

　　盧敬：這真像是一場戰爭！

　　當演員真正發揮了想像，建立了人物的視像時，說臺詞的感覺就會有內容了。

　　演員在研究人物臺詞時，一旦明瞭事件、任務與動作後，就可暫時把臺詞拋開，按照人物的任務與動作去行動，在對規定情境的判斷中，在人與人的活動交流中，去尋求表現臺詞內容的最好形式，尋找生動的細節。

　　關於不要背詞，並不是絕對不允許按劇本臺詞進行對話，而是要有感受，在非說不可時再在交流中產生。不要事先把詞背死、背僵，如果一開始就把注意力放在死記臺詞上，機械地處理臺詞的抑揚頓挫，往往會扼殺自己創作的生動感受，臺詞也不會有感而發。即使不照說劇本臺詞，使用自己編的話，也可能會造成背死、背僵的現象。因此，演員首先應當明確動作（任務）與規定情境，在練習中展開有機行動，在對角色內心生活進行積累的過程中，自然而然地說出人物的語言。

　　當動作排練進行到一定程度，演員基本上把握住人物的行動之後，可做些對詞排練，分場或對部分片段事件進行對詞。這時也不應過於強調臺詞的韻律、節奏、頓歇等外在表現形式，而要重視其內在含意（潛臺詞的挖掘）的準確，臺詞準確的動作及在相互對白中的交流感受，使

之相互銜接、和諧統一。

在對詞排練中，要注意嚴格要求臺詞規範，去掉自己在尋找人物感覺時表現出的語言隨意性。一般來講，這種從自己的即興語言過渡到作者劇本臺詞是水到渠成的事。但有的演員常常在對臺詞時，缺乏認真的分析研究，總喜歡按照自己的語言習慣去改詞，似乎生活化、口語化了，結果適得其反，往往會使劇本人物語言失去應有的特色。因此，演員一定要在把握劇本語言特色的基礎上去探索臺詞的處理，努力靠近人物語言，而不要往自己的習慣語言上靠。

那麼，在語音範疇內，如何處理音調、音色、音量這些元素的情境化、人物語言的外部技巧與性格化的問題？演員于是之在《駱駝祥子》中扮演的老馬這個實例已經說明，演員石揮也提出「舞臺對話應該像動聽的歌唱」，應有基調、變調、主音、裝飾音、顫音、呼吸運用等若干技巧。演員要根據人物的身份、個性、年齡、語言動作來進行語音處理，這些都是處理人物語言外部技巧的依據。同時，我們在扮演不同角色，對人物的語言進行動作分析時，也必須在語音範疇內從自我出發向人物過渡。語音是不可忽視的塑造人物的重要手段。有些演員的語音可塑性差，只能在很小的範圍內變化；也有的演員語言發音不好，高不上去，低不下來，快慢也不清楚，主要原因在於基本功不夠硬，不會呼吸。呼吸換氣應當在語言技巧基礎訓練階段就把握好。作為電影和話劇演員，切不可認為只要生活中能說一口流利的普通話，吐字發聲沒有大毛病，就忽視了在語言藝術上的千錘百煉。

二、語言生活化與言語的風格規範

在當今的舞臺上，由於影像的普及和觀眾審美觀念的變化，演員說臺詞時「拿腔拿調」、聲嘶力竭的情況已不多見，演員大多都注意話劇舞臺上的生活真實和舞臺語言的生活化，這只是一般的創作規律。在重

點加工、把握劇本風格時，演員要注意逐漸往劇本語言特點上靠，尤其要重視劇本語言的風格。戲劇藝術的綜合性使得戲劇風格的顯現（即體現在劇作家的人物語言處理上）有著明顯的差異。同時，戲劇的風格也與一個創作團體是否在藝術風格上有共同的和諧追求密切相關。曹禺、老舍、郭沫若的劇本語言風格不同，莎士比亞、易卜生、契訶夫的劇本語言特點也不一樣。近年來的《生死場》、《狂飆》、《趙氏孤兒》、《商鞅》等，既是話劇，又有傳統戲曲道白的韻味或是莎士比亞無韻詩的風格，風格各異。此外，反映了現時代社會生活的《大雪地》、《地質師》、《荒原與人》、《小井胡同》、《萬家燈火》、《全家福》等，既具有生活化的特點，又有各自的時代與地區特色。演員要認真地對待、研究每一部劇本的不同之處，在不斷的排練中去摸索、體會、把握語言的韻律、節奏，嚴格規範舞臺人物的語言。有的演員在排練中「水」詞多、斷詞多，有人想做「口語化」處理，這樣一來，都會拖沓了戲劇節奏，削弱了劇本語言的特色。

　　語言的攻堅，首先要解決正音問題。近些年來，隨著外來文化的不斷滲入，不少人失去了原有的語言審美標準。語言表現技巧的氣、聲、字、意的基本功，人物語言的個性化，仍是我們檢驗學習成果的標準。至於一些學生在拿到劇本後，說話不成句，斷詞、斷句，更說明提高文化素質的重要性。

　　加強語言表現的功力，演員就要訓練自己能掌握不同作家、不同風格的語言，而不只是自己的語言習慣在創作中的重複出現。這是提高演員可塑性的重要方面，語言性格化問題在電影演員自我素質的鍛鍊中尤為重要。

　　方言話劇與方言在話劇中的運用，是藝術創作中的一種追求，也是表演創作中存在的一個現實問題。不論是方言話劇，還是電影都需要演員在方言中具備語言性格化的塑造功力。但方言的運用，僅是一種增加人物性格色彩的外部技巧手段，包括塑造領袖人物時運用方言也是如

此。只有更深入地把握劇本風格，更加性格化地刻畫人物，才是演員所要努力追求的。

三、對劇本不同風格的言語表演處理

在影視與話劇舞臺上，有許多優秀的演員以他們獨有的語言表現力塑造了眾多鮮明生動的人物形象。老演員刁光覃在講課時曾談到，話劇《蔡文姬》與《虎符》、《膽劍篇》雖因為同是歷史劇，但語言風格不同。《蔡文姬》的劇本充滿浪漫主義，氣勢磅　，情感豪邁，語言處理也是節奏鮮明，輕重強弱分明，語言有詩與古語的味道；《虎符》則具有京腔道白的韻味；《膽劍篇》又具有濃厚的現實主義風格。不同風格的外在形式也必然以表達的內容為基礎。語言的外部變化，在於演員首先要掌握人物內在的心理變化。節奏是人物心理變化的外部表現，不能完全用演員念詞的技術好壞來解釋。語言節奏與規定情境有關，但主要還是根據人物的內心變化而定；要掌握好語言節奏，必須先把握人物的內心變化。

在傳統影劇表演教學中，多是以現實主義的戲劇劇碼及現實主義表演方法為主進行的。但由於戲劇風格與流派的多樣性，也應讓學生對此有多方面的瞭解，如生活寫實、詩化寫意、政論史詩的風格，如古典主義戲劇、浪漫主義戲劇、自然主義戲劇、象徵主義戲劇、表現主義戲劇、未來主義戲劇、超現實主義戲劇、存在主義戲劇、荒誕派戲劇、先鋒派戲劇等。這些戲劇風格與流派的出現，具有各自的社會歷史背景，並與特定的社會思潮、哲學觀念有著比較直接的聯繫。表演者作為在舞臺上行動的人，要用具體可見的舞臺行動表現劇本所要闡釋的思想（離不開寫實、寫意或寫實寫意混合的戲劇觀）。

對劇本不同風格的言語表演處理，不僅表現為演員對人物語言技巧的處理，作為完整劇碼的創作，它也常常是導演對一種戲劇風格的追

求與把握。導演是舞臺創作的領軍人物。藝術的探索與求新常表現在其獨特性上，戲劇創作也是如此。因而出現了不同的流派，它們又必然是在導演對劇本總體把握的演出中得到最好的體現。因為完整劇碼的演出已經具有成品的意義，導演對演員的要求也不僅體現在舞臺上塑造一般的人物形象，而是一種經藝術風格處理後的、有整體演出特色的人物形象。成熟的話劇院團，演出又各自具有不同的風格特色。

　　當前的話劇形態不斷豐富。從嚴肅戲劇、詼諧戲劇、商業戲劇、調侃與惡搞戲劇等，都在一定程度上得到了觀眾的認可，並獲得了成功。不同的觀劇現象同時存在，給演員的表演創作增添了多元化的色彩，這種現實的存在也值得戲劇評論工作者與劇評人認真分析與思考。

第六節　表演節奏與舞臺表演空間的處理

一、節奏的內涵和外延

　　「節奏是一件藝術品中所包含的各種不同要素的有次序、有節拍的變化——而這一切變化一步一步地激起欣賞者的注意，始終如一地引導他們接近藝術家的最終目的。」

　　舞臺節奏也稱為演出節奏，「是激起觀眾產生與演出內容相適應的情感和體驗的一種表現形式。節奏是自然現象和生活表現所固有的一種條理性品質，也是藝術作品所普遍固有的品質」。

　　「節奏」一詞來源於音樂。音樂中交替出現的，有規律的強弱、長短的現象，稱為節奏。用此種現象來廣義地看自然與社會，則是自然界的一切物質的運動過程都含有自己的節奏，社會生活與人群活動也都有著自己的節奏。在此基礎上，我們再來理解節奏的含意，即節奏是在一定的時間裡，事物（包括人與某種現象）均勻地、有規律地正常運動的

過程。當外界的某種刺激或某種內在變化發生時，可能會使這種正常運動受到干擾或破壞，但它們會以新的、均勻的規律現象繼續運動。節奏的運動與變化是受內外因素共同影響的。

對於戲劇和影視作品中的節奏，我們可以做這樣的定義：(1)節奏是一種創作技巧；(2)節奏是戲劇、電影、電視劇以及其他藝術創作表現特定內容的敘述秩序；(3)對於戲劇、電影、電視劇而言，節奏是戲劇情勢流動的緊張程度；(4)對於演員來說，節奏是一種對客觀刺激感覺的心理速率，它體現角色行動的秩序和行動的緊張或舒緩的程度。一般來講，節奏和速度有直接的聯繫，但節奏不是速度。在完整劇碼的細排和連排時，演員在表演中對節奏的把握和調整就凸現出來。把握表演節奏的好壞，直接關係到對戲的整體感把握的優劣。

當進行片段排練時，尤其是在對整個劇碼進行完整的雛形加工時，教師會提出要注意節奏的掌握，並且不斷地提示表演者進行調整，好像這時才出現節奏問題。其實，節奏自始至終貫穿在表演裡，只不過這時（在完整成品劇碼的創作時）會更引人注目。

我們說，節奏是在一定的時間裡，事物均勻地、有規律地正常運動的過程。節奏的運動與變化是受內外部因素共同影響的。表演的節奏包含著對生活中的節奏的再現及有藝術目的的再加工。僅是生活節奏會缺少藝術魅力；有藝術目的的再加工，又必須符合生活自然節奏的變化規律。生活節奏是自然形成的內外統一的氛圍。藝術節奏是靠想像、假定，運用技巧營造出的一種酷似生活節奏的氛圍，讓觀眾和劇中人物獲得同樣的感受。藝術節奏如果完全等同於生活節奏，本身就失去了藝術的美。演員既要能調動自身的情感，又要控制情感在藝術美的軌跡上發展。演員對規定情境的準確感受，對事件的準確判斷，對人物心態的準確揭示，對人物動作的準確把握以及要給予觀眾審美效果的準確估計，都構成了表演節奏的內容。場面調度變化的形成，語言速度的快慢停頓，也都會形成無所不在的節奏。鮮明、準確、張弛有致的節奏是藝術

的靈魂，切不可僅用外部速度變化代替節奏。

　　所以，要掌握好表演的節奏，一是要有對生活的深刻認識，二是恰如其分地掌握表現生活的表演技巧。表演節奏的產生是節奏變化的內外因結合，同時也是演員內外部技術技巧的結合。因此，具有節奏感是演員要注重培養的重要素質之一。

　　當進入完整人物創作再來談表演節奏問題時，除了要明確生活自然節奏與表演藝術節奏的不同外，還要認識到調整演員自身的生活節奏與把握角色此時此地應有節奏的關係。一個人生活自然節奏的形成，本身就含有他的性格、情感、心態與對外界刺激的感應，演員要獲得角色此時應有的節奏感，除了要準確把握他的性格、心態與情感表達方式，還要準確感受與判斷外部規定情境。如同「動作能夠獲得情感」的規律一樣，如果能夠準確、純熟地把握語言與形體的外部節奏，也就能相應獲得某種內部節奏，並幫助動作喚起某種真實的情感。

　　舞臺節奏的組織得當可使演出重點突出，主次分明，人物性格豐滿，主題得到深化。舞臺節奏的完整性是舞臺演出的生命。

　　人物的節奏，常常是在一個相對完整的過程中才能體現出來（包括常態與符合人物的變態）。所以，節奏雖被史坦尼斯拉夫斯基稱為一個重要的表演元素，但只有當表演習作接近成品時，才能顯示出它的重要性。因為戲劇性的節奏變化，常是藝術作品出「戲」、引人注目並產生審美效果之處，讓欣賞者共同去思索生活的「卡口」或是「懸念」的產生等。如果表演者不能像尋找準確的動作線一樣，對自己的表演節奏進行技巧處理，則那些應達到的藝術效果就會淡淡而過，不會引起欣賞者的任何思索。因此，掌握人物的節奏變化，能夠幫助演員從整體上把握人物的情感，即何時需要平鋪直敘，何時需要大肆渲染，何時需「畫龍點睛」，何時應「一帶而過」。有的演員很用功，很認真地對待人物的所有場景，真聽真看，交流判斷，認真地說好每一句臺詞，但由於用力平均，觀眾看不見他的表演處理，因而感覺平淡、沉悶或看得很

累。這裡面除了劇本的原因外，多是因為演員沒有把握好劇本的節奏處理。例如《雷雨》第一幕中「吃藥」一段的事件發展，周樸園以家長制的權威讓繁漪喝藥，繁漪不願喝。周樸園說一不二，步步緊逼，讓四鳳把藥端來，要周沖請母親喝，逼周萍請母親喝，命令周萍跪下請母親喝……屋裡的氣氛由周樸園進來時的全家小聚的平和，變為相互的情緒抵觸，到最後的緊張，周樸園的威嚴讓全家人有一種窒息感，甚至感到毛骨悚然。在場人物心率的變化驟增，節奏快速變化，展示了這個家庭特定的人物關係。第二幕中周樸園與魯侍萍的「相認」，外表平靜，內心節奏卻急劇變化。第三幕中魯侍萍讓四鳳對天「起誓」，內外節奏強烈遞進。第四幕，當四鳳、周萍、繁漪得知四鳳、周萍是一母所生的「真相」後，在內外節奏極度緊張的情況下，又向上遞增到頂點。每部完整的劇本，劇情設計都會有起伏跌宕的節奏變化；每臺完美的劇碼演出，導演和演員的創作合作，都要很好地把握和處理劇碼整體的節奏。從某種意義上講，「鮮明準確而富於變化的節奏處理，是表演藝術的生命」。

在這裡還要特別說明的是，電影演員應進行準確的節奏感鍛鍊（每一個鏡頭中的表演看似是孤立的、片段式的，但是整體上都要求其在一個總的節奏鏈條上，即一旦為蒙太奇組接連貫以後，每一個鏡頭中的表演都應當給人以準確、適當而又相對鮮明的節奏感）。對人物的節奏把握應帶有整體的處理。在舞臺表演中，演員雖有導演、教師的指點與處理，但當面對觀眾進行表演時，就全靠自己來把握了。經過無數次的演出實踐，演員既有了連貫演出中對人物的總體感受，又能在觀眾那裡得到訊息回饋，並不時進行調整。這種反覆的排練與演出實踐過程，加強了演員的表演節奏感。而演員在鏡頭前的表演，既缺少排練中的人物總體感受，又缺少對表演做總體處理的訊息回饋，而且，分鏡頭拍攝表演的一次性和間斷性，也往往使演員容易忽略或極難把握自己的表演節奏。加之電影掌握整體節奏的手段遠遠比舞臺要豐富得多，似乎演員在

節奏把握上不要太費心也可表演，或把節奏變化完全寄託在導演「蒙太奇」的處理上，這實際是表演缺乏功力所致。

二、節奏與激情

　　俄國體驗派戲劇一再強調：有了激情的內心體驗才可能有令觀眾震撼的激情的舞臺表演。

　　我們常講，電影表演在各種綜合造型因素中所起的作用少於舞臺表演，這是由於電影創作的非連貫性與影片造型手段的多樣性造成的，它常使得演員對表演節奏的掌握與表演空間的處理完全依賴於導演；而在舞臺表演中，準確把握表演節奏與完美處理表演空間常常是演員發揮主動性的兩個重要方面，也是表演功力之所在。

　　表演節奏的形成應包含對生活中正常的節奏現象的再現及有藝術目的的加工。人物的節奏又常常是在一個相對完整的動作過程中才得以準確的體現。演員只有從整體把握住人物，才能恰如其分地處理人物節奏，取得應有的藝術效果。一部影片的節奏處理是緊緊掌握在導演手中的，導演可以調動各種藝術手段（攝影的攝法、鏡頭的長度、景別的大小、光線的明暗、色彩的變化、音響的強弱及蒙太奇剪接組合等）來進行調節，演員的表演構成只是其中的一部分，是導演處理影片節奏的一種元素；而話劇舞臺上的節奏氣氛，雖然也可用燈光、音響等手段來調節，但主要取決於演員的表演而形成。演員對規定情境的準確感受，對事件的準確判斷，對人物心態的準確揭示，對人物動作的準確把握以及對於劇情發展所要給予觀眾的審美效果的準確估計等，都是形成舞臺表演節奏的重要內容。至於臺詞的技巧處理，又應是掌握表演節奏不可忽視的重要部分，氣息的控制、臺詞的緩急、語言的韻律本身就含有表演的節奏。例如，《雷雨》中「吃藥」時周樸園的淫威，「談判」中繁漪對周萍變心的斥責，語言的鏗鏘有力；《趙氏孤兒》中，人物的半文半

白無韻詩的嚴謹對稱感。演員不能僅以自己生活中的語言習慣來改變人物的臺詞結構，這樣似乎是追求生活化，而實際卻失去了語言韻律，也失去了應有的語言節奏。

分析一個演員的表演，若從局部看，他該做的全都做到了，真聽真看、意識判斷，他抓住了表演的每個環節，但卻不善於隨著劇情的發展從整體上處理戲劇性的節奏變化，因而表演平平，缺乏吸引力，甚至使人看得疲憊。所以說，表演節奏的把握是一個總體的藝術感覺問題，它包括演員的理解力、表現力和藝術修養。

另外，也要把握準確的激情。人物的激情產生藝術的美。演員的創作需要有激情，但表演藝術創作中的激情，不只是演員自身的激情，也不僅是創作時應具有的熱情，它是演員表達「這一個」人物在規定情境裡積極行動時所應迸發出的強烈情感。它是演員自身固有的激情在人物創作時的一種情緒的轉換。如果演員本身對生活冷漠，對周圍環境的人與事缺乏熱情，那麼他在人物創作時，也是呼喚不來激情的。這也是演員創作的重要素質之一。演員要通過心理技巧手段去誘發激情，要十分慎重地保護激情（不要丟失或逐漸衰減），同時也要理性地去控制、駕馭激情。

三、舞臺空間表現性處理及其與表演創作的互動

舞臺空間表現性處理及其與表演創作的互動，是演員在創作完整舞臺人物時要自覺把握的技巧。表演空間的處理，在這裡是指舞臺空間的表演造型。電影人物造型手段的多樣性、綜合性亦如同電影的節奏一樣，可由攝影機的運動、鏡位景別的大小、拍攝角度的仰俯、光線、色彩及蒙太奇的組合喻意等來處理。而話劇舞臺上則主要（也只能）靠演員自身形體姿態的控制及準確的舞臺感覺來解決人物造型問題。話劇舞臺空間的相對固定，不同於影片不斷地變換著鏡位的拍攝手法從外在強

制觀眾改變視角，而是讓觀眾在同一角度的固定距離，按照劇情的發展和舞臺人物的活動自然地變換視點。因為演員與舞臺空間的關係，演員只能作為舞臺空間中的一個點而存在。演員表演要想對觀眾具有吸引力，就要不斷地按照劇情發展和人物有目的地行動，找到在舞臺空間中的和諧位置，並從觀眾所能接受的美感角度來展現演員表演與舞臺空間的協調統一。

猶如建築有節奏一樣，舞臺空間表演造型也表現為舞臺節奏的一個方面，它應是在協調的流動中表現出一種平衡感；而舞臺上人物之間的相互交流、相互感應，則常常在改變舞臺空間的有機分割中，營造舞臺人物造型的契機。

和諧流動的舞臺人物造型，實際上是導演處理戲劇的一種藝術手段。人物調度最後是由導演安排或確定的，但它應是人物此時、此地心理和形體的準確展現——導演的調度應靈活地體現在演員的有機舞臺行動中。

在排練中，演員理解了導演的總體構思之後，應具有自覺地變化舞臺人物造型的能力，達到自身對人物的感覺與觀眾對人物審美感受的統一，這是演員表演重要的外部技巧的展現。舞臺表演藝術離開外部只抓感覺是很難的。生動有機的舞臺場面調度，是人物按照其邏輯規律自發做出的行動，調度本身是人物外部動作的重要組成部分。演員要善於按照劇本的規定情境、事件、人物之間的關係去進行分析，做動作，尋找好的調度來展現人物此時、此地、此事「動於衷而形於外」。即：在這樣的規定情境下，在這個事件裡和這樣一組人物關係中，這一個人的必然行動，其中當然也包含導演、演員對舞臺空間的藝術處理。

演員一定要在排練中走出生動的場面調度。舞臺場面調度是導演進行表演藝術處理的重要手段。調度是導演敘事的語言，它本身就具有鮮明的態度和戲劇內容發展的指向性。它也是演員揭示規定情境、人物關係、藝術地處理表演空間的重要的外部技巧。如同冷暖氣流流動分割空

間一樣，不是生硬切割，而是在相互融合中變化。場面調度的變化，一定要在同一空間的人與人之間相互交流感受中形成，隨著劇情的發展變化，充滿內在張力地平衡、統一在表演的流動畫面造型中。

對於舞臺空間的把握主要表現在演員的表演會自覺地展開舞臺調度，核心則體現為對舞臺表演的假定性與表現性的認識。在方圓百米舞臺上，要想真實地反映出人間百態，讓觀眾信服劇情的真實，並在情感上受到震撼，首先必須把真實建立在藝術的假定上。演員要有意識地進行擴大表演假定性和真實感並存的訓練。「演出藝術創造的『假定性手法』和『逼真性手法』是互相依存的關係，並不以否定對方為確立自身的必要前提。」「戲劇藝術在演出創造層面中的『假』與『真』，以內蘊而論是『情境的假定』和『情感的逼真』，從直觀上看則是『時空的假定』和『人的逼真』。」寫意與寫實結合，真實感寓於假定性之中，要努力在假定空間中營造出有藝術品位的、有人物個性的行為動作，達到意料之外、情理之中的效果。演員僅有真實的體驗是遠遠不夠的，還必須找到能在這個舞臺空間展現人物情感的外部表現手段，這樣，選擇和設計鮮活的、完美的舞臺調度就必不可少。

二十世紀八〇年代，大陸戲劇演出突破了寫實風格一統天下的局面，對舞臺表現的潛在可能性進行多方位的成果顯著的探索。核心是重新認識戲劇演出原本具有的假定性的戲劇藝術特性，假定性也是所有藝術固有的本質。「戲劇藝術在長期的發展進程中，逐漸形成了假定性的特殊表現範圍和表現方式。如處理舞臺空間的假定方式等。『假定性』的含意在於對生活的自然形態進行變形與改造，是形象與它的自然形態不相符。在戲劇藝術中，諸方面的假定性程度唯一的限度是與觀眾之間的『約定俗成』……」

舞臺空間是導演展示自己對劇本的理解、把握，進行藝術體現的一個重要部分。對於不同作品、不同風格的把握，寫實或寫意的處理，都可看出導演的整體構思。北京人民藝術劇院演出的《雷雨》、《北京

人》、《茶館》，佈景所營造的舞臺表演空間實而又實，完全是寫實的，給觀眾一種「生活的幻覺」感受；而同是北京人民藝術劇院演出的《虎符》、《蔡文姬》，佈景的寫意性又給觀眾帶來一種全新的感受。北京電影學院一九六〇年演出的《樂觀的悲劇》，舞臺空間由轉檯和不規則的階梯形成，寫意性地表現了軍艦上、港口、戰場等不同的環境空間；一九八九年《啊！大森林……》的演出舞臺是由幾塊不同形狀的積木不斷變換的寫意性組合，表現了伐木場、山澗、森林等環境空間。一九九九年，上海戲劇學院陳明正教授同一時間導演的兩個劇碼進京演出，《家》以寫實性處理，在「鳴鳳投湖」一場，劇場的整個樂池凸顯的是荷塘月色，以景托人，更顯現出環境的真、人物的實；而《莊周試妻》則是空曠的戲曲式的舞臺環境，任憑演員與觀眾對舞臺的空間所展現的一切以藝術的想像完成。

　　二〇〇〇年夏，盧學公教授在他導演的布萊希特的名劇《膽大媽媽和她的孩子們》中，做出一次成功的戲劇革新實驗探索，他充分利用原軍藝劇場的特點，對舞臺空間進行改造，並將這種革新性推向極致。這是屬於對布萊希特戲劇觀的探索，讓我們對布萊希特的戲劇「間離效果」有了一番重新認識。演出是一次生活的真實性與藝術的假定性極完美的結合，觀眾既感覺故事情節是發生在裸露的舞臺上、劇場中的假定存在，又為劇情的真實發展、演員整體性完美的表演所吸引，關心人物命運的存在、發展與歸宿。它是一場有藝術意境的史詩劇的演出，整體感效果強烈。其突出特點是擴大了表演空間，達到無限的延伸。整個劇場以及劇場舞臺側門內外、觀眾廳、樂池都成為了表演區；同時，觀眾階梯式地坐在舞臺上的右面一側，縮短了演員與觀眾的距離，演員得以近在咫尺地與觀眾進行交流。舞美設計的二十個大小不等的、擺放透視感的十字架，戰火煙霧的舞臺施放效果以及與燈光變化的配合，既具有歷史感，又有戰爭的硝煙感。配合劇情進展放映的外國戰爭片的片段以及音樂音響的介入，也增加了歷史感和觀眾身臨其境的感受。尤其是啞

女卡特琳的死亡，畫面、音樂及表演的處理渲染極為成功。演出呈現出的多空間的豐富變化，極大地拓展了人物的活動空間。新穎而獨特的處理手法，以及演員對無限擴展的假定空間的信念與適應下的真摯表演，令觀眾過目難忘。

二〇〇八年夏，由希臘導演在中戲排演的《被縛的普羅米修斯》，在表演處理與舞臺空間的表現性方面也給觀眾留下獨特的觀劇印象。二〇〇九年，上海戲劇學院谷亦安導演帶學生進京演出《牛虻》。在國家大劇院的舞臺上，表演空間從頭至尾呈黑白色調階梯形狀，表演似沒有任何依託，但導演用巧妙的調度處理，讓觀眾相信階梯式的空間是教堂、臥室、廣場、監獄、刑場，並產生一種特有的意境。二〇一〇年，中央戲劇學院丁如如、楊碩導演的《潛在的支出》的舞臺空間處理也極有特色，觀眾進入劇場看到的僅是一個由高低不等、形狀不同的檯面組成的空蕩蕩的舞臺。劇情開始後，在天幕投影變化的幫助下，舞臺不同的表演區快速不斷地變成了居室、銀行、豪宅、診所、餐館、按摩室、街道等，演員表演的生活寫實和場景空間的極度寫意很貼切地融合在一起，讓觀眾建立了審美認同。

舞臺空間是當代導演最能凸現智慧的一塊獨有的領域。「導演陳薪伊的《商鞅》是一部具有悲劇美感價值的作品，它講著一個歷史故事，而戲劇進展中，隨著情節的發展和人物的心理變化，舞臺空間的放大和收縮，變換著景框，以其不同的動勢，構成了與戲劇進展有關的舞臺語彙，它呈現出的是一種『現代美』。導演與舞臺美術師在舞臺空間上營造出一個伸展想像力的『境況』。」而她於二〇〇九年導演的歌劇《山村女教師》，轉檯、紗幕、變化多端的燈光和極其寫實的山村木屋、閣樓、山澗小路、街道，把一個山村逼真地、立體地、多角度地展現在舞臺上，呈現出現代生活中偏遠山村的古樸美。觀眾能在這裡多視點、多角度，情景交融地欣賞著發生在這個遠離城市喧囂的山村自然美景中的動人故事。

　　演員為何要考慮舞臺空間的處理呢？在電影表演中，演員在畫面中的恰當位置，常常是由攝影師來控制的，拍成膠卷後，這些也只是導演手中可供選用的素材。而舞臺演出，每一場都面對著新的觀眾，演員怎樣以不等同生活的、不是自然主義的藝術美來贏得觀眾的審美心理呢？勢必要以有舞臺造型意識的自我去協調角色。舞臺造型美感，中心的一點是平衡感。演員要從劇本內容出發，找出人物的動態與相對的靜態造型，在人物相互之間的交流感受中，動靜協調轉換，做到有機的流動。在客觀感受上，要相對和諧與平衡穩定。在表演基礎訓練階段的舞臺表演空間處理上的「同一節奏中沉浮」的調度技巧及「青蛙跳池塘」的分享舞臺表演空間技巧練習，都是要求和訓練演員相互影響、制約，以直覺處理舞臺空間的能力。如同掌握表演節奏一樣，這是要在較長的舞臺表演藝術實踐中感悟出來的藝術感覺，在完整劇碼的排練中，它的訓練目的就更為重要地體現在完整人物的創造中。

　　林兆華導演曾講：「中國戲曲的空間給我一個啟示，就是舞臺上沒有不可以表現的東西，只要你能夠展開想像力，沒有不可以表現的。中國的戲曲天上、地下、山水都有，它都可以通過演員表現出來，中國戲曲的舞臺是一個空的空間。空，它有一個極大的好處，以道教的觀念來說它是個無，這個無是一個無限，你可以自由的飛翔。這個東西是史坦尼也好，布萊希特也好都沒有的。」

　　徐曉鐘導演說：「電影、電視的發展，喚醒戲劇本性的復歸，其特徵之一是舞臺假定性越來越恢復它在戲劇中應有的地位。假定性是藝術共有的屬性，然而舞臺的假定性更濃，充滿著詩意的提煉與詩意的誇張。時空的假定性，自由自在地創作出變幻莫測的時間和空間；在觀眾的想像中呼風喚雨，鋪路陳橋，隨心所欲地描繪出絢麗多彩的大千世界。」

第七節　性格化及在連續演出過程中的表演再創造

一、性格化掌握的「點」與「面」

　　性格化是演員塑造人物形象應達到的完美藝術境界。在表演創作中，當演員不僅抓住了人物性格特徵的某一面，而且創造出這個角色所具有的獨特的精神生活和個性色彩時（包括內在的性格氣質與外部的典型動作），可以說，從內到外的「這一個」也就形成了。因此，性格化常常是全面成功地塑造出一個人物的標誌。所以，當我們通過動作排練，初步地把握人物的性格特徵後，就要不斷地朝角色性格化的方向努力。

　　性格化創造，不可能是一蹴而就的，而是在演員捕捉人物特徵的創作過程中逐漸完成的。開始可能是一個點的突破，逐漸是幾個點，連成了一條線，而後形成一片，最後達到完整的程度。但如何找到一個點和幾個點的具體方法？靠在排練中的感悟只是一種方法，但這一點不是必然的「千篇一律」。北京人民藝術劇院演員英若誠在總結自己的角色塑造時曾說道：「形象的種子是人在日常生活中接觸到的具體事物，可以就是一幅簡單畫面，但形象則是綜合了形象種子之後積累而成的，是演員最終得出的總結，因此，它不再是具體的一個或幾個種子，而上升成感覺或情緒，遠遠超出形象種子的具象。一個形象種子可能只是一幅簡單的圖像，但如果把諸多形象種子綜合起來，其感染力就超越了簡單的迭加，形象就會活起來。」

　　性格化創造，系列人物的性格化創造，是對一名職業演員的表演技術技巧、藝術素質和藝術修養的全面考核。它不僅考查演員的語言、形體的適應能力和經過表演內、外部基本環節的訓練所達到的程度，同時還檢驗演員體驗角色內心和體現人物外部造型的技巧，以及洞察社會、

分析各階層不同人物心態的觀察、理解、體驗與體現的功力。

　　社會的人，都有著自己獨特的性格。性格是人的較穩定的精神氣質和心理特徵的總和。它是在人的生理素質的基礎上，在社會實踐活動中逐漸形成和發展的。現實生活中的每一個人都是社會的人，而人的自然屬性又會制約他的社會屬性。性格的形成和發展受到種種內外因素的影響，具有一定的複雜性與多重性。因此，演員要性格化地把握、表現一個人物，絕不是一件容易的事。具有豐富表演實踐經驗的人都曾有這樣的體會：一次成功創作，在朝性格化方向努力時，都有一個艱苦的孕育過程和最後突然產生的「頓悟」之感。形象地說，是達到了「角色附體」的感覺。開始的藝術探索，有的是心中無數，有的是苦苦思索，甚至不斷地否定自己，常常要逾越種種障礙，才能前進一步。但一個偶然的動作，或一　那間的感覺，突然使自己感到，這就是人物的動作，人物的感覺。順之而來，一切就那樣自如，得心應手。這種悟性的得到，這種創作「自由王國」的達到，關鍵在於演員通過艱辛的、創造性的探索，找到打開人物心靈的鑰匙，並能以自己純熟的外部技巧來展露人物的喜怒哀樂。

　　追求性格化的表演，實際上指的是角色的創作必須符合「動於衷而形於外」的規律，演員應從深入角色的內心出發，只有在有機地掌握人物的行為邏輯線索後，才能找到其獨特的外部性格特徵；創作時，堅持從自我出發去探索，逐漸地、創造性地擴展自己去體現形象，而不要讓角色適應自己、重複自己。演員對於角色外部性格動作的把握雖可能要經歷一個模仿過程，但最終必須和內心結合，否則將是僵化的、圖解式的。只有在創作中掌握人物的行為邏輯線後，捕捉到的或自然產生的、以不同形式呈現的角色外部動作表現，才會是壘起人物性格化形象的基石。

　　優秀演員的表演創作也不是各個形象都能達到性格化的。原因是多方面的，如自己對人物生活不熟悉，僅是一種理性的分析，或創作的人

物本身在文學基礎上的不完整，演員又沒有能力給予補充，以及演員本身創作的局限性，對人物的解釋有偏差，等等。

性格化的表演，是否能完全「淨化」到只是人物呢？應該講，它必然帶有演員自我的特色，是人物魅力與演員藝術創造魅力（包括演員自我的魅力）的完美結合。同一個角色，不同的優秀演員去扮演，都會帶有自身的特點，或者說，帶有各自的表演風格。那種靠直覺演戲、完全能夠化為角色的說法，是不確切的。演員一旦失去了自身對角色的控制，他的表演將不成其為藝術。但在精彩的表演中，演員也要不斷克服「自我」的意識才能達到完美。「真正的演員要表現作者提供的性格和激情，不管這種性格是崇高的還是卑下的，演員越是能把它表演得準確、豐滿，那麼就越是能說明他是個真正的演員。」（別林斯基）

舞臺排練的整體感問題，從演員的創作來講，可算是表演的外部技巧。表演藝術是集體的藝術（唱獨角戲的時候很少），因此，演員就不能各自為政，僅發揮自己的優勢，而是要相互之間默契地配合，緊緊地圍繞劇碼的中心思想進行藝術處理，共同完成一次完整劇碼的再創造。不能像諷刺劇《武松打虎》中所表現的那樣，老虎的扮演者不甘心自己總被打死的結局，而老虎不死，最後只得由武松向老虎求饒。更不應在演出中出現「搶戲」、「塌臺」等缺少戲德的現象。

整體感本身就有藝術規範的性質，藝術美感的產生本身應具有整體的和諧性。話劇的表演，由於常年演員相互之間的配合，共同探索，各個劇院（團）均有自己劇院（團）的演出風格。作為集體藝術創作中的一員，演員一定要使自己的表演與集體的表演達到和諧統一，當一齣戲的演出缺乏整體感時，除了從導演那裡找原因外，演員的技藝水準和職業道德也是主要問題。

二、人物總譜與角色遠景

　　總譜，是以多行譜表完整地顯示一首多聲部音樂作品的樂譜形式，是樂隊指揮用來指揮整個樂隊的曲譜。角色遠景是角色追尋和奔向的目標（有的是在劇中的結尾得以實現，有的則是作為理想和信念在追求中）。在舞臺完整人物的塑造中講人物總譜與角色遠景，這是一種對人物的認識與處理的總體構思，是讓演員在案頭分析階段就要做到心中有數；再經過排練階段，逐漸把自己的構思與對人物的體驗變成舞臺上的人物雛形（還沒有對觀眾演出前）時，通過自己原先設定並經導演認可的人物總譜與角色遠景，不斷地對自己的表演行動進行檢驗與調整。它包括角色的外部造型、氣質和精神面貌、性格基調和色彩的確定，人物性格歷史及其發展變化，時代背景與經歷賦予角色的特殊印跡，角色的最高任務和貫穿動作，角色為完成行動目的所採取的手段，角色在整部劇本中的地位、作用，與其他人物之間的關係，以及創作中對節奏的處理、表演風格的設想等，角色遠景也包括在其中。這種對人物創作的總體構思運用「總譜」來形容和概括，說明一旦總譜出了差錯，必然會出現不和諧的聲音。所以，總譜的制定與設計尤為重要。當它被認為正確可行時，演員要在自己的表演行動中全力以赴按照總譜去行動。同時，導演又要以樂隊指揮的身份調整部分不協調處，修正不和諧的音符，以達到完整和完美。

　　談到角色遠景，史坦尼斯拉夫斯基說：「只有當演員思考了，分析了，體驗了整個角色，在他面前展現出一種遙遠的……遠景之後，他的表演才會變得所謂有遠見，不像從前那樣短視。那時候，他所能表演出來的就不是一些個別的任務」。「只有對角色的過去和未來進行瞬息的檢查之後，你才能恰如其分地來估計角色當前的單位。你越是清楚地領會當前的單位在全劇中的意義，你就越容易把你的全部注意力集中在它的上面。這就是你們需要角色的遠景的原因所在。」演員為了很好地體

現角色，在演出中，就需要有角色遠景。這是為了使我們在舞臺上的每一個瞬間都能考慮到未來，調節並合理配置自己的內部創作力量和外部表現手段，因為角色「不可能知道自己的未來，但我卻應當知道。作為演員，我的工作就是要從角色第一次出場時起就為他的未來做準備」。

三、精益求精，永無止境的探索

評論界普遍認為，北京人民藝術劇院老演員朱琳是當代話劇表演藝術家中屈指可數的幾座高峰之一。她在北京人民藝術劇院舞臺上創造了一系列鮮明獨特、令人難忘的人物形象，如《虎符》中的如姬、《雷雨》中的魯媽、《蔡文姬》中的蔡文姬、《武則天》中的武則天、《推銷員之死》中的琳達、《洋麻將》中的芳西雅等。據在人藝工作過的張定華回憶：「我記得，一九五四年她最初演《雷雨》中的魯媽顯得過於剛硬。當時的大環境是大多數人認為要用階級分析方法來分析處理這個劇本，朱琳就偏重於只表現出對周樸園的恨了。起先，曹禺先生來看排練不大肯講話，後來，他終於忍不住了。他對朱琳說：周樸園是魯媽一生中第一個也是唯一一個愛過的人，也是害了她一生的人。她來到周家感到最奇怪也是最不可理解的是為什麼她這一輩子唯一的一張照片放在周家的大客廳裡？一個人對一生中第一個也是唯一一次愛過的人是永遠忘不了的，尤其是還生了兩個孩子。另外，她太想看看她的萍兒，她三十年未見他了。種種疑慮、滿腹苦水在魯媽心中湧動，令她難以平復，她要傾吐，她要弄個明白，她不可能那麼剛硬。曹禺的這一番分析讓朱琳猶如醍醐灌頂。她去體驗生活，想方設法去接觸那些曾經是丫頭後來被收房的人。她發現，她們往往都有文化素養，有些靈氣。她又從自己的母親身上，體會到舊社會魯媽這樣的女人的不平凡之處。」

朱琳的祖父原是蘇北灌雲的大鹽商。她的父親一定要辦實業，把家中的鹽池、土地、店鋪逐一賣掉，辦各種工廠，但因為經營不善，不到

十年就徹底破產了。朱琳的母親是位賢慧堅忍、略有文化的婦女，她苦苦支撐著這一家，直到在灌雲實在活不下去了，她就到海州一所小學去當校工，給學校打掃衛生。而這不正是魯媽的職業嗎？她熟悉這樣的婦女、這樣的故事啊！

在第二幕裡，魯媽看見分別三十年想見卻不相認的兒子周萍，有一句很重要的臺詞：「你是萍……憑——憑什麼打我的兒子？」可是，剛開始演出時，她一說到這裡，觀眾就發出笑聲，舞臺的氣氛就被破壞了。她想不出辦法，就把後一句「憑什麼打我的兒子」刪了。大約是周總理看完演出的第二天，總理讓鄧大姐打來電話，問為什麼這麼重要的一句臺詞沒有念？鄧大姐說，不要輕易拿掉不念，說得好會很感動人的，觀眾不會笑的。

朱琳仔細琢磨錯在哪裡。本來，她是先急切激動地喊出：「你是萍……」略一停頓，更加激動地喊出：「憑——憑什麼打我的兒子？」她想，這樣的處理太直露了，就改成「你是萍」這三個字仍是高、強、急地喊出，然後突然停頓，用顫抖的低聲和微弱的哭音，斷斷續續地說出下面那句話：「憑——憑什麼打我的兒子？」用一個短暫的停頓，再突然轉身撲向魯大海，呼喊：「大海，我的兒……」然後壓低了聲音，以顫音說出：「我們走吧，走吧……」經過這樣的藝術處理，情感上跌宕起伏，在場的演員都感到比較動人，而觀眾再也沒有發出笑聲了。

精益求精，藝無止境，這是所有在表演創作上取得成績的優秀演員的藝術信條，也應是有藝術追求的青年演員努力實踐的座右銘。

四、與觀眾的交流互動，連續演出過程中的表演再創作與即興演出

舞臺表演不同於鏡頭前表演的「一次性創作」，當把表演印在膠卷上便將成為永久的形象。即使拍了幾次，最終使用的也只是其中的一

次。因而，「一次性」成功是電影表演的一個重要標準。當一個鏡頭拍完，這段戲的創作也就結束了，即便事後有了新的體驗與表現手段，也無法補充了。因此說電影是遺憾的藝術，一點也不過分。演員要積極磨練自己的演技，在各種條件下，都要求自己做到（相對達到）「一次性」成功，即使因為各種原因一個鏡頭重拍了多次，對於演員來說，也總是「一次性」成功。這是因為觀眾所看到的，僅僅只是其中的一次。

　　「戲劇藝術的最後一個創作過程是由觀眾完成的。」（彼得·布魯克）沒有觀眾就不存在表演的意義。演員的表演是演員認識角色的結果，同時也是觀眾認識人物的起點。「主觀認真，客觀逼真。目中無人，心中有人。」精闢地闡明了演員與觀眾之間的關係，「主觀認真」是說演員表演時要認真。一方面是指創作態度要認真，一方面是指要「以假當真」，把假戲真做。由於演員有真實感受，有信念，觀眾從客觀上看，就會感到「逼真」。這「逼真」也就是舞臺藝術的真實。「目中無人」和「心中有人」的「人」又都是指觀眾。就是演員在表演時要「目中無人」，要有自信心，不怯場，如同沒有觀眾一樣，同時也不要有雜念、用眼睛去偷看觀眾，你若不「認真」去演，觀眾就不會感到「逼真」了。「心中有人」指演員表演時，心裡要想著怎樣處理表演才能使觀眾明瞭、接受，同時心裡要有觀眾，因為表演是為觀眾服務的。這十六個字在闡明表演的規律上，還有更多的含意。

　　舞臺表演則是在連續演出中的創作。只要演出還在繼續，這個角色的創作就沒有終止。並且區別於電影表演的是，它是觀眾共同完成的表演。在劇場裡，表演在眾目睽睽之下進行，演員與欣賞者的情緒是互相交織的，這種反覆交流實際上形成了共同創作的關係，觀眾反映的訊息回饋，往往是演員調整表演的主要依據。因而，每次演出對於演員來說都是一次新的創造，都是和新的觀眾對象進行交流。與觀眾之間的交流感應，貫穿舞臺表演的整個創作過程。「每一次演出都可以與另一次演出不一樣。在重複（同樣的舞臺）狀況時，可以（每一次都找到）使我

們感到發暖的（新的細節）。」

　　藝無止境。只要一個角色表演創作過程還沒有完結，演員就應該不斷地去探索它。朱琳在《蔡文姬》的創作中，演出了幾百場後又有新的處理；于是之在《茶館》幾十年數百場的演出也是如此；梅蘭芳更是在數十年對中國古代女性人物的研究中精益求精。正如獲得「千面人」稱號的蘇聯影劇表演大師契爾卡索夫所講：「舞臺是訓練演員創造的豐富的實驗室，他在這裡積累經驗，發展自己的情感、氣質和演員的思維。」「演員要永遠深信在一次一次的演出中，形象的改變和改進是有可能的。這種信念就是推動他的創作前進的偉大力量。」並且，演員每次總體把握下的即興發揮都會使演出有新的東西吸引自己和觀眾。北京人民藝術劇院在演出第二輪《窩頭會館》時，主演何冰曾深有感觸地講道：「表演最重要的就是跟觀眾同時『在』劇場，戲演到這個份兒上，最危險的就是開始在舞臺上重複，那就叫背詞兒，不叫表演了。所以這輪演出我們每天要做的就是爭取做到把自己『掏乾淨點兒』，每一天都摸索出新的東西，每一天都像是第一天演出才行。」這種嚴肅的創作，同時又帶有最佳狀態的即興發揮，是在創作中演員與角色的完美融合，是極其寶貴的。

　　讓我們在機會不多的演出中進行一次有意義的創作實踐吧。

　　注意：在教學實習演出中，應以多機位演出實況錄影的方式把我們的舞臺完整人物的創造以影像還原舞臺的形式記錄下來，作為影視與舞臺表演學習與研究的材料。這對我們在影視人物形象的創作階段進行完整人物的形象塑造更具有實踐例題的意義。

五、對自己創作個性的初步認識

　　經過幾個階段的學習和表演實踐，作為一名不斷修煉自身演技的演員，尤其是在完整劇碼的排練中，經過各個創作環節的學習之後，和觀

眾見面得到了觀眾的訊息回饋，一方面完成了表演學習的任務，一方面在觀眾欣賞的過程中，引申出自己對表演的積極思考。創作態度認真、有悟性的演員，會從觀眾不斷的回饋中，調整自己的表演狀態，同時思考自己的表演創作個性。演員的創作個性、創作氣質，包含演員自身的形象特點、戲路、可塑性、創作能力等。表演是一門實踐性極強的藝術，同時演員的表演帶有極大的主觀性，其成果是需要客觀認定的。這個客觀就是觀眾，是有著豐富生活經驗和人生經歷的、具有藝術審美能力的觀眾。導演對演員的選擇，只是對演員的創作能力與個性的認識，但演員最終的創作成功與否，仍需由觀眾去認定。有時，演員的外形、性格會影響他的創作個性與戲路，但經過自己的努力與積極探索，可能又會有新的局面產生。也有這樣的情況，演員自身具有某種創作能力，但客觀條件並沒有機會讓他施展。崔嵬曾說，他相信自己能演出大姑娘，但從他彪形大漢的魁梧身材，這種創作願望是難以實現的；石揮不算漂亮的外貌，按說演靚麗的男旦角色秋海棠是有困難的，但他居然演得十分精彩並在當年轟動了劇壇，贏得了觀眾；京城學生出身的演員富大龍，本人的文雅氣質和《天狗》中的復員軍人李天狗的憨樸似有天壤之別，但他把這個頂天立地的男人演得有分寸，真誠、質樸，一口地道的山西方言與當地演員的群體默契配合，顯示出他寬厚的氣質容量、汲取生活的能量和極致的生活化表演的精湛技藝。

在經過幾個階段的學習和表演實踐後，學生學習表演一定要對自己的創作個性有一個初步的認識與思考。

CHAPTER 5

影視人物形象創作——完整人物的形象塑造（下）

第一節　影視表演創作最初的案頭工作

一、認真閱讀文學劇本，這是進行創作的第一步

這一點似乎和話劇排練有相同之處。但影視文學劇本和話劇劇本又有所不同。一般來說，電影劇本的人物語言相對於話劇劇本，分量大大減小，但劇本中會有對人物與場景的更多的描述。分鏡頭劇本，也可稱為電影分鏡頭導演工作臺本。強調電影的文學性的觀念認為，電影劇本本身也具有可讀的獨立的文學價值。

近年來，隨著電視連續劇的大量生產，創作週期不斷縮短，文學劇本已經省略或把文學劇本與分鏡頭劇本合二為一，名為「工作臺本」的現象普遍存在。分鏡頭僅存在於導演的大腦中，分鏡頭劇本也因雙機或多機拍攝而不存在。但不管怎樣變化，觀眾是通過單個鏡頭的變化組合來欣賞一部完整的影視作品的。如果不懂鏡頭或不知導演的鏡頭處理，則演員在鏡頭前的創作將處於被動地位。我們從近些年出版的一些優秀影片的創作專輯中，可研究體會演員讀電影劇本與話劇劇本的不同，掌握電影文學劇本變成分鏡頭劇本的創作過程，甚至可以從分鏡頭工作本與分鏡頭完成劇本的比較中，看到電影攝製組的再創作過程。

「蒙太奇」這一電影專業術語，最簡單概括地說，即電影鏡頭的組接和電影藝術的獨特的構成。話劇表演是由演員在舞臺上塑造人物的連貫性的行動構成，而電影表演則是演員在攝影機前表演，由攝影師以不同的鏡位（特寫、近景、中景、全景、遠景等），不同的場景（日、夜、內、外、雨、雪等），不同的攝法（推、拉、搖、移等）斷續地拍攝下來，加之音樂、聲響的組合，最後由導演組接完成。蒙太奇是電影藝術表現的基本手段，是電影美學的重要元素，形成電影藝術的特性之一。蒙太奇貫穿電影創作從劇本構思到最後剪輯組合完成的全過程。演

員的表演處理是在導演對影片整體的蒙太奇思維之下進行的。這就是影視表演與舞臺戲劇表演最大的不同之處。所以演員要像熟悉舞臺一樣熟悉與瞭解鏡頭，瞭解導演的蒙太奇構思。

　　愛森斯坦的蒙太奇理論是他對世界電影藝術的一大貢獻。他認為蒙太奇是電影最有力的表現手段。他說：「在戲劇中我最喜歡舞臺調度。舞臺調度這個字眼的狹義是：舞臺人物在相互作用中的時間和空間因素的組合……當舞臺調度從戲劇進入電影而再體現為鏡頭調度（對於鏡頭調度不僅應理解為鏡頭的內部配置，而且還應理解為鏡頭之間的相互配置），這樣一來，舞臺調度就進入了新的領域——蒙太奇。」

　　在影視表演中，完整的人物塑造和話劇一樣，首先就是影視表演創作也應堅持最初的案頭工作。案頭工作一般都是從閱讀劇本與熟悉人物、建立人物「心象」開始的。即，在劇本分析理性指導的基礎上，從生活中索取素材，發揮創作想像，轉入感性的行動，這是自我化身於角色最初的階段。這個案頭工作是必不可少的。儘管當前影視創作的形式多種多樣，有的攝製組幾乎沒有案頭會話（有些階段性演員也很難有機會參加劇組的案頭工作），但正確的、必要的案頭工作則是保證演員順利、圓滿地完成創作的必要過程。案頭工作是演員從全劇的整體出發，著手分析劇本和研究角色的準備階段，是演員對劇本加深理解的重要工作過程。

　　創作是從第一次閱讀劇本開始的。初讀劇本可以獲得整體的印象和最初的形象感受，喚起自己的創作想像。「閱讀即將拍攝的文學劇本的第一次印象，往往會成為今後工作的一個十分重要的關鍵。對任何一個人來說，每個劇本只可能有一次『初次印象』。第一次閱讀劇本，等於一個人第一次看到一件新鮮的事物，聽到一個新鮮的故事，看到一個新的人。對他來說，這一切都是新鮮的。這個珍貴的新鮮感，在以後二次、三次、四次的閱讀中就會淡漠了。……第一次閱讀劇本時所感動的那一頁，那一行，也可能就是將來觀眾在電影院裡看這部攝製完成的影

片時，所感動的那一場戲，那幾個鏡頭。」靜下心來再去閱讀，弄清時代背景，確立主題思想，研究劇本風格；再分場地細讀，劃分劇本的段落，理清事件，尋找人物在每一個事件中的態度和出場的任務等。

當然，契爾卡索夫說的情況也不少。「如果說，舞臺演員在開始研究舞臺劇本的第一天就已取到角色的臺詞本，並且可以在長時期的排演過程中去研究角色，那麼，電影演員收到最後修改完成的臺詞本有時是在拍戲的前夜，甚至還有更壞的情形——在拍戲的當天。」這是電影與戲劇創作不同的情況。

此外，還要進一步分析人物的性格特點，確立角色的基調和總譜，寫人物小傳，弄清來龍去脈，這些都是極為有用的。另外就是要閱讀一些輔助資料，從而形成角色整體的藝術構思，尋找相應的表現方法。影視創作，不僅要分析文學劇本，還要研究分鏡頭劇本，對導演的鏡頭的分切、蒙太奇的處理意圖要做到心中有數。這種案頭工作，應該是在編劇的創作意圖下、導演的闡述中進行的。

二、熟悉人物生活與人物「心象」的建立

熟悉人物的生活，建立人物的「心象」，是在熟悉生活、體驗生活、理解社會、理解人生的基礎上完成的。演員體驗生活，既有平常的積累，同時也有接到角色後馬上投入與角色類似的生活中去體驗。編劇、導演可以在一部作品創作前，有一段長期的、有指向性的生活，而對於演員來講，估計很難得到。但是演員一定要養成習慣，多觀察、多體驗。當演員接受某一個角色之後，要在腦海中儘快找到與這個人物相同的、相類似的生活原型。

我們的前輩表演藝術家崔嵬、石揮、謝添，以及拍攝電視連續劇《大宅門》的編導郭寶昌，他們幾乎都是用一生經歷的積累去完成作品創作的。崔嵬演《老兵新傳》的戰長河，他在講創作體會時說：「這是

我一輩子的戎馬生涯給我的這種生活積累。」郭寶昌說：「《大宅門》是講他老樂家的事，也是幾十年的風雨，對他的一種生活的積澱。」所以優秀的影片創作，演員都有一段成功深入生活觀察體驗的經歷。

　　前面講過影片《李雙雙》、《紅色娘子軍》、《牧馬人》等都是演員到生活中去觀察體驗，有自己常年的積累，也有演員接到某個角色後到人物的類似生活中去體驗。如影片《野山》、《二嫫》、《秋菊打官司》、《橫空出世》、《美麗的大腳》、《驚蟄》、《張思德》等，都是演員岳紅、艾麗婭、鞏俐、李雪健、李幼斌、陳瑾、倪萍、袁泉、余男、吳軍等拿到劇本後，深入劇本規定情境裡的那些人物中去採訪、去生活、去感受，建立人物「心象」最終創作完成的。

　　演員在分析劇本、體驗生活之後，會形成對人物的一種內心的視像。實際上，這個「心象」的建立，應該是和演員自身的內外部條件相吻合的，或是經過努力的創造可以達到的。我要演這個角色，將來會是什麼樣的？體現在銀幕上（鏡頭裡）我將怎麼去演，怎樣努力才能達到？這種「心象」的建立，對於角色的塑造起到關鍵的作用。假如演員讀完劇本，連自己都不知道該怎樣去表演人物，心中無數的話，則他在將來的創作中將會遇到很多未曾想到的問題。尤其是影視創作不可能有舞臺劇那樣完整的排練過程，演員幾乎沒有機會去摸索、改進、調整、豐富。

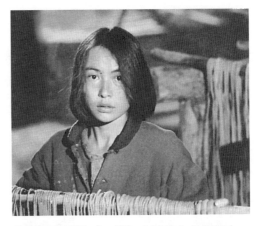

艾麗婭在影片《二嫫》中演員在分析劇本、體驗生活之後，會形成對人物的一種內心的視像。實際上，這個「心象」的建立，應該是和演員自身的內外部條件相吻合的，或是經過努力的創造可以達到的。我要演這個角色，將來會是什麼樣的？體現在銀幕上（鏡頭裡）我將怎麼去演，怎樣努力才能達到？

倪萍 倪萍在影片《美麗的大腳》中

演員體驗生活，是對生活原生態的一個形象化、典型化的準創作過程。也常有另一種情況，攝製組已建組，其他成員已配齊，就等演員開機了（或早已開機），這對演員來說是極大的考驗，更顯示出演員平日生活積累的重要。

　　在開拍之前，人物「心象」的建立顯得尤為重要。在影片《紅色娘子軍》中，扮演吳瓊花的演員祝希娟在體驗生活後深有體會地說：「從許許多多的生動事例，使我漸漸明白了：生活中有千千萬萬和瓊花共命運的人，但不可能找到我原來憑空設想的那樣的連長。生活是複雜的，人的性格也是豐富而多面的。瓊花正是這許許多多海南勞動婦女的典型。演員到生活中去體驗，不是機械地模擬生活，套用生活，而是要把生活中每個人不同的性格特徵綜合起來，集中地體現在瓊花身上。」因飾演《美麗的大腳》中的張美麗而獲得「金雞獎」最佳女演員的倪萍在《感謝生活》一文中說：「就我而言，扮演張美麗，更多的是靠生活的感悟。開始走進張美麗時，我一直在尋找她的狀態，這是我迫切需要解決的問題。因為就狀態而言，我和她之間的距離是最大的，成功、幸福、快樂、痛苦，所有這些人類共有的情感問題，我和她的理解、要求幾乎是天壤之別。……對她理解了，你就能準確地表現出來，你從根本上否定這些，怎麼能瞞得了那大大的銀幕呢？……於是我想到了那個最

老實，也是最有效的辦法，體驗生活。」

演員體驗生活，是對生活原生態的一個形象化、典型化的準創作過程。也常有另一種情況，攝製組已建組，其他成員已配齊，就等演員開機了（或早已開機），這對演員來說是極大的考驗，更顯示出演員平日生活積累的重要。

三、逼真、特寫、斷續性、一次性、適應性、後期配音

演員在進行劇本分析和深入生活、建立人物「心象」之後，如何去表現（體現）角色就會面臨與舞臺排演完全不同的狀況（也不同於小品基礎訓練階段）。片段角色創作階段的單鏡頭錄影或分鏡頭拍攝，是經過完整的人物排練創作後的影視鏡頭化的過程。

逼真影視拍攝的真實背景（城市街道、樓臺亭閣、遠山近水、烈日當空、風雪交加等，鏡頭裡真實的內外環境），要求演員表演不允許有舞臺的假定性（實際的拍攝現場存在著比舞臺更多的假定性，只是都存在於觀眾看不見的鏡頭之外），要求演員的表演與拍攝的真實背景逼真地融合在一起，吃飯，睡覺、騎馬、開車等，在舞臺表演中允許有舞臺的假定，但在鏡頭裡則不行了（特技拍攝與維亞拍攝銀幕合成等則比舞臺有更大的假定）。劇中兩個人物的近距離對話，在舞臺上完全是雙方的真實交流，在對方的相互給予中進行，而電影的分鏡頭拍攝，鏡頭的逼近，演員常常只得面對攝影機、面對照明燈具，與假定的對手進行無對象的交流，同時又要表現出逼真的感受，眼睛裡要傳達出豐富複雜的逼真情感。

「特寫（微相）」是電影表演的一種特殊表現手段。「微相」出自匈牙利電影理論家貝拉・巴拉茲語，他認為「電影特寫不僅使人的臉部在空間上同我們更加接近，而且使他超越空間，進入另外一個境界，即心靈的領域——『微相學』的世界」。電影鏡頭的技術功能，鏡頭的特

寫，能把生活中的物體放大若干倍呈現在觀眾面前。所以電影表演可以說是「顯微鏡、透視鏡下的表演」，演員不僅在外貌上要逼真，表演不能露一點痕跡，在人物的內心世界也必須充實、豐富。演員應以細膩的面部表情，表露出豐富的內心體驗和複雜的心理感受。否則，內心的空白會在「特寫」中讓觀眾一覽無餘。

斷續性影視拍攝現場的工作特點，是以鏡頭為單位的「開拍、停止」。一場戲，多角度、多機位的拍攝，也是斷續地多次拍攝才能完成。一般來說，一部影片基本上是由七、八百個鏡頭與幾十個場景組成的，並經過數月的時間才能拍攝完成。演員在長時間的、分散的、斷續的場景拍攝中，完成情緒連貫、情感銜接的人物塑造是有難度的。而舞臺表演是在相對較短的兩三個小時內，按劇情場次進展，順序連續地、完整地在舞臺上進行，表演時情緒容易連貫地進入規定情境。影視拍攝由於以場景為大的單元段落進行，更增加了表演的斷續性。「電影中的一場戲往往得分幾個地點拍攝。《紅色娘子軍》中，瓊花親眼看到洪常青就義的那場戲，基本上就是分成兩個部分拍攝的。洪常青就義的地點是一部分，瓊花蹲在高處樹椿前往下看的所在地又是一部分。這兩部分戲不在同一個地點，更不在同一個時間拍攝。我們是先拍了洪常青就義的場面，隔了幾個月之後才在另一個地點拍攝瓊花一個人的鏡頭的。所以當拍攝瓊花看洪常青就義的鏡頭時，演員的面前已經什麼都沒有了，只有那一台攝影機，和攝影機後面一些閃閃耀眼的炭精燈。演員要面對著攝影機和炭精燈表現出角色看到黨代表就義的真實的視像，又要表現瓊花看到敵人暴行時不能自持但又必須克制的那種複雜而激動的自我感覺；而真實的視像、複雜的自我感覺又必須在幾個近景、特寫中通過眼神表達出來。……為能達到有正確的自我感覺和真實的視像，拍洪常青就義的場面時，祝希娟雖然沒有她的戲，卻還是每天都跟著攝製組到離住宿地幾十里路的外景據點去。……「身歷其境」地體驗這個「壯烈」的情景。「幸喜先拍『常青就義』，我就有機會『身歷其境』地體

祝希娟在《紅色娘子軍》中
影視拍攝由於以場景為大的單元段落進行，更增加了表演的斷續性。祝希娟在《紅色娘子軍》中，拍洪常青就義的場面時，雖然沒有她的戲，卻還是每天都跟著攝製組到離住宿地幾十里路的外景據點去。……「身歷其境」地體驗這個「壯烈」的情景。

驗一下，親眼目睹這驚心動魄的場面。當人們都在現場忙碌時，我找了個遠離現場的角落，站在那裡靜靜地觀察著一切……居高臨下地觀看整個場面。隨著雄壯的口號聲和沖天的火光，一次次地體驗，一點點地積累，這樣反覆多次，常青就義的每一個鏡頭都銘刻在心中。幾個月後，在上海拍這場戲的時候……回憶以前發生過的事情，幾個月前所看到的景象又出現在眼前，我選擇了這樣的形體動作：瓊花慢慢地把手舉到耳邊，似乎不忍聽到這聲音，又像是向常青同志致敬、告別。突然，血紅的火光照亮了天空，她再也控制不住自己，衝向前去，撲在巨石上面，心都要炸了。她的眼中沒有淚水，更多的是仇恨的火花。」

　　一次性「一次性」的成功是電影表演的一個重要標準。當一個鏡頭拍完，這段戲的創作也就結束了，即便事後有了新的體驗與表現手段，也無法補充了。因此說電影是遺憾的藝術，一點也不過分。這就要求演員要磨礪自己的創造工具，在各種條件下，永遠要求自己（相對達到）

一次性成功。即使因為某種原因一個鏡頭重拍了無數次，尤其是激情高、難度大的戲（鏡頭），對於演員來說，也總要一次性成功。這是因為觀眾所看到的，僅僅只是其中的一次。

適應性這是影視表演創作區別於舞臺表演的又一個重要特點。培養演員的適應力，是演員學習表演的一個重要環節。在舞臺表演中，對規定情境的判斷感受，與合作對手的交流適應，以及應對突然出現的各種意外情況（事故），保證演出的順利進行，都需要演員有適應能力。但這一切都是在導演的反覆排練中逐漸完成的。而影視表演更多的是演員自己的準備，自己的「練」，很難或根本不會有舞臺劇的排練過程，而只是拍攝現場的導演臨場要求下的即興發揮，有時演員自己準備的很多很細緻的表演方案，到拍攝現場根本不能實現，或與導演想的完全不一致，這就要求演員儘快改變原來的設想，適應現場條件，消化吸收導演的藝術構思並達到導演的要求，才能完成拍攝。

後期配音電影表演語言和話劇表演語言的不同是由電影與話劇不同的審美要求和創作方式決定的。舞臺表演，演員在假定性的舞臺環境中追求表演的真實感，語言的放聲是必要的，連貫性的完整表演創作，也體現在演員的臺詞永遠是在表演中不可割裂地與人物行動一起完成。而電影表演，演員在極其逼真的生活實感的環境中追求表演的真實，語言必須是生活化的，電影生產也因為種種技術原因，有時無法完成同期錄音，人物的語言則要到後期在錄音棚裡完成。這樣演員不僅要解決對口型等技術問題，還要對著話筒找回當時拍攝每一場戲的人物感覺，從言語上再次完成對「這一個」人物的塑造（譯製片或給其他演員配音，更要認真地對劇本與某個角色進行細緻完整的分析，才能進行人物語言的再創造）。

逼真、特寫、斷續、一次性、適應性、後期配音，這些影視表演的美學要求與技術要求，都使演員在進行影視創作時，要迅速對自我的表演做出適當的調整。這些也是在進行案頭工作時就要明確的。

第二節　表演可塑性和演員對自我在創作中的開拓與再認識

一、可塑性的開拓與對自我創作的再認識

　　由於演員自身內外部條件的差異和不同角色內外部條件的要求，任何演員在創作過程中都會有可塑性和局限性，這在創作中是普遍存在的；而增強表演的適應性，開拓表演的可塑性，完成性格化人物塑造，是每個演員的終極目標。另一方面，可塑性是需要有機遇的。有很多好演員說自己的可塑性很強，但是沒有展示的條件，那也只能說演員具有可塑性的潛質但沒有展示出來。可是等到機遇來臨的時候，你需要有所準備。比如斯琴高娃，她最初演的影片《殘雪》給人的印象並不深。當

斯琴高娃在影片《歸心似箭》中

《駱駝祥子》中斯琴高娃飾演虎妞，似乎虎妞這個形象與她在《歸心似箭》中的玉貞這個溫柔、溫順的中年農村婦女的形象反差極大。但是斯琴高娃把虎妞這個人物完美地呈現在觀眾面前。

她演了《歸心似箭》中的玉貞這個溫柔、溫順的中年農村婦女時，人們看到她身上的創作潛質，於是，凌子風導演拍《駱駝祥子》，決定由斯琴高娃來演虎妞。似乎虎妞這個形象與斯琴高娃之前塑造的玉貞，形象反差極大。但是，斯琴高娃以她性格中的另一面，把虎妞這個人物完美地呈現在觀眾面前。人們一下子覺得，演員斯琴高娃是一個有很大潛質的、可塑性極強的演員。隨後她在《似水流年》、《香魂女》、《太后吉祥》、《黨員二愣媽》、《大宅門》、《姨媽的後現代生活》中飾演的不同角色，充分地顯示出她的可塑性。這就是說，演員的可塑性要時刻為機遇而準備。

大家都說孫道臨以書卷氣、儒雅氣為主要特徵，是知識份子氣質特濃的演員。他一開始的影片，如《大團圓》、《民主青年進行曲》、《烏鴉與麻雀》等，扮演的多是一些知識份子類型的角色。以至於他覺得自己就是這種類型的演員，局限性很大，甚至考慮改行。後來湯曉丹導演在拍《渡江偵察記》的時候，啟用他演解放軍偵察連的李連長。孫道臨一開始覺得不能勝任，但他深入生活、體驗生活，充分塑造了一個軍人的形象，機敏、果敢，既英俊又幹練，有著軍人的氣質和風度。他的可塑性就這樣被展示出來。隨後他又演了《南島風雲》、《永不消逝的電波》等片中的軍人角色，《春天來了》等片中的農民角色，從而打開、擴展了他的表演創作戲路。

像這樣的演員還有很多，上官雲珠演《南島風雲》中的符若華，鞏俐演《秋菊打官司》中的秋菊，另外像陳道明、王志文、李雪健、李幼斌、孫紅雷等，也都塑造過這種與平常性格反差極大的角色。這就像美國演員達斯汀霍夫曼一樣，他創作過多種不同類型的人物，這種類型的角色我演了，我就不再重複演第二個，我再演另一種類型。所以當時就有評論說：「沒有一個演員能像霍夫曼這樣大膽，敢於扮演不同類型的角色。」

至於演員中，不同類型的創作是很多的。像本色型魅力和多種性

格的創作，創作氣質的擴展和類型化塑造的突破等等，總而言之，本色的、類型的、性格的……優秀的表演創作都可以達到人物的性格化，沒有什麼高低之分。這是創作的幅度和創作優勢的發揮與開拓。這裡面既有可塑性問題，也有機遇和主觀的爭取，或者是主觀自動放棄，客觀被發現，最後導演與觀眾對演員的表演表示認同。表演的可塑性是演員創作中常常遇到的一個問題。而作為演員，尤其是初學表演的演員，一定要努力開掘自己的可塑性去嘗試不同的角色，在表演實踐中認識和發現自己的表演潛能。

近年來在影視創作中表現極為突出的李幼斌、孫紅雷，同樣既有類型的也有性格的創作特點。他們在創作中既有開拓，也有對自我的再認識。李幼斌在演出《橫空出世》中的陸光達，尤其是《亮劍》中的李雲龍後，很多類似的角色又找他來演，他都以「我不想重複」而婉言謝絕了。他就想「選我認為合適的，好的劇本」來演。「我從來不談突破，

李幼斌　　　　　　　　　李幼斌在電視劇《亮劍》中

李幼斌在演出《橫空出世》中的陸光達，和《亮劍》中的李雲龍後，很多類似的角色又找他來演，他都以「我不想重複」而婉言謝絕了。他就想「選我認為合適的，好的劇本」來演。

做演員沒有什麼突破不突破之說。我也不喜歡挑戰，挑戰就意味著失敗，這是演員這個職業決定的。」「演員有不同的思維、思想、經歷、愛好、特長、興趣，一個角色若理解不了，就不會演好，也就不會去接受，反之，既然能理解這個人物，挑戰又從何談起呢？所以，我不可能因為某種角色沒演過就躍躍欲試。演不了的角色，我不能接。演員就要拿自己的個人條件來演戲，因此是有極限的，不可能衝出極限演繹人物。」

二、鏡頭的「特寫」對表演可塑性的限制

電影表演中的演員可塑性問題由於鏡頭的「特寫」功能，和舞臺相比，受到一定程度的限制，這是一個客觀實際的問題。這主要是由鏡頭反映現實的逼真與觀眾審美的認可來決定的。它主要表現在對演員的形象氣質與年齡特徵的嚴格要求上。舞臺演出時，由於演員與觀眾保持著一段距離，經過化妝技巧，三、四十歲的演員在舞臺上扮演十六、七歲的小青年是完全能勝任的，演員金山在舞臺上成功地演出保爾·柯察金就是一例。而在影視創作中，這種現象是不容存在的。演技好壞暫不去評說，僅老演少，就讓觀眾評說「裝嫩」，而不為觀眾所接受和認可。所以，演員的演技固然重要，但在鏡頭前，演員的年齡相對來說要符合角色的年齡特徵。尤其是青年角色（跨年齡段且需要演員貫穿始終表演的角色除外），鏡頭的「特寫」功能會把演員臉上的細微皺紋暴露無遺，這是用演技遮掩不住的。所以謝晉導演說：「大演小（年歲大的演員演年歲小的角色），演技再好也解決不了美學問題。」

在舞臺上，演員高超演技的發揮，有時能夠彌補演員的外形和氣質與人物不相符的不足，而影視作品，導演和觀眾則更看中演員的外形和氣質與人物的貼切。有些非職業演員正是因為他們的外形和氣質及職業特徵與劇中人物相符，再加上導演的鏡頭處理而使他們的創作取得成功。

　　鏡頭的「特寫」作用，對習慣於發揮舞臺表演審美的演員會有一定程度的限制，但有表演功力的演員則會運用鏡頭的「特寫」功能，更好地展示鏡頭前的表演，甚至進入有些在舞臺表演中難以達到的境界。還是貝拉・巴拉茲說的那句話：「在影片裡，一個微小的動作可以表現一種深厚的情感，心靈的悲劇可以從一皺眉之間表達出來。」

三、本色、類型、性格的創作

　　有學者把演員的表演創作歸類劃分為本色、類型與性格三種。也有學者認為這只是舞臺表演的劃分。不管爭論如何，從一個演員的系列創作中可看出他的創作類型。如同戲曲表演中的生、旦、淨、丑的行當的劃分一樣。生、旦、淨、丑的行當的劃分只是表演類型的劃分，不存在誰高誰低。而一旦人們議論影視演員的演技時，似乎唯有性格演技是最佳，本色與類型都次之。

　　一般來說，本色表演是演員僅以他的本色進行表演，即主要是用他的外形、氣質魅力塑造人物。他所扮演的人物也均接近他本人在角色的規定情境中生活，演什麼角色好像都是他自己。電影理論家邵牧君曾在《為本色表演正名》中引用一些論點說明本色表演存在的合理：「演員在電影中改變外形的可能性，比在戲劇中受到大得多的限制。」「演員的成功，除了他們的個人才能以外，首先是由於和角色的吻合，由於劇本的材料和演員的一切資質相吻合。」「一個演員永遠只能扮演他自己這一角色，當他飾演某個人物時，首先是從擺脫不屬於他自身的東西開始的，但也從不加進他自身並不存在的東西。任何演員除了表演自己而外，不可能表現別的東西。」

　　類型表演，是演員的系列人物創作都是近乎一種類型的人物。演員也認定這是他的表演優勢所在，如魚得水，而不願再演出其他類型的人物。類型化表演，即以類型化的角色為基礎，尋找在外形和氣質風度上

與之相一致的人來扮演，以達到演員即是角色、角色即是演員的效果。

　　性格表演，是演員的創作幅度很大，戲路寬，什麼角色都敢於演，並能做到裝龍像龍，裝虎像虎。

　　這三種類型的表演在現實的演員裡確實存在。這種現象說到底仍是一個表演可塑性的開拓問題。但這個可塑性的開拓則有著演員本人主觀的努力和客觀的創作機遇問題。孫道臨演《渡江偵察記》中的李連長，上官雲珠意外地得到演《南島風雲》中的符若華，都使他們的創作戲路得到了拓展。斯琴高娃在《駱駝祥子》中飾演的虎妞，鞏俐在《秋菊打官司》中飾演的秋菊，也都使他們的創作有了新的展示。其中，有的是個人的努力爭取，有的是導演的挖掘給予。

　　達斯汀霍夫曼曾說，當他主演的影片《畢業生》上演時，人人都說導演麥克‧尼可斯（Mike Nichols）是讓達斯汀霍夫曼這個傢伙就演他自己。「我聽後感到心煩意亂，迫不及待地想證實這一說法是錯誤的。而決定演《午夜牛郎》的拉索‧里佐後，導演邁克‧尼科爾斯給我打電話：『你確信你想扮演拉索‧里佐（Ratso Rizzo）嗎？他可不是主角，只是一個次要角色，不會被人們注意的。你若演他，會毀了你演《畢業生》帶來的聲譽（因為演出《畢業生》的男主角班傑明‧布拉達克（Benjamin Braddock）而獲得當年奧斯卡最佳男主角獎的提名）。你應該扮演喬‧巴克（Joe Buck）。』但我決心讓人們知道我是一個性格演員。」

　　從達斯汀霍夫曼外形的鮮明特點，矮小、大鼻頭等，很容易被一般導演歸類為具有「本色」或「類型」演員的特點，但他自己則以渾厚的藝術功力和嫻熟的表演技巧，塑造了從外形到個性千變萬化、不同類型氣質的系列銀幕形象。

　　影視作品中的人物性格具有多樣性、豐富性，不同於戲劇表演創作的獨特的一次性（不同於舞臺表演可由無數劇團同演一部戲，眾多演員同演一個角色）。只要能鮮明、生動、完整地刻畫出「這一個」，從表

畢業生　　　　　　午夜牛郎

從達斯汀霍夫曼外形的鮮明特點，矮小、大鼻頭等，很容易
被一般導演歸類為具有「本色」或「類型」演員的特點，但
他自己則以渾厚的藝術功力和嫻熟的表演技巧，塑造了從外
形到個性千變萬化、不同類型氣質的系列銀幕形象。

演美學角度和銀幕形象的社會價值來講，都是一個成功的性格化創作。
不論他是本色、類型還是性格化的表演創作類型，都可以成為一名優秀
的演員。百年的電影史上，有多少優秀演員塑造的熠熠生輝的人物形象
可供我們學習、借鑒、效仿，為我們能扎實地學習性格化創作技巧樹立
了榜樣。

第三節　人物基調的把握與角色外部動作設計

一、人物基調與多性格色彩創作

　　人物基調，是指「這一個」人物區別於其他劇中人物的所作所為的結論性看法，是演員通過創作自身展現的人物行為，得到觀眾認可與共識的對人物的總體印象。但是「基調」的性格內涵不是單一的，而應該是豐富多彩的。

　　演員塑造形象要鮮明、生動、獨特，還是那句老話，要塑造「典型環境中的典型性格」。

　　黑格爾在其《美學》中對藝術典型形象的和諧統一的三條要求是：一是性格「質」的規定性；二是性格表現的豐富性；三是情致的始終如一。所謂典型，亦可以理解為眾多的具有獨特性的「這一個」，要和一般的、類似的區分開。這必須要把握人物的基調。所謂人物的基調，就是人物性格與氣質的基本特徵和色彩，是角色的思想情感、生活情調、生活節奏集中的表現。演員塑造一系列角色，均要在理解角色的基礎上，對人物進行心理分析後，把握人物基調進行創作。

　　人物基調實際上在人物創作中是客觀存在的。有時候，一部作品完成了，觀眾看完以後，感覺說不清楚這個人物究竟是一個什麼樣的人物，摸不透，實際上就是演員的創作沒有把握住這個人物的基調。而要把握的「這一個」人物，應該既是編劇筆下的人物，也是觀眾心目中感覺到應該是這樣的人物。很多演員系列角色創作的成功，都是對人物基調把握得好。達斯汀霍夫曼曾經七次獲得奧斯卡最佳男主角提名並兩次摘桂，正因為他在《畢業生》（*The Graduate*）、《午夜牛郎》（*Midnight Cowboy*）、《萊尼》（*Lenny*）、《克拉瑪對克拉瑪》（*Kramer vs. Kramer*）、《窈窕淑男》（*Tootsie*）、《雨人》（*Rain*

Man）、《桃色風雲搖擺狗》（*Wag the Dog*）七部影片中的七個角色的基調把握得十分準確，不雷同。

影視表演的特性是，人物基調不是在排練中逐漸把握，而應該是在影片開拍之前，演員就要以心中有數、對角色有統一的形象性認識來駕馭現場的紛亂和切割式拍攝。

性格的多彩是指演員在把握人物基調，塑造出人物的主要性格特徵之後，還能讓觀眾看到人物性格的另一面或是多側面，這樣塑造出來的人物性格就顯得豐富多彩。當然這首先要有劇本的提供，但作為演員也可以努力在創作中尋找多色彩的人物動作細節去充實人物形象，使其表現得更豐富多彩。

二、整體感與表演中動作細節的運用

角色必須要有外部的動作設計，就是要「動於衷而行於外」。有些人說不要設計，認為影視表演是感覺的藝術，無需設計，只要你內心有了，就自然表現出來。這是絕對不行的。因為藝術的動作本身不同於生活的動作，演員不等於角色，不等於人物。所以說，演員要去表現這個人物，必須要鮮明地強調出我「怎麼做」，才可能把它表現出來。導演黃健中談及《過年》的創作時，他說葛優對他講：「導演，我見到譚小燕時，要展現我這個姐夫的色迷迷，我可以通過握手，長時間地握著她不放來表現。這個鏡頭你要拍長些，不要停，觀眾到這個地方準樂。」這就是葛優的動作設計。這個動作的來源是，葛優在劇中飾演的姐夫對女性總是帶著一種玩世不恭的態度，用色迷迷的眼神去看對方。葛優選擇這樣一個很鮮明的動作去展示他的「色」，這種表演中的動作細節清楚地揭示出人物的性格特徵。

有一種新觀念認為電影表演只是感覺的表演，當代電影是直覺的表演，說進行表演設計是可笑的，案頭工作也是可有可無的。這種說法是

不恰當的，是一種錯誤的認識。

對於表演的整體感與動作細節的運用，張輝老師說得好：「舞臺表演和影視拍攝，演員對於細節的創作是有所不同的。由於受兩種藝術在表現形式上不同的影響，細節創造在舞臺和電影中也各有所側重。在舞臺上，細節是對情感、欲望、性格的強調和放大。它要由演員用可見的、有表現力的外部動作來完成，常常是對生活的時空進行誇大。而電影中的細節，卻是由攝影機鏡頭的選擇來完成的。在一部影片中，大的行動和情節是導演和編劇早就為我們做好了的。演員所要做的，就是如何為導演在每一個單元中提供最完美的、生動的、真實的細節。德國演員奧洛夫斯基應邀來中國拍攝《黑炮事件》，他對導演黃建新明確地說：『我在一場戲裡表演是否準確可信，由我負責；而人物的總體形象是否站得起來，由你負責。』這句話道出了電影表演的真諦。我們演員在創作中的重點，就是力求使每一場戲都準確、真實、生動。要做到這些，也就必須要以細節創造為基礎。」

第四節　現實主義表演方法的多元化與多樣性

現實主義表演方法的多元化與多樣性，是我們在表演教學中一直要研究和重視的問題。對於表演藝術的創作方法，藝術概論中也有這樣的單元進行專門講述，但和表演教學聯繫得不緊密。在進行影視表演訓練時，通常強調表演要真實、自然、生活化，教師讓學生不要有演戲的痕跡，要以生活的常態來檢驗表演。但當同學們針對不同類型的劇本進行不同風格樣式和人物性格的塑造時，往往就會感覺只注意表演的生活化是不行的。也就是說，生活化不能僅用「生活常態」、「生活寫實」來概括，還要有符合生活常理的不同風格特點的表演。不能把「生活化表演」局限得很單一。「生活化」有把生活化為藝術的含意。影視表演

也應是多元化的風格、多樣性的並存。這需要有一個相容並蓄的審美標準。

任何風格流派的形成，都是藝術家在一定歷史時期，從不同的審美理想的角度在藝術中反映現實的方式的總和。表演也不例外。同時，電影表演作為一種視聽的造型元素，難以脫離一部影片的總體風格而單獨存在。風格樣式多元化的發展，要求演員以極大的適應性，在表演藝術的多樣性比較中完善自己、豐富自己。演員應以更多的表現手段、更高的技藝，與不同風格流派的導演進行合作。

一、以劇本內容結構為依據的選擇

經典戲劇改編的電影強調戲劇結構語言的嚴謹性，強烈的戲劇衝突與鏗鏘凝練的人物語言，要求演員具備深厚的文學功底，掌握嫻熟的語言技巧；散文、詩等結構形式的多樣化的劇本，強調畫面的視覺展現，時空自由的意識流手法使表演分割、零散，傾向內心，要求演員表演更加具有生活化的形態，帶有更多的即興性；喜劇電影風格樣式多種多樣，如抒情喜劇、情景喜劇、性格喜劇、諷刺喜劇、荒誕喜劇等，更需要演員本身具有幽默詼諧的創作素質及表演的節奏感。

二、以導演創作風格為依據的處理

導演的創作風格會貫穿在影片的整體藝術構思之中。如二十世紀三、四十年代的蔡楚生、孫瑜、費穆、鄭君里，五、六十年代的水華、謝晉、謝鐵驪、王炎，八〇年代的吳貽弓、謝飛、黃蜀芹、黃健中、吳天明，九〇年代前後的陳凱歌、張藝謀、張建亞、黃建新、霍建起、陳國星、馮小甯、馮小剛以及王小帥、賈樟柯、王全安等，都在不同時期的作品中形成了自己的導演風格。當演員與他們合作時，就要在認真理

解作品的同時，摸透導演的創作風格，在其風格的統領下，在表演上做最大程度的發揮。例如，《一個和八個》、《黃土地》中影像美學造型的出現；《三毛從軍記》、《王先生之欲火焚身》、《舉起手來》、《車逝》等另闢蹊徑的拍攝方法；《人・鬼・情》的黑絲絨效果；黃建新的《站直囉，別趴下》系列影片的新寫實；王全安的《驚蟄》的原生活形態等，都考驗著演員表演的適應性，演員也因此形成自己新的表演風格。

三、表演創作的相容性與風格探索

影視表演本身有一個發展過程。同時，由於作品風格樣式的不同，表演也不能拿同一標準去衡量。曾經一個時期內，電影劇團的演員對有的導演使用非職業演員有看法，對話劇團的演員演電影心裡有所排斥，不久，這些都成了現實的存在。不僅如此，有的戲曲演員、歌舞演員、相聲小品曲藝演員也都進入影視表演行列。這不僅沒有使影視作品的品質受影響，由他們參演的作品不少都取得了突出的成績，這說明他們的表演在鏡頭前是可以調整的，也說明電影表演具有極強的相容性。不管來自何種表演形態，只要能適應鏡頭前的表演，能按導演的影片風格要求進行人物塑造，都屬影視表演的類型。只要能夠塑造出鮮明生動的個性化的人物，散發出表演藝術的魅力，都是優秀的表演。

在影視表演風格的探索中，謝晉導演曾說：「現在的風格樣式不是太多而是太少。」現實主義表演創作方法的多元化與多樣性，是我們在表演教學中一定要研究和重視的課題。

第五節　在影視多元素的有機融合中完成性格化創作

一、以「導演中心」多元素的組合

　　導演是影片藝術創作的領導人和攝製組的負責人。電影是在現代科技高度發展基礎上產生的一門綜合藝術，導演是集體創作的核心。通常來說，導演的任務是：接受劇本後，安排影片的籌備工作，組織主要創作人員，研究有關資料，分析劇本，選演員，選外景，進行案頭工作，創作分鏡頭劇本或導演臺本，寫作導演闡述統一主創的認識，按製片部門生產攝製計畫，領導現場拍攝和後期製作。導演掌握藝術創作的領導權和指揮權，以及針對不同意見保留最後的裁決權。

　　「導演中心」可以保證影片的藝術風格、樣式的完整統一，保證藝術品質。導演會在確定影片的主題思想後，理清故事情節的發展脈絡，掌握人物的性格特徵，確立影片的風格樣式，並對聲音、畫面的造型處理做出整體設計，以豐富的創作想像和藝術感覺，全面運用電影的形象思維來完成影片整體的藝術構想。

　　導演控制和指揮著攝製組的編、導、表、攝、美、錄的全面造型元素。表演只是多種造型元素中的一種最活躍的元素。在分析一部電影的時候，整體的完美，精彩的片段，常常不僅僅是表演一個系統完成的，而是多種因素配合在一起共同創造的。多種造型元素在導演構思的精心設計安排下，烘托出演員的表演。

二、影視表演中的性格化的多重因素

　　性格化創作，是話劇舞臺上演員所追求的理想境界，也是演員在影視表演藝術創作中努力追求的終極目標。它是演員在深入理解劇本提

供的足以揭示人物思想深度和性格特色的劇作基礎上，從內心探索和把握人物的精神氣質、思想情感，既要把握住性格基調，又要注意到人物性格的複雜多面色彩的外在表露，從而找到人物特有的眼神、姿態、步伐、語調等，讓觀眾看到的是一個鮮明生動、真實可信的「活」人。

演員在舞臺上展示豐富複雜的人生，實現性格化的創作，其表演主動性要強於影視表演。影視表演中的性格化創作，除了演員自身對人物的準確把握與表演技能優勢的發揮外，常常要依靠在綜合造型中，抓住不同的典型細節，起到畫龍點睛的作用。如崔嵬在《老兵新傳》中的戰長河的塑造，演員在選用道具揭示人物性格與情感方面做得極為突出：和兒子見面看妻子帶來的山東大棗和納有「革命到底」的鞋墊；戰場繳獲的帶音樂的懷錶隨身帶；戴著斷腿的、用線繩拴著的眼鏡學文化，等等，把一個戎馬一生、對人民的事業忠心耿耿又有著戰勝一切的革命樂觀主義精神的戰士刻畫得栩栩如生。趙丹在《烏鴉與麻雀》中飾演的小市民，坐在躺椅上搖晃地做著白日夢的創作，也可說是經典的性格化之作。演員施建嵐在《天雲山傳奇》中塑造的林晴嵐，用即將燃盡的淚燭，高度數的近視鏡，大雪中的板車之歌，為人物的性格化濃墨重彩地畫上了幾筆。這些靜物道具或場面，經過蒙太奇的組合，對於塑造人物形象發揮著至關重要的作用。

像《瑞典女皇》的「零度」表演，演員的一種外在體態的「靜」，與環境和其他因素的「動」形成對比，反而把人物此時此刻複雜的欲哭無淚的心理狀態很好地表現出來了。

又如《翠堤春曉》中，波蒂步入音樂會準備與情敵決鬥，她急匆匆地趕到音樂會觀眾大廳，看見觀眾被史特勞斯與女歌唱家完美的音樂所陶醉、征服，突然感覺自己無法把他們分開，決定放棄。這是人物情感帶有強烈複雜變化的瞬間，對完成人物性格化創作有著重要的作用。導演處理人物此時此刻的一動不動，以鏡頭從特寫到大遠景的十個直跳鏡位，在人物與環境的關係中來展示人物情感強烈複雜的變化。

再比如影片《我的父親母
親》，章子怡在田野中的奔跑，
《張思德》中吳軍在黃土高原上的
漫長奔跑，《黑眼睛》中陶虹在田
徑運動場地的奔跑，都給觀眾帶來
一種人物性格的展現，是舞臺表演
所無法達到的。

戰艦波將金號

　　正如蘇聯名片《戰艦波將金
號》、《我們來自朗施塔德》（*Мы из Кронштадта*）等運用蒙太奇、音
響來刻畫人物性格的成功實例，影視作品是可以用除表演之外的一切造
型手段，如富有深刻寓意的情緒、氣氛、空鏡頭、對象等與音樂、音響
等加以融合、渲染，用鏡頭進行強化突出，而這是舞臺表演手段所難以
達到的。

《我們來自朗施塔德》等運用蒙太
奇、音響來刻畫人物性格的成功實
例，影視作品是可以用除表演之外的
一切造型手段，如富有深刻寓意的情
緒、氣氛、空鏡頭、對象等與音樂、
音響等加以融合、渲染，用鏡頭進行
強化突出，而這是舞臺表演手段所難
以達到的。

第六節　影視作品處理表演的要素

　　但凡優秀成功的影視作品，必然是以鮮明、生動的人物形象塑造留存在觀眾心目中，它是在劇本文學形象刻畫成功的前提下，導演、表演二度創作的成功。一部影視作品的表演成功需具備以下幾點：

一、導演恰當地選擇了演員

　　導演在對作品進行整體構思時，應把劇本中的人物形象與他平日腦海中儲存的對演員群體的瞭解，從形象、氣質上綜合考慮，排隊選擇，最後達到所選擇的主要演員與劇中的主要人物貼近、重合直至完全融合。這裡包含演員本身所固有的外形氣質類型特點；包含演員可以發揮的內外部表演創作技巧；包含導演對演員創作中生理體態的調整要求，以及其他方面（如開車、騎馬等）的技能要求。一些影視佳作的問世，常是因導演具有選擇與判定演員潛質的慧眼，看準了演員與某個角色的天然和諧及演員的可塑性，才給未來作品的創作奠定了成功的基礎。

二、演員創作優勢的發揮

　　即使是再優秀的演員，與所扮演的角色之間也存在著差別。演員只有理解了角色，在角色創作過程中對自身進行調整，從心理情感體驗進入角色，從外貌把握、體現角色，並以自身固有的某些特點豐富、補充角色，才能發揮所長，給角色增添光彩。演員都發揮了各自不同的創作優勢，如對所扮演角色生活的熟悉，或以自己的生活經歷豐富了人物性格的細節處理，或在形象氣質上與人物達到最佳的重合，當然，其中也必然融入演員自身艱苦的創造性勞動。例如，王寶強在《天下無賊》

中飾演的傻根兒與《士
兵突擊》中飾演的許三
多，都很好地發揮了自
己身上的不同特質，塑
造的人物生動可愛。章
子怡在《我的父親母
親》、《臥虎藏龍》、
《十面埋伏》等影片
中，也都充分展示了她
的形體技巧的特長。

王寶強在《天下無賊》中飾演的傻根兒與《士兵突
擊》中飾演的許三多，都很好地發揮了自己身上的
不同特質，塑造的人物生動可愛。

章子怡在《我的父親母親》、《臥虎藏龍》、《十面埋伏》等影片中，也
都充分展示了她的形體技巧的特長。

三、導演處理表演的成功

　　常常遇到這種情況：劇本不錯，演員選擇也不錯，但是導演的表演
審美有偏差，處理表演不理想，束縛了演員主動的創作，使作品留下遺

憾。好的處理，應盡量減少「做戲」的藝術痕跡，導演要排除嚴肅刻板的「演戲感」，呈現出一種樸素隨意性的紀實表演。所謂紀實，是指一種表演形態，並非不要戲劇性，而是不要戲劇表演的藝術誇張程序，也不是原生活形態的照搬，而是生活美和藝術美的和諧統一。

導演不要為了追求嚴肅的藝術，讓演員的一舉一動在「理性」控制下塑造「性格」而導致呆板和拘謹，使演員有一種束縛感。導演應信任演員，給演員創作以點撥、誘導，賦予其一種寬鬆的創作範圍。當演員感到輕鬆、發揮自如，才能進入創作的「自由王國」，才會有靈感的迸發和臨場即興情感發揮，產生精彩絕倫的上乘表演。既懂得表演創作的規律，能嚴格地要求演員，又能調動演員的創作熱情，並在現場十分愛護演員的創作情感空間使其不受干擾，是影視導演處理表演、指導演員十分重要的前提。瑞典電影大師伯格曼、中國導演謝晉的導演創作中指導演員的經驗都值得我們借鑒和學習。

第七節　電影表演評論與表演審美

由於演員表演與銀幕形象創造之間的密切聯繫，在對演員的創作進行評價時，常常從社會文化角度與電影表演文化實踐角度兩方面去品評表演創作。

一、綜合元素下的表演影像

首先，從美學層面把握作品整體的社會意義、價值、人物的典型性、時代感等，分析表演創作的重要作用。從美學角度評價、分析、指導表演的內涵，對創作者（演員）統觀全域，提高藝術思考、藝術品位有著積極的意義。

在認識電影本性與表演特性後，演員該怎樣以自身為工具與材料進行影視作品創作，這是演員將文學形象轉化為可見的視覺影像的表演實踐應用型理論，是電影表演基礎的「人、口、刀、尺」的技巧，也是演員以自身的動作與情感塑造出一系列不同銀幕形象的技巧。一個角色的創造，美學價值、社會意義雖頗為重要，但若沒有演員自我與角色的有機融合，產生十分可信、感人的銀幕形象，也達不到一定的藝術審美高度。所以，演員要特別重視這個感性的自我化身於角色（融合過程）的技巧。

審美問題應和各個階段的教學內容同步。同學之間也應是這樣。在表演學習和表演創作上，都應有一種學術探討的氣氛，展開學術爭論，進行文藝批評。中國的影片年產量越來越高，但對影片表演展開深入討論的卻很少。再有，上映前不能有不好的評說，哪怕是主演中肯的自我評論也不行。提倡「寓教於樂」也被認為是過時的，只追求高票房，導致審美出現了偏差。這麼多年來表演理論沒有向縱深深入，原因之一恐怕是丟掉了真正的文藝批評。

二、特寫（微相）鏡頭的研究

關於電影表演藝術和舞臺表演的不同，我們已從很多方面進行了論述。其中一個突出的特徵為「微相表演」。因為電影鏡頭的「特寫」功能，引發出電影表演審美及表演的樸素與本色等特點。匈牙利電影理論家貝拉·巴拉茲的《電影美學》一書中論述，以「微相」表演為核心，引出與戲劇表演相比，電影表演的樸素化、電影明星的本色魅力等電影美學觀。這是我們研究鏡頭表演的重要理論依據。導演謝晉曾多次在不同場合講到，電影表演中的「微相」表演，是電影表演區別於舞臺表演的重要表現手段。如他在表演講座中講：「臉部表情，這是電影學院培養電影演員非常重要的一課。」「臉部體現是很重要的，要把表演好的

片段搜集起來，編成一本本的片子，有扮老頭、婦女、少女的表演，讓
學生不斷地看。」

　　在教學中，必須要設立鏡頭表演評析課，從更好地研究臉部情感的
體現技巧。電視、錄影的發展，以及電視、錄影手段在國內的大量運用
與普及，給現代的鏡頭教學提供了方便。鏡頭手段表演教學是學習表演
的重要一課。

CHAPTER **6**

影視表演理論專題研究

第一節　現實主義（影劇）表演學派主要代表人物的論點及其創建

　　電影的發明和發展，在電影的視聽手段綜合造型的發展過程中，在電影的紀實逼真與戲劇敘事假定相結合的本性認識、探索中。表演作為一種造型元素，常常是創作者們所研究的重要課題。

　　在默片時期，梅里愛把戲劇因素引入電影之後，也專為演員們創造了一種與話劇、默劇的演技有所不同的新演技。隨後，美國的格里菲斯、麥克‧塞納—馬恩省特與蘇聯的柯靜萊夫、格拉西莫夫的「奇異演員養成所」，都是早期電影表演的研究者。電影在幾十年的創作探索中，不斷形成新的派別，每個電影學派對表演元素的運用也都有各自的主張，戲劇表演理論正是在演員的電影實踐中滲入各個創作群體，而各種（流派）學派在創作實踐中又相互吸引，並發展、完善自身。

　　可以說，在現實主義前提下，各種風格流派的表演以及它們的信奉者，只要表演是傑出的，所塑造的形象是光彩照人的，在他們表演實踐中理論付諸行動就沒有溝壑分明的差別，他們的流派風格特徵與區別往往也只在毫釐之間，可以說，殊途同歸地塑造出生動感人的、令人難忘的藝術形象。這對於具有各種特色（本色、類型、性格）的演員創作來講，均是如此。

　　下面對一些學者、表演理論家、演員所代表的表演風格流派的主要論點，以及對中國影劇表演創作產生的影響，予以簡要的介紹：

　　首先要明確，一個學派的形成和確認大體有兩種情況：一是從學派形成的開始便有著它的系統理論主張和宣言，並且自我標定，又為歷史認定；一種是它始終也沒有構建學派的宣言，但它的理論和實踐都表明它是一個學派，並且被歷史所確認。

　　任何學派應具備以下幾個條件：1.必須具有自己的理論學說；2.要擁

有學派及學派周圍的藝術家群體；3.有按照它的理論學說而創作的藝術作品，有賴以展示其理論獨創性的藝術實踐；4.在其藝術實踐中形成了它的演劇體系和方法，具有比較穩定的藝術風格。

一、（俄）史坦尼斯拉夫斯基

1.史坦尼斯拉夫斯基體系概述

史坦尼斯拉夫斯基（1863～1938）體系是現實主義演劇體系的主要派別。該體系繼承了西歐和俄羅斯的現實主義戲劇藝術傳統，積累了史坦尼斯拉夫斯基本人豐富的導表演經驗，著重闡明演員為創造角色形象所必須掌握的內外部表演技巧以及獲得這些表演技巧所應遵循的方法和道路。史坦尼斯拉夫斯基強調演員對角色的體驗，因此該體系常被概括為「體驗藝術」，也有將體系核心概括為「在體驗基礎上演員對形象的再體現」。史坦尼斯拉夫斯基晚年提出了接近角色進行創造的「形體動作方法」。

史坦尼斯拉夫斯基

二、（德）布萊希特

布萊希特與敘事體戲劇

布萊希特(1898～1956)，德國戲劇家，敘事體戲劇（史詩劇）的創立人。

布萊希特

「敘事體戲劇」主張觀眾在觀賞戲劇演出時，不要只陷入強烈的感情反應之中，而應保持清醒的頭腦，要對社會現實進行思考，與演出保持一種「間離效果」。它要求演員表演時必須在執著的投入中保持所需的冷靜，在感情激蕩中保持理智的清醒，在對人物的深刻體驗中保持對人物行為的評價意識。

三、（法）安托南・阿爾托（Antonin Artaud）

安托南・阿爾托與殘酷戲劇

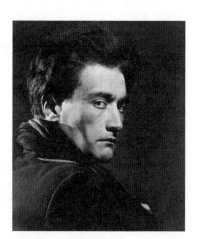

安托南・阿爾托（1896～1948），法國劇作家、詩人、演員，超現實主義理論家。阿爾托於一九三二年發表「殘酷戲劇」的宣言，是「殘酷戲劇」的創立人。他企圖將古典戲劇取消，認為傳統戲劇無法把人的存在的整體性包含在內，傳統的對話把一切導向邏輯，因而無法暗示戲劇的神秘性。他主張應該以「全新的、獨特的和一反慣例的方式」去運用語言，賦予它神奇而又迷人的能量。阿爾托心中的

安托南・阿爾托

模式是巴黎的宗教儀式戲劇：戲劇被返璞歸真，尋其根源，把所有的戲劇演出元素（默劇、舞蹈、歌唱、服裝、佈景、音樂、燈光）融合在一起。一九三七年後，阿爾托患精神分裂症日漸嚴重，一九四八年病故，後有三十七卷《阿爾托全集》。

阿爾托試圖將人類的潛意識解放出來，顯示人的本質。他的見解對荒誕戲劇和法國新浪潮電影都產生了一定的影響。

四、（蘇）梅耶荷德（Vsevolod Emilevich Meyerhold）

梅耶荷德與假定戲劇

　　梅耶荷德（1874〜1940），蘇聯戲劇大師，現實主義表現派大師。梅耶荷德是假定戲劇的提倡者，他說：「一切戲劇藝術的最重要的本質是它的假定性本質。」「我是真正的現實主義者，不過我需要鮮明的新形式。」「任何戲劇藝術都是假定性的，假定性的現實主義戲劇——這就是我們的口號。」他突破傳統戲劇舞臺的時空局限，給演員表演以更充分的天地。他反對自然主義的創作，為提高演員的形

梅耶荷德

體表現力，創建了訓練演員形體表現力的體系——有機造型術。「有機造型術是訓練演員『材料』的體系，是高強度的和全面的形體訓練。演員的創作是一種空間造型形式的創作，他就必須通曉自身力學。」

五、（美）李‧斯特拉斯堡（Lee Strasberg）

李‧斯特拉斯堡與「方法派」

"An actors' tribute to me is in his work."

Lee Strasberg

　　李‧斯特拉斯堡（1901〜1982），美國表演學派中「方法派」演技的創始人之一，曾長期擔任美國「演員講習所」的負責人。一九二三年至一九三○年，他會同留在美國的莫斯科藝術劇院的演員鮑利斯拉夫斯基、奧斯卡姬，創立美國實驗劇院，把史坦尼斯拉夫斯基

李‧斯特拉斯堡

體系引進美國，培養了大批優秀演員、導演，為五〇年代美國戲劇藝術的新發展奠定了基礎。一九六二年他在紐約好萊塢創立斯特拉斯堡研究所；一九六七年，他在義、法等國家的大學講授戲劇課。

「（美國）『方法』是對俄羅斯史坦尼斯拉夫斯基體系的延續和補充。」重視表演的內心體驗，適應電影藝術的特徵，強調自身下意識情感達到真實自然的體現，是「方法派」的核心。它強調來自演員個人生活的情緒進行推理性的體驗，從演員的下意識中尋求情緒的真實。

六、（波）耶日‧格洛托夫斯基

1.耶日‧格洛托夫斯基與「質樸戲劇」

耶日‧格洛托夫斯基（生於1933年），波蘭現代戲劇革新家，實驗話劇（又名「質樸戲劇」、「貧困戲劇」）的創始人，主張觀眾進入劇情的主要擁護者。格洛托夫斯基創造了一套嚴格的訓練演員基本功的練習，包括形體練習、造型

耶日‧格洛托夫斯基

練習、面部表情練習、發聲練習四個部分，以建立心理、形體、情感過程完整的體系。他對表演藝術的特性進行多方面的探索，將訓練重點放在促使演員根除障礙，揭示出最隱蔽的內心活動，以獲得豐富的表現手段，而成為「聖潔的演員」。

格洛托夫斯基認為，戲劇的核心是演員的表演和觀眾對表演的感應，因此，他的全部戲劇探索也集中於探索演員與觀眾之間的各種感應關係。

在格洛托夫斯基的革新實踐中，大部分演出中的舞臺被拆除，演員

與觀眾的隔離禁區被打破，體現出特殊藝術風格演員的精湛技術，突破了傳統的戲劇觀念和演出方式。他主張演員要不斷地挖掘和發展生動的外形表現手段，且要通過嚴格的形體訓練為內在戲劇組成部分服務。表演藝術是戲劇演出的根本，戲劇的一切聽覺、視覺效果都要通過演員的身體與精神得到體現。他訓練演員既不能被自然衝動所控制，又不被過分強調角色的設計所束縛，而要在和觀眾的交流與接觸中完成真實的戲劇動作。他所提倡的「質樸戲劇」，在二十世紀六七十年代受到歐美西方戲劇界的普遍重視。

七、（瑞典）英格瑪・伯格曼

英格瑪・伯格曼與現代主義電影

　　英格瑪・伯格曼（1918～2007），世界著名電影藝術家，現代主義電影的創始人之一。伯格曼強調演員與觀眾彼此不斷對抗的互相影響，以及導演與演員的「理解、尊重、信任」的合作關係。演員是舞臺上唯一的重要因素，道具、場景應樸實、明瞭。導演要忠實於作品的內在精神實質，運用有限的舞臺空間，充分估計觀眾的反應能力。

　　伯格曼的電影作品《野草莓》（Smultronstället）是現代主義電影的開山之作。他在他編導的五十餘部電影中，發揚了瑞典電影情理交融的特色，在世界電影史中佔據極其重要的地位。他有與他合作的固定的演員群體，他要求演員有高度演技又像真實生活中的人

英格瑪・伯格曼

在行動。他常「以最大限度地突出演員的（臉部）表情」，並隨時為演員創造一個安全封閉的創作環境，使他們感到能用最好的方式「塑造自我」。他宣導在鏡頭前高度技巧與直覺即興隨意相結合的表演風格。

八、（匈）貝拉・巴拉茲

貝拉・巴拉茲與「微相」表演

貝拉・巴拉茲（1884～1949），匈牙利電影理論家、編劇、哲學博士，對電影表演美學理論有深刻的研究。巴拉茲在電影藝術理論發展史上佔有突出地位。在《電影美學》一書中，他所闡述的有關電影表演特性的重要內容，以「微相」表演為核心，引出與戲劇表演相比，電影表演的樸素化、電影明星的本色魅力等電影美學觀。

貝拉・巴拉茲

九、（英）彼得・布魯克

彼得・布魯克的戲劇理論觀點

彼得・布魯克（生於1925年），英國當代著名的話劇、電影、電視劇導演，戲劇理論家，多年從事戲劇導表演革新實驗。彼得・布魯克的基本觀點為：戲劇演出要充分發揮舞臺空間的優勢，演員與觀眾之間要保持親密而平等的溝通，在表演上要進行新嘗試；突破舊的形式束縛，重視演員

彼得・布魯克

的形體動作是有形的訊息傳遞，重視演員的變無形為有形的形體能力的訓練；強調「戲劇需要永恆的革命」，「戲劇就是RRA」（即repetition, representation, assistance含意為「重複、表演、參與」三要素，亦即「導演、演員、觀眾」三要素）。

十、焦菊隱

焦菊隱與「心象學說」

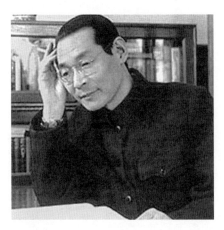

焦菊隱

焦菊隱（1905～1975），中國導演藝術家，戲劇理論家，翻譯家。一九五二年六月起任北京人民藝術劇院第一副院長兼總導演和藝委會主任。

數十年翻譯外國文學作品、戲劇理論並進行理論研究，導演大量話劇，如《雷雨》、《明末遺恨》、《哈姆雷特》、《夜店》、《上海屋簷下》、《龍鬚溝》、《明朗的天》、《虎符》、《蔡文姬》、《武則天》、《關漢卿》、《茶館》等。

焦菊隱主張演出集體必須在深入生活的基礎上對劇本進行「二度創作」；表演創作中不能忽視「心象」孕育過程，並以深入開掘和鮮明體現人物性格形象為創作目標。他把史坦尼斯拉夫斯基體系的思想與中國戲劇藝術的美學原則融匯在自己的導演創造之中，逐步形成自己的導演學派，在演劇藝術理論上創造了「心象學說」。

「心象」就是演員通過對人物生活的體驗和研究，逐步在心中孕育起角色的具體形象。「心象學說」是以建立及體現人物「心象」為核心的演員整套的創作方法和理論，把體驗生活貫穿於創作人物的整個過程

中，要求演員在心中「先建立形象，才能創造形象」。

「心象學說」把體驗與表現的優長結合，演員和角色矛盾的統一（演員逐步化身角色，有演員自己的特色）是要形神兼備，是具有中國戲曲表演經驗及特徵的理論。「心象學說」與狄德羅「理想的範本」有共同之處，是把情感很濃的表演創作引入理性的軌道。

十一、黃佐臨

黃佐臨與「寫意戲劇觀」

黃佐臨（1906～1994），中國戲劇、電影導演藝術家，理論家。曾任上海人民藝術劇院院長兼上海電影局顧問。

黃佐臨在一九五九年推薦了布萊希特的演劇觀，宣導創立中國當代民族的、科學的演劇體系，提出了「寫意戲劇觀」，對中國戲劇的發展產生了深遠的影響。

黃佐臨長期從事史坦尼斯拉夫斯基、梅蘭芳、布萊希特、格洛托夫斯基等演劇體系的研究。他宣導「寫意戲劇觀」，他解釋「就是體驗與表現的辯證關係」，「兩千五百年話劇曾經出現無數的戲劇手段，但概括的看，可以說共有兩種戲劇觀：造成生活幻覺的戲劇觀和破除生活幻覺的戲劇觀；或者說，寫實的戲劇觀和寫意的戲劇觀；還有就是，寫實寫意混合的戲劇觀」。「（我們要）放膽嘗試多種多樣的戲劇手段，創造民族的演劇體系。」「按我個人看，寫意有四方面的特點：1.生活寫意性，2.動作寫意性，3.語言寫意性，4.舞美寫意性。四個寫意性的總合，就是寫意的戲劇觀。」

黃佐臨

　　黃佐臨數十年研究戲劇、電影理論，進行戲劇教學並導演了大量戲劇：《大馬戲團》、《荒島英雄》、《金小玉》、《夜店》、《樑上君子》、《亂世英雄》、《林沖》、《抗美援朝大活報》、《曙光照著莫斯科》、《考驗》、《悲壯的頌歌》、《萬水千山》、《春城無處不飛花》、《膽大媽媽和她的孩子們》、《布穀鳥又叫了》、《珠穆朗瑪》、《霓虹燈下的哨兵》、《激流勇進》、《一千零一天》、《一家人》、《第二個春天》、《新長征進行曲》、《彼岸》、《伽利略傳》等。

　　一九四六年開始導演影片：《假鳳虛凰》、《夜店》、《表》、《腐蝕》、《美國之窗》、《為了和平》、《布穀鳥又叫了》、《三毛學生意》、《黃浦江的故事》、《失去記憶的人》、《陳毅市長》等。

十二、以梅蘭芳為代表的中國戲曲演劇體系及當今戲劇風格學派的發展

　　中國民族戲劇（戲曲）有著極悠久的歷史及寶貴的表演理論總結。

　　虛擬和程序化、詩歌和音樂融合的表演傾向，以獨特的表演藝術魅力享譽世界，受到史坦尼斯拉夫斯基、布萊希特等各戲劇表演流派的肯定與推崇。影劇表演民族化的問題，是我們前輩有成就的導演、演員在自己的創作中常常思考並在自己的創作中付出行動的。導演金山、焦菊隱、黃佐臨，演員石揮、趙丹、崔嵬等，他們在自己的藝術實踐中都在摸索著向傳統的民族戲曲、繪畫法

梅蘭芳中年時期演出貴妃醉酒的扮相

則學習，建立中國的演劇體系。

　　梅蘭芳以革新精神對京劇藝術的發展以巨大的推動，居四大名旦之首。一九一九年和一九二四年他兩次應邀去日本演出，以及一九二九年至一九三〇年率團訪美演出，都獲得非凡成功。他是第一個把京劇推上了世界舞臺，對中國民族戲劇走向世界，加強國際間的戲劇藝術交流，作出了傑出的貢獻。

　　焦菊隱的「心象學說」，黃佐臨的「寫意戲劇觀」，他們作為中國導演學派的奠基者，逐漸顯現出自身對中國戲劇表演流派的深遠影響。二十世紀八〇年代，中國新時期的戲劇異彩紛呈，徐曉鐘、胡偉民、林兆華、陳明正、羅錦麟、陳薪伊等導演的戲劇作品，都有著新的風格探索的追求，形成各自的藝術特色。新世紀的傑出導演，又推出了查明哲、王曉鷹等。瞭解與研究他們的作品，對認識中國影劇表演學派的發展，從中領悟影劇表演美學的發展規律，是十分必要的。

十三、各個演劇學派討論的焦點問題

　　1.演員與角色的關係，第一自我與第二自我矛盾的統一。

　　2.理性與情感，意識與下意識在表演中的分寸感。

　　3.表演的可見性，表演是情感與動作的統一過程；表演技巧的訓練是心理動作外化變無形為有形的技巧。

　　4.表演的外部技巧，除自身聲形的可塑性外，重視對表演空間的充分利用，舞臺處理手法與觀眾的審美認定。

　　5.當代表演進入心靈的深刻揭示，注重特寫與多重性。

　　6.表演永遠要有革新創新的追求。

第二節　探索電影與戲劇不同的審美特徵

一、把戲劇改編成電影，首先要看到兩種藝術不同的美學觀

　　嚴格地說，把戲劇改編成電影和把戲劇名著改編成戲曲甚至舞劇一樣，若仍只用對原著的審美心理來看改編，而不用新的藝術形式及其美學特點來評價改編，是很難令人滿意的。兩種不同藝術形式作品的改編，常是吃力不討好的。這一點，很多劇作家或改編者都很清楚。

　　把戲劇改編成電影，首先要符合電影藝術的特性。戲劇與電影雖都被稱為綜合藝術，但演員的表演分量與手段是有所不同的。話劇演員的表演在綜合中佔據中心與舉足輕重的地位，他是舞臺形象塑造的直接完成者；電影銀幕形象的完成，則更需強調各種藝術因素的綜合，演員的表演只是融入這些畫面中，而不能主宰這些畫面構成的因素。銀幕人物造型視聽手段的多樣性、豐富性，常常取代了僅靠演員的演技來塑造人物的單一功能。因此，一般由話劇改編電影時，演員會感到自己的戲減少了、削弱了，不如演話劇過癮了。

　　在刻畫人物性格上，話劇受舞臺時空需要高度集中特點的制約，常是在集中、強化的戲劇性衝突的尖銳對話中進行展現，刻畫人物主要是靠演員的臺詞表達；而電影時空相對自由，更側重視覺的直觀性，常常是在系列的生活場景中，在人物表面平淡而有豐富內涵的生活動作中展現人物。如《陌生的朋友》的姑娘、《大橋下面》的秦楠，他們在出場後均有相當長一段時間的沉默動作，在這裡，臺詞功能被減弱了，但仍不乏戲劇性。因此，一般由話劇改編電影時，演員會感覺戲散了、淡了，臺詞少了，但人物的生活味卻濃了。

　　話劇的劇場演出特點，使舞臺語言和動作具有鮮明的韻律性、節奏感，這與劇場藝術的誇張性要求是和諧的、統一的。而電影「微相學」

的紀實功能，則強調人物對白的自然、生活，不露技巧的痕跡與表演的細膩、真實，富有生活實感。

以上還僅是兩種綜合藝術在表演上的一些不同特點。由於戲劇和電影各自的特性不同，藝術感染力、藝術魅力所在之處也自然不相同。改編，一定要使二者相協調，使它們的特點達到有機轉換。

二、不可忽視觀眾以原著對照改編的比較心理

經典話劇不同於一般文學作品。不僅人們心裡有著各自理解的人物形象，而且還有可見的舞臺視覺形象。它是經過若干年的舞臺實踐檢驗，人物造型、語言動作已深刻地印在觀眾心裡，得到了觀眾審美意識的認同。舞臺上的一切在觀眾心目中已很完整，幕後戲則由觀眾發揮想像去完成了。這種成為典範的、完整的作品，稍加改動就會破壞觀眾心目中對這些作品早已形成的虛實關係的處理。對嚴謹臺詞的刪減，場景增添的變化，尤其一些幕後戲的出現，極易破壞觀眾心目中原有的自我完成的聯想，從而產生了比較。

如影片《雷雨》中閃回繁漪與大少爺的「鬧鬼」，《日出》中陳白露的「義演」、「賣吻」，有人說原著中沒有出現，現在「過於實了」、「人物走調了」。這些情節的編織，還不在於它是否合乎人物特定情境下的動作，在原作中也絕不是由於舞臺場景的局限才不去表現，這裡是有原作者對人物的態度，有在批判中的同情與保護。正如《魂斷藍橋》（*Waterloo Bridge*）中瑪拉（**Myra Lester**）由於生活所迫，淪為了妓女，但作者並沒有在任何一個場景中渲染瑪拉賣弄色相的場面，只是用了畫外音讓觀眾去聯想。作者是不願損害她純美的形象的，想讓觀眾始終同情她的遭遇。

現在《日出》改編中出現了陳白露、方達生帶小東西逛公園的場景，這就違背了他們想隱藏小東西不被人發現的動作；把黃省三在旅館

中無外人在場的情況下向潘經理下跪請求復職改在街上大庭廣眾面前下跪，表面上似乎更激化，實際上卻違背了人物個性的心理邏輯；把李石清夫婦在旅館裡相互抱怨、自責發洩的對話改在家中，好像生活化了些，但卻使得規定情境下人物強烈的心理動作削弱了。這些看法的形成，也是和原著作比較而獲得的。

　　筆者認為，對《雷雨》、《日出》這種觀眾十分熟悉的經典劇碼的改編，關鍵在於要準確把握原著中人物的個性及環境（場景、時代感）的典型真實性，以符合電影特性的完美手段去表達原著精神。圍著人物走，重視時代感，大到整個時代背景，小到人物在具體環境中的細小活動的展現，在改編中都應認真推敲，否則觀眾強烈的比較心理會削弱改編後作品的藝術感受力。

三、舞臺劇搬上銀幕的多樣性

　　由於把舞臺劇搬上銀幕的目的不同，改編者的想法不同，改編的作品也必然呈現多種多樣。筆者認為，把舞臺劇搬上銀幕，大致可歸為三類：(1)保持原劇碼演出完整性的影像記錄。這常常是為了記錄名演員的演技而拍。(2)保留原劇作內容和風格的完整性，只在容量上刪減原劇的說明性臺詞與場景，做電影化處理，而在主題、人物、情節、結構及風格上都是忠實於原著的。如《茶館》、《盲女驚魂記》、《瓦薩》等是否都可算作這一類作品？曹禺的《雷雨》、《日出》由於其本身的嚴謹性，是否也宜於用這種形式的改編，以保留其風格的獨特性？在這裡，壓縮、刪減臺詞，拉開場景本是必要的，但改編更要探索怎樣盡可能保留戲劇時空的特點，又充分利用攝影機性能，用不同視角、不同鏡頭把舞臺的固定空間轉換為電影所需的視覺邏輯，達到二者的有機轉換與結合。不輕易增加場景，以保留其結構風格的完整性。這在《盲女驚魂記》、《瓦薩》等影片中都做得很出色，值得我們在改編戲劇名著時學

習借鑒。(3)提取原著精髓，對原著的情節結構及人物做大膽的取捨與調整；或只取其部分，甚至變換時代、國度等進行全面的電影化改組。日本的《蜘蛛巢城》、《亂》應屬此類。《原野》（曹禺原著）的改編與原著雖有游離，但更趨於本身的電影化，形成了自身藝術形式的完整，也應屬這一類。在運用電影綜合手段刻畫人物上，它是成功的。

四、關於戲劇名著改編為電影後的表演語言處理問題

電影銀幕造型手段的多樣性取代了話劇刻畫人物主要靠臺詞的手段，電影畫面的生活實感要求演員對白酷似生活而不能使用戲劇語言的技法。試想，生活實景中人物的表演卻配上帶有濃厚劇場味的、音樂性的、韻律性的臺詞與腔調，將是多麼不協調啊！由於人物的個性與規定情境的不同，人物的語言表達方式也是極為豐富的，關鍵是演員要運用體驗的方法，瞭解、體驗人物內心，有感而發地體現出來。把戲推向頂點絕不是靠腔調就能完成的。

對於電影表演中語言聲調處理的探索，尤其是在改編作品中，仍可存在多種風格，但總體上要有電影觀念，應是電影對白而不是舞臺臺詞，應是人物此時此地對此事內心活動的準確揭示，是表演生活化、性格化的統一。《白癡》、《吾土吾民》、《風暴》、《血總是熱的》等影片中都有在不同情境下慷慨激昂的大段語言，既有節奏又有韻律，把戲推向了頂點，給人以震撼力。但這絕不是追求什麼腔調而得，而是深刻挖掘了人物的內心、符合規定情境的藝術處理；也不是舞臺語言形式的照搬，而是電影化的。

第三節　表演藝術大師——趙丹

一、趙丹電影表演藝術簡歷

趙丹（1915～1980）是影響中國電影表演發展和對中國電影表演有著傑出貢獻的表演藝術家。他的電影創作從二十世紀三〇年代的默片起，成就在《馬路天使》、《十字街頭》，到四〇年代的《烏鴉與麻雀》，五〇年代的《武訓傳》、《李時珍》、《林則徐》、《聶耳》，六〇年代的《烈火中永生》等。他坎坷的一生充滿了對藝術、表演藝術的癡迷與追求。

趙丹

在二〇〇五年紀念中國電影百年時，中國電影表演學會邀請了百名電影專家評選中國的百位優秀演員，他獲得了第一名。他以自己豐碩的創作成果和表演理論總結貫穿了中國電影百年的三個時期，這是其他演員所沒有的。

趙丹主演的電影作品有：《十字街頭》、《馬路天使》、《聯華進行曲》、《遙遠的愛》、《麗人行》、《烏鴉與麻雀》、《武訓傳》、《我們夫婦之間》、《為了和平》、《李時珍》、《海魂》、《林則徐》、《聶耳》、《青山戀》、《烈火中永生》等。

二、電影表演理論的建樹

趙丹在進行豐富的影劇實踐的同時，也是一位學者型的演員，他

對創建中國的現實主義表演體系作出了卓越的貢獻。八〇年代的兩部表演理論集《銀幕形象創造》、《地獄之門》是他總結自己一生的理論闡述。其中，有對表演基礎理論的研究、獨特的發現，有對自己生平從事影劇表演的總結，有對與他同時代的導演、表演藝術家的概括和評析。但受時代的局限，有些問題文集並沒有評析，如《武訓傳》、《我們夫婦之間》的創作，也沒有《為了和平》、《青山戀》及《魯迅傳》等創作受到干擾後的遺憾的反思（在二〇〇五年版中有所豐富）。

趙丹提出表演體系三段論：1.從自我出發進入角色；2.再生活於角色，體驗角色的思想感情；3.而後尋找體現角色性格特徵的技法和手段，完成角色形象創作的任務。

同時，他在創作走向成熟之後，五六十年代對表演藝術的看法、評介、講課、通信等，都精闢地論述了表演藝術的規律和表演民族化的獨到見解：如六〇年代初，學術氣氛比較濃厚時，一九六一年七月他在北京電影學院等院校授課；同年七月二十六日在《光明日報》上發表《崔嵬、趙丹、金山談表演藝術》；八月在《大眾電影》上和青年演員趙聯的表演通信「這一個……」他強調，要學習民族文化傳統中的藝術規律，如繪畫技法中的「似與不是之間」，「淋漓盡致又要留有餘地」，「畫紅先鋪綠，萬綠叢中一點紅」。繪畫對他《李時珍》的創作影響是一種無形的薰陶帶來的書卷氣，古典美和心境；繪畫技法「虛實相間」，「滿中有空」，「立意新穎、意境為先」，「意在筆先」，「趣在法外」等也直接影響到他的《林則徐》、《聶耳》等的創作。總之，詩、畫、表演的技法規律都為了塑造與刻畫人物性格。

三、趙丹的藝術創作特色

1.以極大的熱情對待每一個喜愛的或開始並不喜愛的角色。李時珍、林則徐，起初都曾並不喜歡，但能逐漸進入，到最後取得創作的成功。

創作始終在一種良好的競技狀態中。2.每個角色的創作,逐漸在整體上把握人物的基調,達到性格化,因而個個鮮明,人各有貌,栩栩如生。3.努力追求表演的民族化,中國人的情感表達方式。在民族文化中汲取創作技法,如中國的繪畫、書法、文學、戲曲中的創作規律,戲曲表演中的節奏、念白等,借鑒融化在表演之中。4.始終充滿創作激情,熱情灑脫,濃墨重彩,大氣磅礡。

第四節　表演藝術大師──石揮

一、石揮電影藝術表演簡歷

　　二十世紀四五十年代,石揮(1915~1957)是中國電影和戲劇不可多得的表演藝術家。他在二十年的戲劇和電影表演藝術人生中,在舞臺和銀幕上激情洋溢地塑造了眾多鮮活的藝術形象。無論是正派、反派,青年、老年,喜劇、悲劇,他的表演都能揮灑自如,遊刃有餘。其中,他在話劇《正氣歌》中飾演的文天祥、《大馬戲團》中的慕容天賜、《秋海棠》中的秋海棠尤為出色。一九四二年石揮被輿論界和觀眾評選為「話劇皇帝」,展示了一個演員的非凡的創作才華和藝術魅力。隨後他在電影《假鳳虛凰》中的理髮師、《太太萬歲》中的老爺子、《夜店》中的獨眼龍、《姐姐妹妹站起來》中的人販子等一系列人物塑造,尤其是他導演、主演的《我這一輩子》中的員警,編導、主演的《關連長》中的關連長,可以看出他是一個可塑性極

石揮

強的性格演員。石揮創造了不同類型的、豐富多彩的人物群像，同時，每個角色又都具有它自身的特點，演員與角色二者的融合，表現了石揮作為演員所具有的極高的創作素質，豐富的生活底蘊，獨特的藝術魅力，高超嫻熟的技巧。他在藝術創作上的勤奮更使他的天才得到展現，他創作的影劇人物形象，在當年受到了觀眾的歡迎，震撼了廣大觀眾的心靈。他在創作中所展現的才華和魅力，也為幾代演員記憶猶新、歎為觀止，他是表演領域裡的一座山峰。

二、專著《石揮談藝錄》與《石揮的藝術世界》

石揮不僅是一位多才多藝的演員，而且是勤奮好學、善於思考、文筆出眾的藝術家。人們不僅敬佩他的演技，也嘆服他的寫作天才。他曾在一個時期結合自己的創作，寫了多篇有關演技的文章，受到讀者、演劇者的欣賞和效仿。只可惜由於石揮的不幸早逝，他沒能按他所想的「為建立中國的演劇體系」做出更多的業績來。魏紹昌的《石揮談藝錄》與舒曉鳴教授的《石揮的藝術世界》，是兩部研究和學習石揮表演和導演藝術的重要理論專著。

《石揮談藝錄》是作者對石揮多年發表在各種報刊上的談演技的文章的彙集，其中也包括演劇業內與他有過創作合作的人士的回憶，出版於一九八二年。石揮在文中記錄與總結了自己的文天祥、慕容天錫、秋海棠、僧格林沁等角色的創作經驗，也談了話劇表演民族化在這個領域裡有無窮盡的寶藏，是我們可遇而不可求的。尤其是在從實踐上升到理論的《舞臺語》論文中，闡述了他對「舞臺對話應該像動聽的歌唱」的理想。他提出了若干體現技巧，是從事表演者應認真學習研究的課題。

《石揮的藝術世界》是作者集十餘年教學研究積累，加之近年又進一步採訪有關人士歸納而成的表演藝術大師的述評之著，出版於二○○五年。它分析評價了石揮的成長歷程，對石揮的表演和導演藝術成果進

行了嚴肅科學、深入縝密的研究，是一部不可多得的表演學術著作。

專著分三部分。在教學篇中，作者通過介紹石揮生平及創作特點，把石揮的藝術成就進行了理性、有條理的梳理，讓讀者認識到一個藝術家的成功絕非僅是「天才」而已。本書對石揮的表演和導演藝術進行了系統而客觀的評述：他塑造人物重視外部造型、小道具運用，能夠找到表現人物性格的獨特手段——「絕活」；他的創作充滿生活情趣、民族風情，且極富幽默感，充滿藝術魅力；他的創作始終追求的是逼真的，具有新鮮感、適可而止（含蓄、有意蘊）、從容不迫（技巧嫻熟到爐火純青）的，能讓觀眾得到藝術美感享受的「完美的演出」；他的豐富的生活底蘊、人生閱歷、藝術資質，都在他的戲劇和電影創作中得到體現，給民族戲劇和電影留下了寶貴財富。

在訪談、回憶篇中，讀者從這些被訪者口中，瞭解到一個「活生生」的、立體的石揮。結論是：石揮和中國話劇界具有現實主義傳統典範的北京人民藝術劇院有著內在的創作淵源；從他和童芷苓等為代表的京劇藝術家的友誼中可以看出，他向中國傳統戲劇的學習借鑒和藝術造詣之深。戲劇大師黃佐臨對石揮的評價是：「一個演員能夠在角色身上把人物與自我融化得如此和諧是難能可貴的，而他在眾多人的身上都取得了這種和諧，不能不說是個具有藝術魅力的、技巧嫻熟的天才表演藝術家。」電影大師謝晉以他和石揮的交往經歷概括地講：「石揮是中國現代話劇電影史上的奇才。」

專著中搜集了篇幅不多的石揮本人的創作手記，通過他的一個個角色的創作過程（抓人物靈魂，性格敘述得真實、扎實而具獨創性），他對創作步驟的自我剖析（包括搜集素材、揣摩人物形象、讀詞準備、動作準備、彩排等），他對表演創作規律的嫻熟把握與獨到的見解，給我們留下了寶貴資料，也再次印證了石揮在建立民族化的中國的演劇體系上所起到的奠基作用。

專著三部分相輔相成、不可分割，讓我們在論點鮮明、材料翔實的

基礎上，加深了對石揮的認識、理解和思考，是一部電影導演和表演課程的必讀書目。

第五節　表演藝術大師──勞伯狄尼洛

一、勞伯狄尼洛表演藝術簡歷

勞伯狄尼洛

勞伯狄尼洛一九四三年生於紐約。十六歲開始演戲，跟斯特拉、艾德勒和李·斯特拉斯堡學習「方法派」演技，演出了奧尼爾、契訶夫等名家戲劇。一九六八年登上銀幕，到一九八六年已拍攝了二十三部影片。主要有：《血腥媽媽》（*Bloody Mama*）、《輕敲戰鼓》（*Bang the Drum Slowly*）、《窮街陋巷》（*Mean Streets*）、《教父第二集》（*The Godfather: Part II*）、《計程車司機》（*Taxi Driver*）、《1900》、《最後大亨》（*The Last Tycoon*）、《紐約·紐約》（*New York, New York*）、《越戰獵鹿人》（*The Deer Hunter*）、《蠻牛》（*Raging Bull*）、《真正的懺悔》（*True Confessions*）、《喜劇之王》（*The King of Comedy*）、《四海兄弟》（*Once Upon a Time in America*）、《午夜狂奔》（*Midnight Run*）、《四海好傢伙》（*Goodfellas*）《恐怖角》（*Cape Fear*）《瘋狗馬子》（*Mad Dog and Glory*）等。

一九七三年因拍攝《輕敲戰鼓》獲紐約影評家協會最佳男演員獎；演出《窮街陋巷》獲影評家組織和紐約影評家協會最佳男配角獎。

一九七四年拍《教父2》獲奧斯卡最佳男配角獎。

一九七六年拍《計程車司機》獲坎城電影節金棕櫚獎，奧斯卡最佳男主角獎提名。

一九八〇年拍《蠻牛》獲奧斯卡最佳男主角獎。

正如美國德高望重的表演藝術家格里高利·派克（Gregory Peck)所說，二十世紀八〇年代美國最好的男演員是勞伯狄尼洛，女演員是梅莉·史翠普。勞伯狄尼洛在美國乃至世界影壇都享有盛譽，英國《電影評論》雜誌評論他「沒有理由不享有『皇帝』的稱號」。

二、勞伯狄尼洛的電影表演觀

1. 重視角色創造前的生活體驗。為拍《蠻牛》，幾個月生活在拳擊場；為拍《越戰獵鹿人》，用幾周的時間去熟悉鋼鐵工人的生活習慣；為拍《無法連續開槍的匪幫》，自費去義大利體驗生活；為拍《最後一個大亨》，穿上老式西服尋找人物感覺；在拍《1900》前，用很多時間理解生活。

2. 不同角色創作有不同的進入方法。在街上觀察某人古怪的動作特徵用於角色；對熟識人的形象，在他身上進一步汲取素材；為了演出《蠻牛》，增加體重六十磅；極重視角色職業特徵練習，如《蠻牛》中的拳擊，《輕敲戰鼓》中的棒球，《紐約·紐約》學吹薩克斯風等，以達到真正自如的掌握。

3. 演員看樣片，要有正確的方法，否則常是在同一角度去看自己，總會產生某種失望的情緒。

4. 對導演的期望。要有舞臺劇底子，懂得表演，瞭解演員。不要教人怎樣演，要互相敬重。導演只要認可你的表演就行，要讓演員有信心。

5. 對劇作者的看法。對角色的理解，往往不如你自己。劇作者並不瞭

解角色某一規定情境下的職業動作特徵，你得自己去探索，補充合乎人物的細節。

6.對角色的理解。一定要理解他，能在某種程度理解他，才能使人物行動合理化。

7.拍戲挑角色的標準。「如果是我很想合作的導演，小角色也幹。早年是導演挑我，現在是我挑第一流的好劇本。」

8.對排練的看法。排練是重要的，這是許多電影工作者所忽視的，電影可以有不同於舞臺劇的排練方法。

9.要有在即興想像中進行樸實表演的本領。有些細節與表情並沒有進入鏡頭裡，是想不到的，只得在現場靈活處理。這與演員的素質有關。

10.對練習的看法。《最後一個大亨》的拍攝常做即興表演練習。劇院用練習來使你鬆弛，找到角色的行為依據，補充創作；電影則意味著你臨時穿插一點東西，有可能也被攝入影片。

11.對激情戲重複排練、拍攝的看法及方法。不容易，必須想辦法重新獲得那種感情。

12.對演舞臺劇的看法。過去常演，現在想演，今後一定演。

三、勞伯狄尼洛系列創作的總體印象

1.總體把握的準確設計

看過勞伯狄尼洛的系列影片創作後的總體印象是，每一個人物都具有獨特的「這一個」的鮮明個性，如《紐約‧紐約》中的吉米、《計程車司機》中的特拉維斯、《蠻牛》中的拳擊手拉塔莫、《美國往事》中的「麵條」等。僅從這一點，也是他創作中最重要的一點表明，他絕非通常所講靠「本色」表演，按表演常用術語講，他是「性格化」的塑造

能力及塑造系列「性格化」形象能力極強的演員。因總體把握的準確，絕不只是直覺、感情所能達到的，而是技巧，純熟的表演技巧，否則難以達到總體的準確。這種不露技巧設計的痕跡，完成了「我就是他」的「化身」過程，而不是演員本人。要創造出眾多的「這一個」形象，並獲得觀眾的認可，更是要有精湛的技巧才能完成。

有人講「演員的成功靠天賦，靠對事業的迷戀，靠充分發揮自身的魅力」。但筆者認為，最重要的一點（與前面所講並不矛盾的）是勤奮地鑽研表演技巧。這些在勞伯狄尼洛的表演觀中都已講明，它包括學會觀察生活，認識自我與塑造自我在內。

表演的鬆弛自如與充實的信念感，應是表演訓練最基本的內容，表演入門就是從「放鬆技術」的訓練開始，但達到最高境界的表演技巧，也包含演員塑造人物所需的信念感、鬆弛度，它是進行總體設計，把握、體現人物的重要技巧環節。

對人物的總體設計是必需的，絕不完全是下意識所能產生的，尤其是「這一個」人物的習慣特徵、職業特點，都必定有設計在內。勞伯狄尼洛的《紐約·紐約》中的吉米、《蠻牛》中的拉塔莫都有鮮明的、富於人物個性或職業特徵的外部形體小動作，這也必定是經過設計而得來的，只不過體現得真實自如，加上他處於極度的鬆弛狀態下，似乎是下意識表現出來的。

有的演員極力反對案頭工作，若只把案頭工作純理性化、繁瑣化，甚至成為純學術的桌旁討論的做法，是應當加以反對的。但表演的藍圖總是要有的，不管是否已寫在紙上，總是要思索的。表演和所有的藝術一樣，哪怕最後完成的作品重新做了調整或改了樣，但創作初始必定有理性的藍圖和心中的「範本」，這樣才會是自覺的，而不是自發的、盲目的創作。在藝術創作中，藍圖與靈感迸發的即興發揮應是並存的，不是割裂與矛盾對立的，表演創作亦是如此。

2.關於演員表演的類型派別問題

在探討勞伯狄尼洛的表演時，有人稱其為「方法派」演員，有人講他是「靠直感演戲的」，也有人講「他是在靈魂深處設計的」，「用心靈去塑造角色的」（靈魂深處設計，是一種極抽象的說法）。他的表演出色，大家一致讚絕，但談到他的創作方法，則從不同角度得出種種不同的結論。這本身說明表演創作與評論的複雜性。對一個演員的表演評論，我們要反對「學究」式的分析以及評論「高深」到了使大家都無法學習與效仿的地步（這裡所指效仿當然不是前幾年一陣風地談「淡化」與高倉健式的「冷面」）。因此，表演評論本身亦應是一種理性的分析與指導，是為尋找、探索表演學科的規律，而絕非是走向表演的理性化。

無論何種類型派別的演員進行表演，只要是完成了我就是「這一個」的有機過渡，都需要有演技方法，不論一個演員的資質、藝術素質如何，要演好角色必須有嫻熟的技巧才行。認識自我，發揮自我，通過直覺來塑造角色，當然也是表演技巧的重要方面。我們常講表演創作「三位一體」的特性，要認識與開掘自我的創作個性，正是強調對表演規律的指導研究與運用。表演獲得成功，卻排斥或否定技巧是絕對錯誤的。

勞伯狄尼洛的表演觀，簡括、精練地談了他在表演創作中嚴肅地接近每一個角色的過程，一絲不苟地對待生活，敏銳細緻地觀察人、洞察社會，重視自我與人物的溝通，重視對人物的職業特徵和心理與形體的把握，重視表演技藝、表演練習與舞臺創作的磨礪，重視與表演創作關係極密切的編導的合作及對劇本的選擇等，這些都滲透著他對表演的總體認識。也正因如此，他通過對社會與人物的深刻認識，與共同創作者（編導）的溝通，並通過艱苦的、創造性的勞動，才實現一個個角色塑造的成功。

勞伯狄尼洛並不強調天賦與自身的魅力，因為講這些對提高演員

的技藝沒有任何積極的作用。有些演員說自己是靠「天賦」、「自身的魅力」進行創作的，一種是在創作上「暗使勁」，進行刻苦鑽研（要想人前顯貴，就要背後受罪），但他們在排演場與拍攝現場則表現出一切如同信手拈來似的輕鬆，借此說明自己有天才；一種是沒有深度、不會有大作為者，他們偶然靠自己的某些優勢條件取得一兩次創作成功，但總會有「江郎才盡」的時刻；再有的就是人云亦云的糊塗蟲了。從詞義上解釋「天賦」，是自然所賦予，人們生來就具有的才智能力，比「天才」更為先天性。所謂「天才」，是在人的生理素質基礎上，通過教育與環境的影響以及本人勤奮的努力，逐漸發展起來的，它是一種來源於社會實踐，集中了群眾智慧而成功的傑出的智慧和才能。而自身魅力除了自身形象、氣質性格有某些具體、獨特的吸引人之處外，還包含智慧與修養及創造性勞動的結晶。各種類型的表演，凡成功者都是發揮了自我創作優勢與自身創作智慧的，無論高低都是技巧展現的結果。

3.尊重表演科學與演員「理性化」問題

有人講中國表演受「學院派」理論干擾太大，因而水準不高，提出演員不要學習理論，不要去歸納成什麼東西，要注意天賦。這裡且不說需提倡演員「學者化」問題，僅作為再創造的藝術學科，演員就應具有廣博的知識與修養，需要懂些文學、戲劇、哲學、美學，而作為對人的研究，應是「世事洞明皆學問，人情練達皆文章」，則還需懂些心理學、生活學、社會學和歷史學。

我們通常所講「學院派」培養演員的理論含意，絕不是指那些「高層次」雲山霧罩的紙上談兵（近年來有些理論家們的文章似乎有越讓人看不懂越顯得學問高深的傾向），而是表演學科通過對實踐的研究而得出的一些具體的規律性總結。如：怎樣才能鬆弛地進入創作狀態？怎樣以充實的信念相信假定情境？怎樣觀察生活並把生活提煉成藝術？怎樣開拓自己的表演可塑性？怎樣展開藝術想像從自我過渡成為「這一

個」？怎樣既有對人物的整體設計又能以自然流露的形式表達出情感？怎樣達到具有適應導演及現場創作要求的各種方案的表演構思能力？如何掌握語言、形體上的可塑技巧訓練與調動自身心理情感的技巧理論？等等。

細細品味勞伯狄尼洛的表演觀，不也正包含著這些內容嗎？他也正是在經過「方法派」表演的學習後，在創作中牢牢地把握住從觀察體驗到體現的正確途徑：他重視創作前的生活體驗，重視對角色的理解，不只是到了排練場才開始孕育與感悟角色的職業特徵（外部性格特徵技巧），重視在排練中獲得的感受，重視舞臺表演對電影演員的補充等。對他來講，天賦只是在對創作方法的自如把握，是在創作走進了「自由王國」後，處理演員個人與角色間微妙關係的準確展現的才能。

和勞伯狄尼洛相比，中國的一些演員顯得不是太「理性化」了，而是太不重視對表演學科規律的總結，把表演看得太容易了，太缺少嚴格的、行之有效的基本功訓練，缺少嚴肅的藝術與生活不可分割的創作態度，缺少他那種為演好一個角色，敢於冒著損傷自己健康的危險，增加體重六十磅，去為藝術獻身的精神。他的一系列形象創作的成功，怎麼能僅僅說是天賦？這裡分明充滿著他對事業的迷戀和不斷的探索，以及對自身潛能的挖掘與開拓，是艱苦的創造性勞動所致。作為實踐性極強的表演學科，其理論的真諦也就在於此，「學院派」表演理論的核心也在於此。

透過對以上三位表演大師的介紹與其作品的分析解讀，我們對電影表演藝術創作的特性有了一些更感性的認識與理性的思考。大師的創作經驗對我們來講，也只是一種寶貴經驗的傳承。表演是一門實踐學科，它極強的實踐性與具體性，甚至每個演員的每次創作都不會雷同，因此，不可能有一把「萬能鑰匙」去開啟所有角色的「創作之門」。如何表現不同社會、有著不同個性的具體的活生生的人，認識表演藝術創作規律，是我們永遠要去探求的。

鳳凰影視01

表演藝術概論

作　　者：劉詩兵著
責任編輯：苗龍
出　　版：鳳凰網路有限公司
　　　　　Tel：（02）8732-0530　Fax：（02）8732-0531
總 經 銷：揚智文化事業股份有限公司
　　　　　Tel：（02）8662-6826 Fax：（02）2664-7633
地　　址：新北市深坑區北深路三段260號8樓
http://www.ycrc.com.tw
E-mail：severice@ ycrc.com.tw
出版日期：2015 年 05 月　第一版第一刷
訂　　價：350 元

ISBN 978-986-91798-0-5　　　　　　　　　　Printed in Taiwan

國家圖書館出版品預行編目 (CIP) 資料

表演藝術概論 / 劉詩兵著. -- 第一版. -- 臺北市：
鳳凰網路, 2015.05
　　面；　公分
　ISBN 978-986-91798-0-5(平裝)

　1.表演藝術

980　　　　　　　　　　　　　104007317

Knowledge House & Walnut Tree Publishing

Knowledge House & Walnut Tree Publishing